關應良課徒稿

關應良課徒稿

作　　者　關應良

編輯委員會　趙炯輝　關民安　馬龍　衛志豪　黃永健　庾潤華

責任編輯　黃家麗

裝幀設計　庾潤華

印　　務　龍寶祺

出　　版　商務印書館（香港）有限公司
　　　　　香港筲箕灣耀興道三號東滙廣場八樓
　　　　　http://www.commercialpress.com.hk

發　　行　香港聯合書刊物流有限公司
　　　　　香港新界荃灣德士古道二二〇至二四八號荃灣工業中心十六樓

印　　刷　美雅印刷製本有限公司
　　　　　九龍觀塘榮業街六號海濱工業大廈四樓A室

版　　次　二零二三年十二月第一版第一次印刷
　　　　　© 2023 商務印書館（香港）有限公司
　　　　　ISBN 978 962 07 0633 2
　　　　　Printed in Hong Kong

目錄

序

黃兆漢 原香港大學中文系正教授
現任澳洲中國藝術協會會長

不久前知道師兄關應良先生的弟子要為他出版一本書，且希望我為它寫一篇序文，我覺得這是很有意義的事，當

然樂得去做，所以一下子便答應了。

關先生是我的師兄，我們在上世紀中期同時拜山水畫大師梁伯譽先生（1903-1979）為師，他入門比我早一兩年，

所以不折不扣是我的師兄。我們於1951年同時參加「梁伯譽師生書畫聯展」，舉行於香港思豪大酒店展覽廳。當

時我只有十歲，從師學藝亦只有一年光景。那次書畫展除了梁老師外，記憶所及，大約有五六名師兄弟，而以應良

師兄入門最早，所以我們都以「師兄」尊稱他。而且，實際上，他的畫藝都較同門為高。故此，當時在我的心目中，

他是我的「偶像」。心想，如果將來我的畫藝一如關師兄那麼高，就實在太好了！記得關師兄當時的展品不止山水

畫，更有一幅人物畫——仕女圖，我特別喜愛。先父知道我喜愛關師兄那幅人物畫，便把它購藏了。結果，那幅人

物數十年來一直在我的收藏中，直至數年前始轉到他人手裏。現時可能已為一位大藏家珍藏呢！無論如何，它一定

還在世間留傳的。

關師兄於詩、書、畫都有很高的造詣，原因是，除了他本身聰明勤奮外，他有三位很有名氣很有成就的好老師。

詩方面，他的老師是當時香港響噹噹的大詩人有「詩姑」之稱的張紉詩女士（1912-1972）。書法方面，他的啟蒙老師是盧鼎公先生（1904-1979）。盧先生不獨書法好，山水畫亦好，是當時備受景仰的藝壇老前輩。繪畫方面，就是山水畫大師梁老師了。上世紀，四十年代末期及五十年代初期之際，因多種原因，香港地龍蛇混雜，名家，甚至大家的藝壇人物不少，在芸芸眾多的藝術家中——尤其是山水畫家中，梁老師可算是很傑出的一位。先父為我選擇了梁老師教我畫畫實在是很明智之舉。我相信關師兄拜梁老師為師也是由於看中這一點。

關師兄不獨得到梁老師的真傳，他「不薄今人愛古人」，更學明代的沈石田（1427—1509）、龔半千（1618—1689）、董其昌（1555—1636），繼學明末的石谿（1612—1674）、石濤（1642—1707），其後更上追元四大家——黃公望（1269—1354）、吳鎮（1280—1354）、倪瓚（1301—1374）與王蒙（1308—1385），以至五代的董源（934—962）、巨然（960年前後在世），可謂將歷代大家的優點一爐共冶。故在他的作品中，筆筆與古人同，又筆筆與古人異，可謂達到了「亦古亦我」的境界。這是傳統的繼承，亦同時是傳統的發展。這是在大傳統中開出的一個自我面目，自我風格。我察覺到在關師兄的作品中，他實實在在的一筆一筆地畫，一層一層地染，故古雅樸實之氣往往迫人眉宇。而且，他的山水畫，一如傳統，以水墨為主，設色為副，故多呈現淡逸清麗之風，常令人讀之而不忍釋手。我覺得關師兄之畫正如古人之畫，格高味厚，十分耐人玩賞。關師兄愛作小品，不常作鉅幅，然雅逸空靈之意境充份浮現於其間。又，在各種形式之中，我認為關師兄的小品最好，筆簡意周，最富韻味。這點「逸氣」往往可以從關師兄的小品中得之。元代倪瓚曾說過：「逸筆草草，聊以寫胸中逸氣！」

關師兄的畫藝極深，不待多言，而他的書藝與詩藝亦深。在各體書藝之中，他最擅長的是行書和楷書——尤其我注意到關師兄特別愛畫松樹，而且畫得特別好，古雅蒼勁，甚得元人吳鎮畫松之妙！關師兄仙逝前一年（2016年）為我畫了一幅蒼松，以壽賤辰七十五，時至今日，我還不時展看，越看越覺可愛！看畫思人，每每不能自己！

是小楷。這是由於得力於二王（王羲之（303—361）、王獻之（344—386））所致。關師兄生前最用力於王羲之的《聖教序》和《蘭亭序》。我藏有他寫的《蘭亭序》扇面一個，無論形態與神韻皆直追原作，真是不可多得之傑作，可愛之至！

至於詩，關師兄多作近體詩——律詩和絕句。我以為他的七絕寫得最好，自然流轉，深得王昌齡（698—765）、姜白石（1155—1221）和王漁洋（1634—1711）的神韻。

試想：在一幅作品上同時出現《蘭亭序》的遒勁秀麗的書法，一首以神韻取勝的七絕和逸氣流動的山水美景，是多麼完美的「三位一體」啊！關師兄便是這樣的一位集詩、書、畫三絕於一身的藝術家。

關師兄的筆墨傳統工夫甚深，只有如此造詣才可以創作出功力深厚的作品，即惟有根深柢固始會有枝繁葉茂的出現。同時，我認為作為一位傳統國畫家，深於傳統工夫才有資格作為一位老師。這樣，才是一位好老師。毫無疑問，關師兄是一位好老師——很好的老師。正因為如此，他生前的學生很多，不單止限於香港，其他世界各地都有他的學生。關師兄於傳統國畫上——特別是山水畫上知識豐博，技巧精深，真是一位典型的好老師。上世紀九十年代，當我任職於香港大學中文系時，我的研究生都知道我略通繪事，更有些希望隨我學畫。但，一則我當時甚忙於研究工作，一則我認為關師兄是更適合的人選，所以我把若干有意學畫的研究生介紹到關師兄那裏去。結果，他們都很滿意，很高興，因為他們都可以從關師兄的身上學到他們想學的東西，換句地道的廣東話說：「有嘢學！」關師兄很早便教畫，而在中學教書退休後，更以教畫為生或教畫為樂。待我約略地計算，關師兄一生教畫總不會少過六十年。可以說，關師兄的教畫經驗是相當豐富的。故作為他的弟子——尤其是晚年弟子，是十分幸運的。

我沒有緣或機會（因為新冠疫情關係，我不能回港）看過這本書稿，但可以肯定說，應該是對學子來說，是珍貴的，因為它們都能示之以法——技法。有畫法才可以達畫道——以法達道或以法通道。無法又怎可以成畫呢？無

四

書法又怎可以達畫道或通到畫道呢？道理是很簡單、直接和明顯的。這正如荀子（約公元前三三六年—約公元前二三八年）暗示，只有通過「禮」的實行才能夠達到「義」一樣。「禮」是外層的，而「義」才是深層的或內在的。

還記得，上世紀五十年代初當我隨梁伯譽老師習山水畫之時，第一課是畫石，他為我講解「甚麼叫『石分三面』？」，「三面」即正面、左面和右面。之後教我畫石之法，如皴法、擦法等等。但據關師兄說，梁老師給他的第一課是畫樹——畫不同類形的樹，如松樹、柳樹、雜樹之類。第一課雖然不同，但學畫山水先學畫山水畫的元素是必然的。石和樹都是山水畫不可或缺的元素，必定要先學畫的。不知道關師兄的各位愛徒的第一課學畫甚麼呢？石？樹？或其他元素呢？

我沒有看過關師兄的授徒畫稿——任何授徒畫稿，但願此書的出版給我一個機會，讓我得償所願，更讓我好好的看看關師兄是如何實實在在教學生畫畫的。

這篇序文實際上只是拉拉雜雜的寫了一大堆，蕪雜得很，距離「正經」的序文頗遠，很無奈惟有如此交卷了，請識者見諒。

二〇二一年七月下旬於澳洲塔斯曼尼亞省霍巴特晚晴樓

「筆與墨是互為表裏的。」

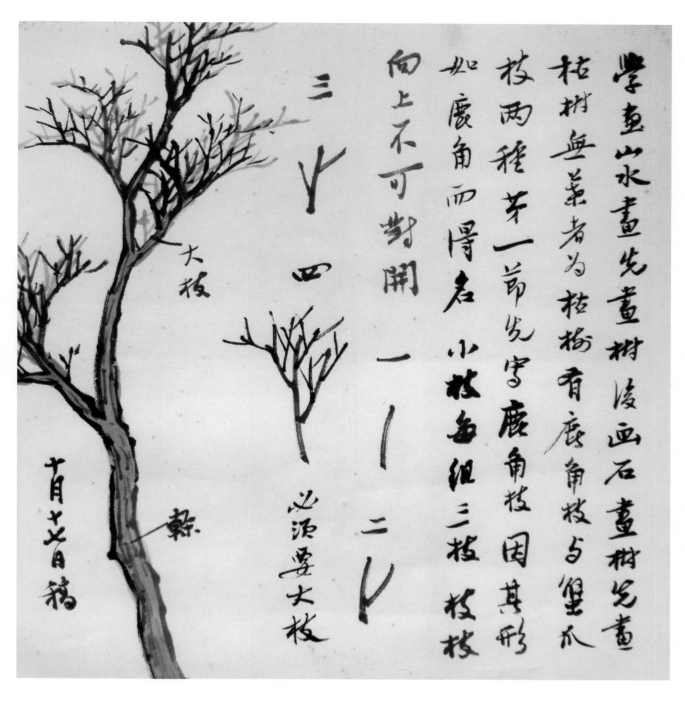

學畫山水畫先畫樹後畫石。

畫樹先畫枯樹，無葉者為枯樹，有鹿角枝與蟹爪枝兩種。

第一節先寫鹿角枝，因其形如鹿角而得名，小枝每組三枝，枝枝向上，不可對開。

必須要大枝

十月十七日稿

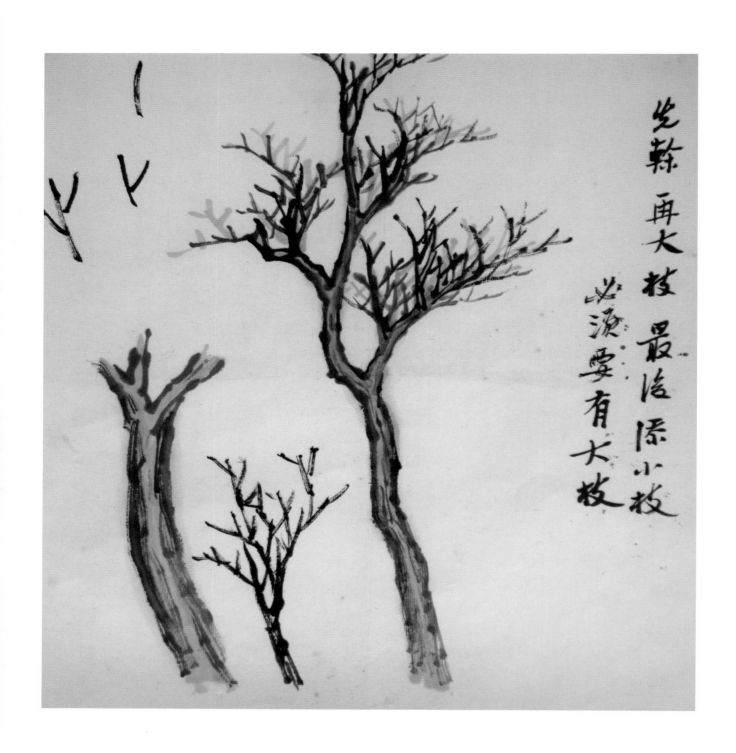

先幹再大枝　最後添小枝
必須要有大枝

先幹再大枝
最後添小枝
必須要有大枝

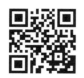

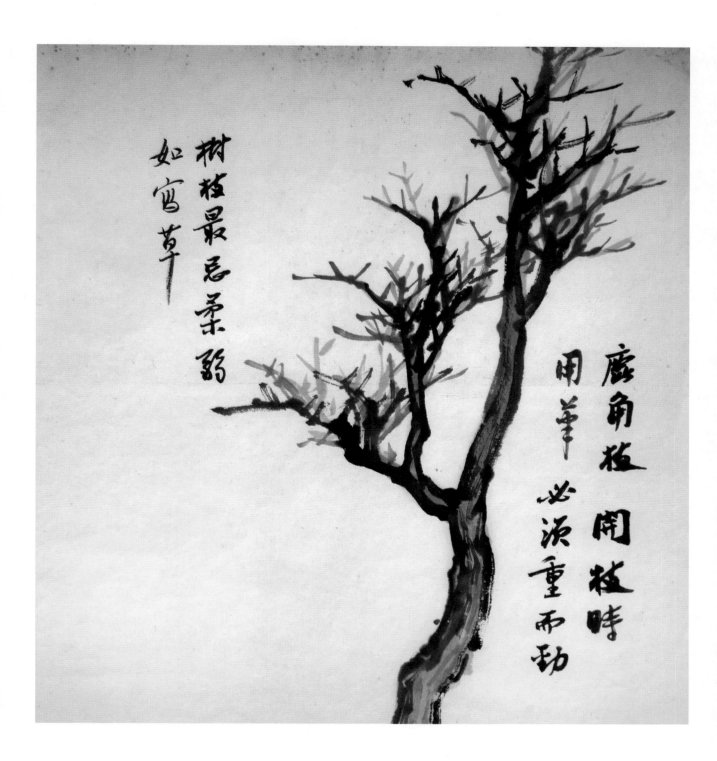

鹿角枝
開枝時用筆
必須重而勁
樹枝最忌
柔弱如寫草

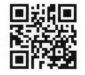

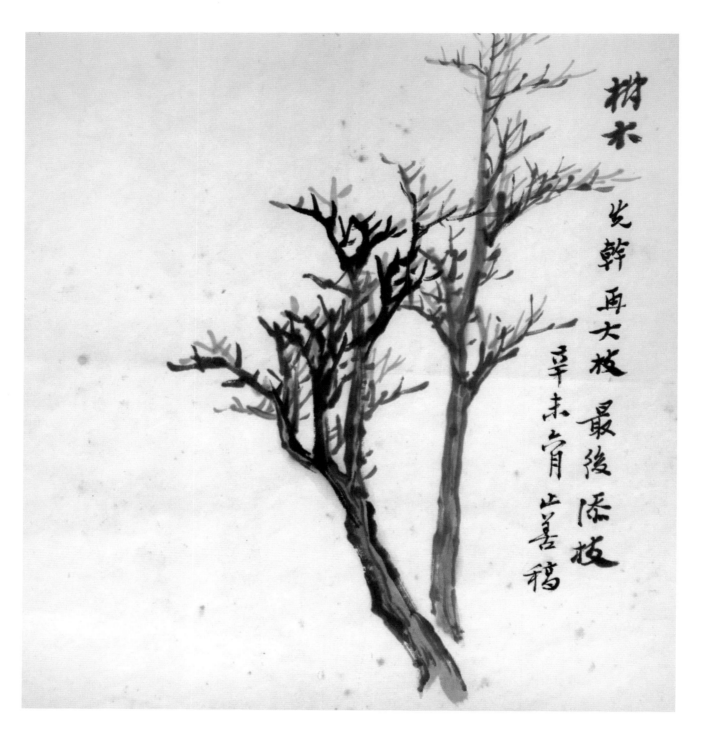

樹木
先幹再大枝
最後添（小）枝
辛未六月
止善稿

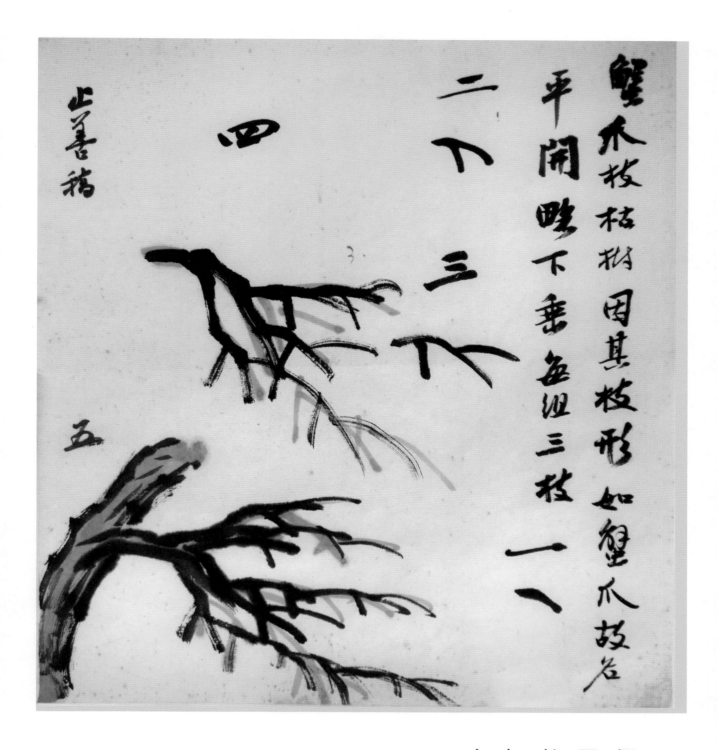

蟹爪枝枯樹　因其枝形如蟹爪故名

平開略下垂每組三枝

止善稿

蟹爪枝枯樹

因其枝形如蟹爪

故名。平開略下垂

每組三枝

止善稿

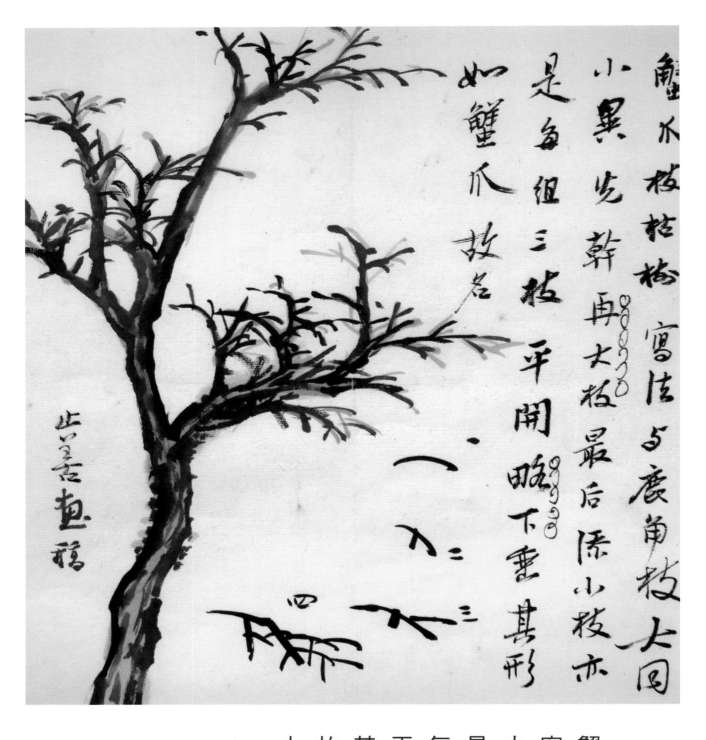

蟹爪枝枯樹
寫法與鹿角枝大同
小異，先幹再大枝
最後添小枝亦是
每組三枝
平開略下垂
其形如蟹爪
故名
止善畫稿

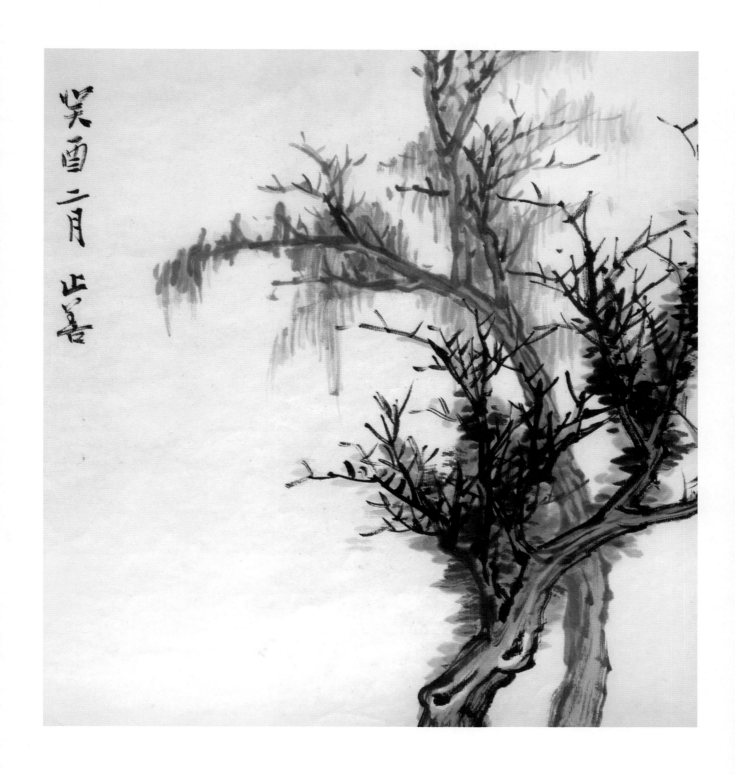

癸酉二月
止善

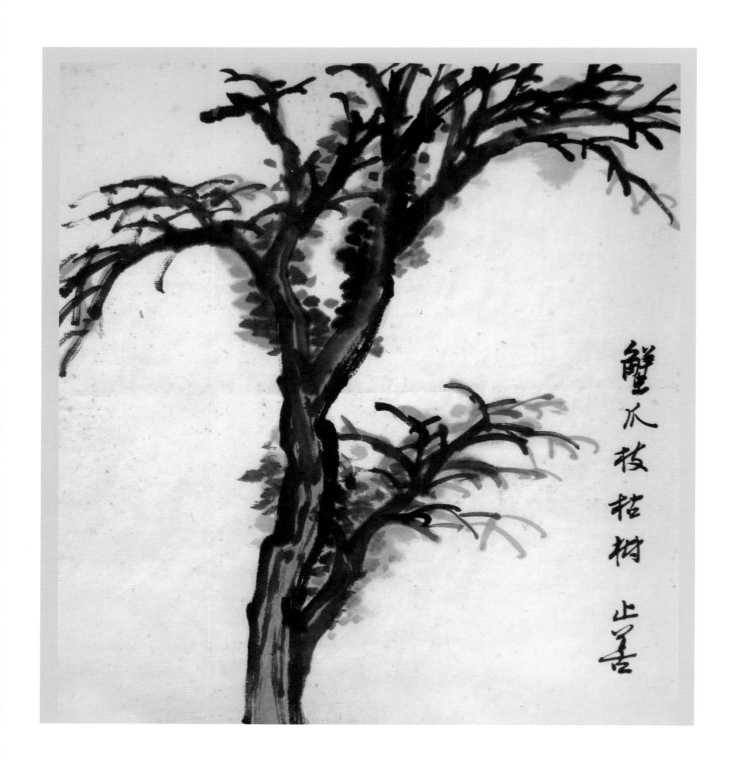

蟹爪枝枯樹　止善

蟹爪枝枯樹
止善

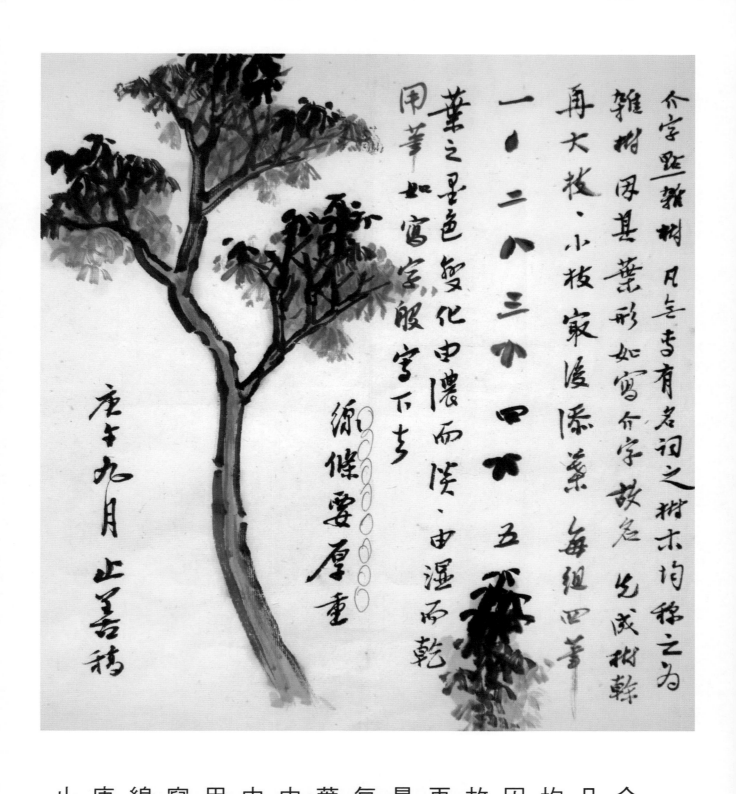

介字點雜樹

凡無專有名詞之樹木

均稱之為雜樹

因其葉形如寫介字

故名　先成樹幹

再大枝　小枝

最後添葉

每組四筆

葉之墨色變化

由濃而淡

由濕而乾

用筆如寫字般

寫下去

線條要厚重

庚午九月

止善稿

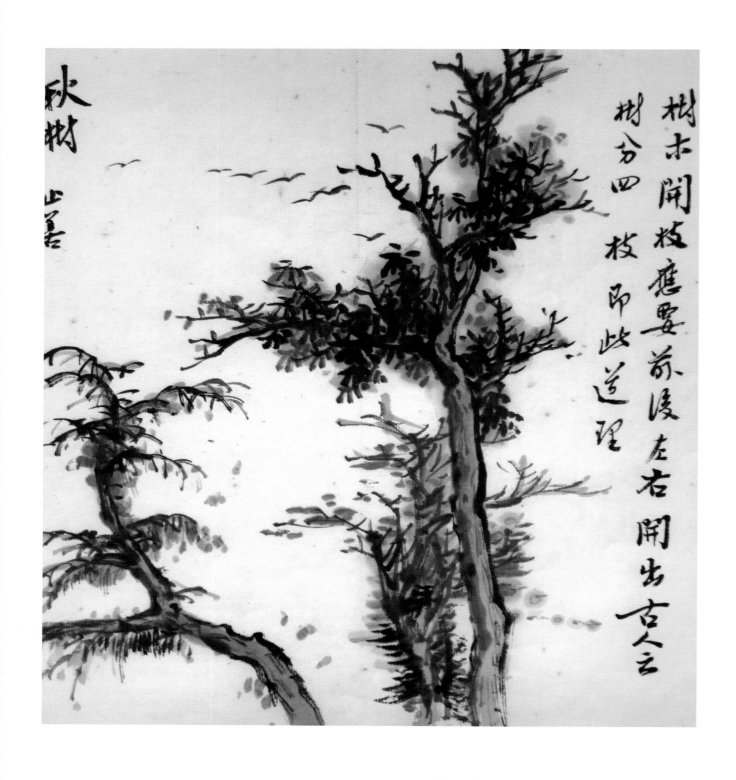

樹木開枝

應要前後左右開出

古人云樹分四枝

即此道理

秋樹

止善

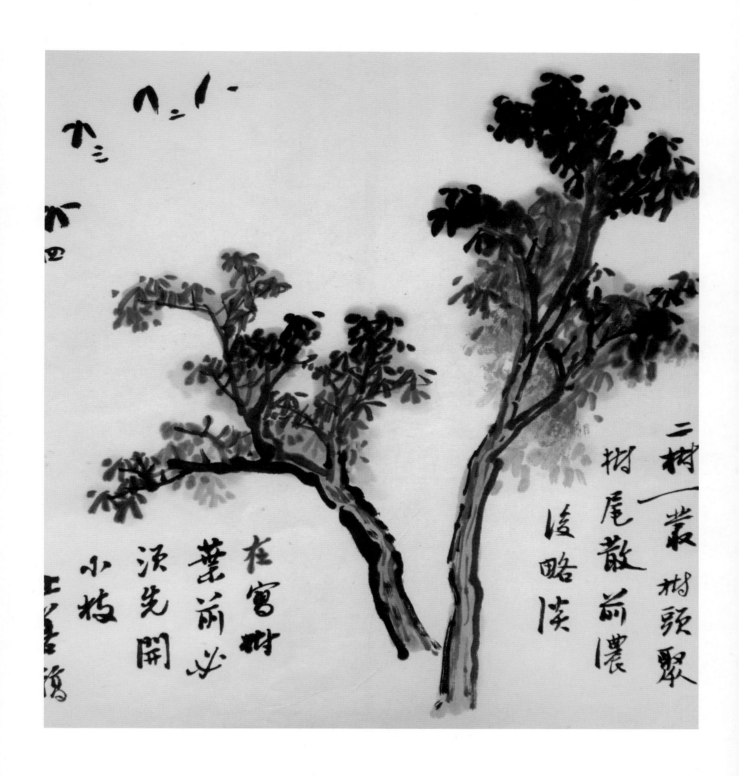

二樹一叢
樹頭聚樹尾散
前濃後略淡
在寫樹葉前
必須先開小枝
止善稿

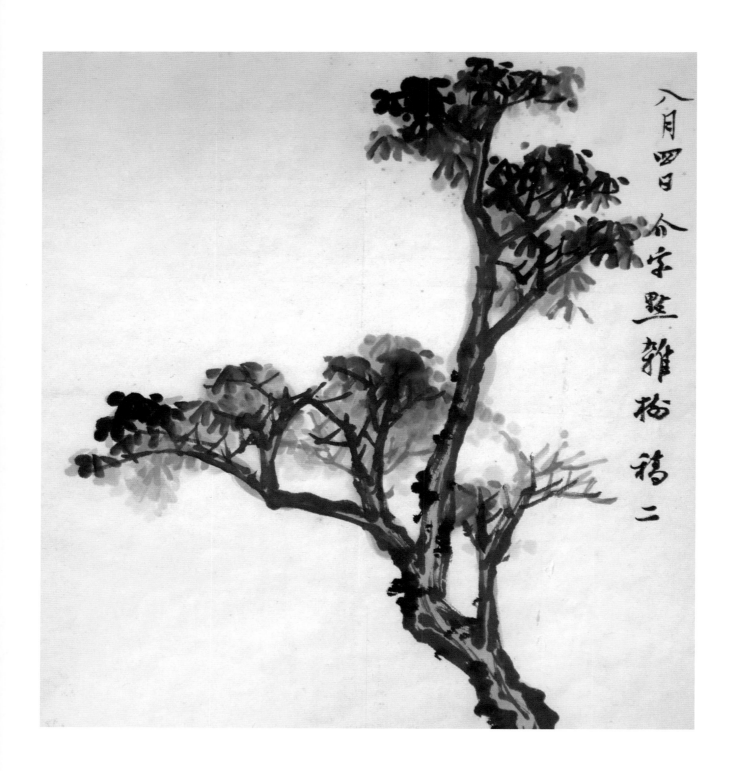

八月四日　介字點雜樹　稿二

八月四日
介字點雜樹　稿二

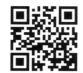

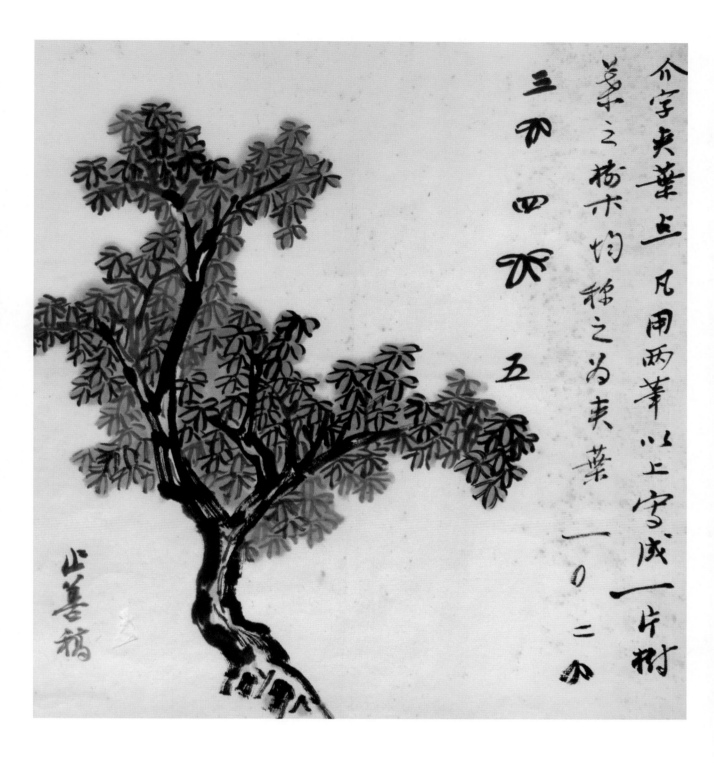

介字夾葉點
凡用兩筆以上
寫成一片樹葉之
樹木均稱之為夾葉
止善稿

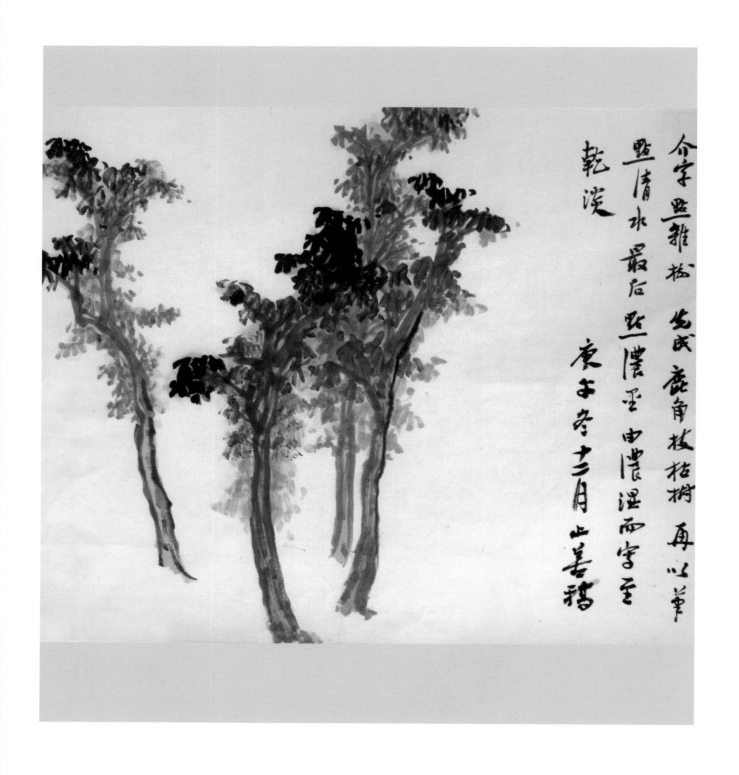

介字點雜樹
先成鹿角枝枯樹
再以筆點清水
最後點濃墨
由濃濕而寫至乾淡
庚子冬十二月
止善稿

介字夾葉
先成枯樹再添葉
每組四葉
每葉由兩筆寫成
辛未八月初一日
止善

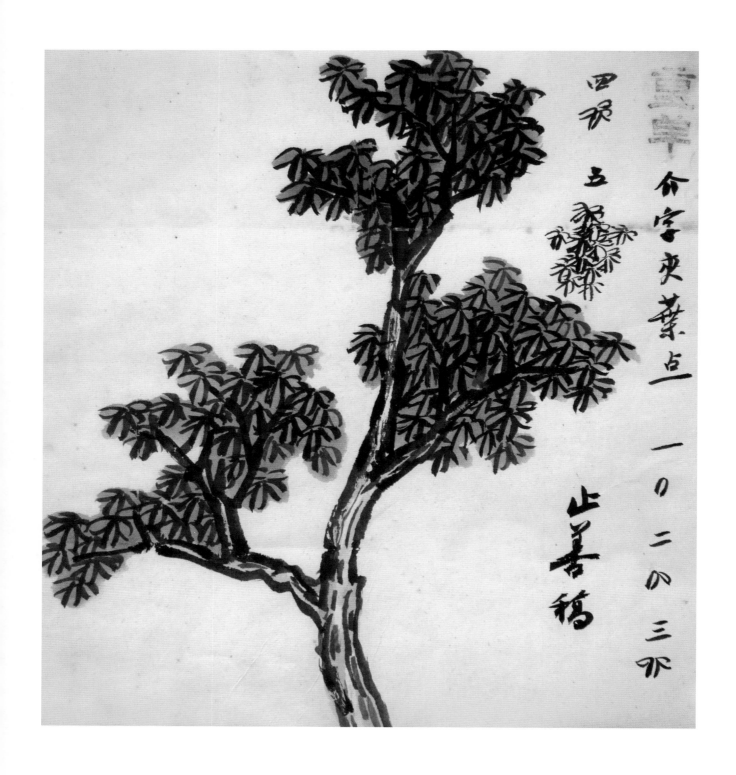

介字夾葉點
止善稿

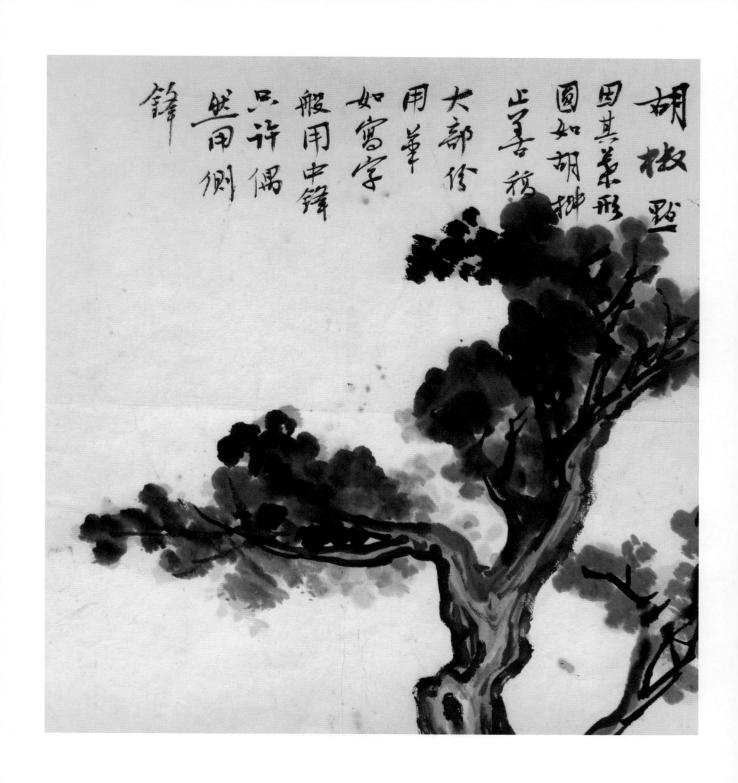

胡椒點
因其葉形圓如胡椒
止善稿
大部份用筆
如寫字般用中鋒
只許偶然用側鋒

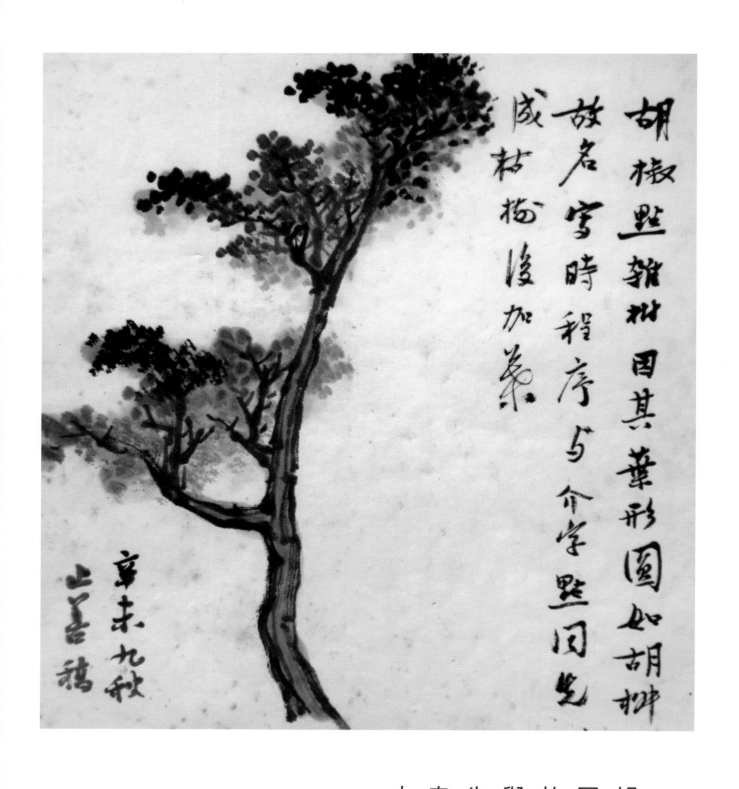

胡椒點雜樹
因其葉形圓如胡椒
故名寫時程序
與介字點同
先成枯樹後加葉
辛未九秋
止善稿

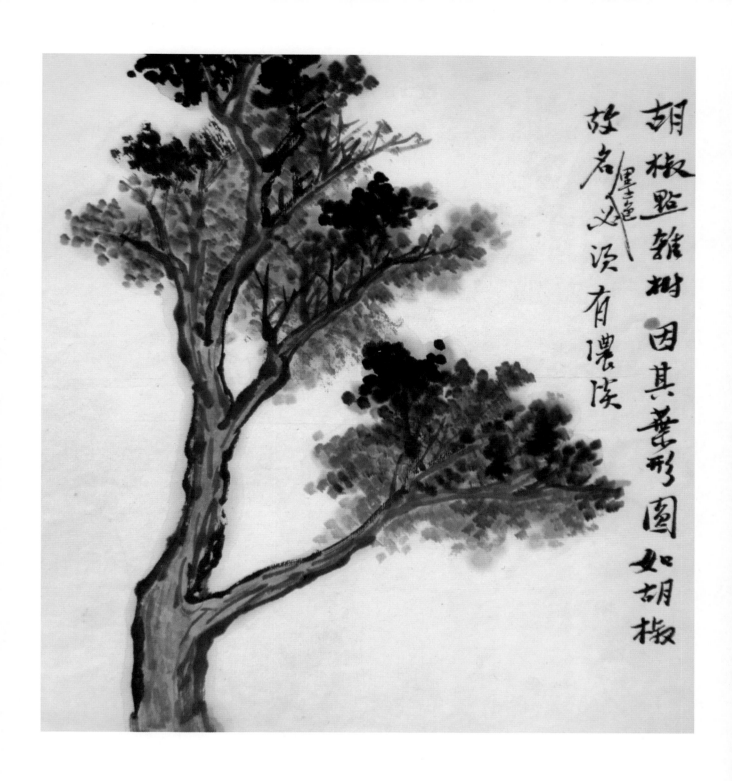

胡椒點雜樹
因其葉形圓如
胡椒故名
墨色必須有濃淡

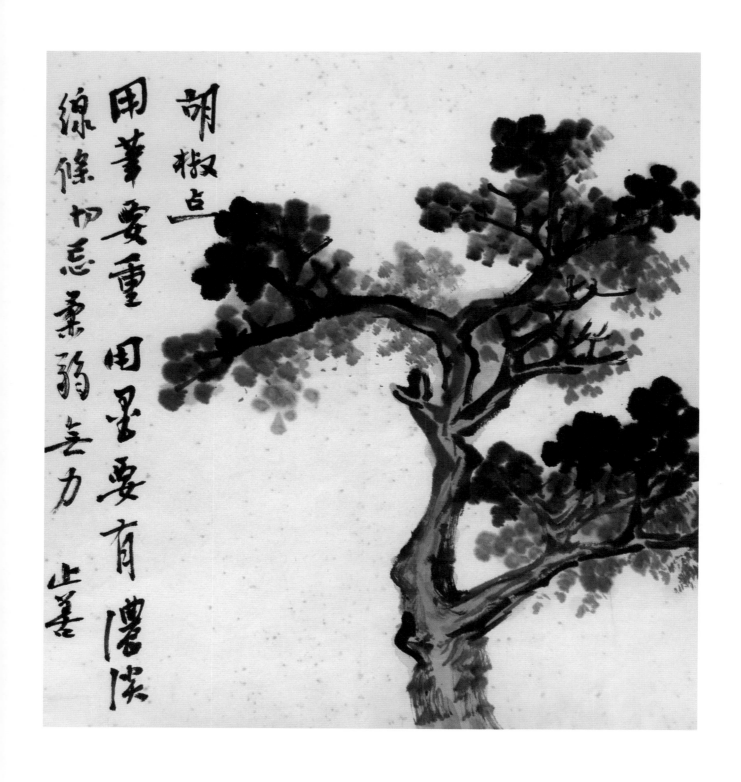

胡椒點
用筆要重
用墨要有濃淡
線條切忌柔弱無力
止善

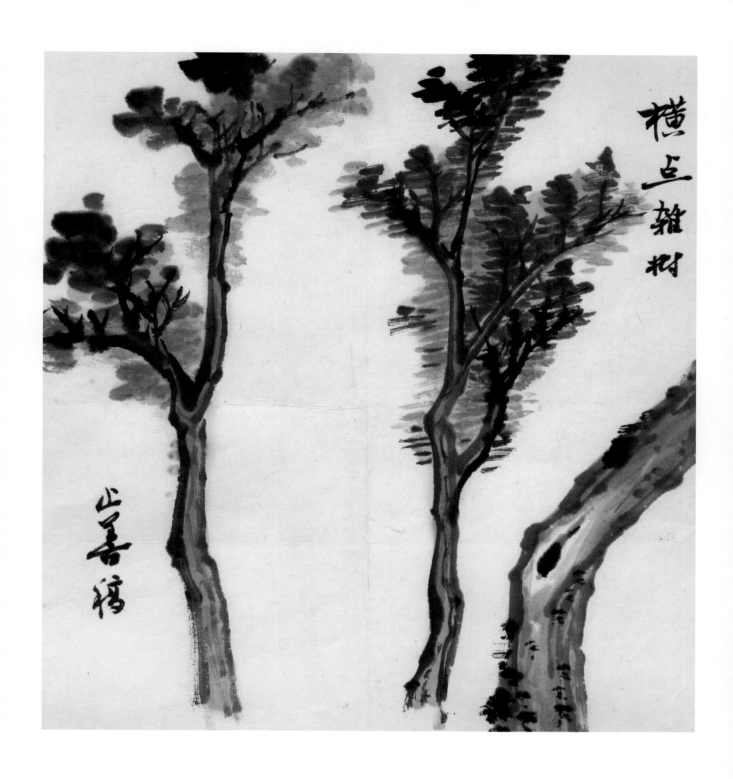

橫點雜樹
止善稿

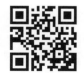

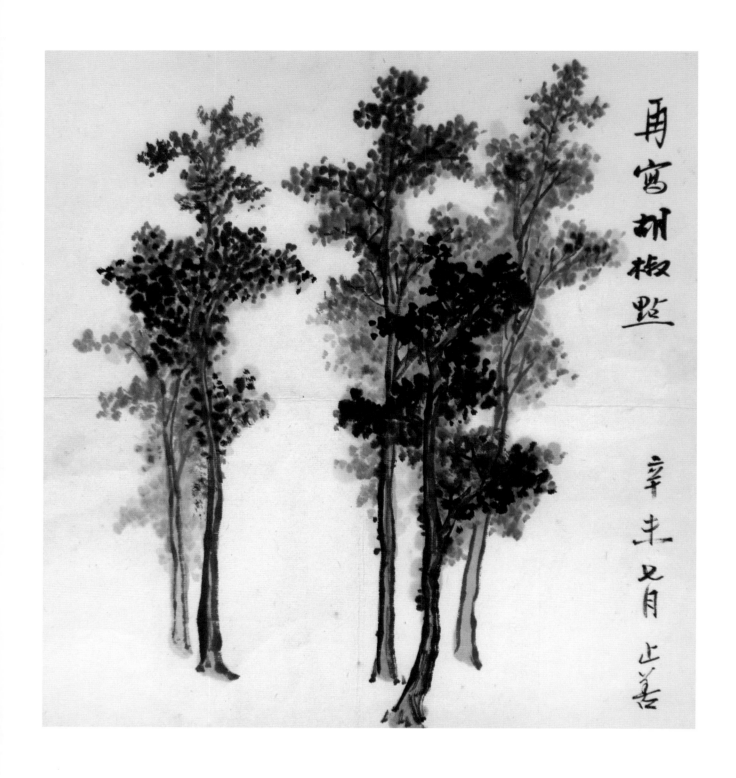

再寫胡椒點
辛未七月
止善

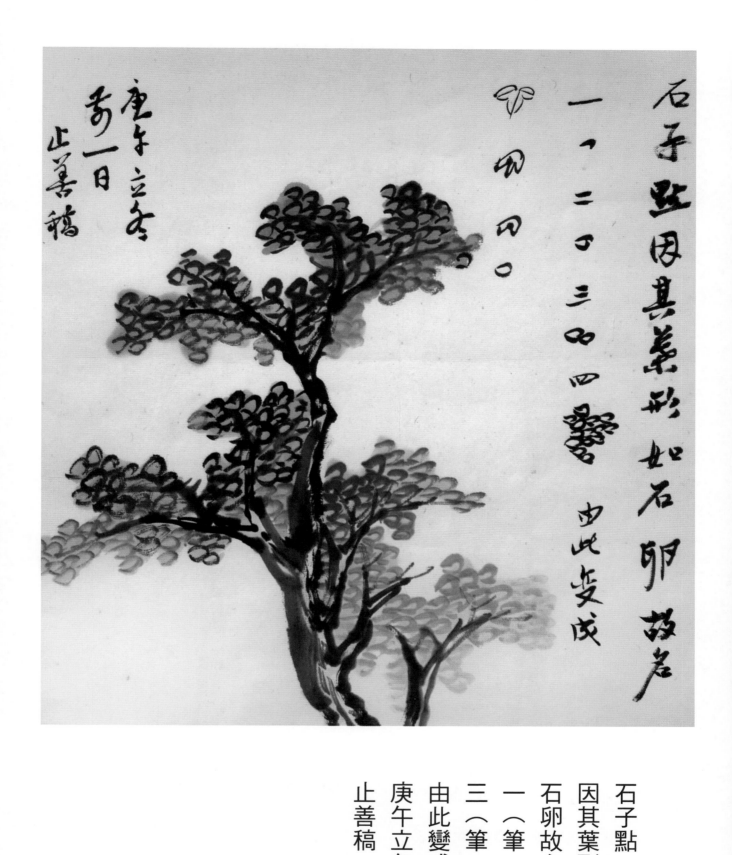

石子點
因其葉形如
石卵故名
一（筆）二（筆）
三（筆）四（筆）
由此變成
庚午立冬前一日
止善稿

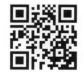

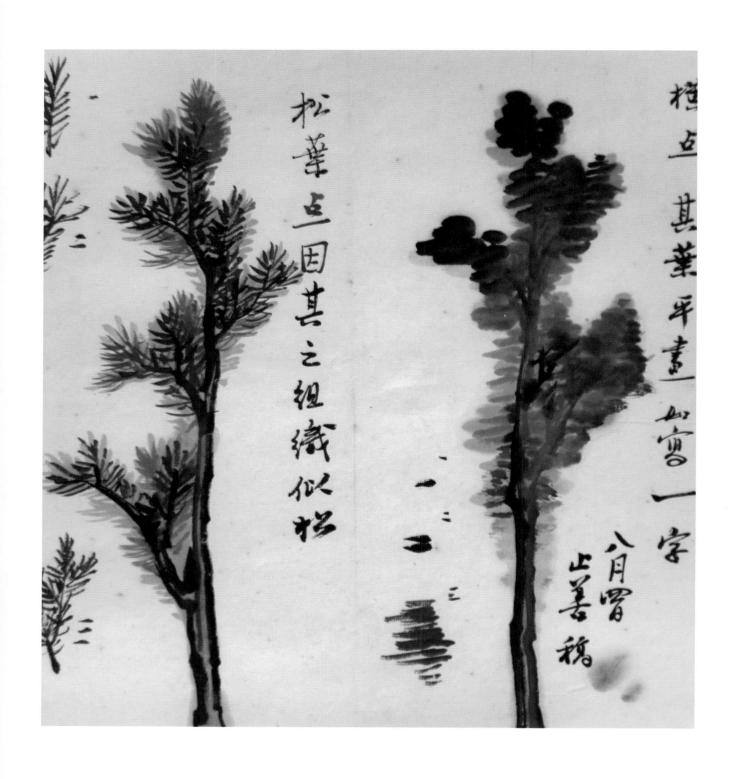

横點

其葉平畫如寫一字

八月四日

止善稿

松葉點

因其之組織似松

石子點
因其葉形圓如
石卵故名
一（筆）二（筆）
三（筆）
辛未冬
止善稿

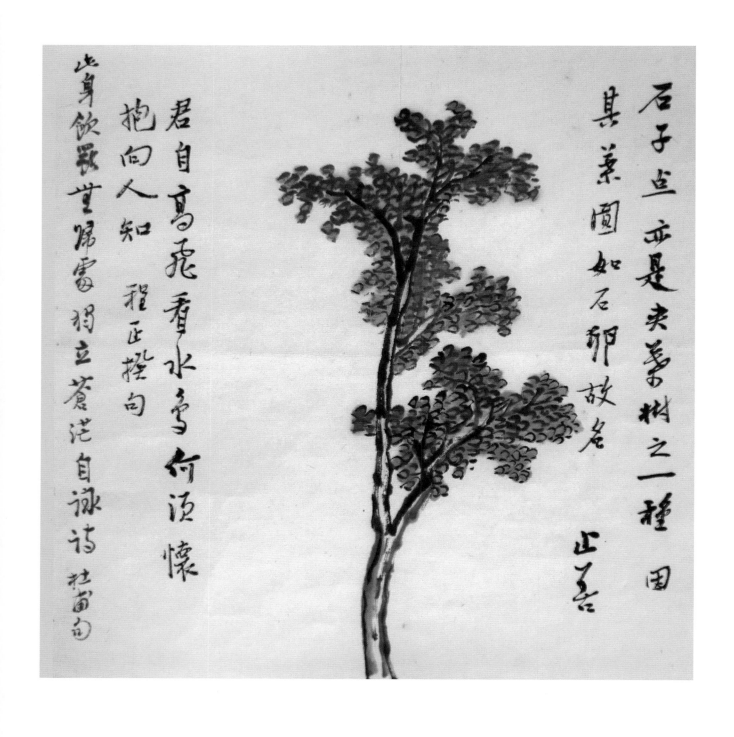

石子點

亦是夾葉樹之一種

因其葉圓如石卵故名

止善

君自高飛看水鳥

何須懷抱向人知

程正揆句

此身飲罷無歸處

獨立蒼茫自詠詩

杜甫句

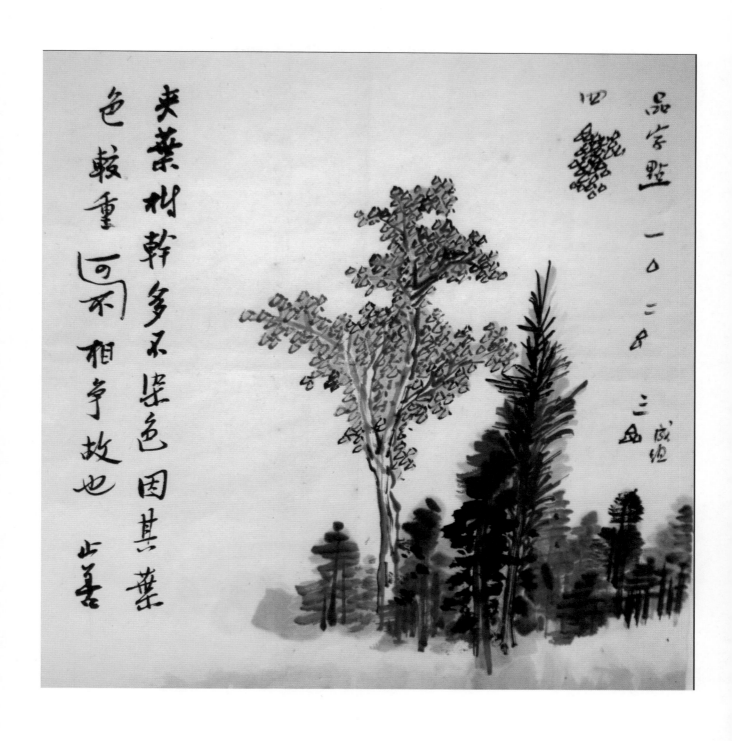

夾葉樹幹多不染色因其葉
色較重 写不相爭故也 此善

品字點 一〇二 8 三画

品字點
一（筆）二（筆）
三（筆）四（筆）
成組
夾葉樹幹多不染色
因其葉色較重
不可相爭故也
止善

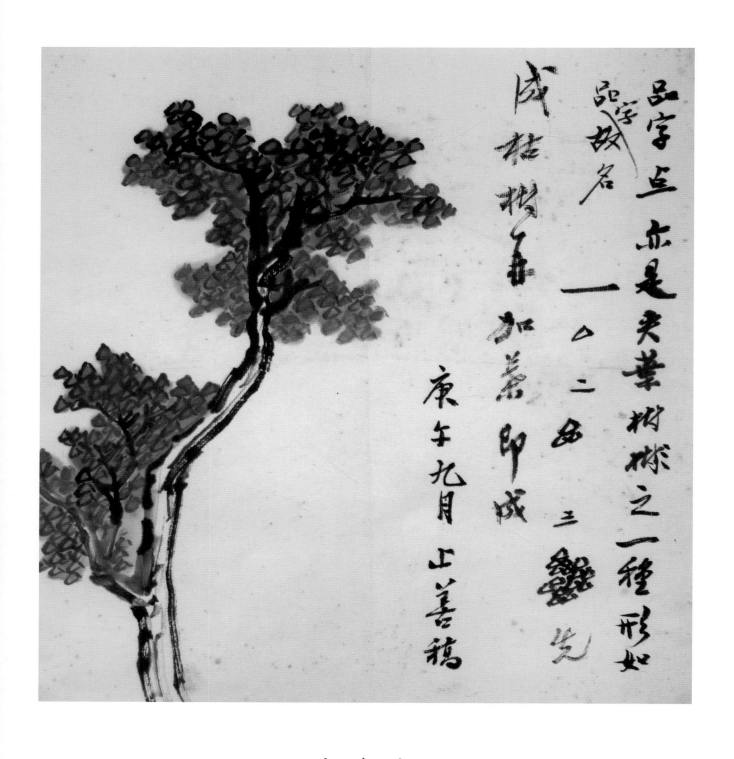

品字點

亦是夾葉樹之
一種

形如品字故名

一（筆）二（筆）

三（筆）

先成枯樹再加葉即成

庚午九月

止善稿

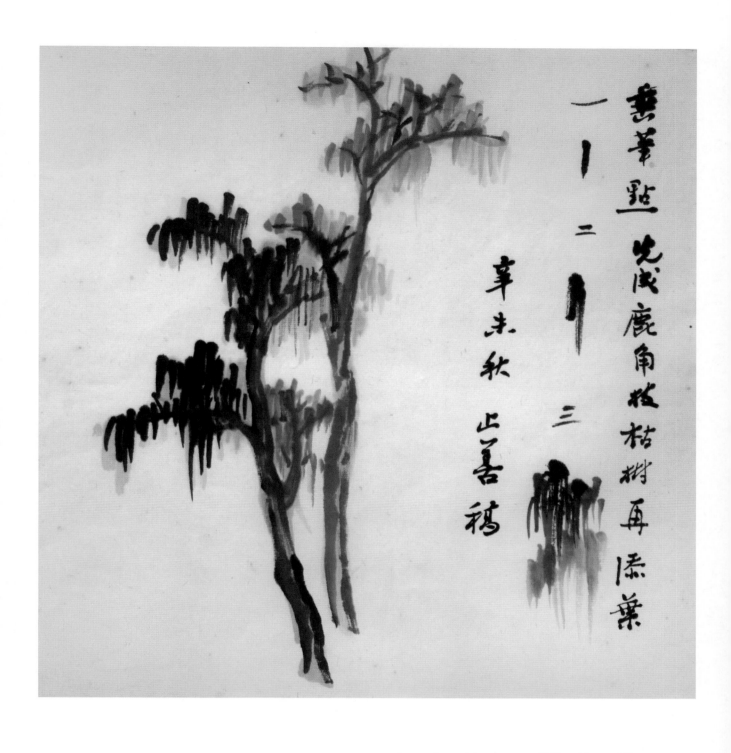

垂筆點

先成鹿角枝枯樹

再添葉

一（筆）二（筆）

三（筆）

辛未秋

止善稿

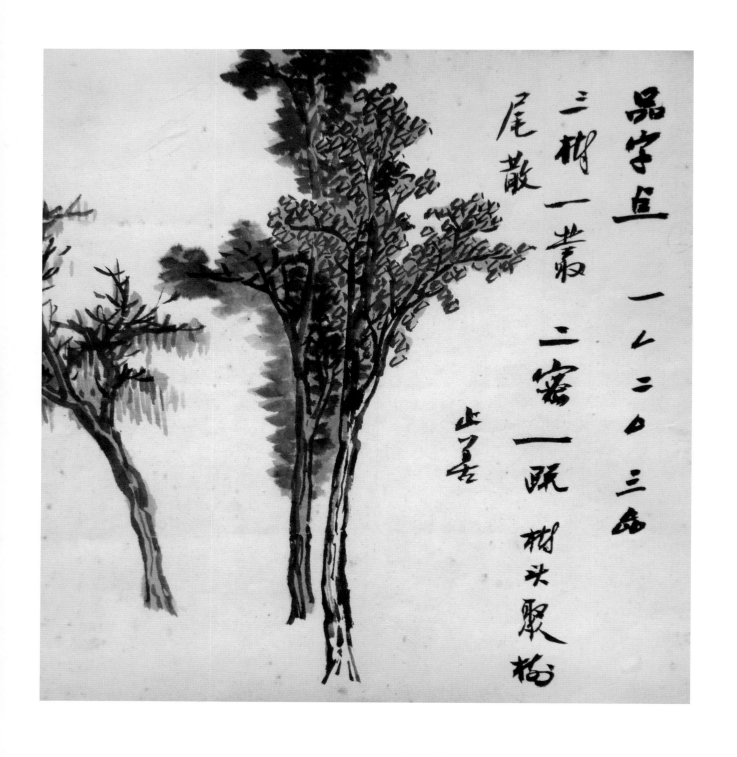

品字點
一（筆）二（筆）
三（筆）
三樹一叢
二密一疏
樹頭聚樹尾散
止善

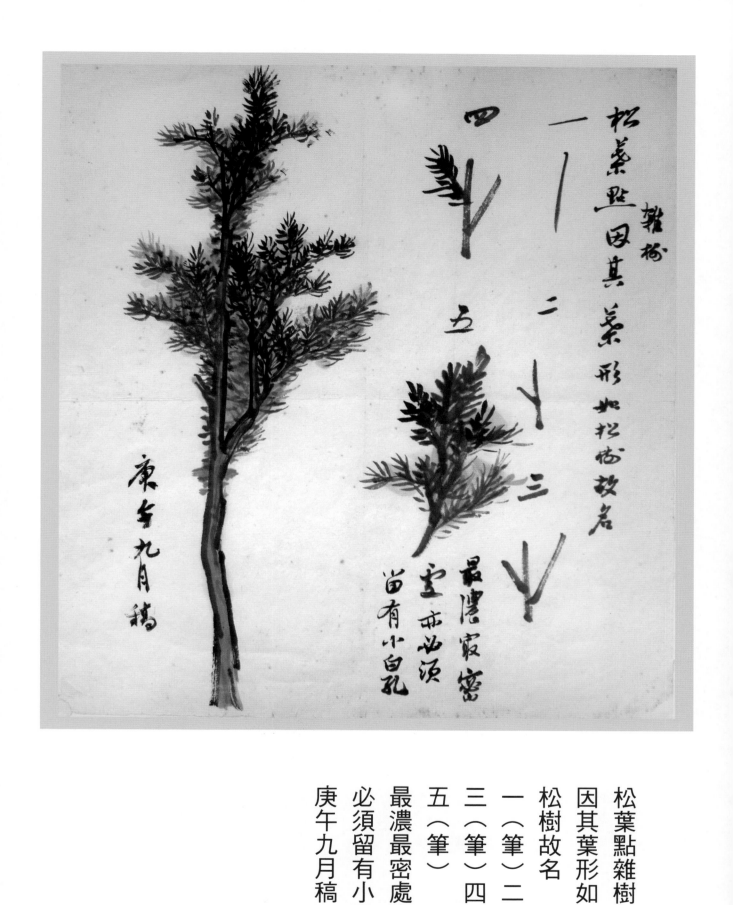

松葉點雜樹
因其葉形如
松樹故名
一（筆）二（筆
三（筆）四（筆）
五（筆）
最濃最密處亦
必須留有小白孔
庚午九月稿

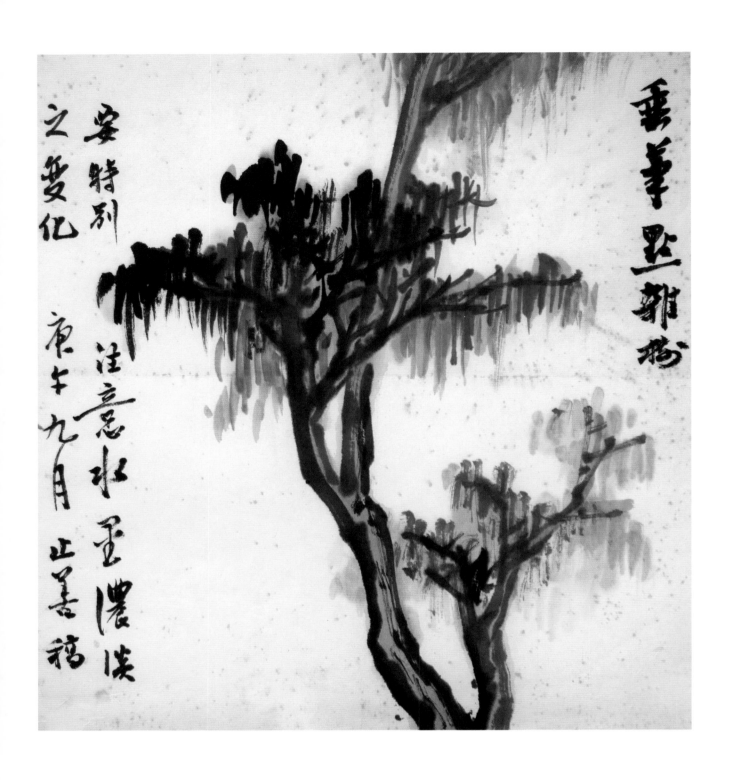

垂筆點雜樹
要特別注意
水墨濃淡之變化
庚午九月
止善稿

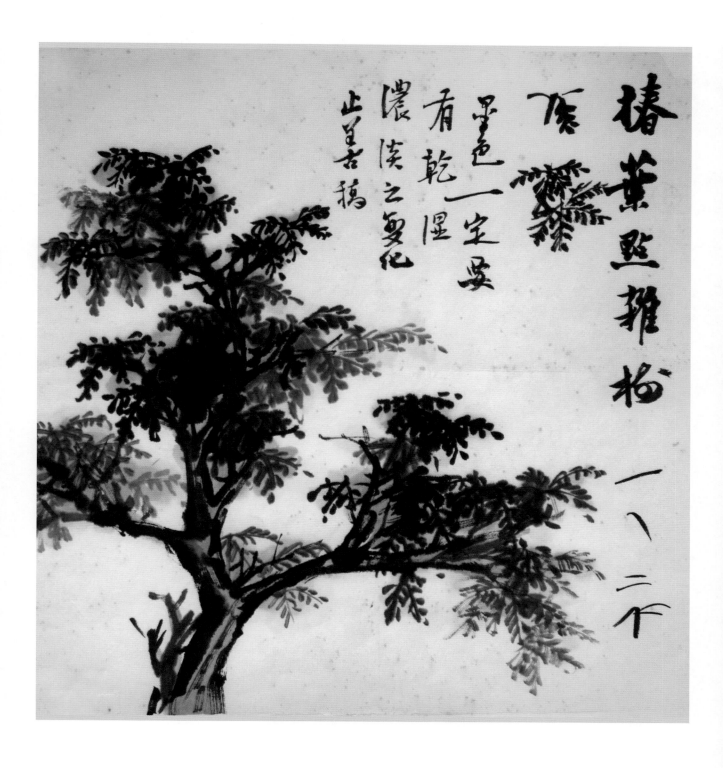

椿葉點雜樹
一（筆）二（筆）
墨色一定要有
乾濕濃淡之變化
止善稿

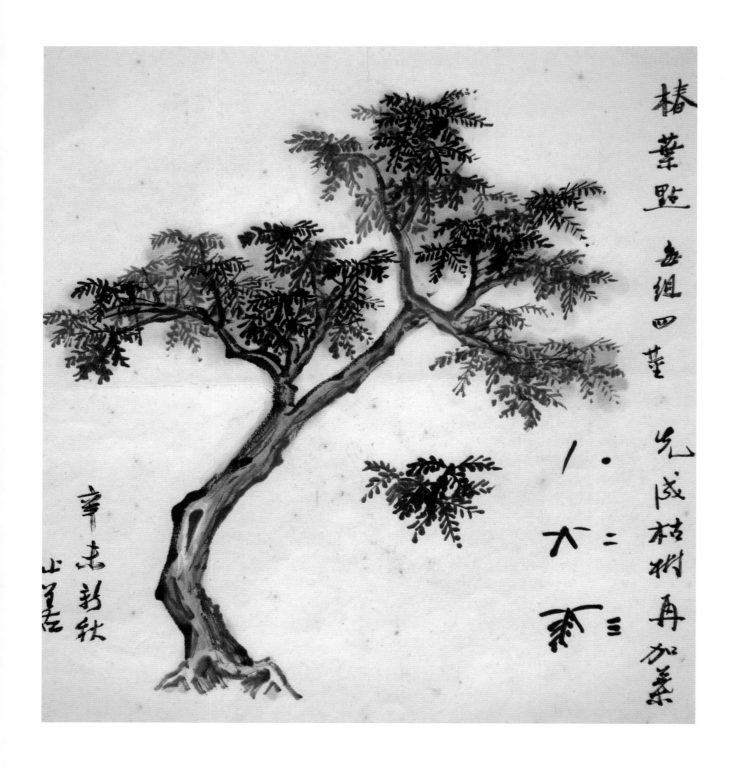

椿葉點　每組四莖　先成枯樹再加葉

辛未新秋
止善

椿葉點
每組四莖
先成枯樹再加葉
辛未新秋
止善

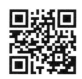

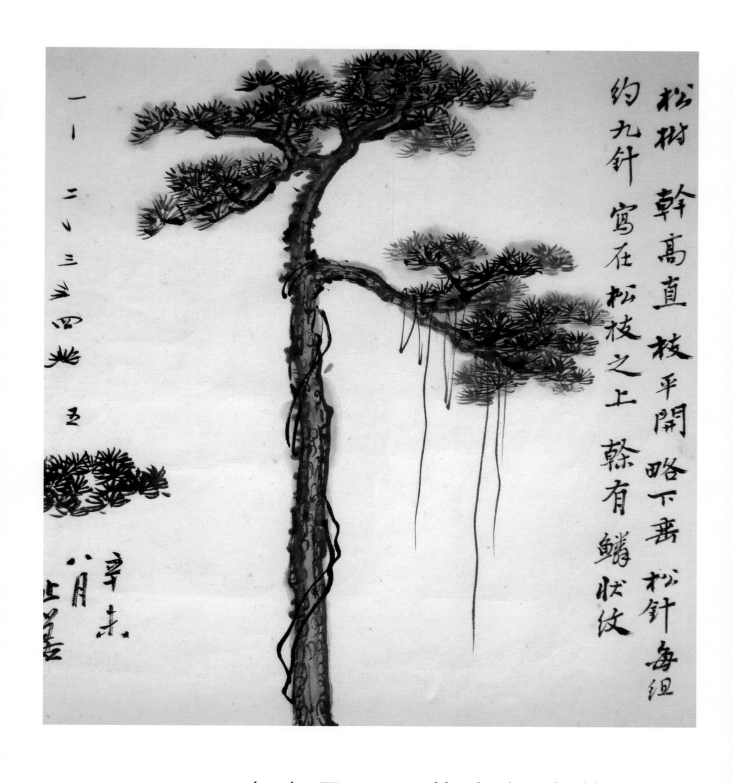

松樹

幹高直枝平開

略下垂

松針每組約九針

寫在松枝之上

幹有鱗狀紋

一（筆）二（筆）

三（筆）四（筆）

五（筆）

辛未八月

止善

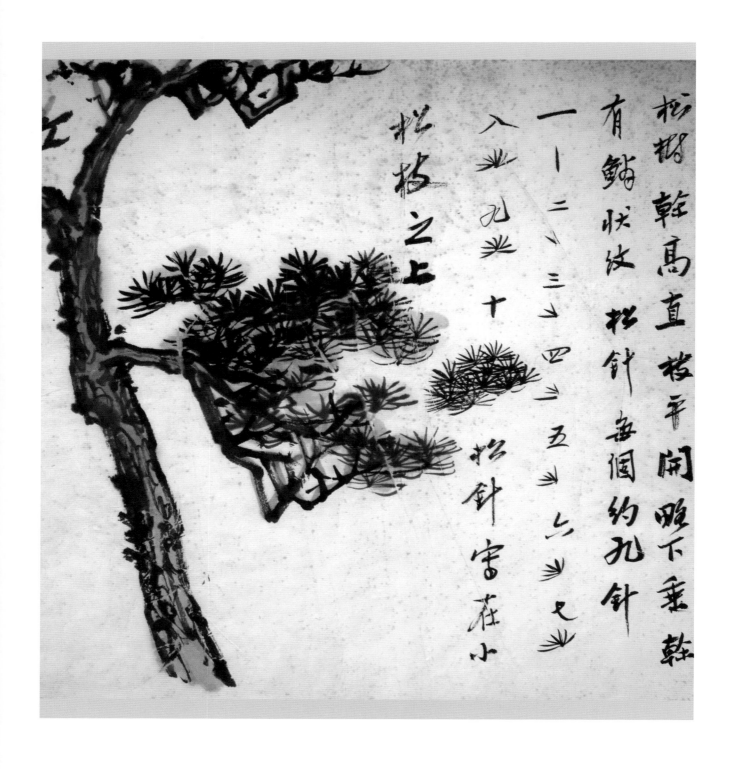

松樹

幹高直枝平開
略下垂
幹有鱗狀紋
一（筆）二（筆）
三（筆）四（筆）
五（筆）六（筆）
七（筆）八（筆）
九（筆）十（筆）
松針每個約九針
松針寫在
小松枝之上

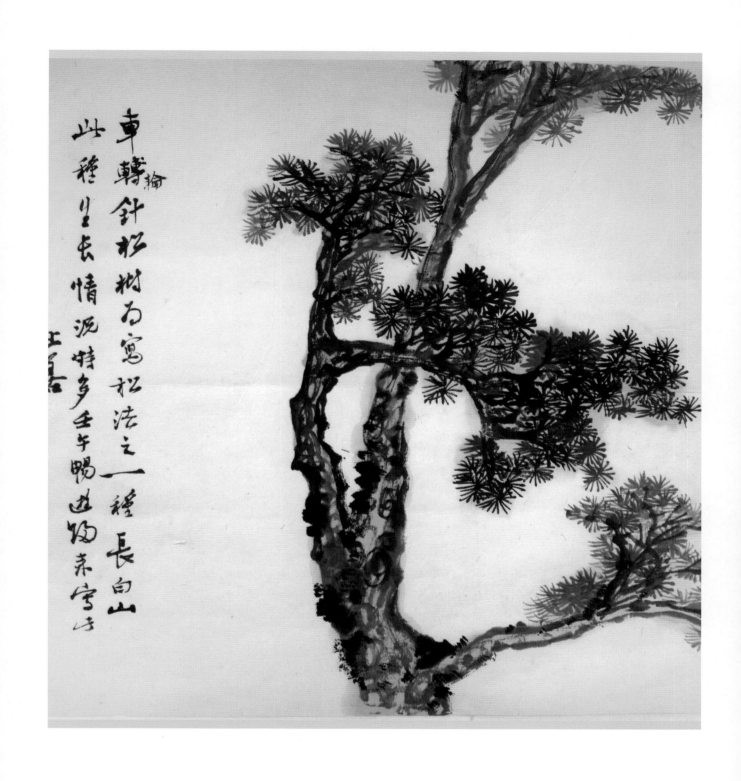

車輪針松樹
為寫松法之一種
長白山此種
生長情況特多
壬午暢遊歸來寫此
止善

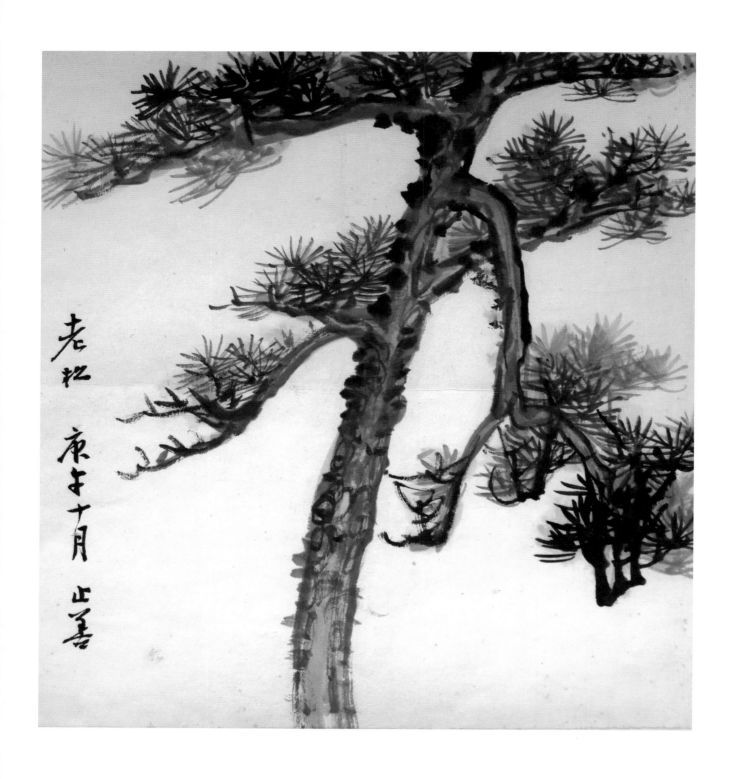

老松
庚午十月
止善

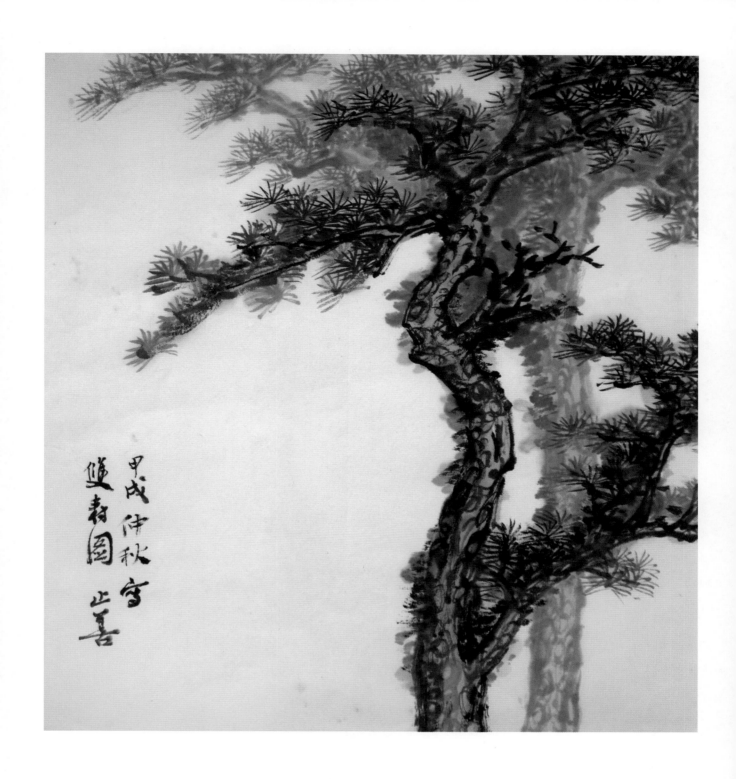

甲戌仲秋寫

雙壽圖

止善

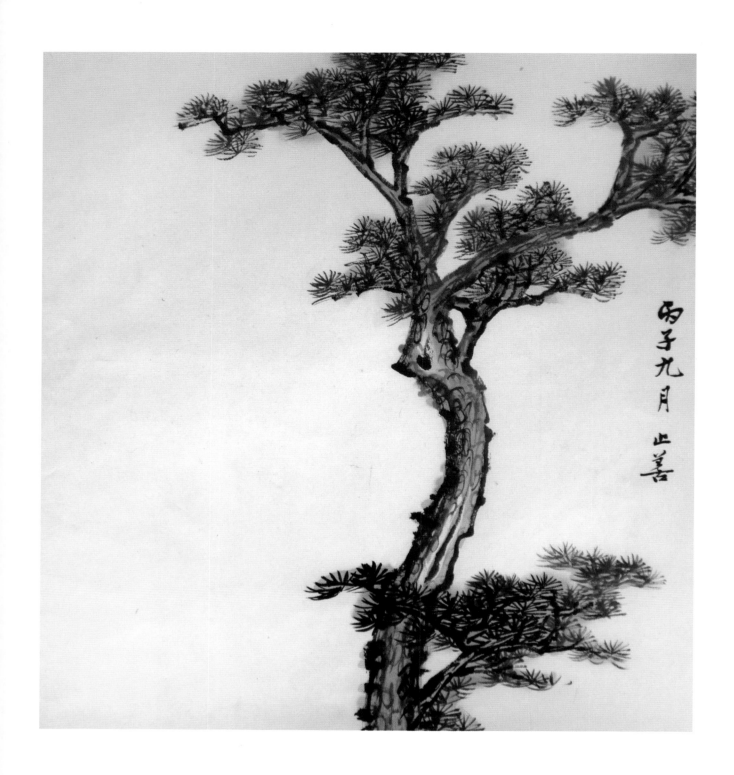

丙子九月　止善

丙子九月
止善

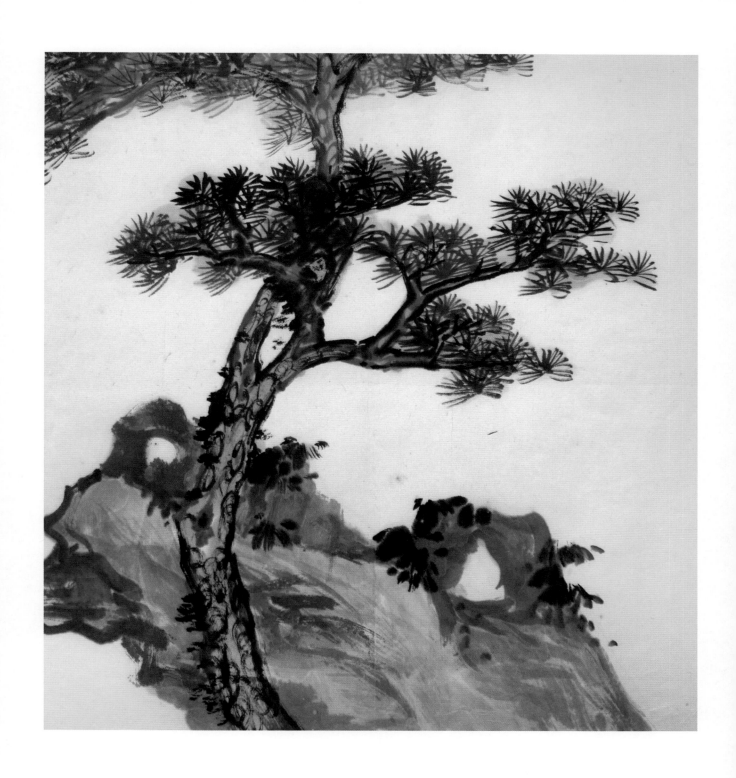

松石

止善

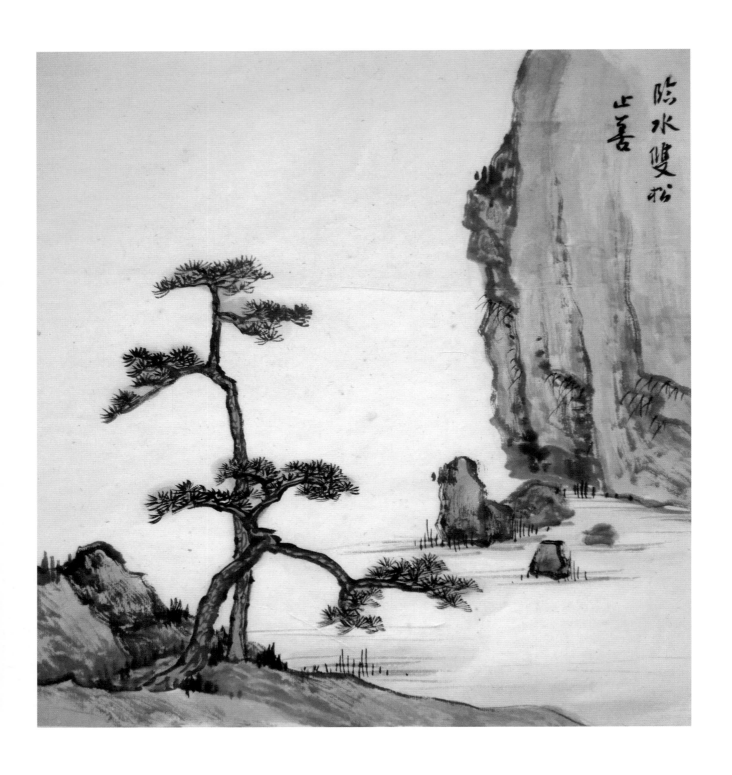

臨水雙松
止善

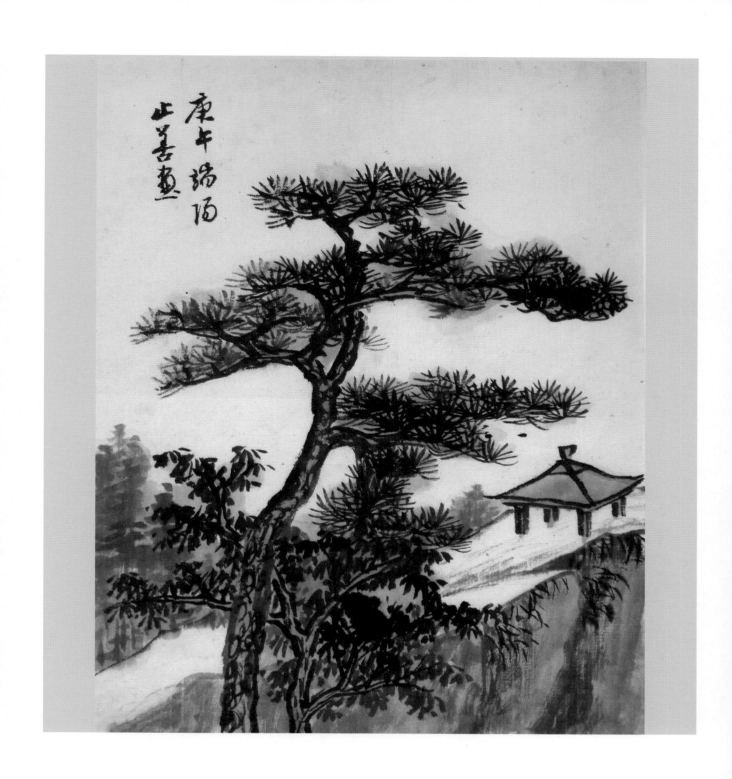

庚午端陽
止善畫

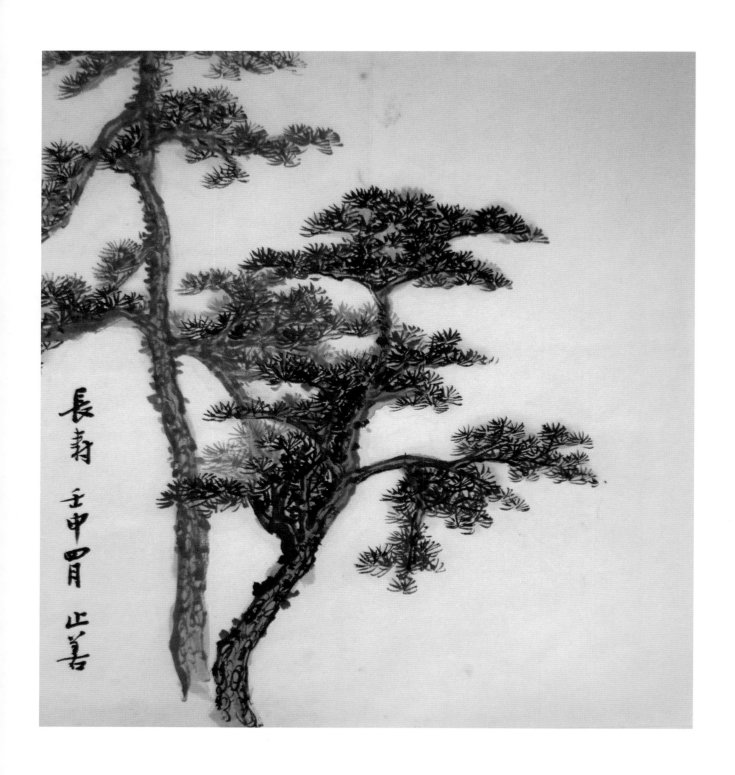

長壽
壬申四月
止善

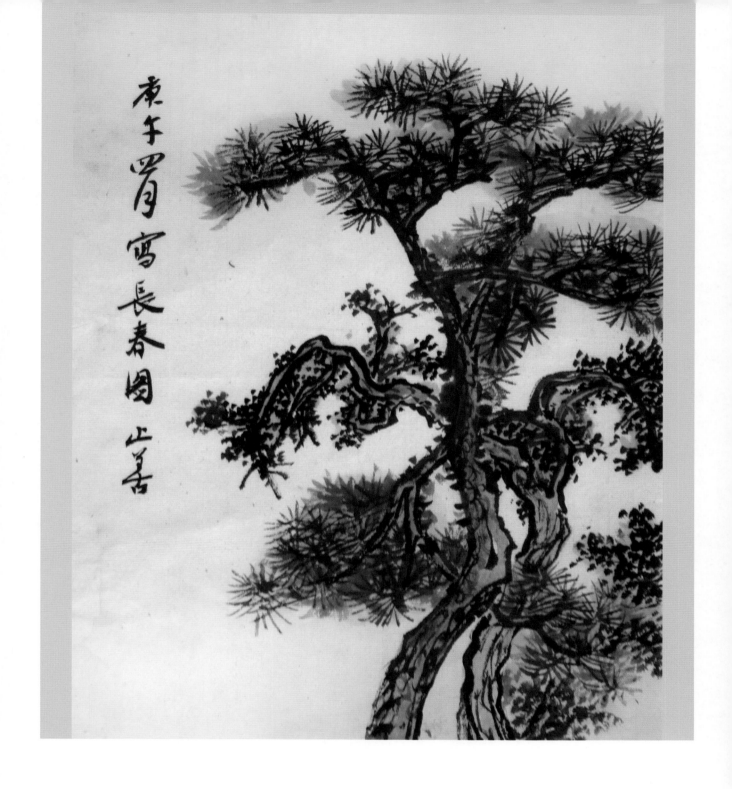

庚午眉寫長春圖 止善

庚午四月
寫長春
圖
止善

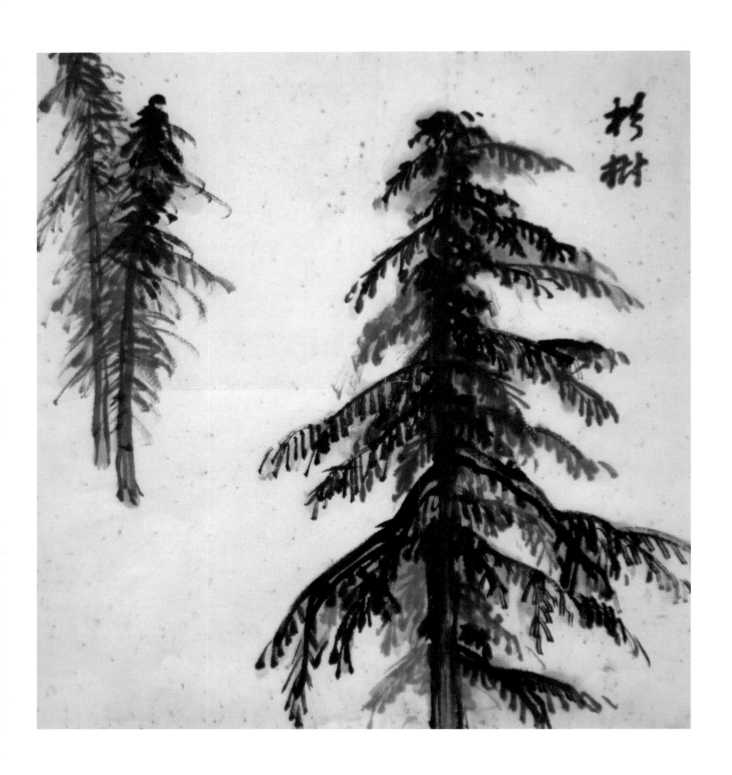

杉樹

杉
樹
止
善

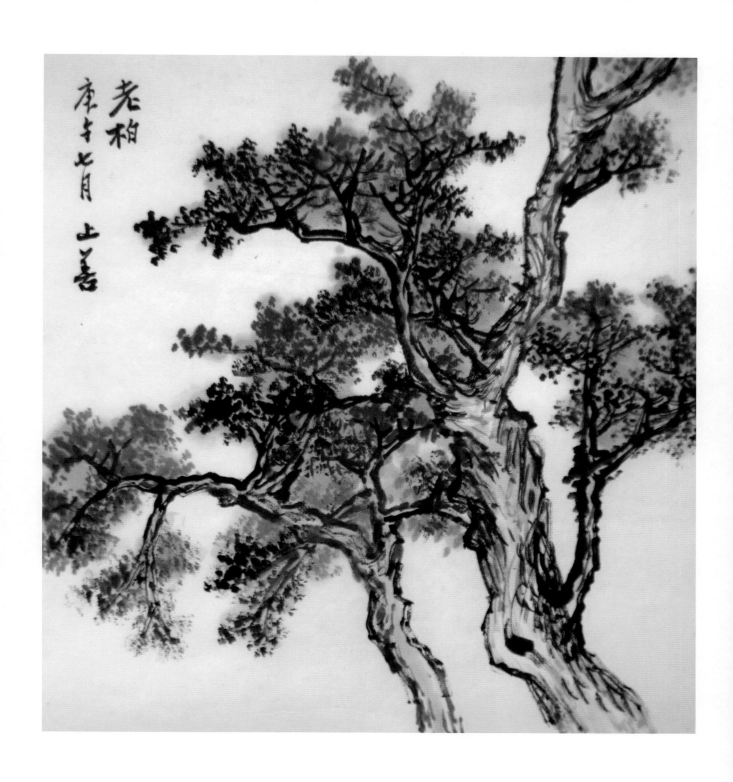

老柏
庚午七月
止善

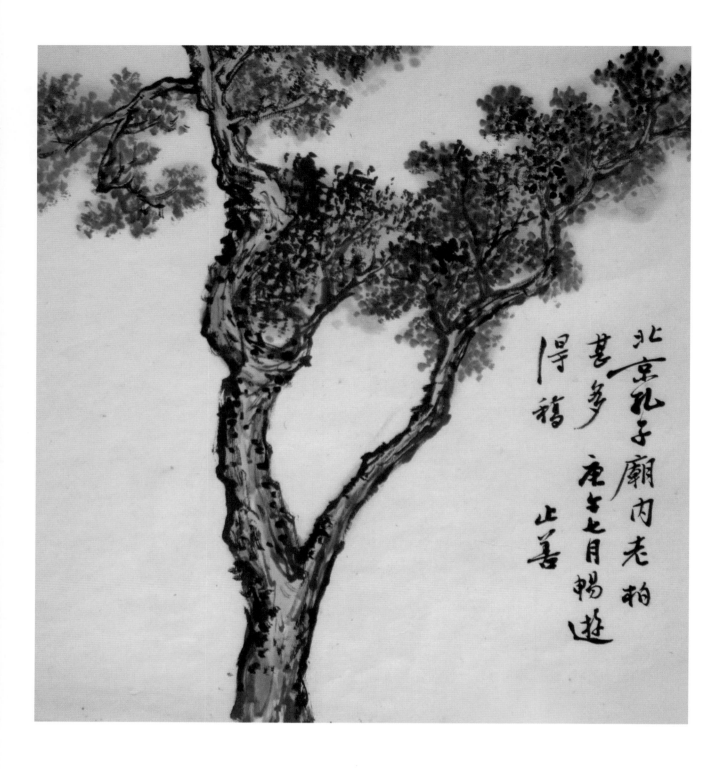

北京孔子廟內
老柏甚多
庚午七月暢遊得稿
止善

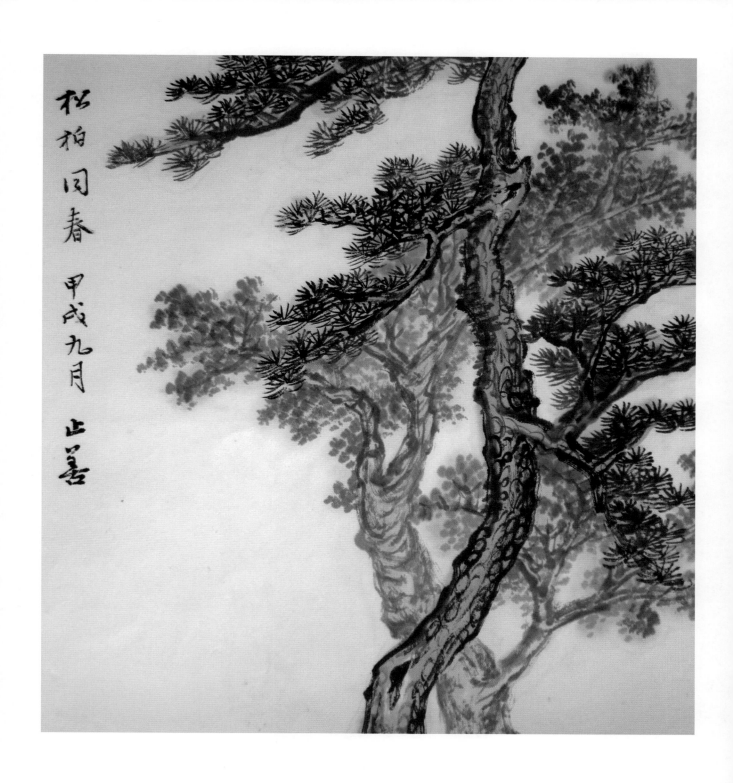

松柏同春 甲戌九月 止善

松柏同春
甲戌九月
止善

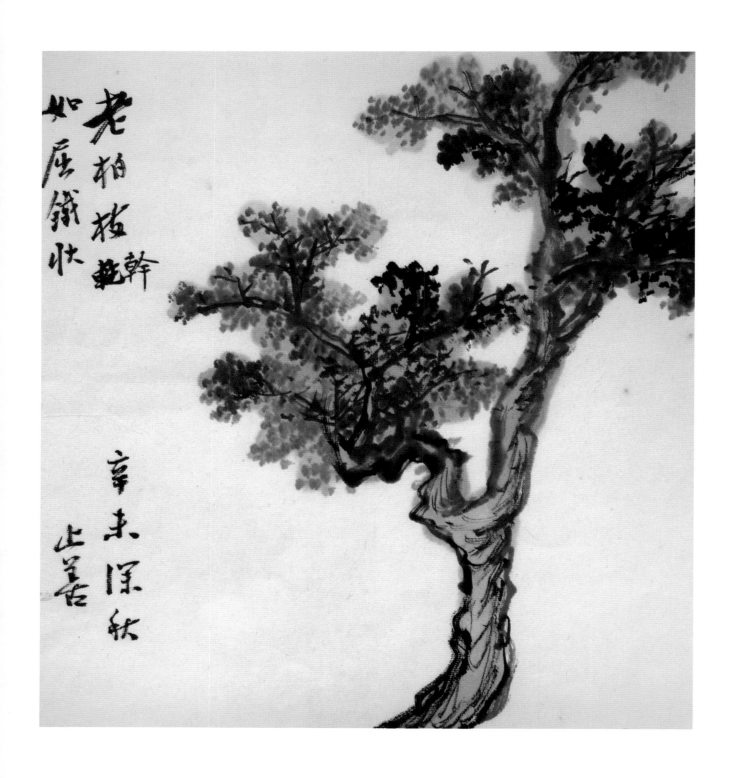

老柏枝幹
如屈鐵狀
辛未深秋
止善

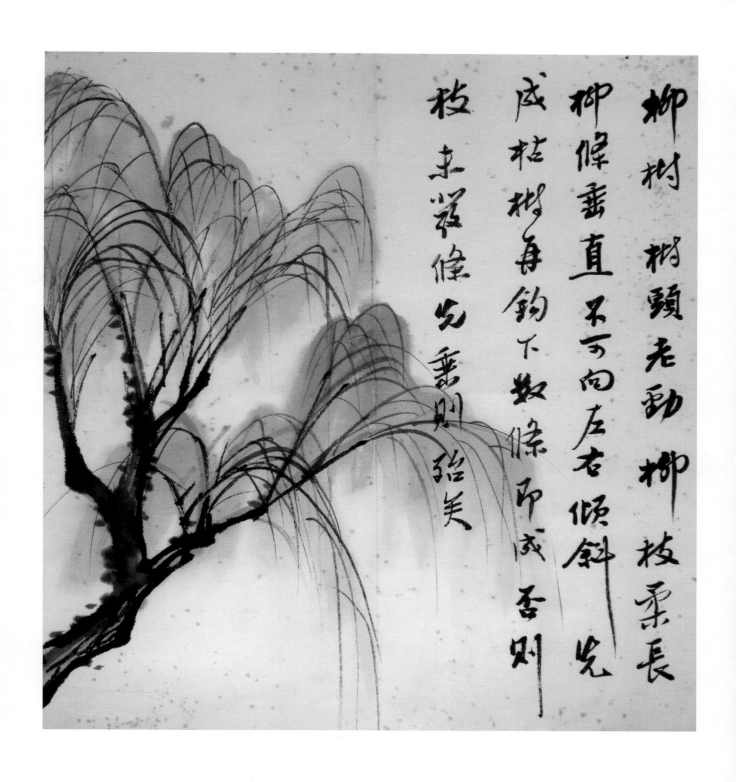

柳樹 樹頭老勁 柳枝柔長
柳條垂直 不可向左右傾斜 先
成枯樹 再鈎下數條即成 否則
枝末凝條 先垂則殆矣

柳樹
柳頭老勁
柳枝柔長
柳條垂直
不可向左右傾斜
先成枯樹
再鈎下數條即成
否則枝未發
條先垂則殆矣

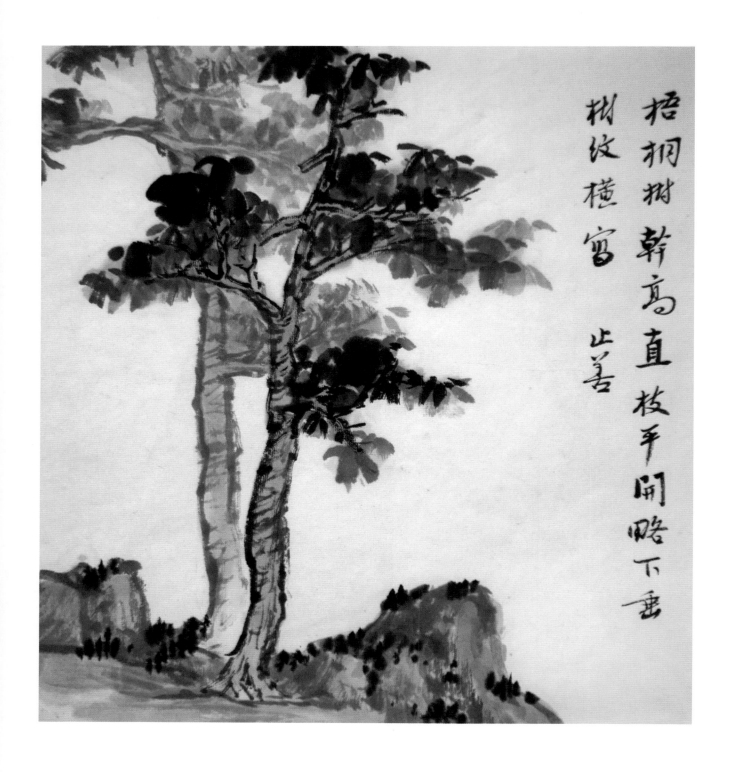

梧桐樹

幹高直枝平開略下垂

樹紋橫寫

止善

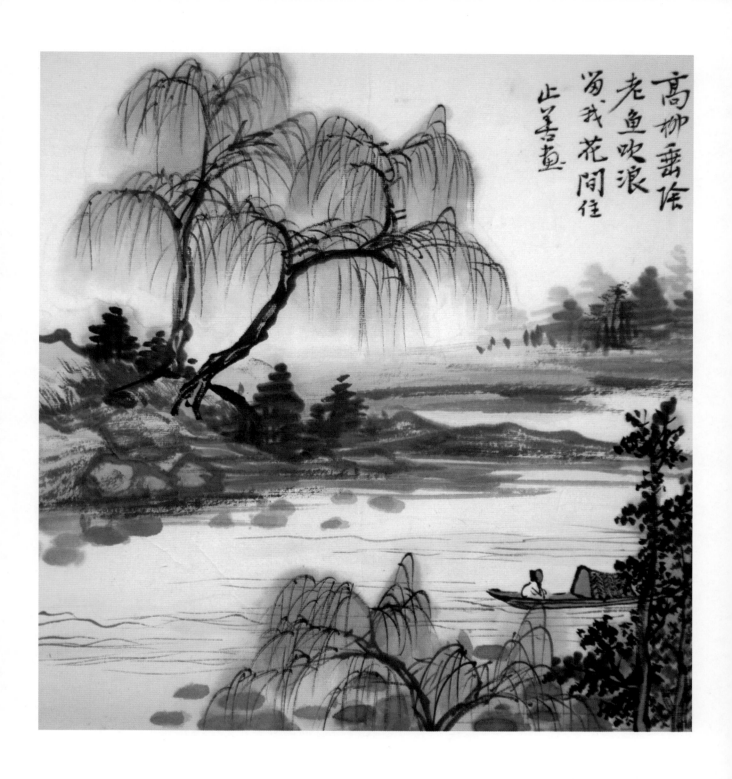

高柳垂陰
老魚吹浪
留我花間住
止善畫

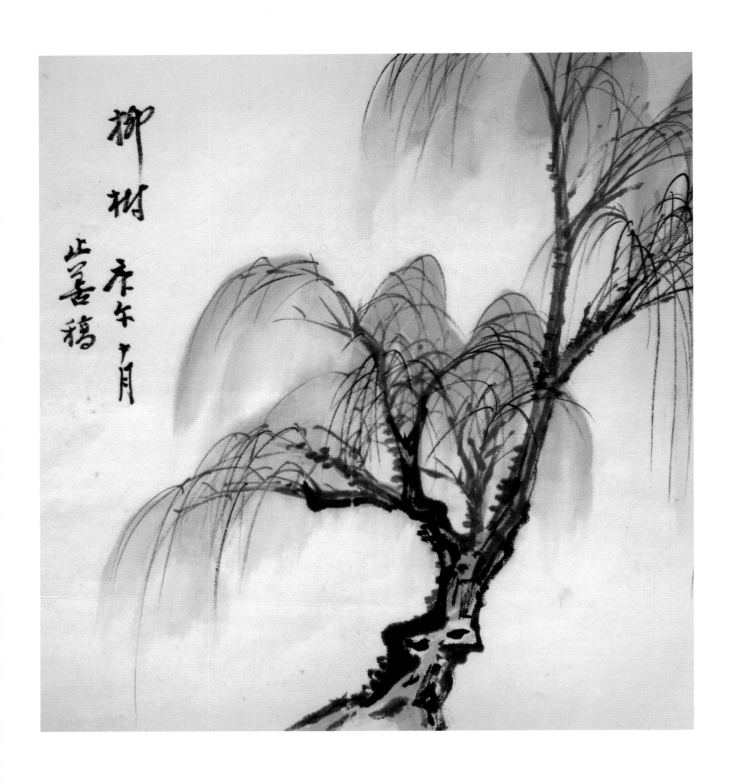

柳樹
庚午十月
止善稿

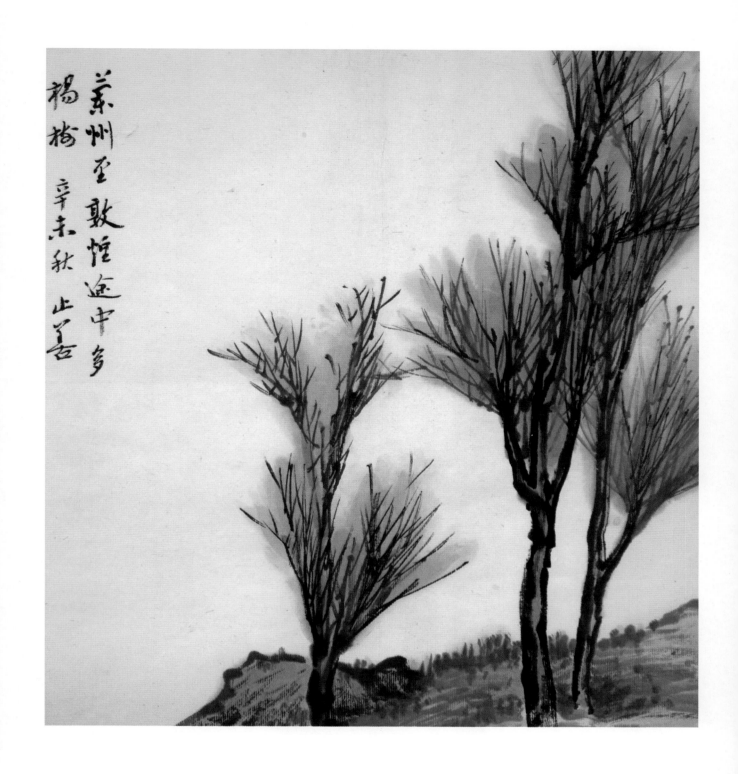

蘭州至敦煌途中
多楊樹
辛未秋
止善

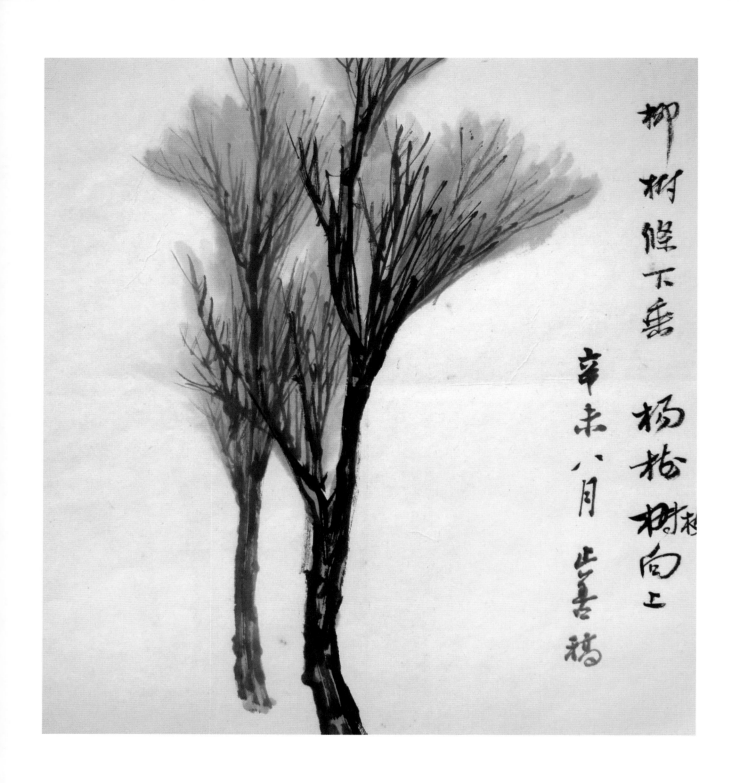

柳樹條下垂
楊樹枝向上
辛未八月
止善稿

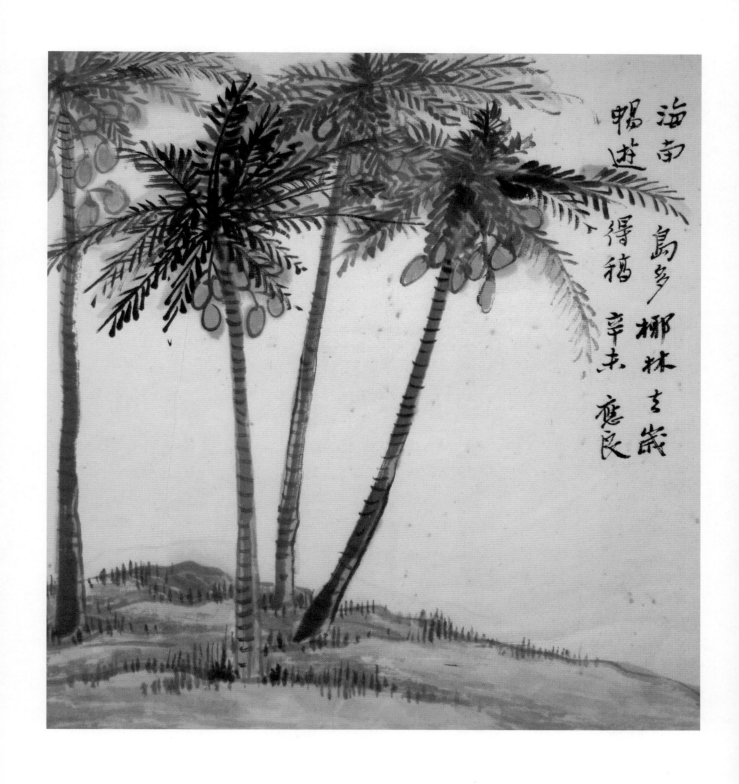

海南島多椰林
去歲暢遊得稿
辛未
應良

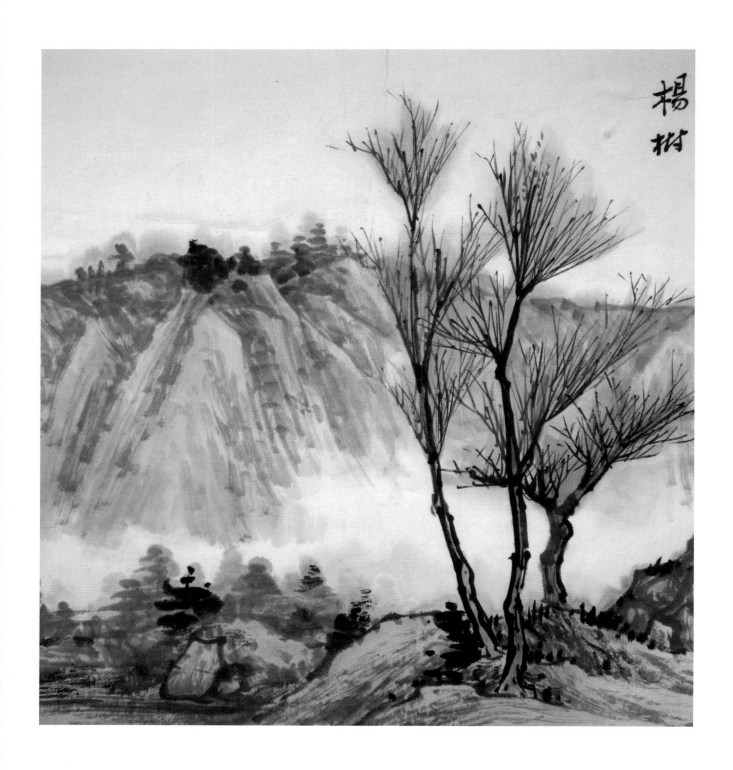

楊樹

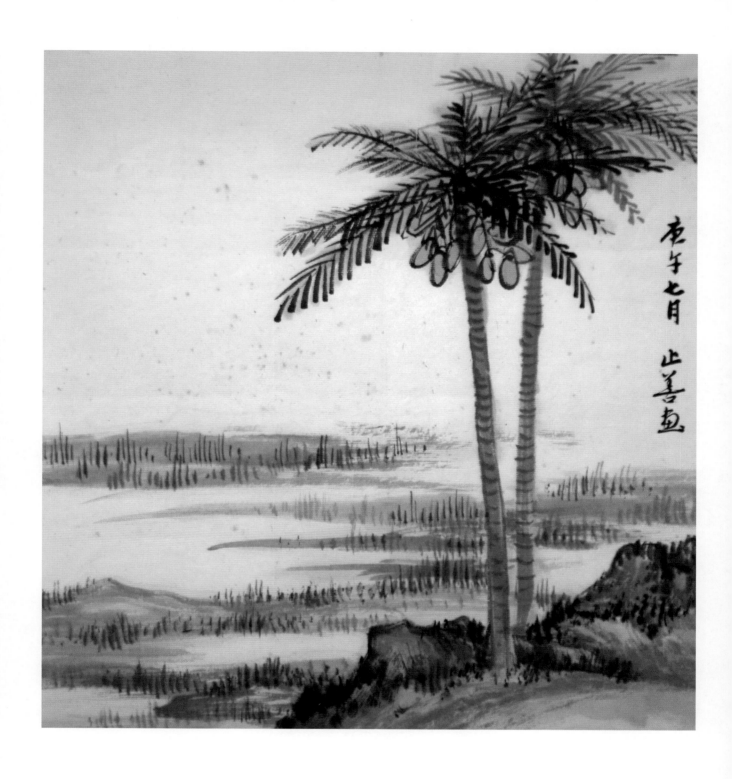

庚午七月
止善畫

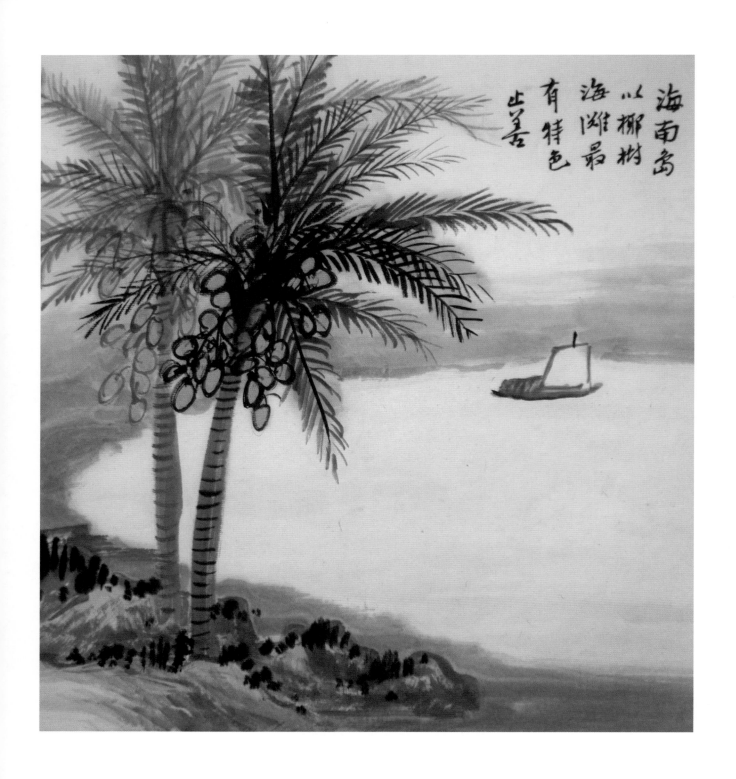

海南島
以椰樹海灘
最有特色
止善

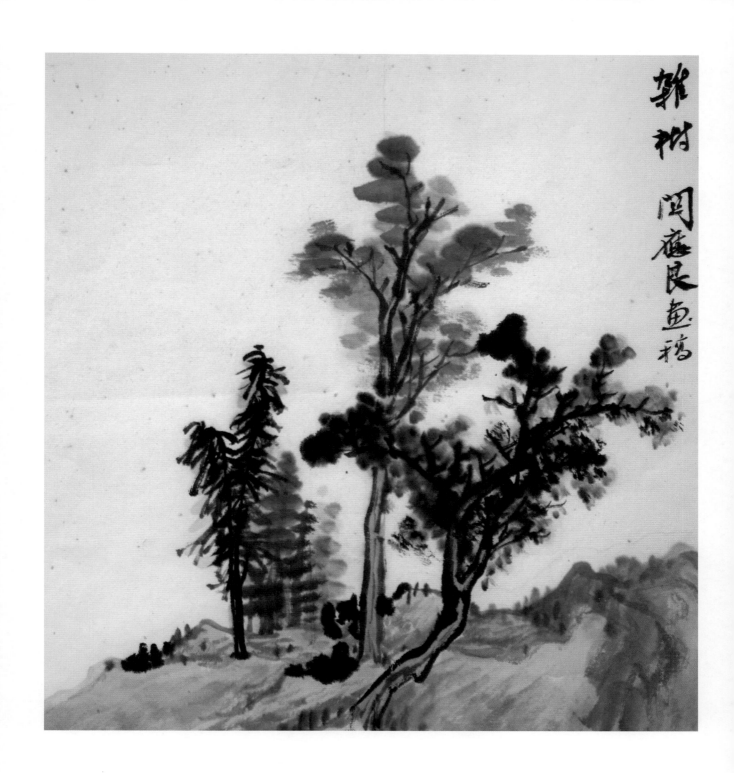

雜樹
關應良畫稿

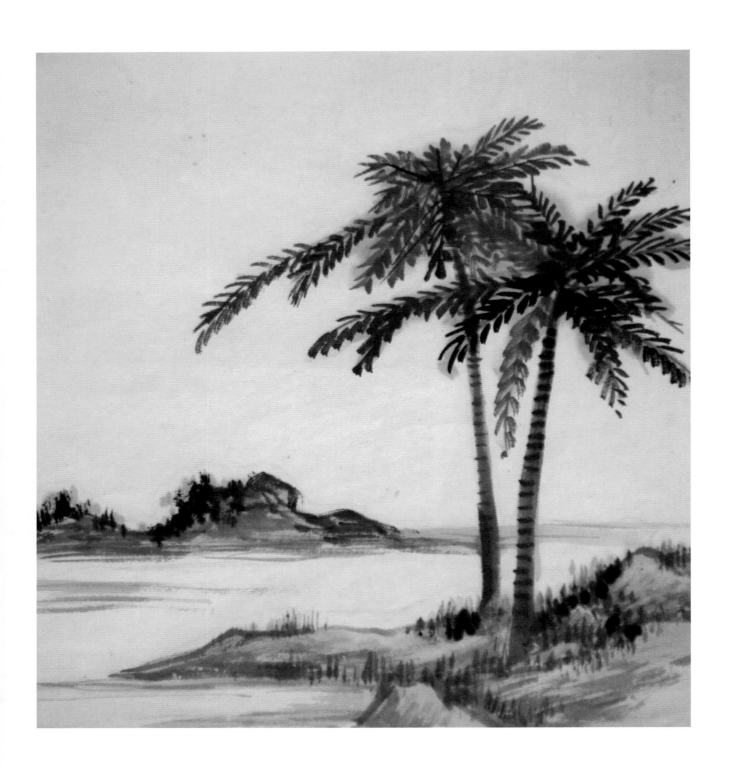

椰樹

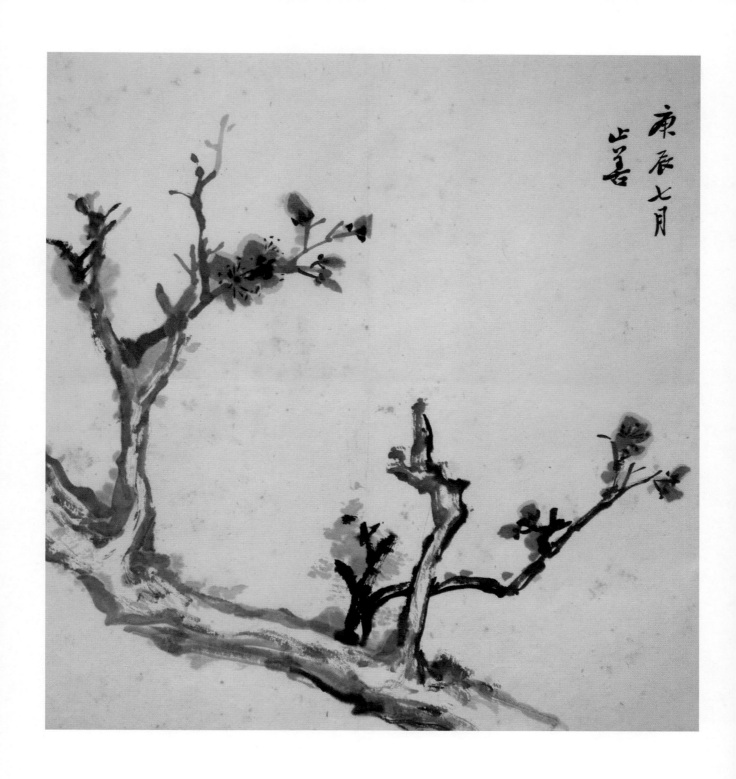

庚辰七月

止善

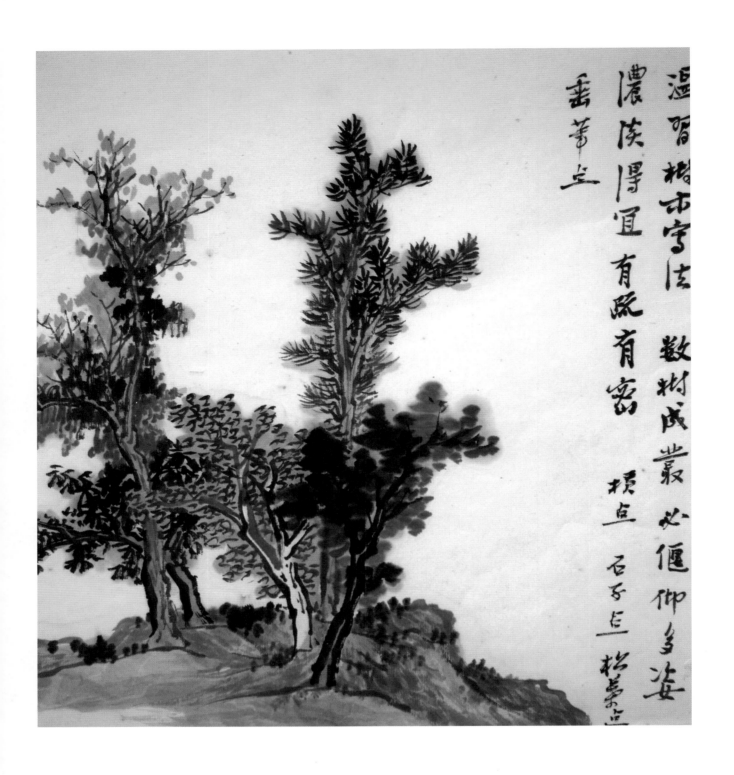

温習　樹木寫法　數樹成叢　必偃仰多姿　濃淡得宜　有疏有密　橫點　石子點　松葉點　垂筆點

温習
樹木寫法
數樹成叢
必偃仰多姿
濃淡得宜
有疏有密
橫點　石子點
松葉點　垂筆點

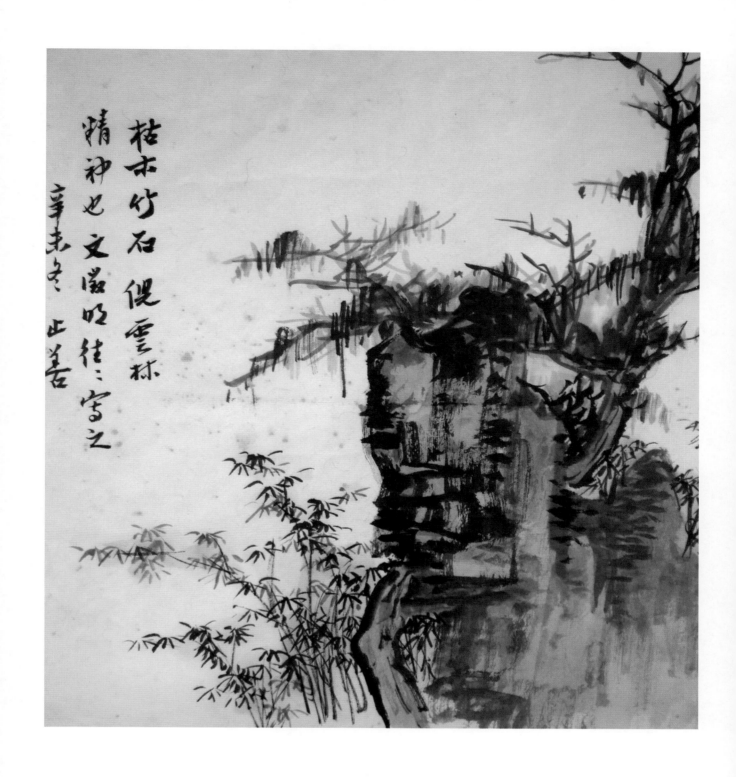

枯木竹石　倪雲林
精神也　文徵明往往寫之
辛未冬　止善

枯木竹石
倪雲林精神也
文徵明往往寫之
辛未冬
止善

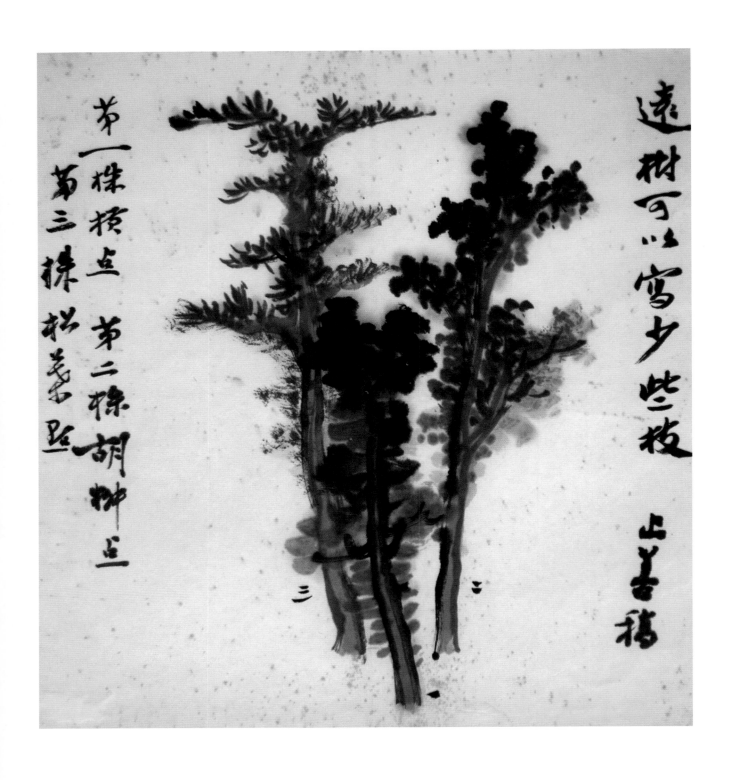

遠樹

可以寫少些枝

止善稿

第一株橫點

第二株胡椒點

第三株松葉點

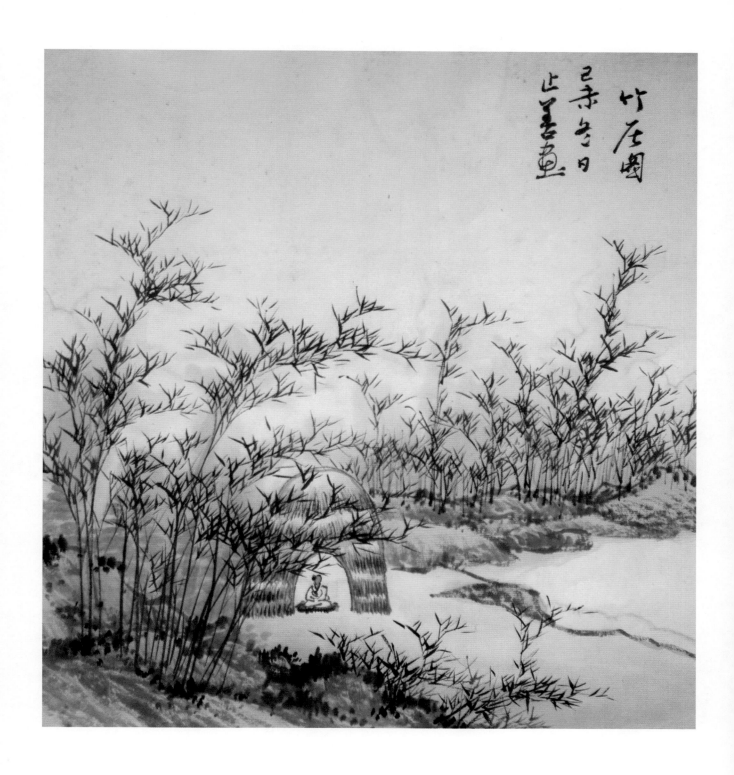

竹居圖
己未冬日
止善畫

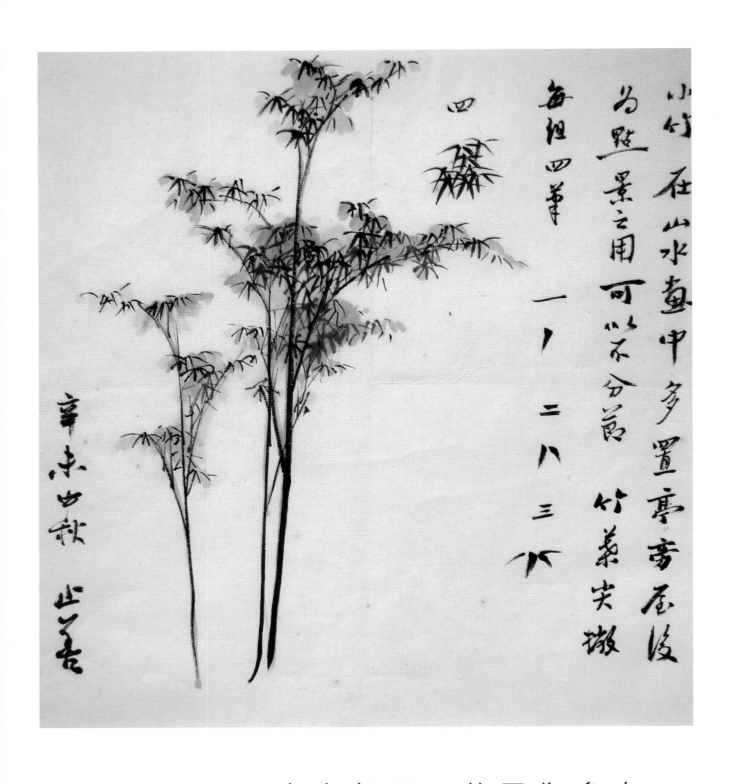

小竹在山水畫中
多置亭旁屋後
為點景之用
可以不分節
竹葉尖撇
一（筆）二（筆）
三（筆）四（筆）
每組四筆
辛未冬
止善

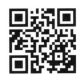

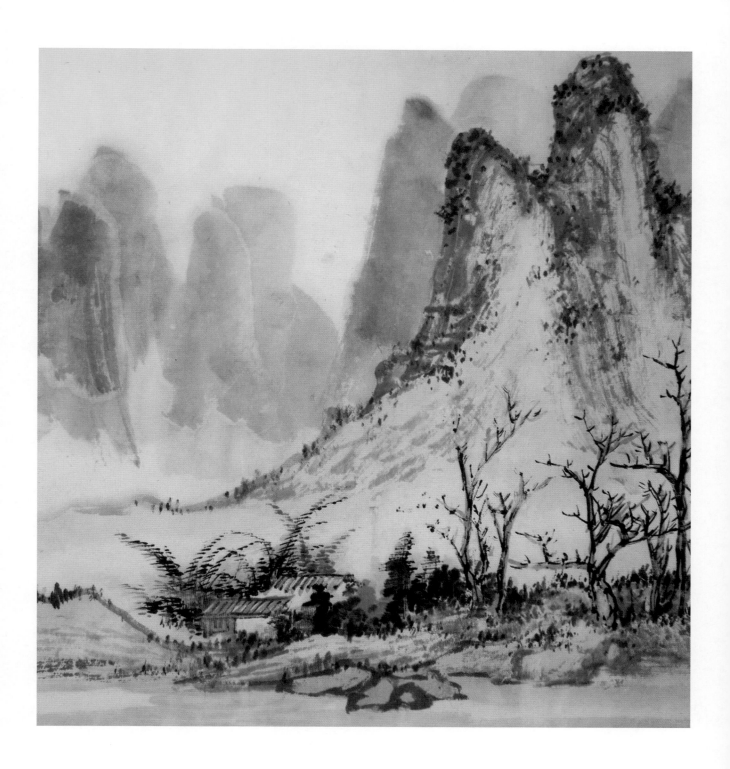

樹與石
止善稿

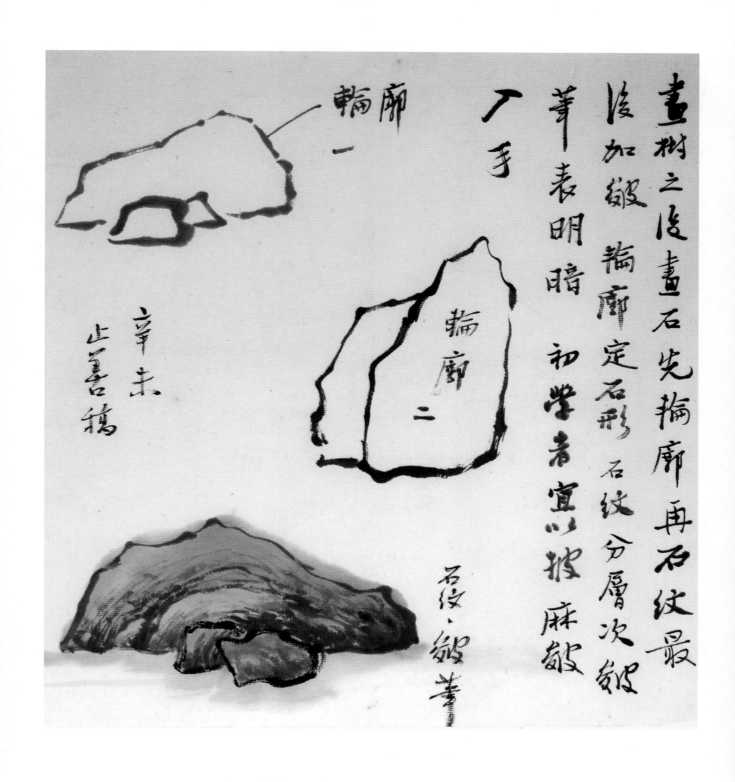

畫樹之後畫石先輪廓再石紋最
後加皴　輪廓定石形　石紋分層次皴
筆表明暗　初學者宜以披麻皴
入手

輪廓
一

輪廓
二

石紋·皴筆

辛未
止善稿

畫樹之後
畫石先輪廓
再石紋
最後加皴
輪廓定石形
石紋分層次
皴筆表明暗
初學者宜以
披麻皴入手
輪廓一
輪廓二
石紋　皴筆
辛未
止善稿

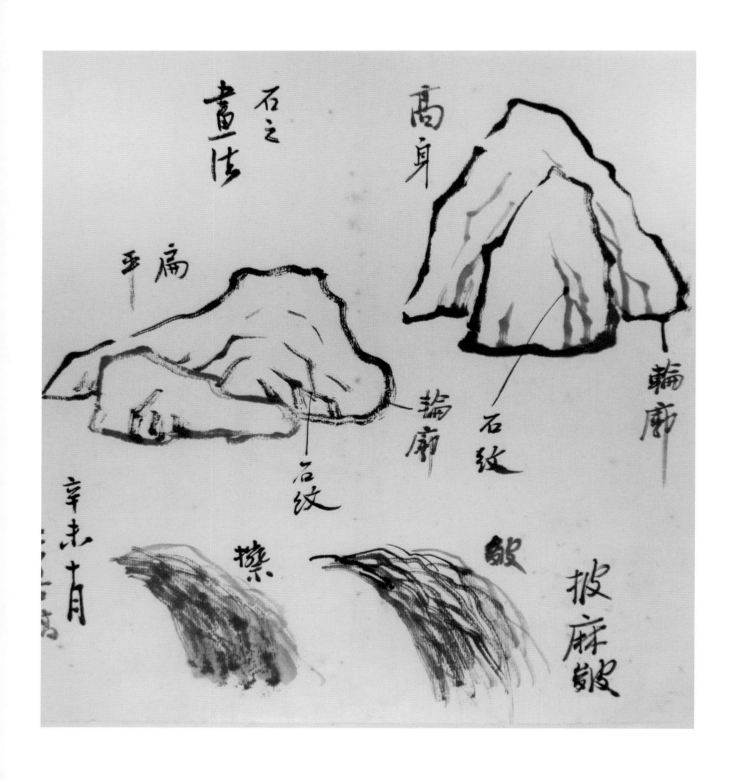

石之畫法

高身

平扁

石之畫法

輪廓

石紋

披麻皴

皴

擦

辛未十月

止善稿

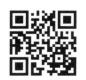

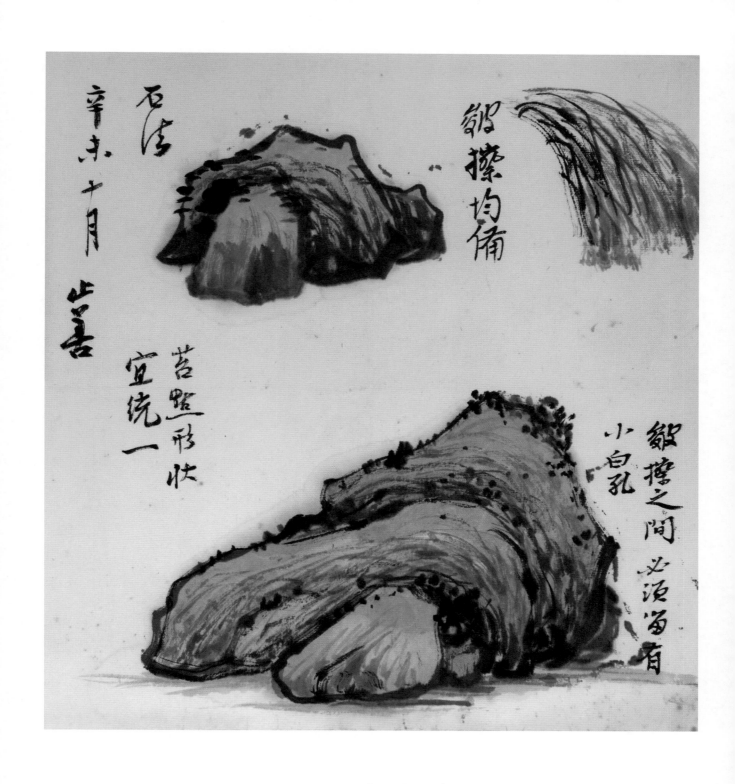

石法皺擦均備

皺擦之間

必須留有

小白孔

苔點形狀

宜統一

辛末十月

止善

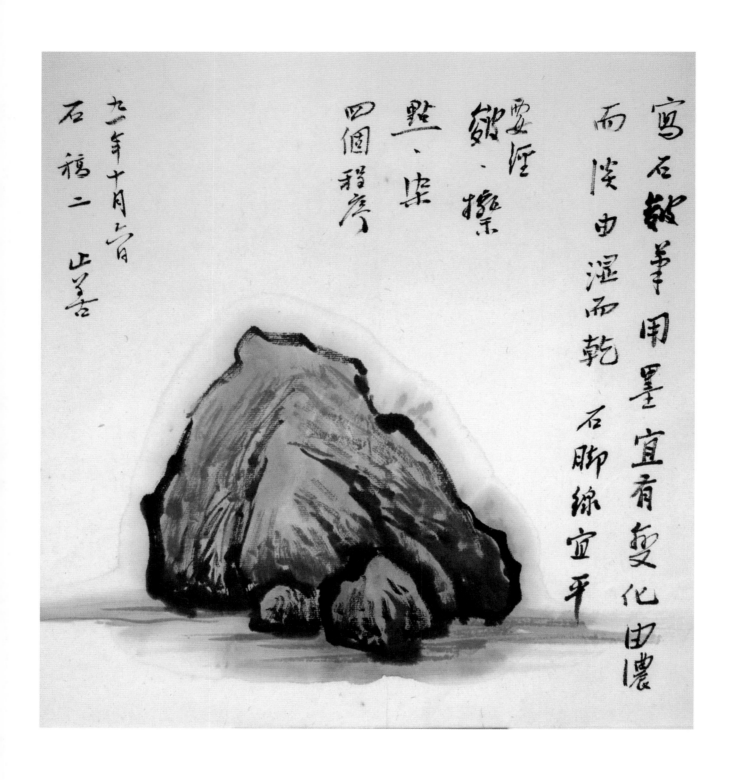

寫石皴筆
用墨宜有變化
由濃而淡
由濕而乾
石腳線宜平
要經皴擦點染
四個程序

九一年十月六日
石稿二
止善

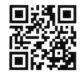

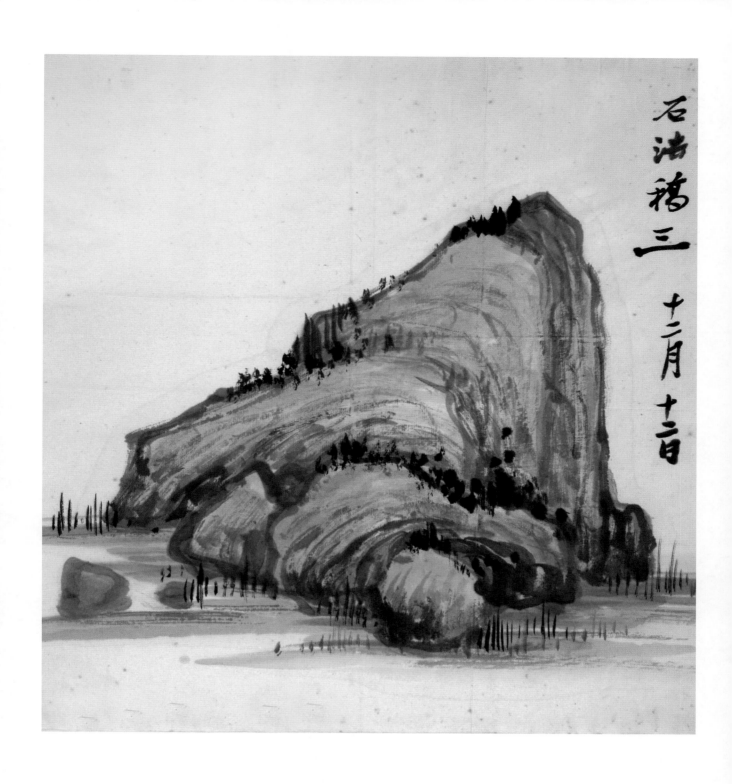

石法稿三 十二月十二日

石法　稿三
十二月十二日

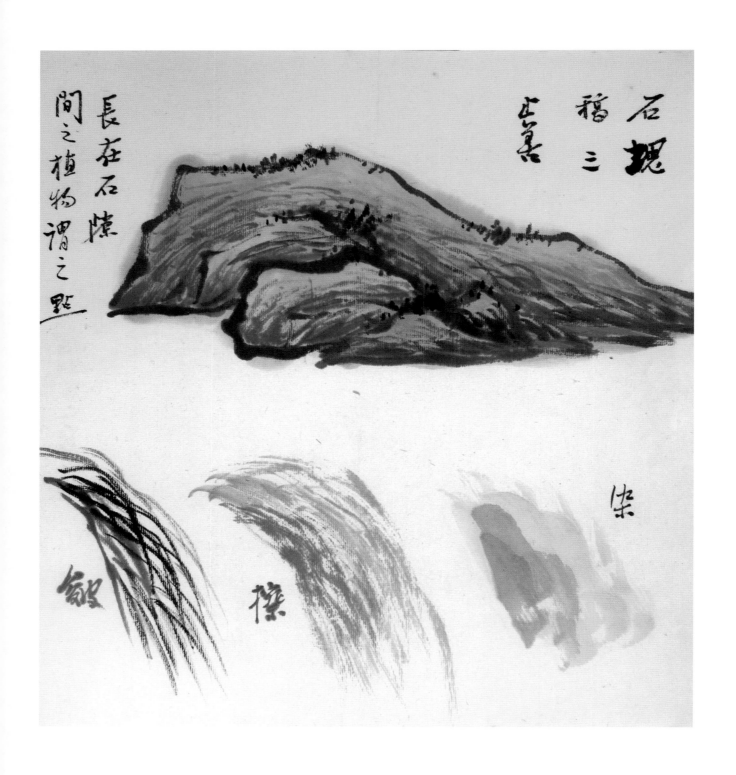

長在石隙
間之植物謂之點

石塊
稿三
止善

石塊　稿三
止善
長在石隙間之
植物謂之點
皴，擦，染

八一

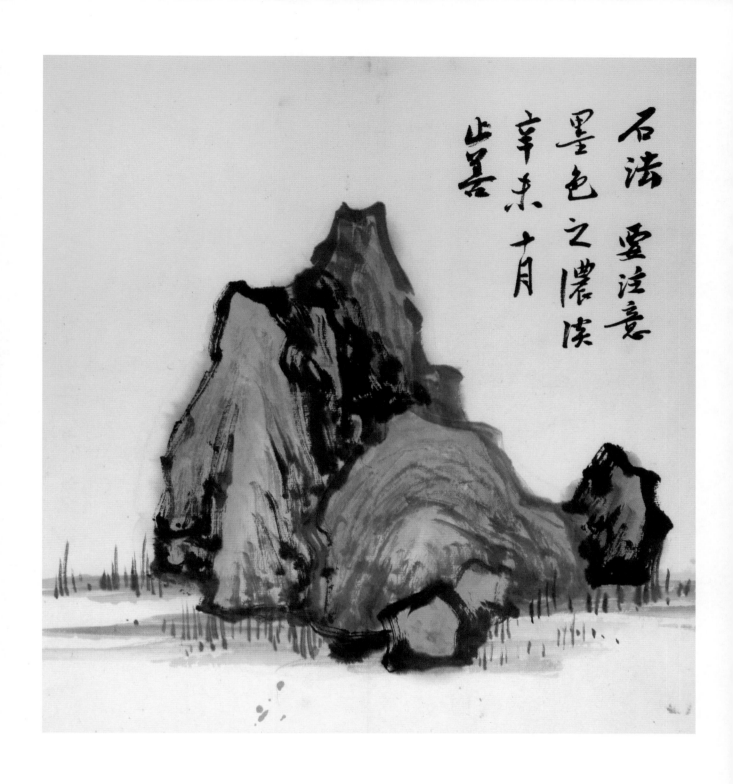

石法要注意
墨色之濃淡
辛未十月
止善

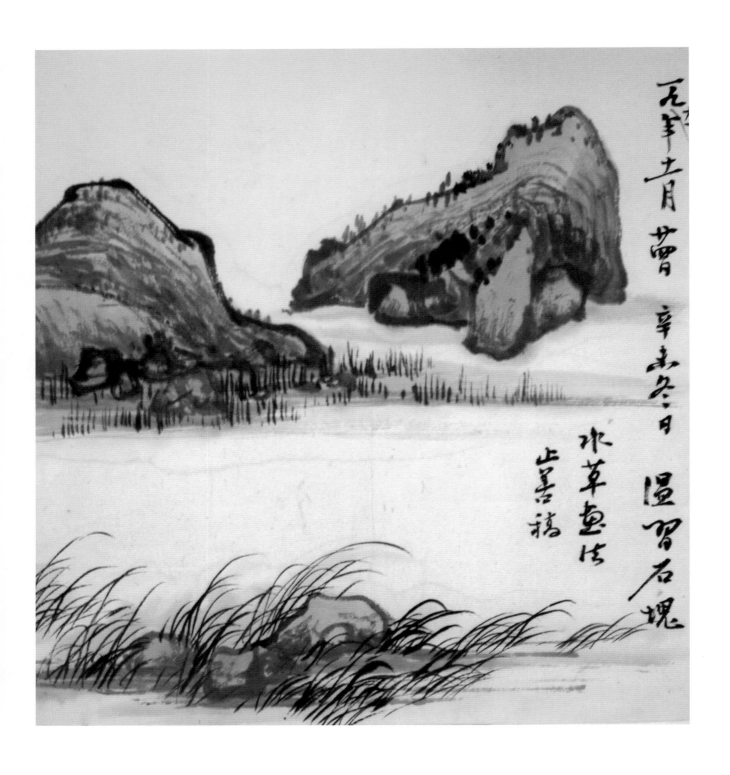

温習石塊
一九九一年
十一月廿四日
辛未冬日
水草畫法
止善稿

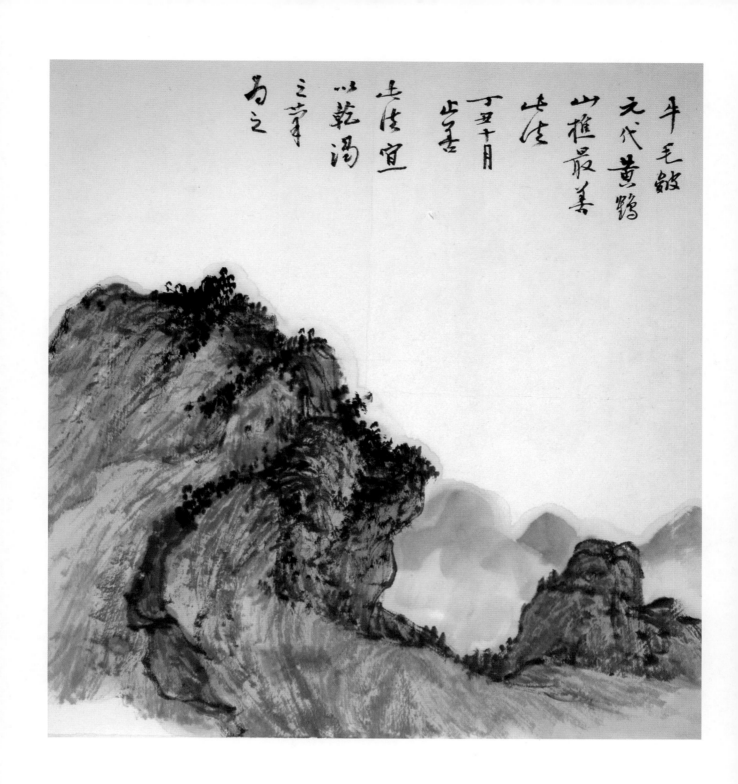

牛毛皴
元代黃鶴山
樵最善此法
丁丑十月
止善
此法宜以
乾渴之筆為之

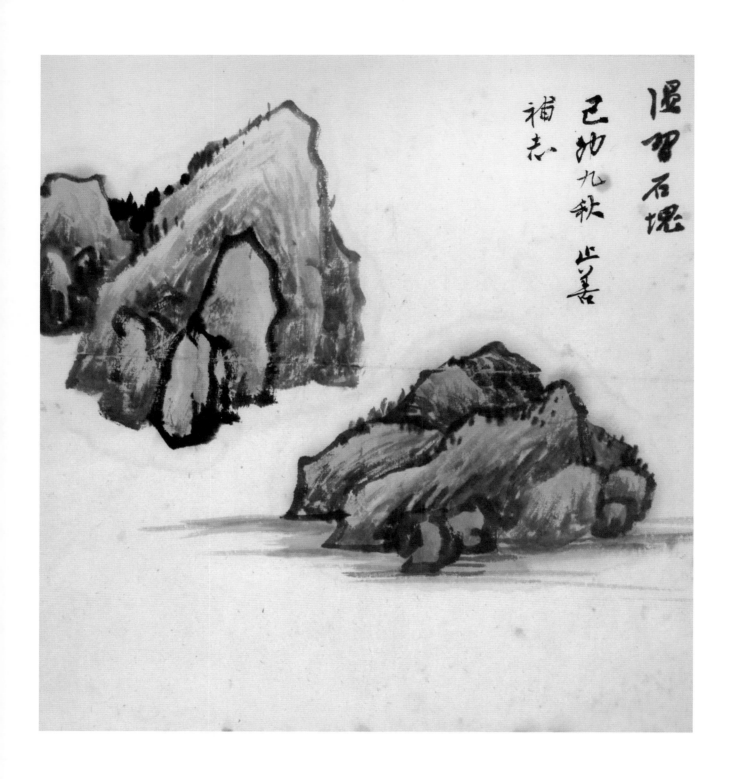

温習石塊
己卯九秋
止善補志

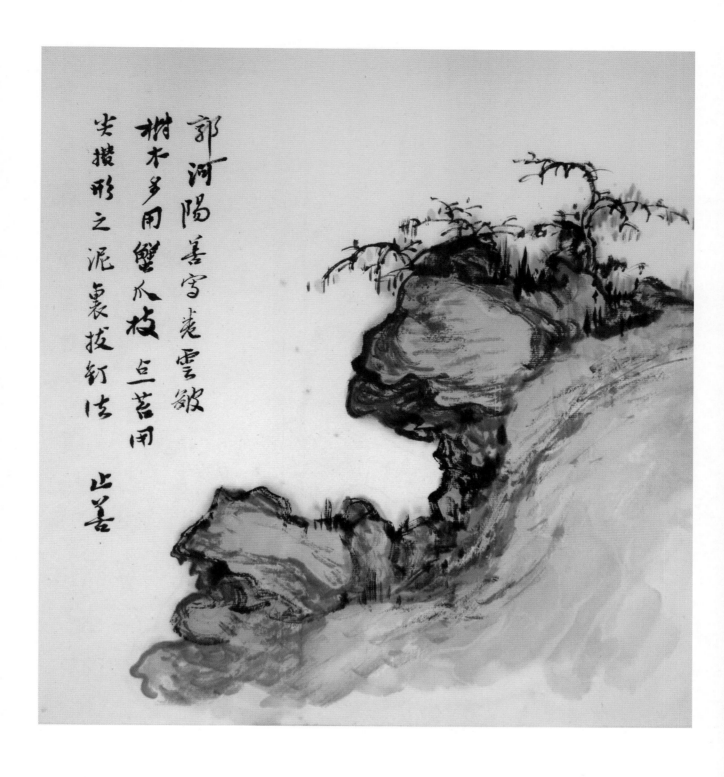

郭河陽善寫卷雲皴
樹木多用蟹爪枝　點苔用
尖攢形之　泥裏拔釘法　止善

郭河陽善寫卷雲皴
樹木多用蟹爪枝
點苔用尖攢形之
泥裏拔釘法
止善

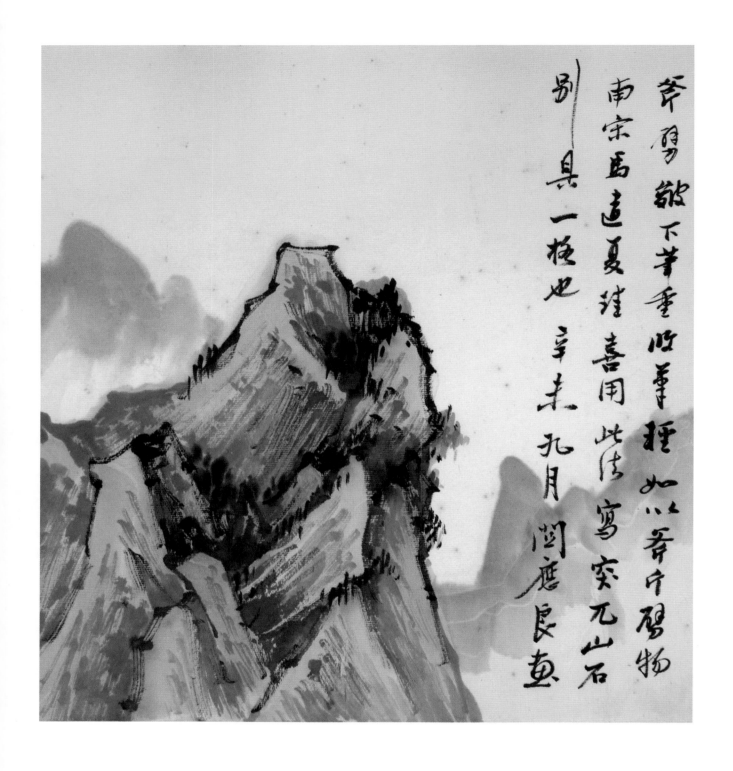

斧劈皴下筆重
收筆輕如以
斧斤劈物
南宋馬遠夏珪
喜用此法寫
突兀山石
別具一格也
辛未九月
關應良畫

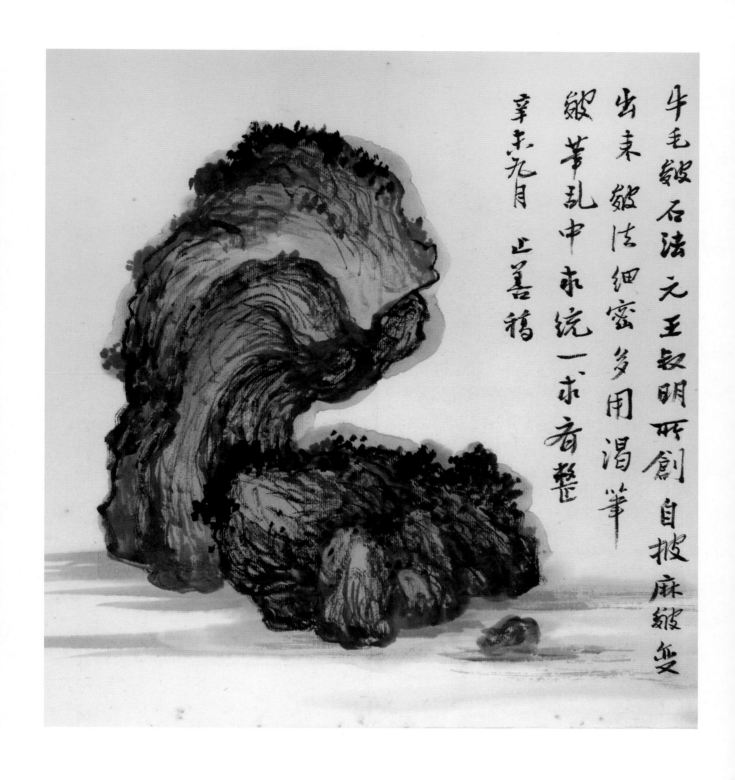

牛毛皴石法元王叔明所創自披麻皴變
出來皴法細密多用渴筆
皴筆亂中求統一求齊整
辛未九月　止善稿

牛毛皴石法
元王叔明所創
自披麻皴變出來
皴法細密多用
渴筆　皴筆亂中
求統一　求齊整
辛未九月
止善稿

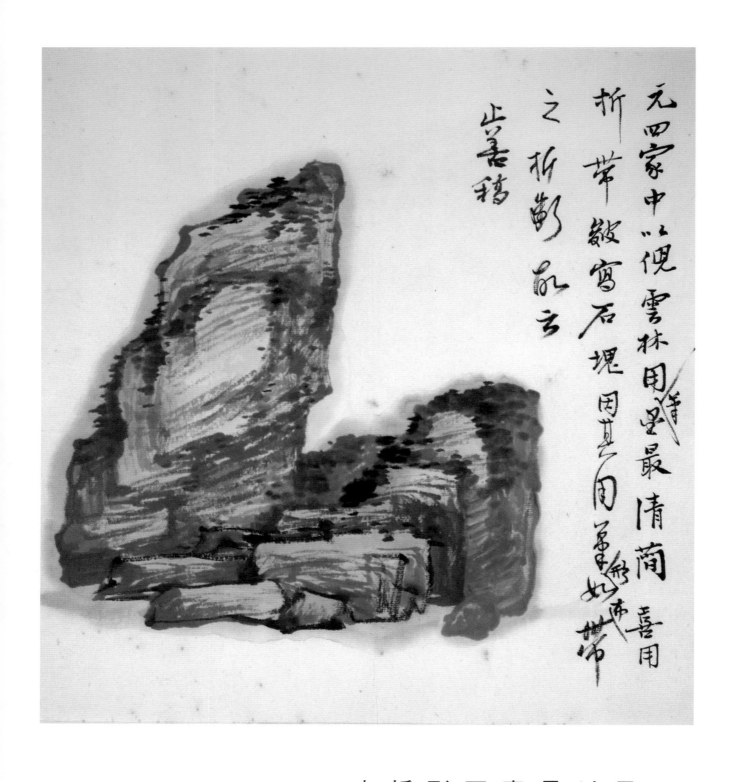

元四家中以倪雲林用筆墨最清簡　喜用
折帶皴寫石塊　因其用筆如布帶
之折斷故云
止善稿

元四家中
以倪雲林用筆墨
最清簡
喜用折帶皴寫
石塊　因其用筆
形如布帶之
折斷故云
止善稿

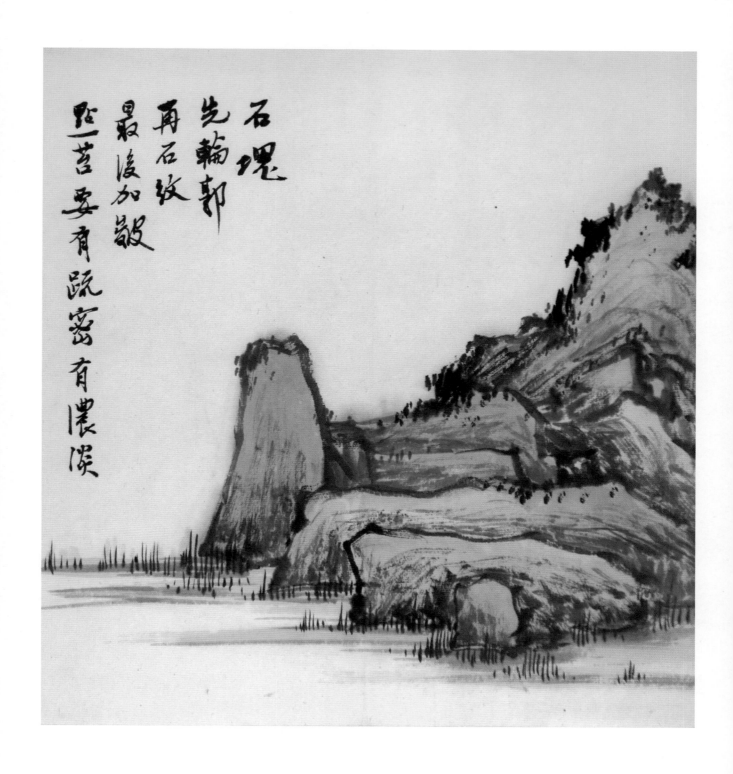

石塊
先輪廓再石紋
最後加皴
點苔要有
疏密有濃淡

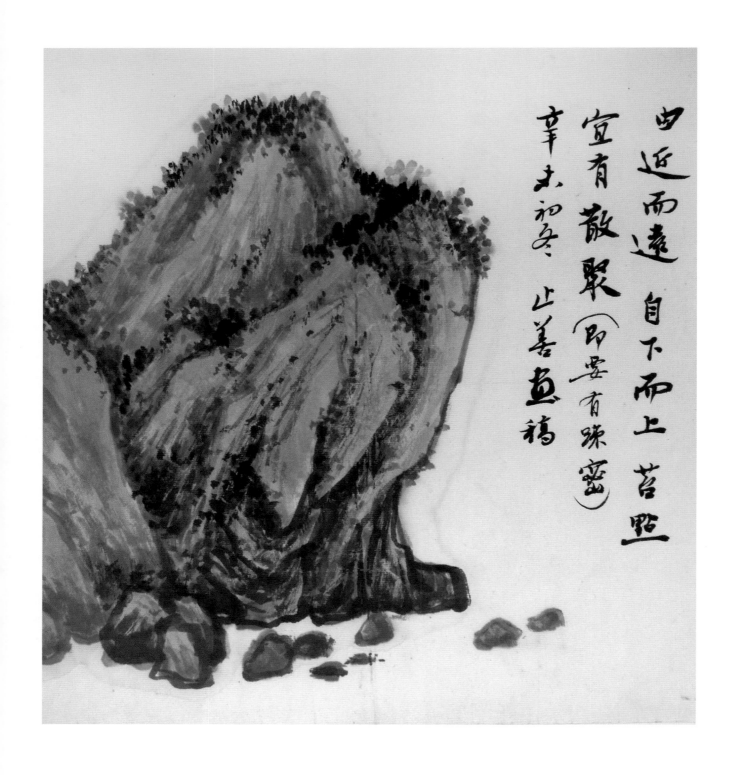

由近而遠　自下而上　苔點
宜有散聚（即要有疎密）
辛未初冬　止善畫稿

由近而遠
自下而上
苔點宜有散聚
（即要有疎密）
辛未初冬
止善畫稿

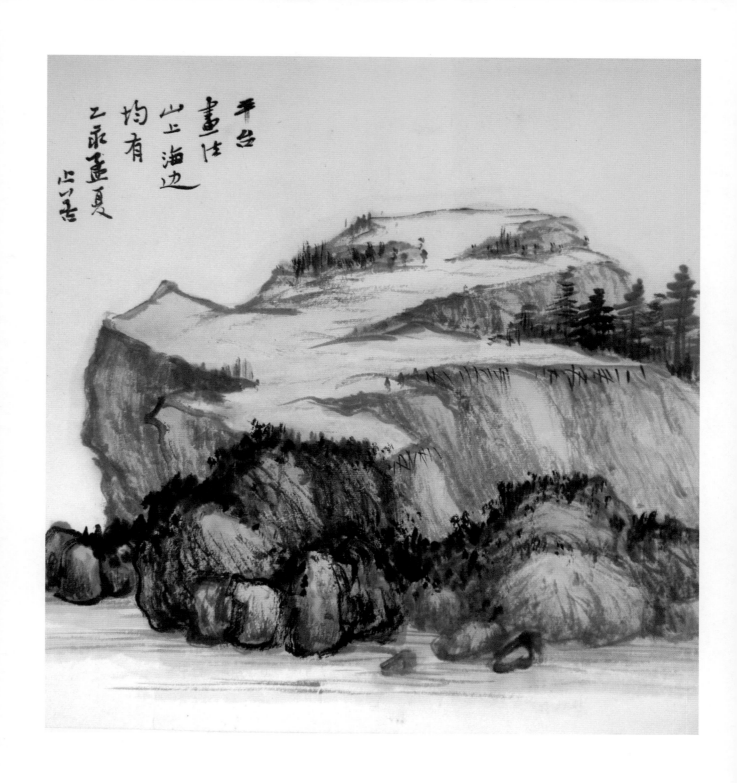

平台畫法
山上海邊均有
乙亥孟夏
止善

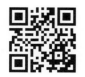

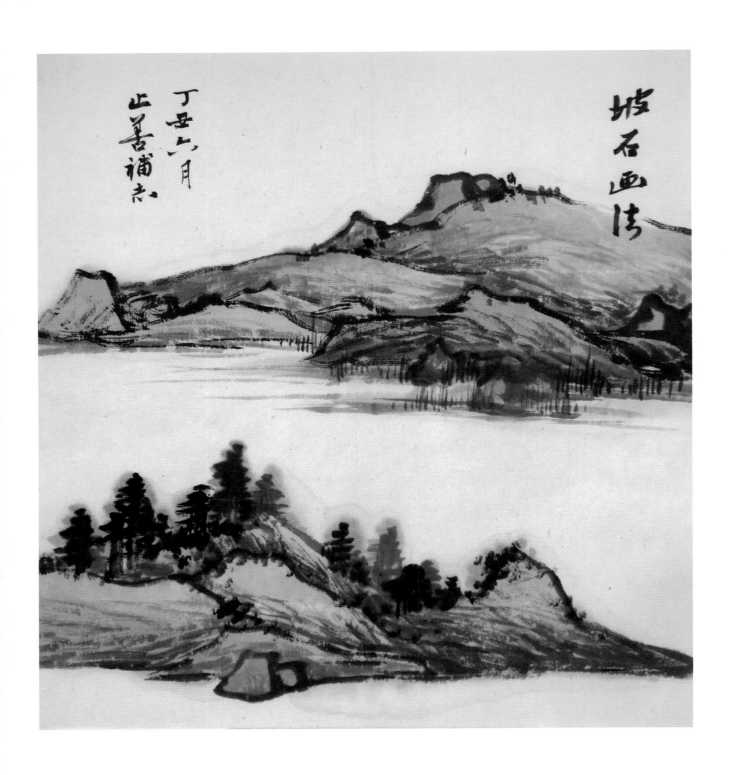

坡石畫法
丁丑六月
止善補志

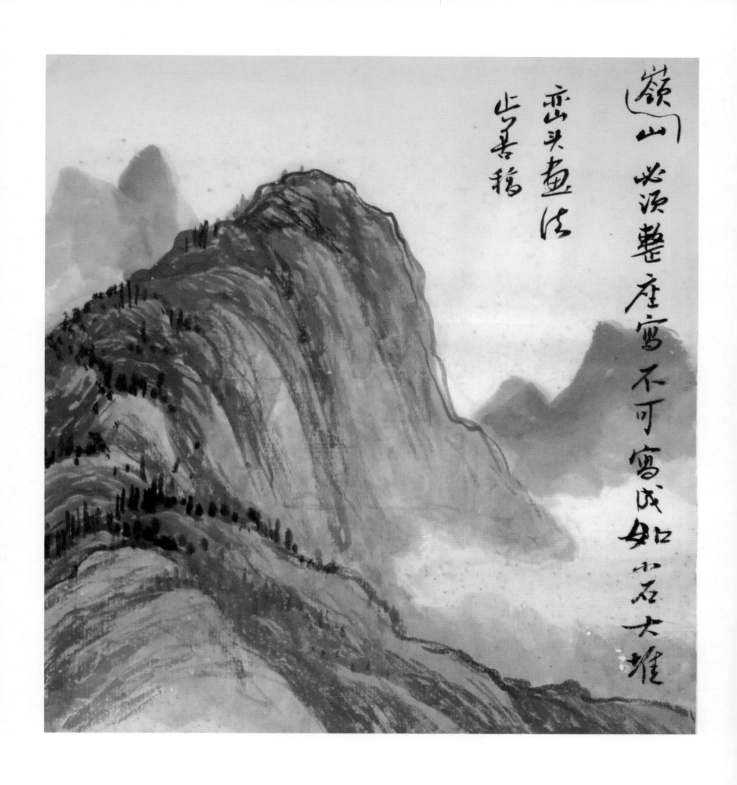

山嶺必須整座寫
不可寫成如
小石大堆
巒頭畫法
止善稿

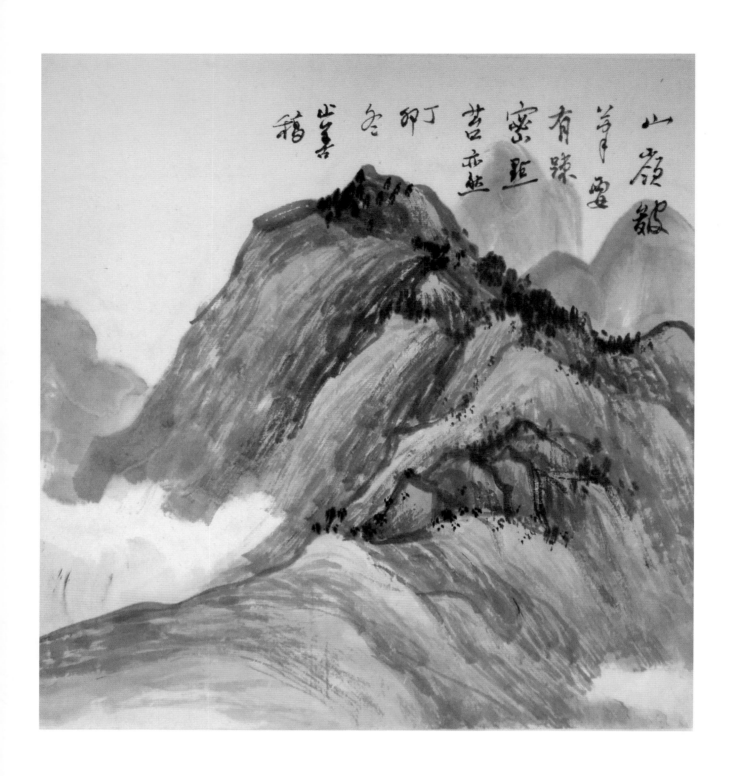

山嶺皴筆要有疏密
點苔亦然
丁卯冬
止善稿

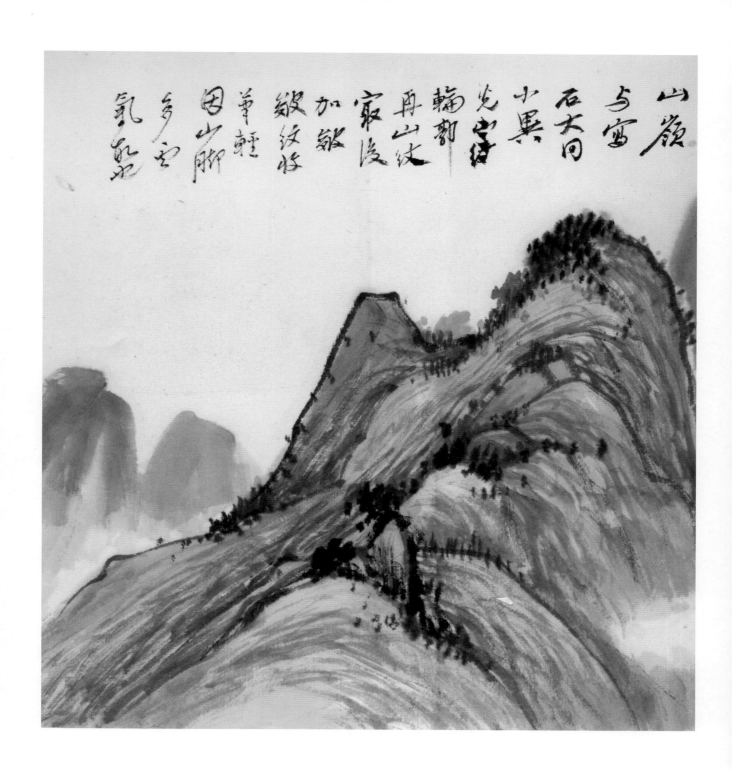

山嶺
與寫石大同小異
先寫輪廓
再山紋
最後加皴
皴紋收筆輕
因山腳多雲氣故也

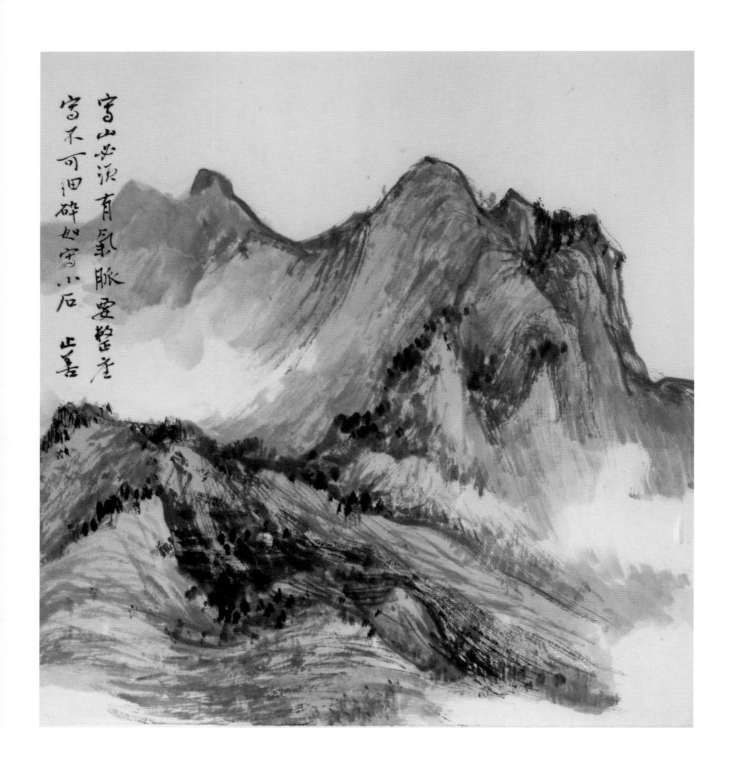

寫山必須有氣脈

要整座寫

不可細碎如

寫小石

止善

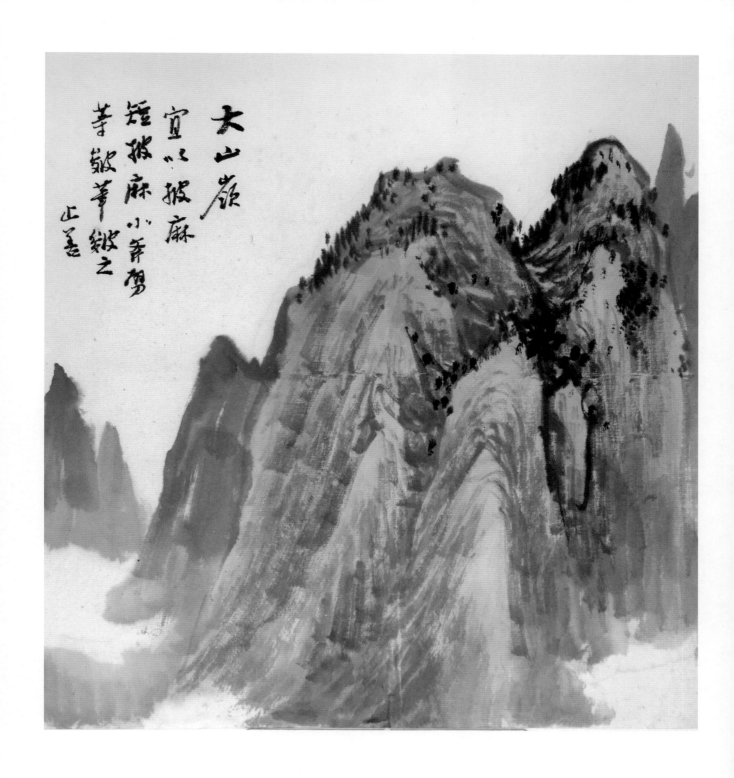

大山嶺宜以披麻
短披麻小斧劈等
皴筆皴之
止善

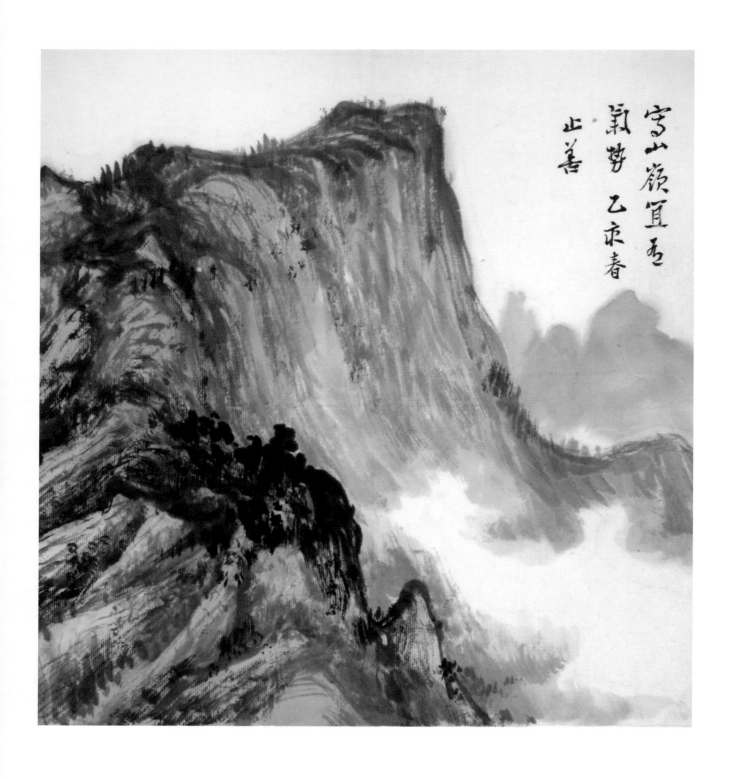

寫山嶺宜有氣勢
乙亥春
止善

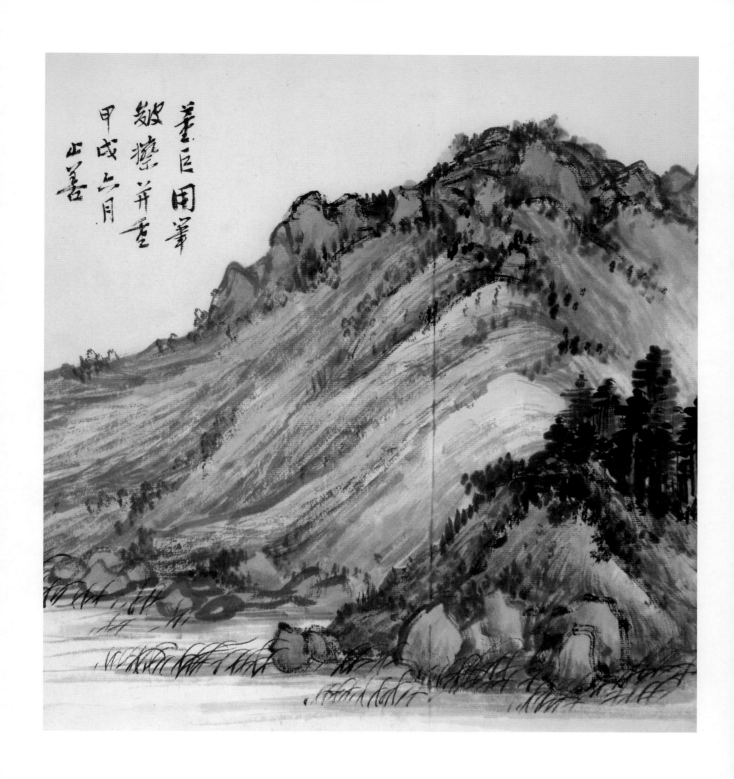

董巨用筆
皴擦並重
甲戌六月
止善

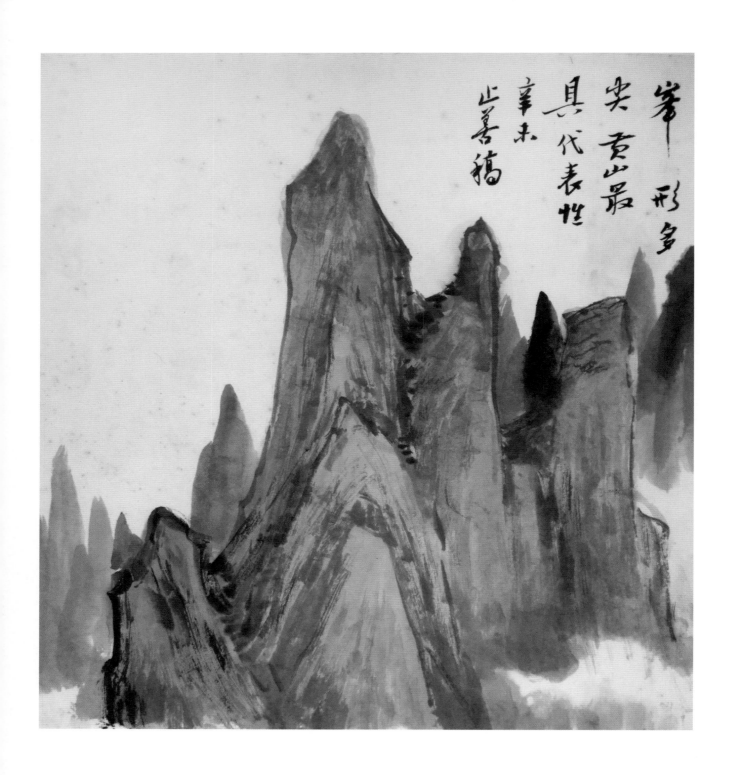

峯形多尖
黃山最具代
表性
辛未
止善稿

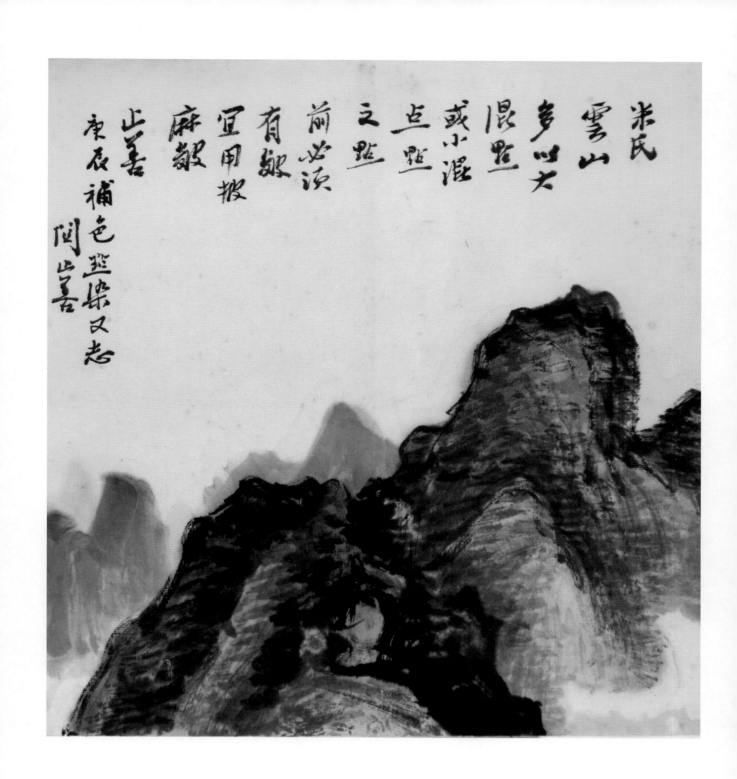

米氏雲山
多以大混點或
小混點點之
點前必須有皴
宜用披麻皴
止善
庚辰補色
點染又志
關止善

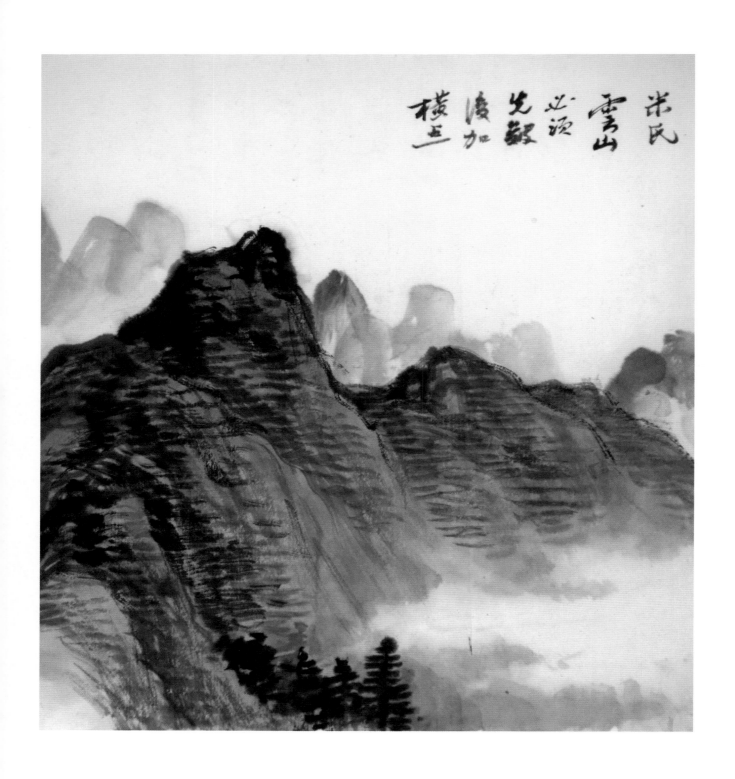

米氏雲山必須先皴

後加橫點

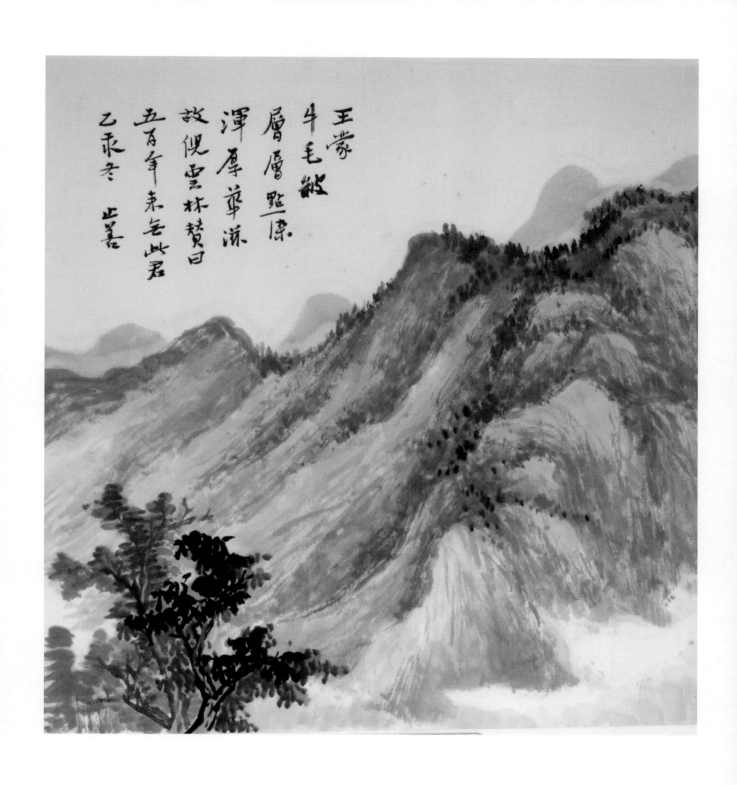

王蒙牛毛皴
層層點染
渾厚華滋
故倪雲林讚曰
五百年來無此君
乙亥冬
止善

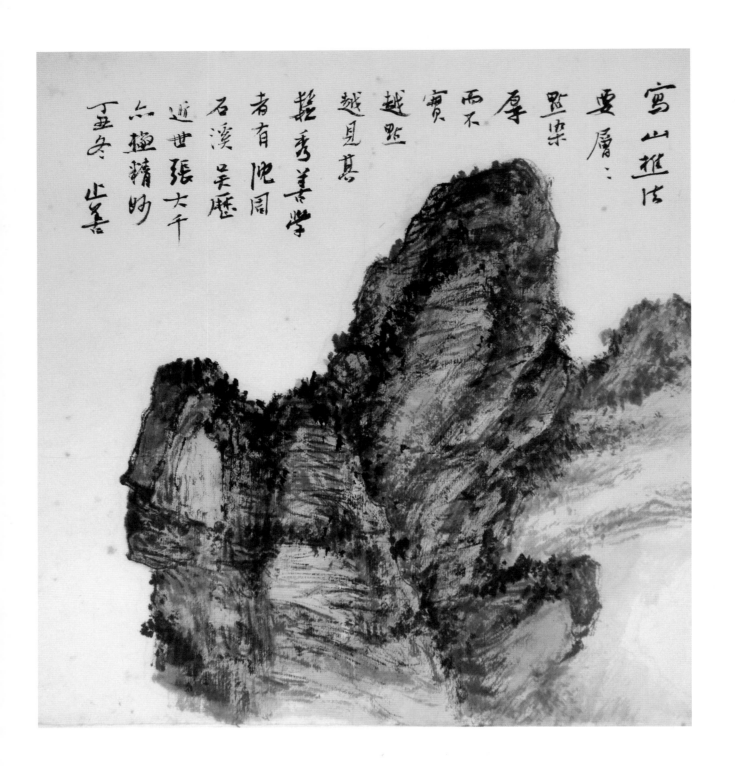

寫山樵法

要層層點染

厚而不實

越點越見其鬆秀

善學者有

沈周石溪吳歷

近世張大千

亦極精妙

丁丑冬

止善

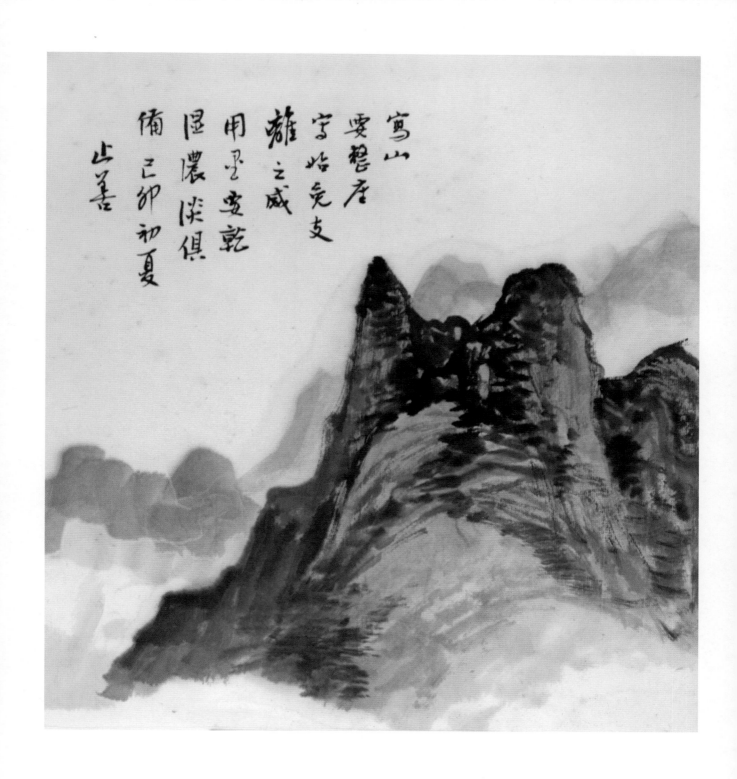

寫山要整座寫始免
支離之感
用墨要乾濕
濃淡俱備
己卯初夏
止善

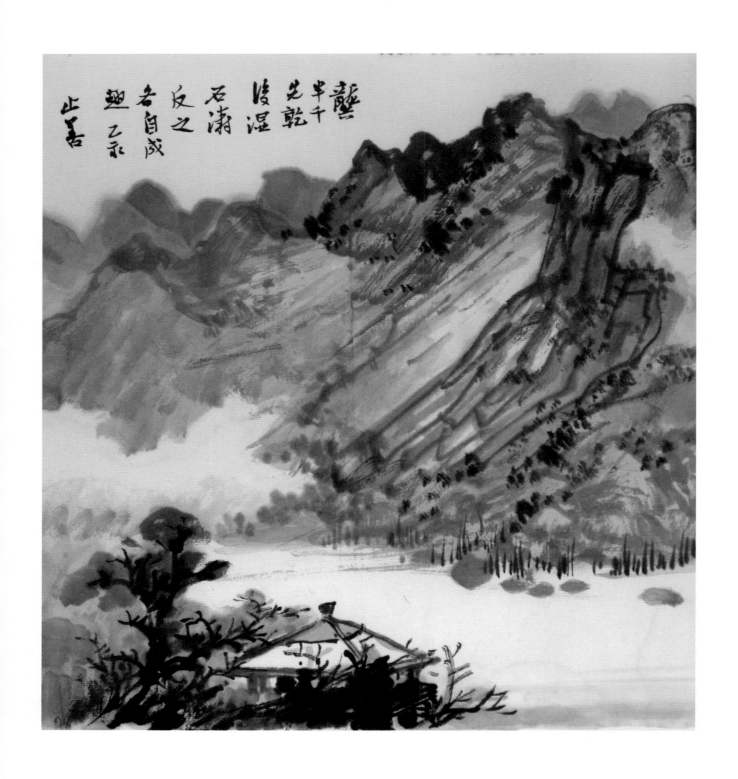

龔半千先乾後濕

石濤反之

各自成趣

乙亥

止善

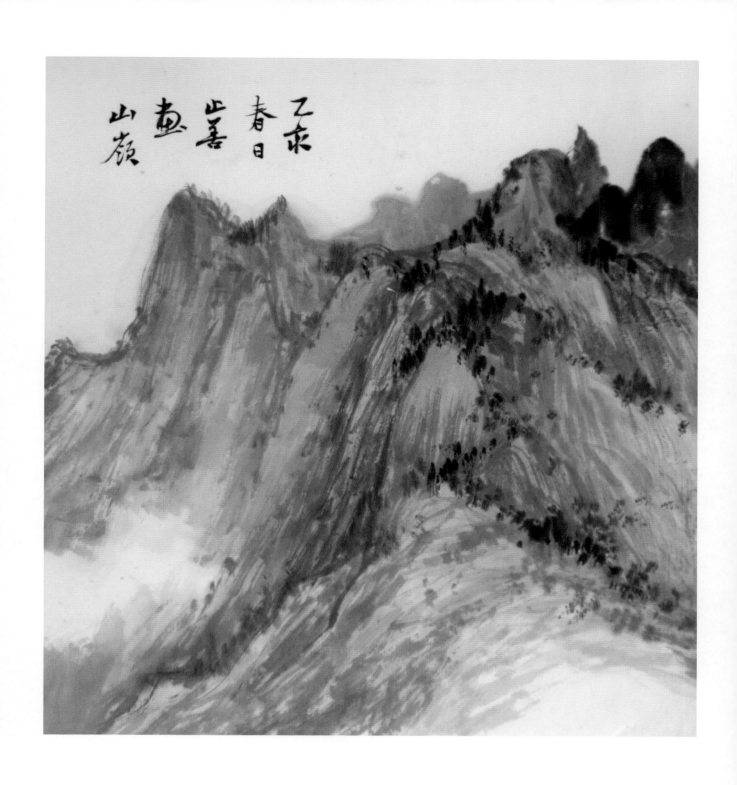

乙亥春日
止善
畫山嶺

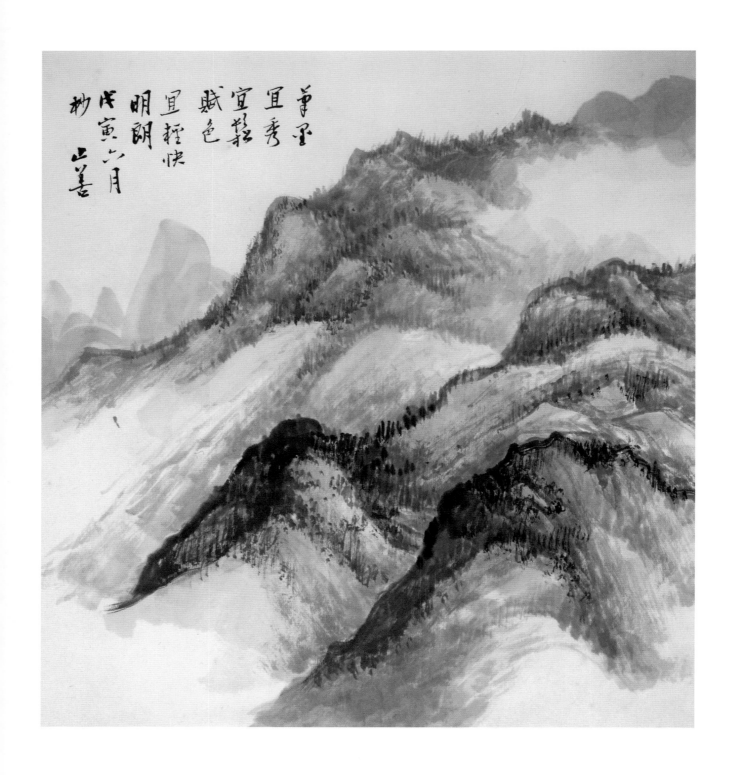

筆墨宜秀宜鬆
賦色宜輕快明朗
戊寅六月杪
止善

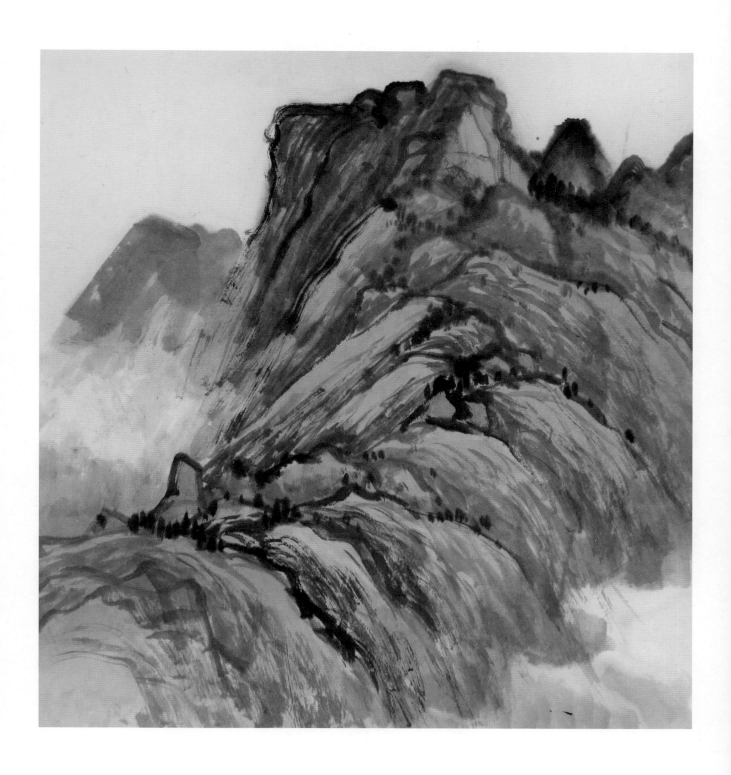

山嶺一法

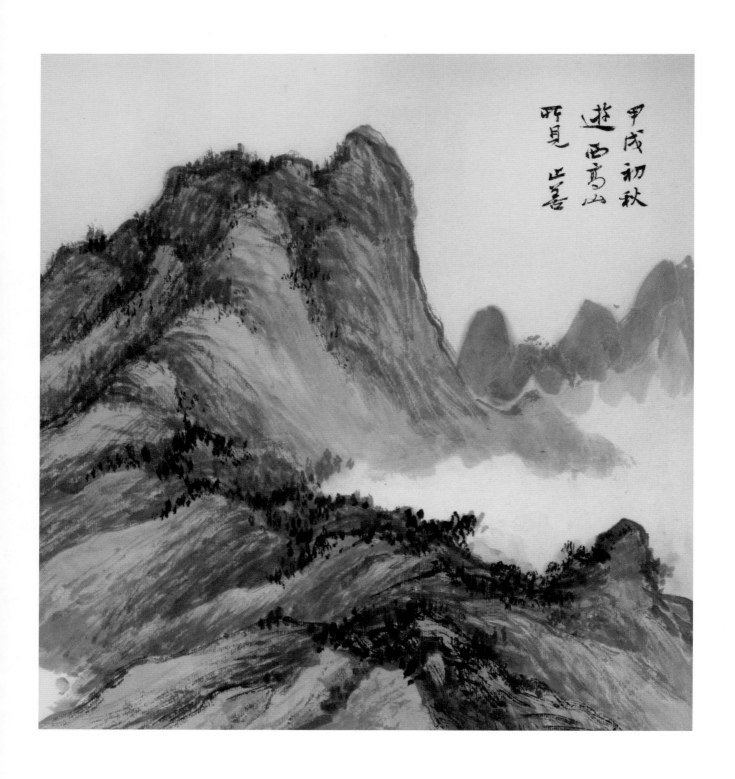

甲戌初秋遊
西高山所見
止善

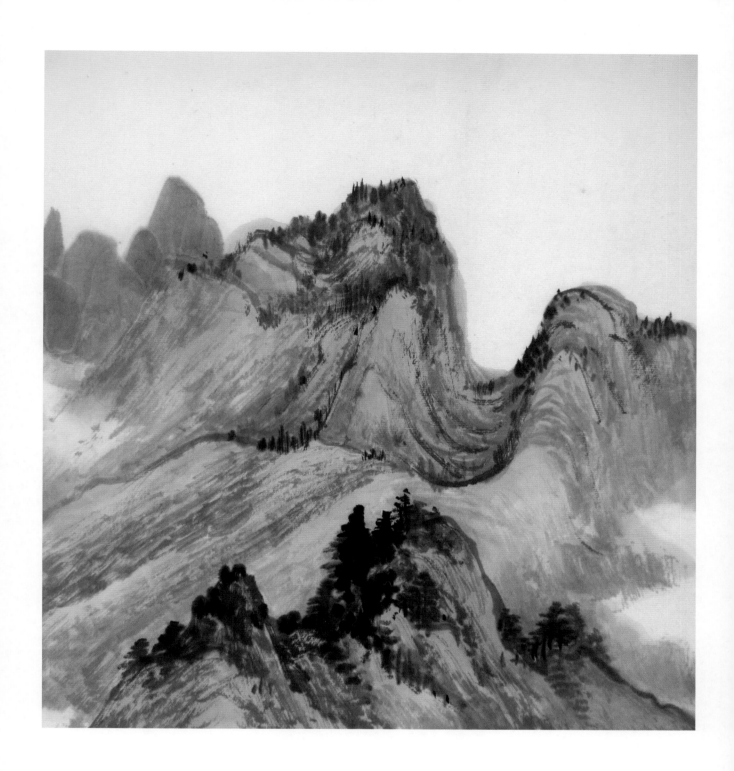

秋山一景

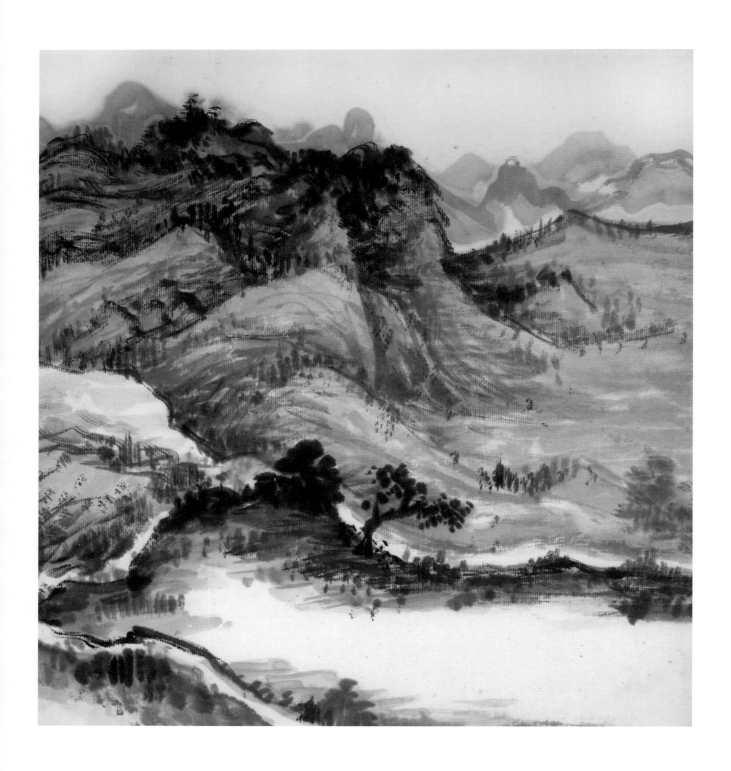

山巒起伏

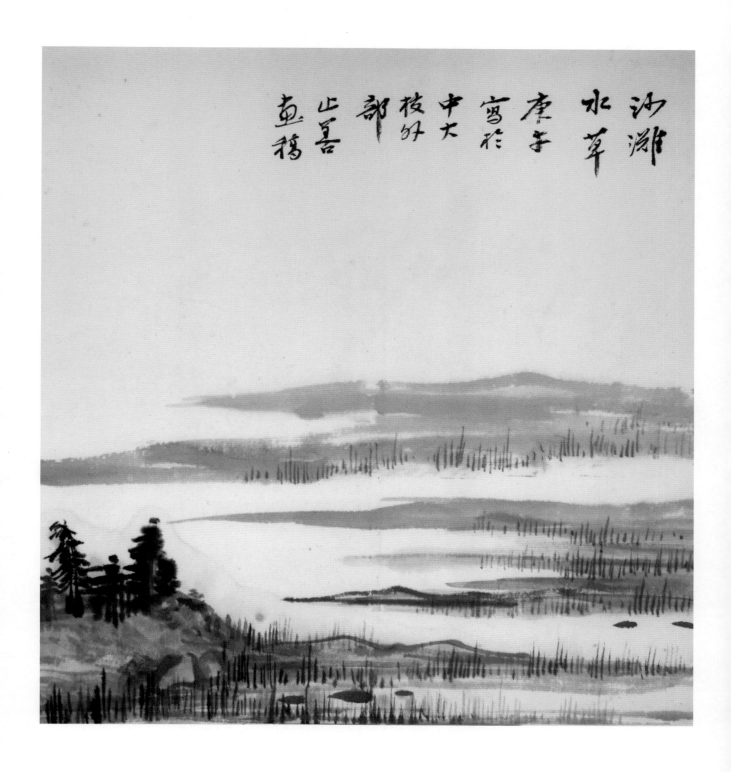

沙灘水草
庚午寫於
中大校外部
止善
畫稿

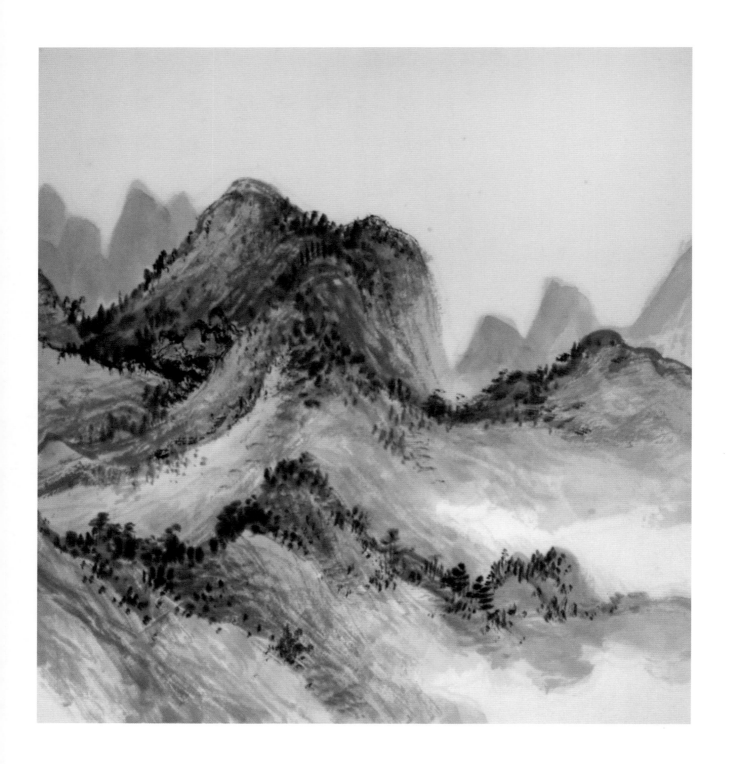

青山依舊

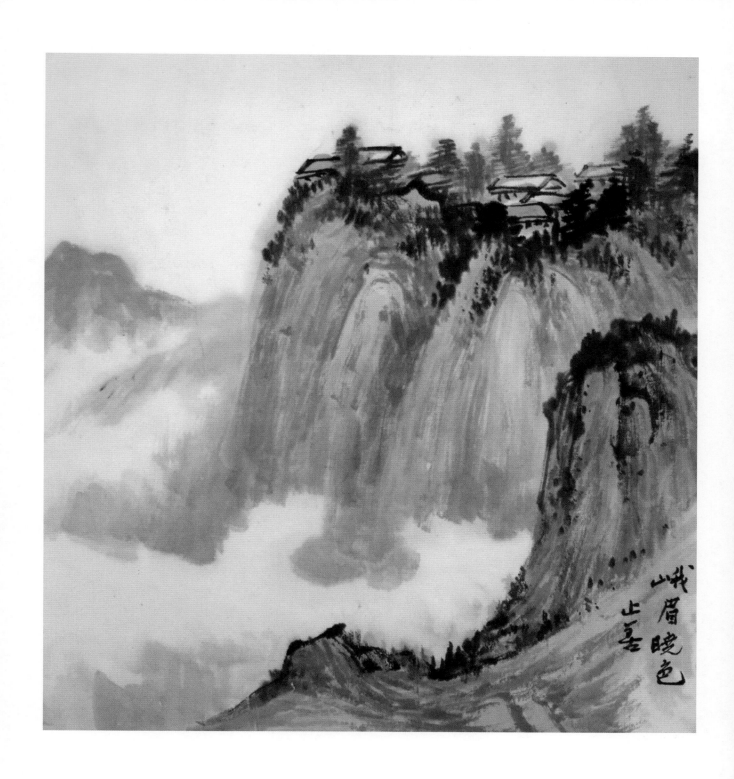

峨眉曉色
止善

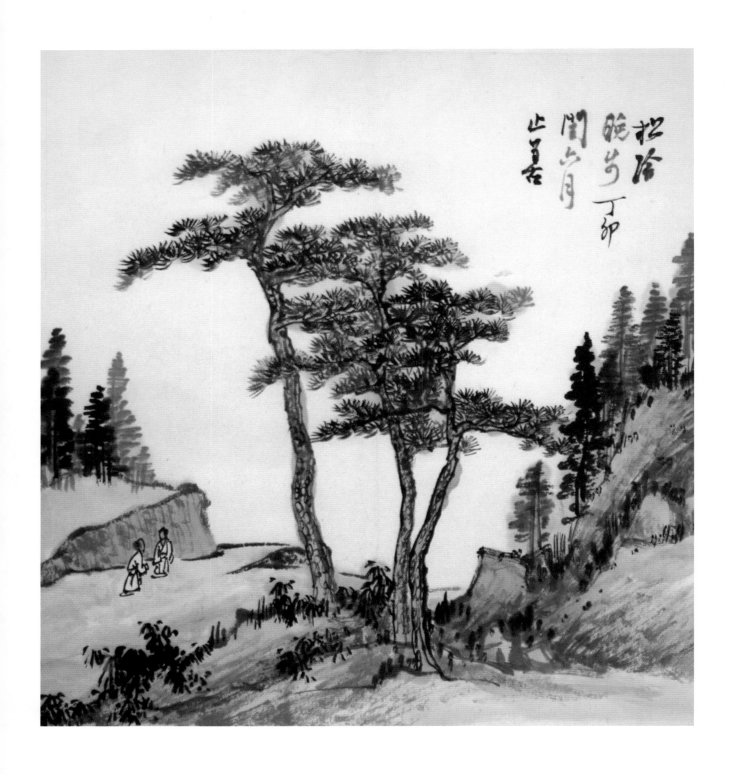

松陰晚步
丁卯閏六月
止善

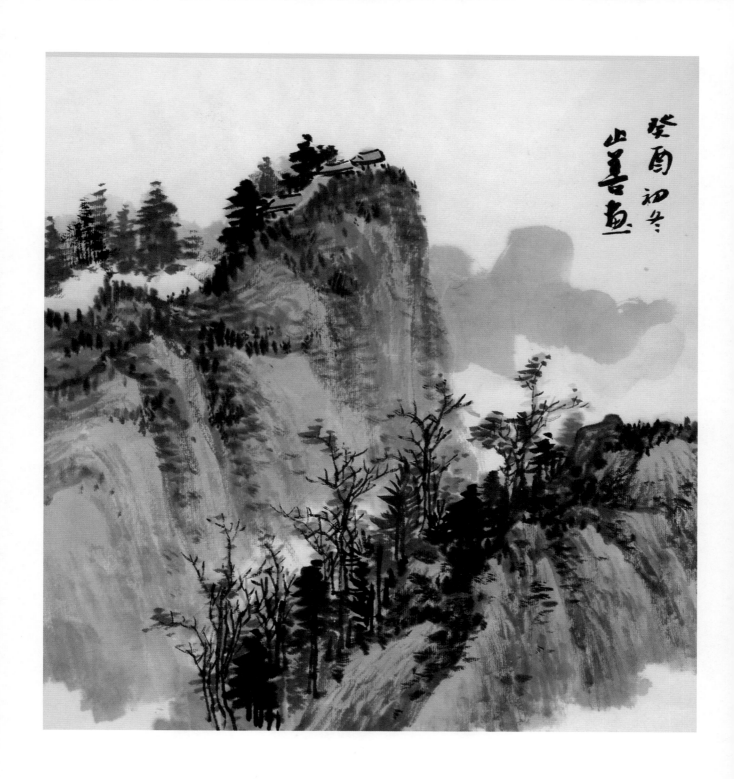

癸酉　初冬　止善畫

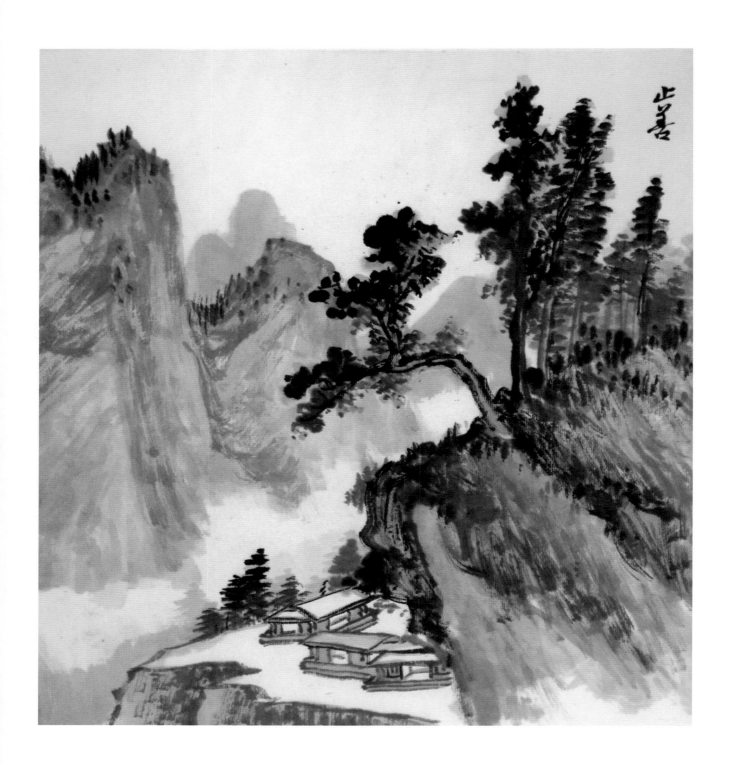

止善

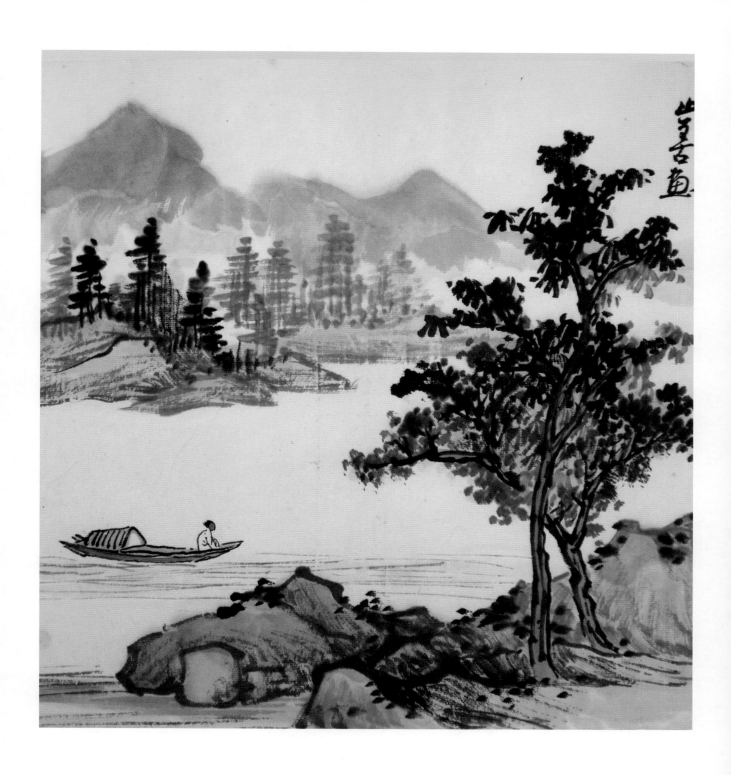

止善畫

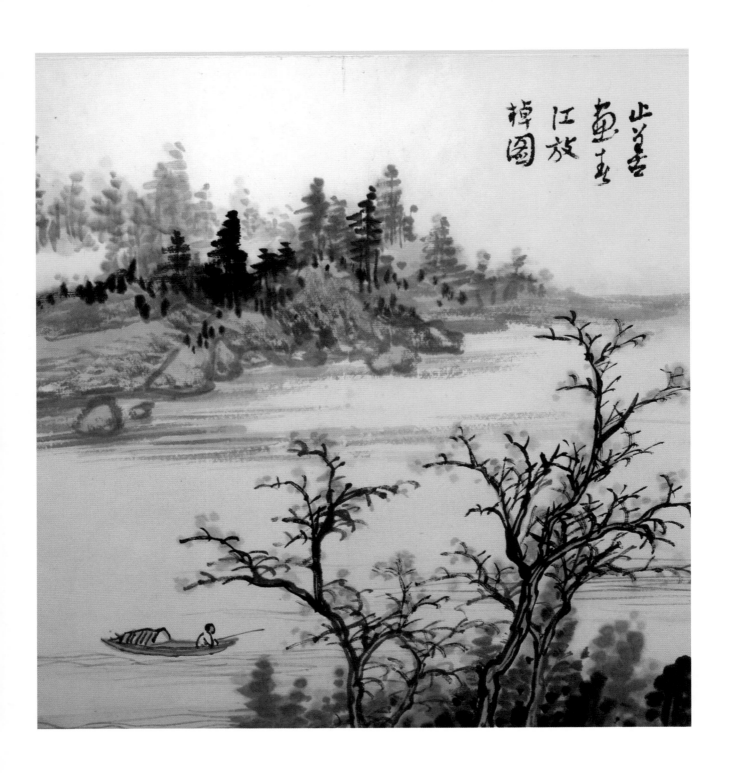

止善畫

山善畫
江放
棹圖

春江放棹圖

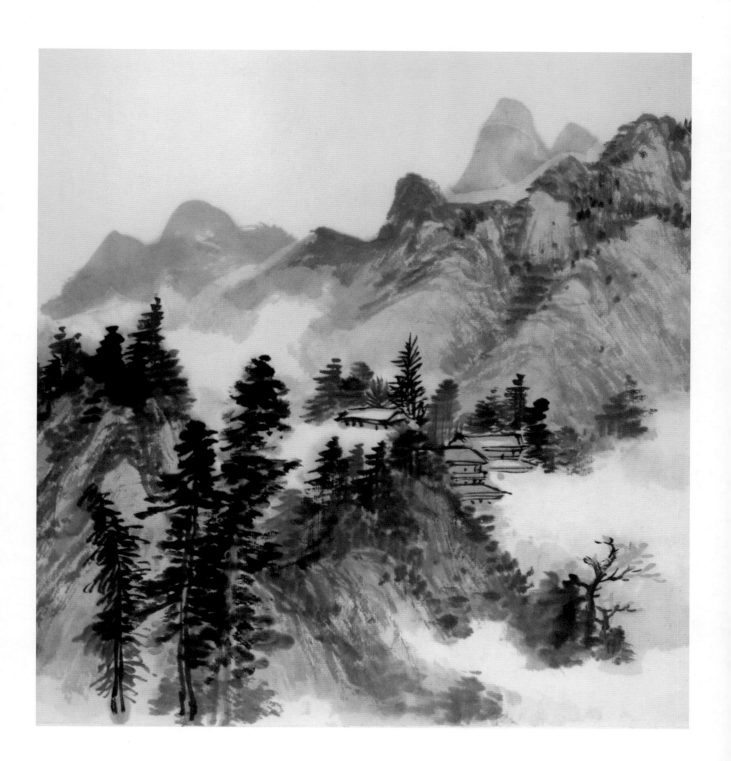

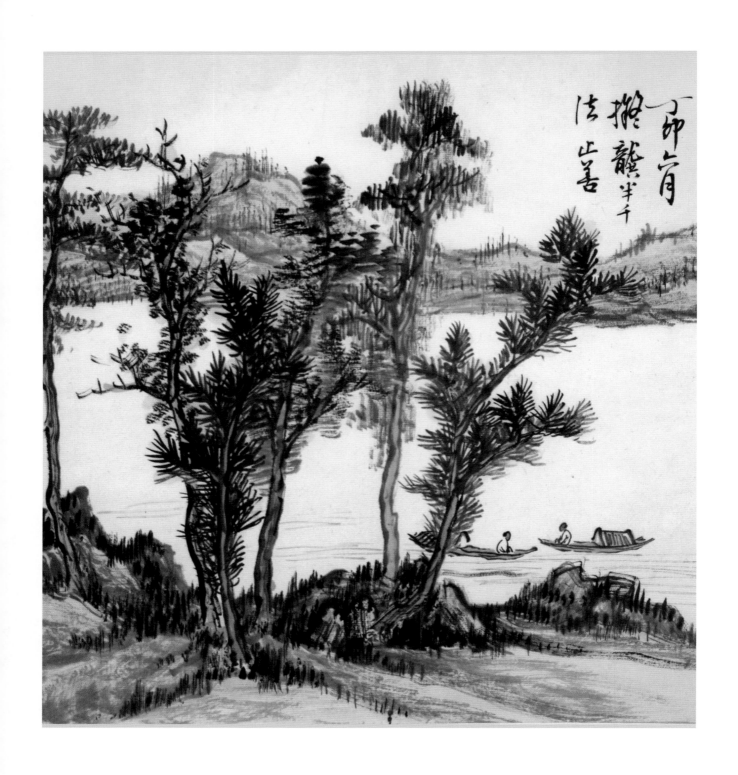

丁卯六月
擬龔半千法
止善

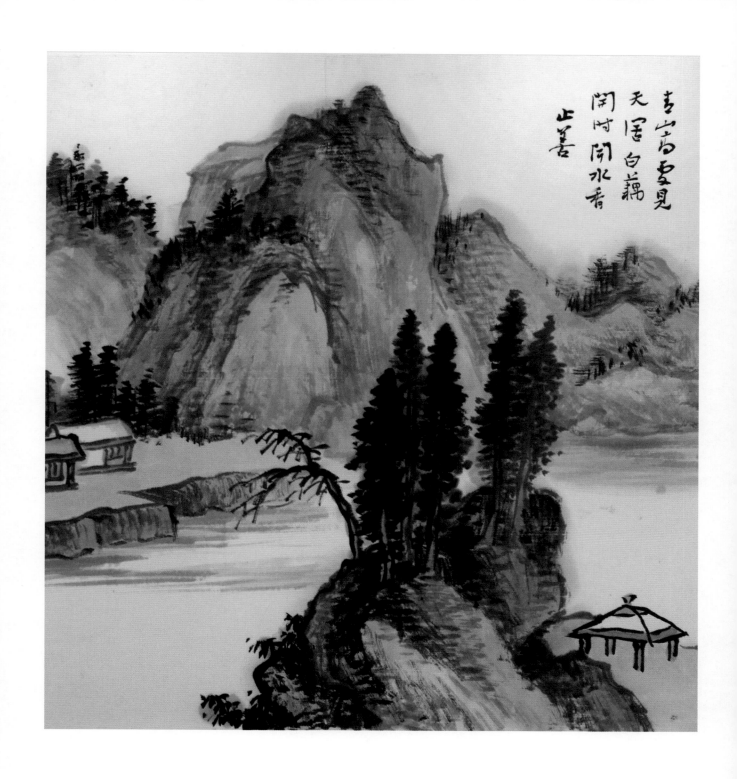

青山高處見天闊
白藕開時聞水香
止善

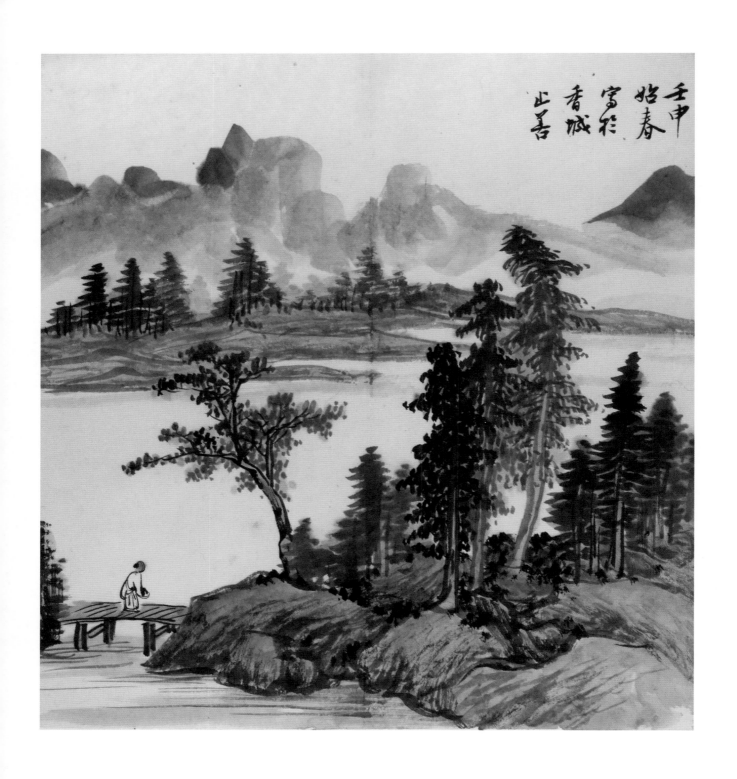

壬申始春
寫於香城
止善

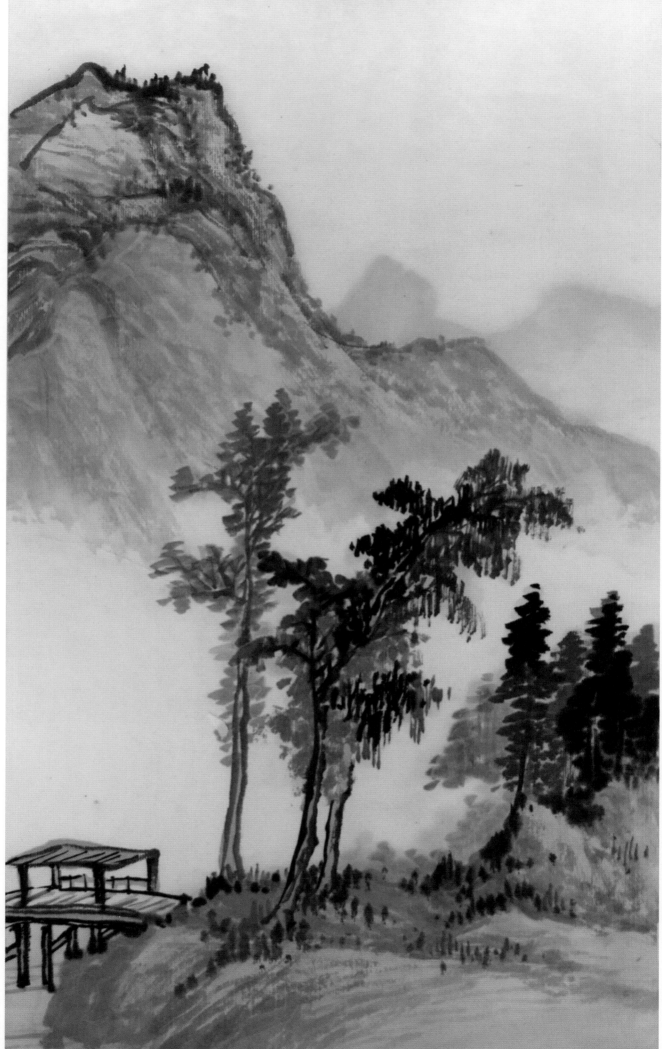

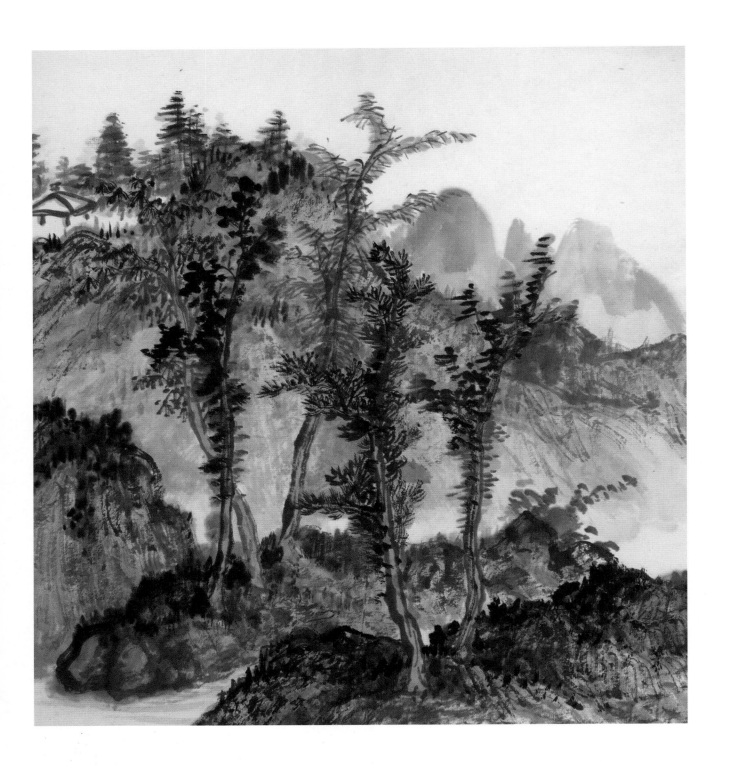

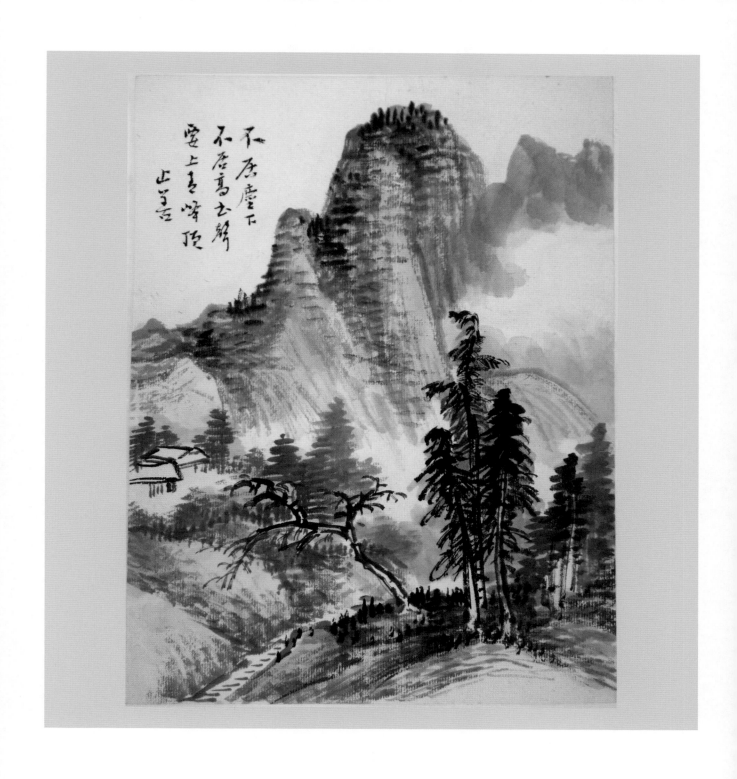

不居塵下不居高
書聲要上
青峰頂
止善

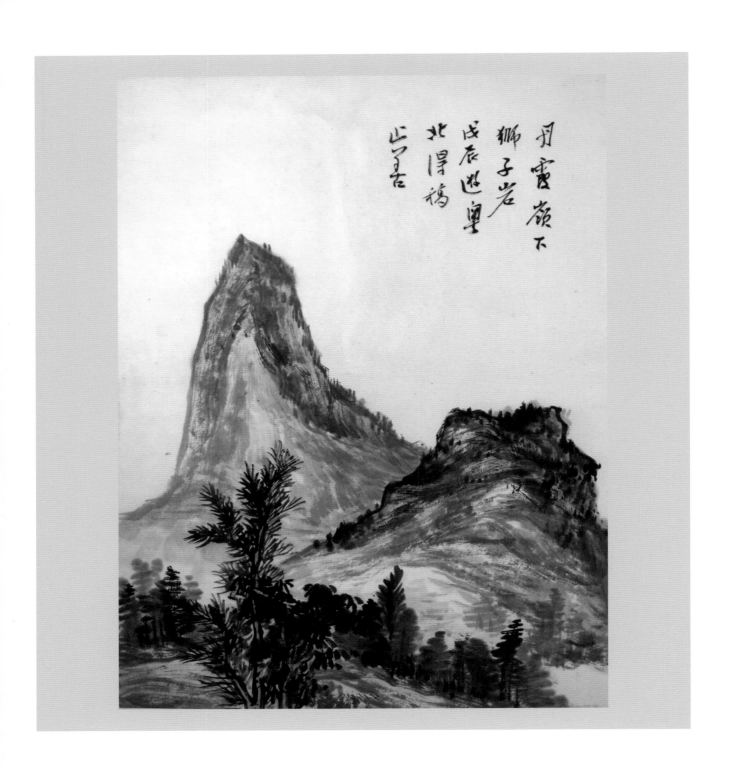

丹霞嶺下
獅子岩
戊辰遊望
北得稿
止善

丹霞嶺下獅子巖
戊辰遊粵北
得稿
止善

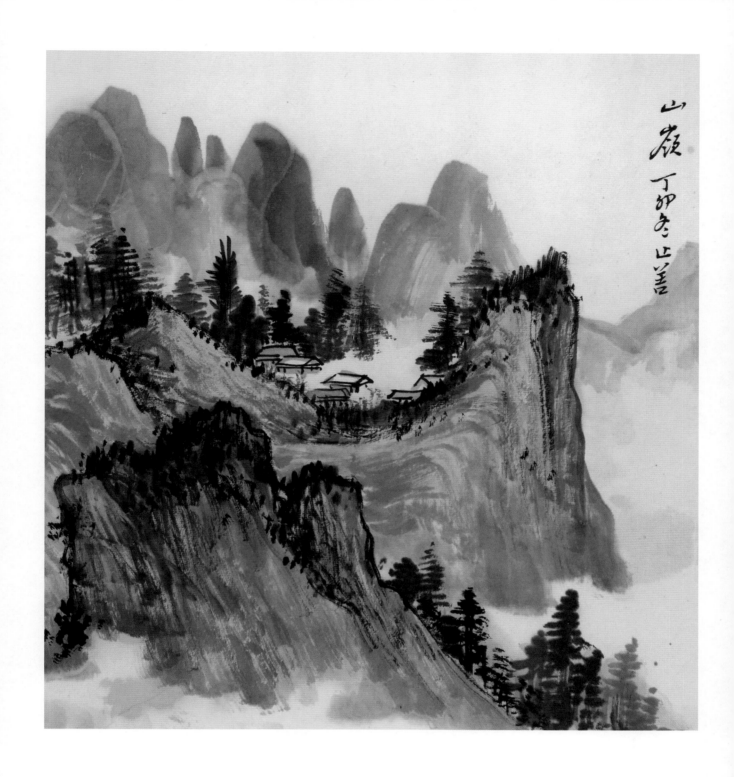

山嶺
丁卯冬
止善

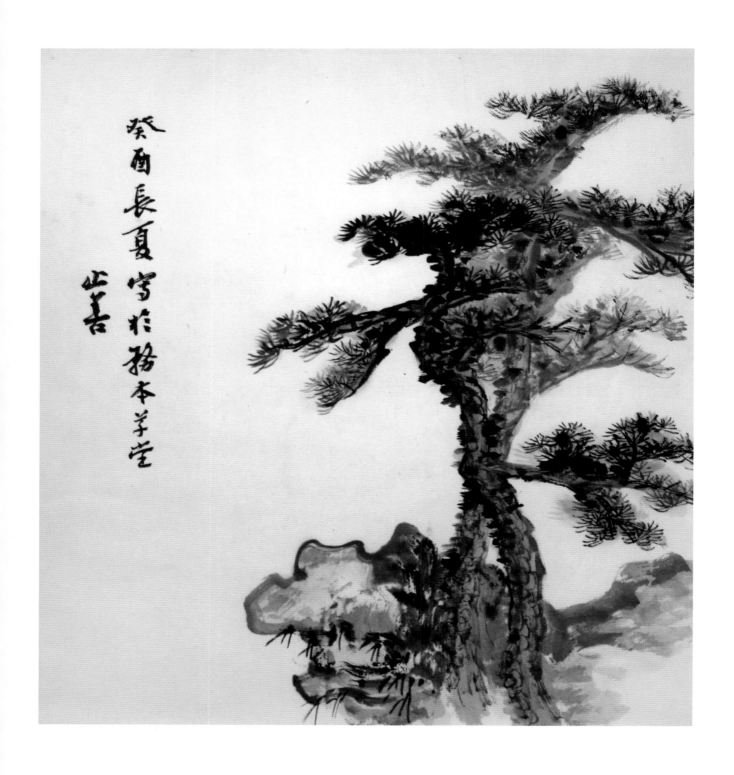

癸酉長夏寫於
務本草堂
止善

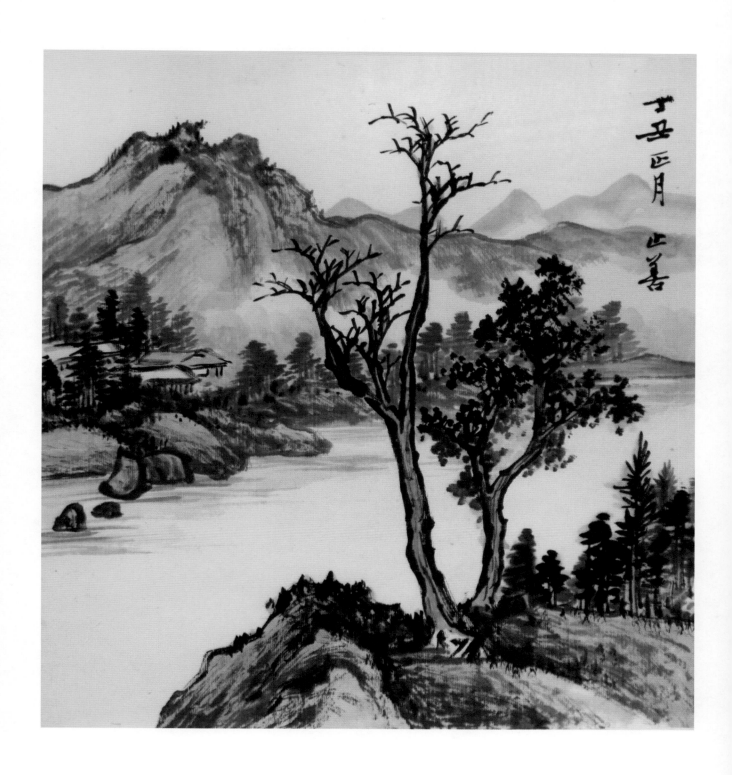

丁丑正月
止善

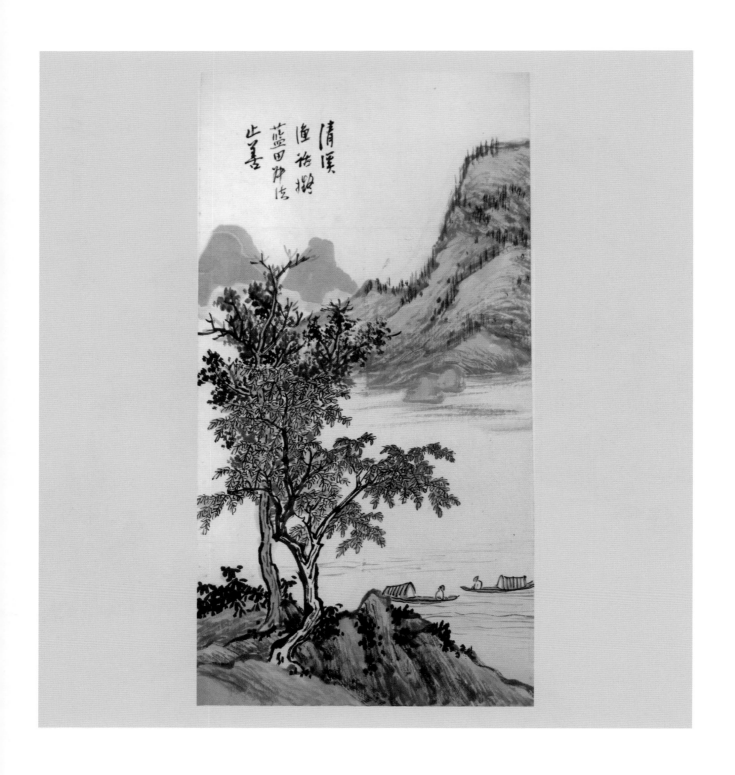

清溪漁話
擬藍田叔法
止善

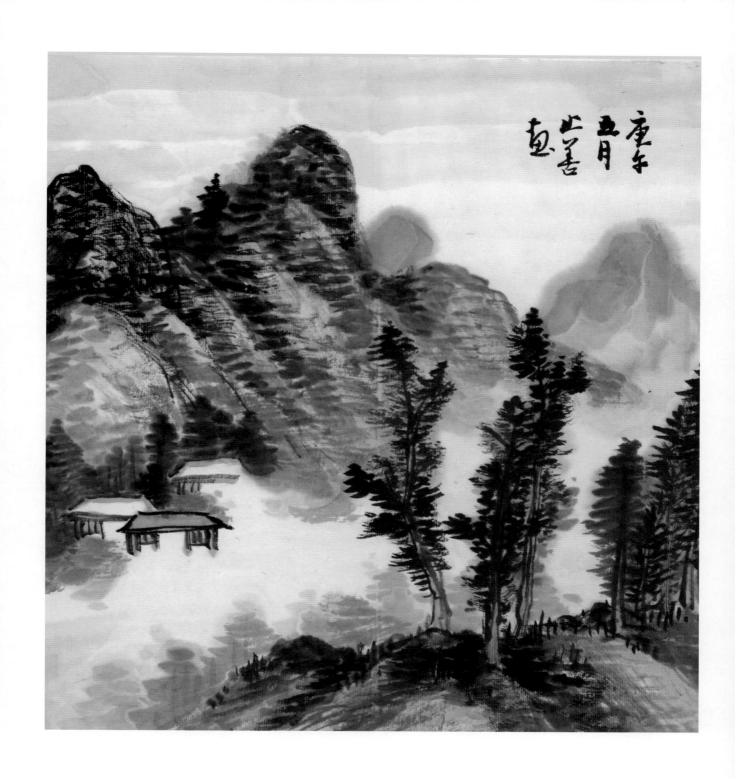

庚
午
五
月
止
善
畫

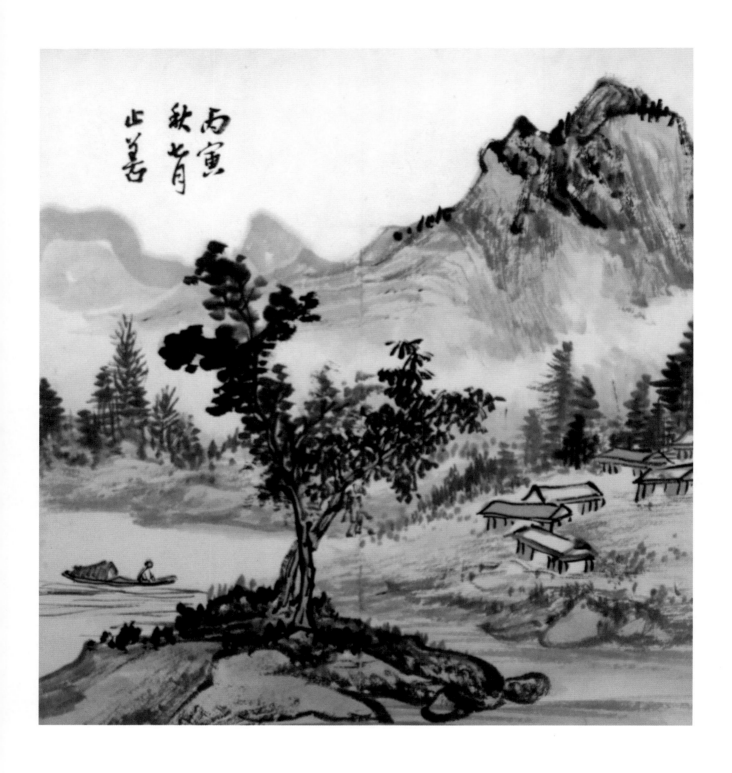

丙寅秋七月
止善

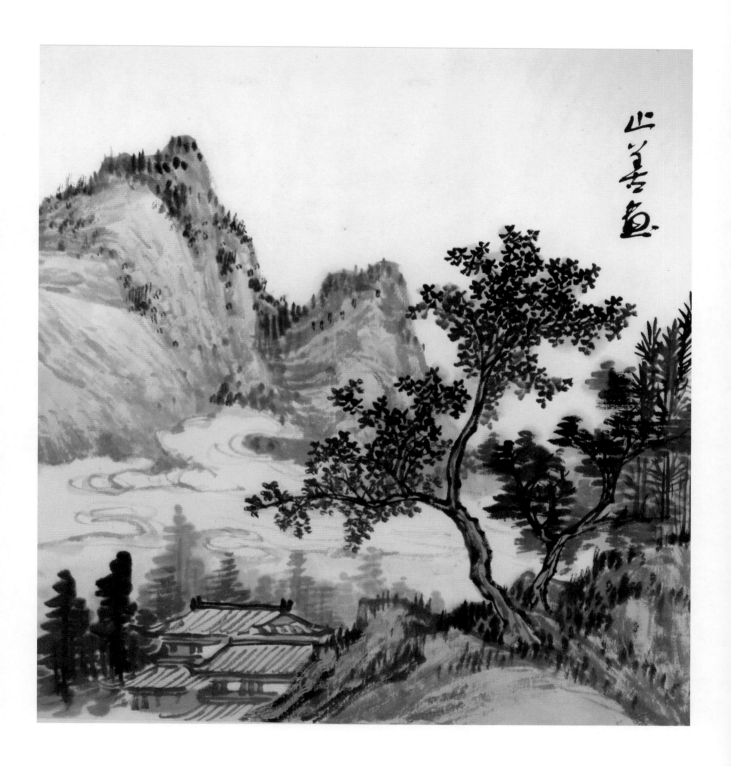

止善畫

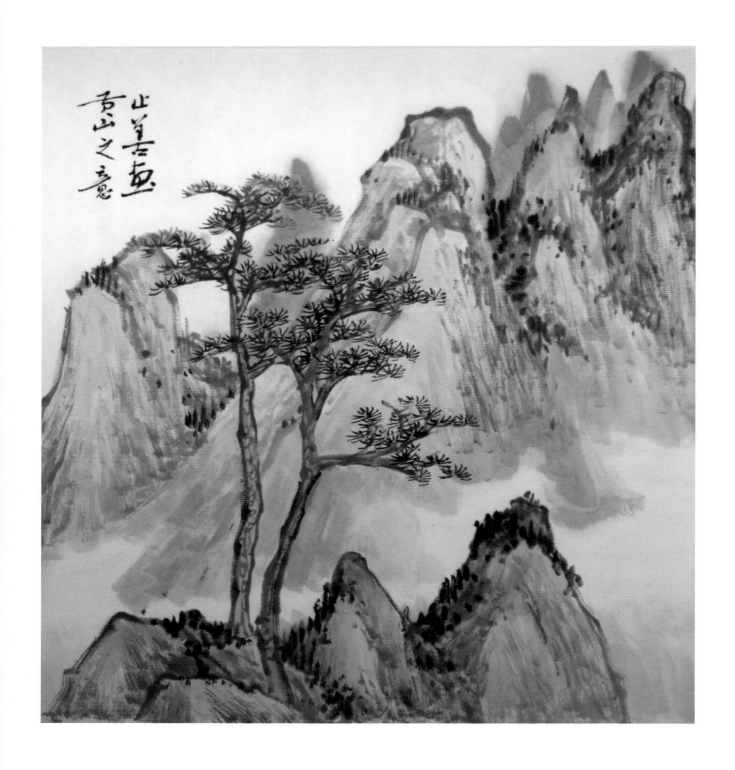

止善畫

黄山之意

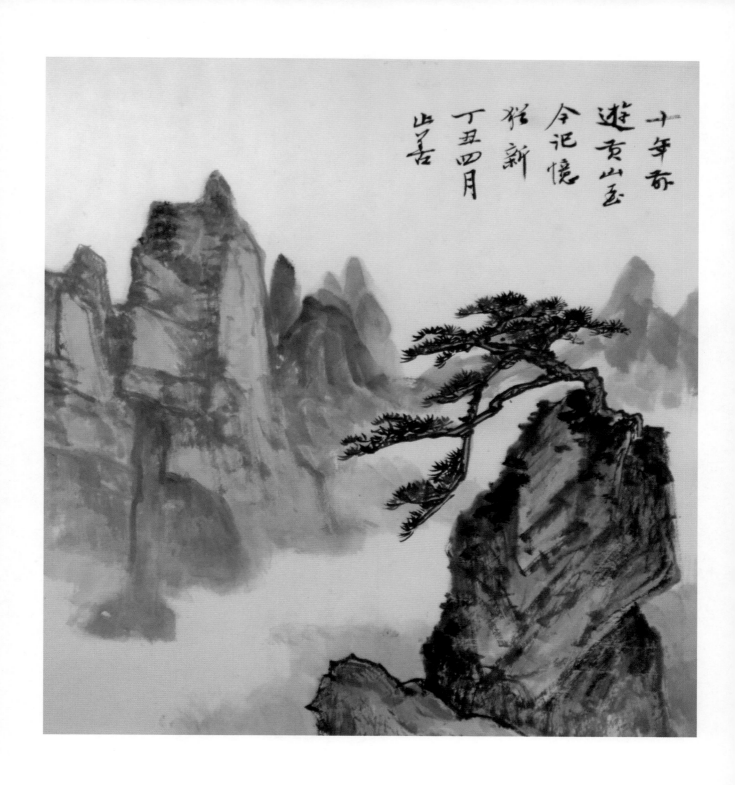

十年前遊黃山至今

記憶猶新

丁卯四月

止善

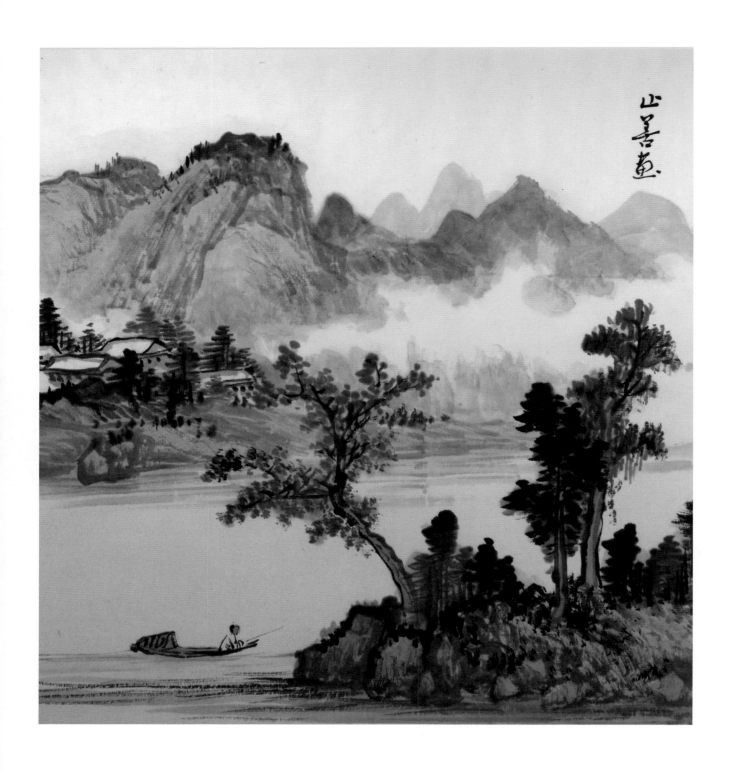

止善畫

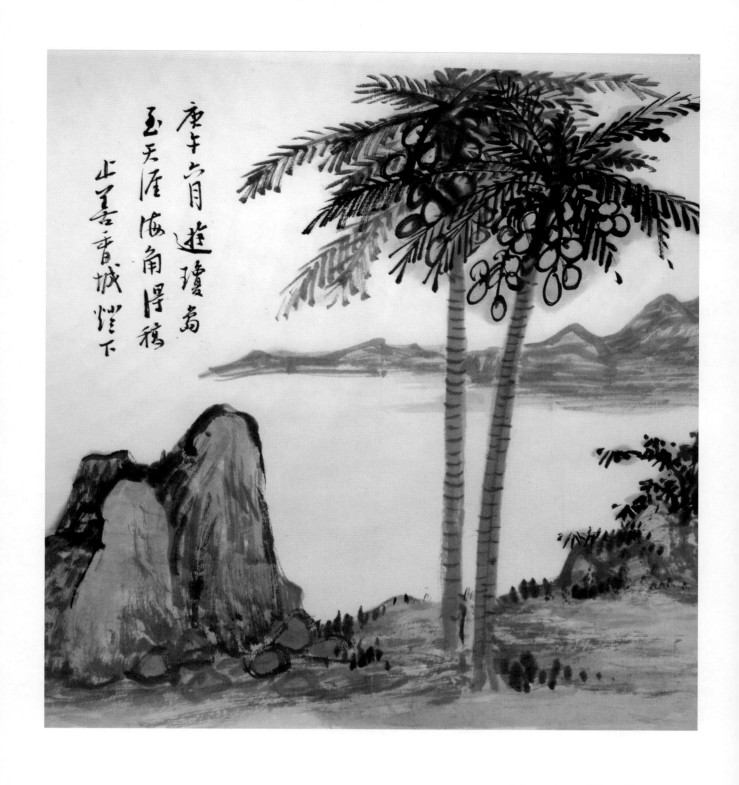

庚午六月遊瓊島至
天涯海角得稿
止善
於香城燈下

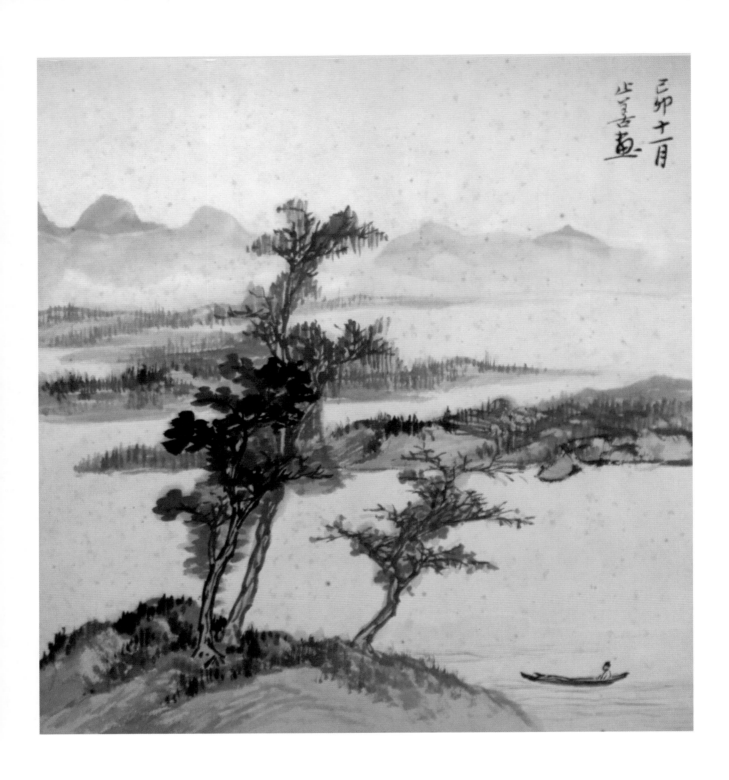

己卯十一月

止善畫

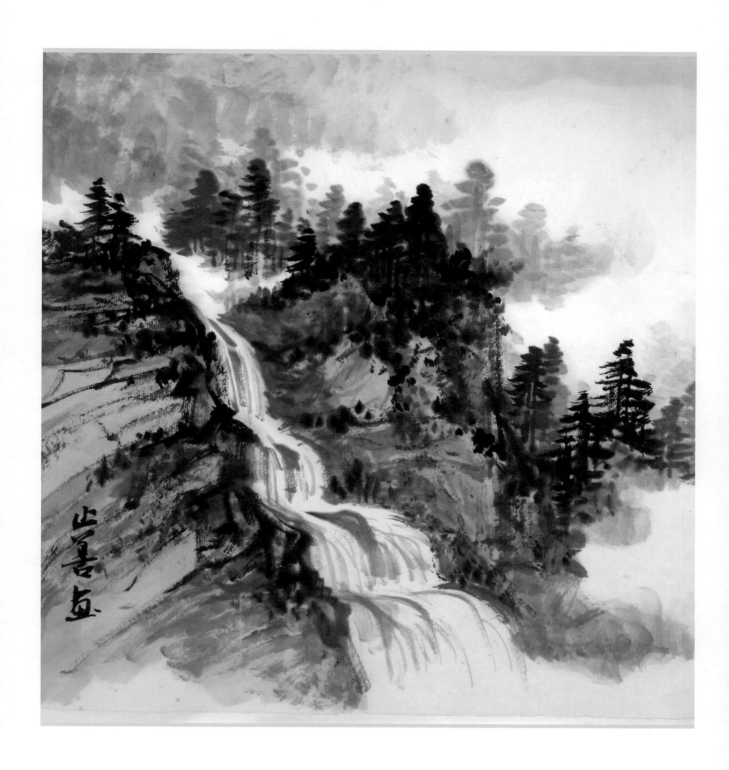

止善畫

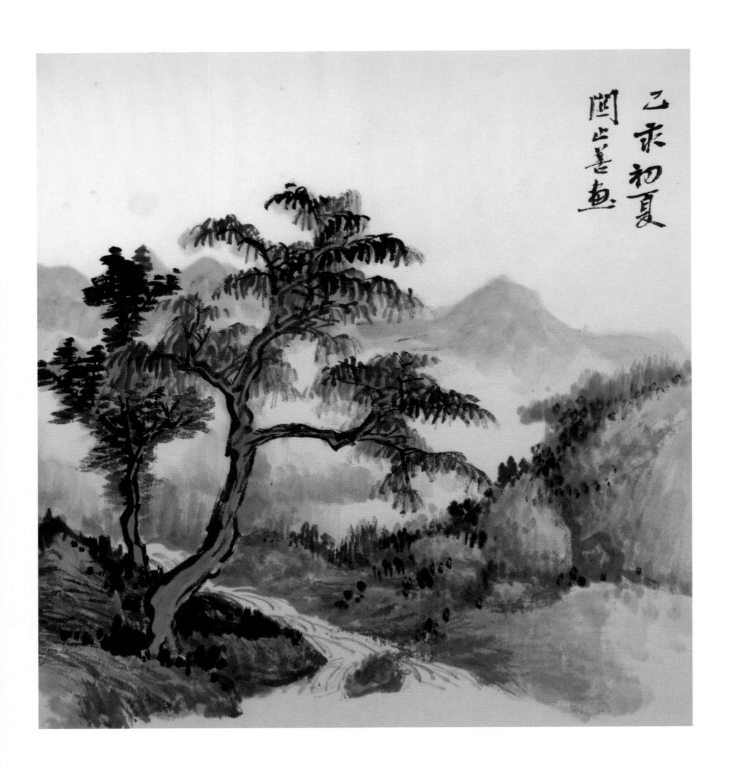

乙亥初夏
關止善畫

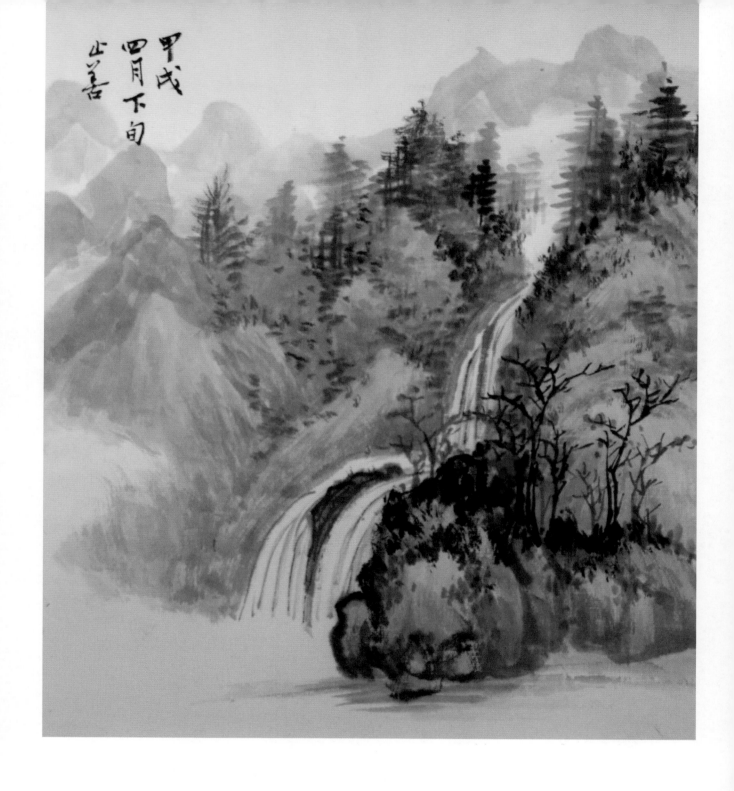

甲戌四月下旬
止善

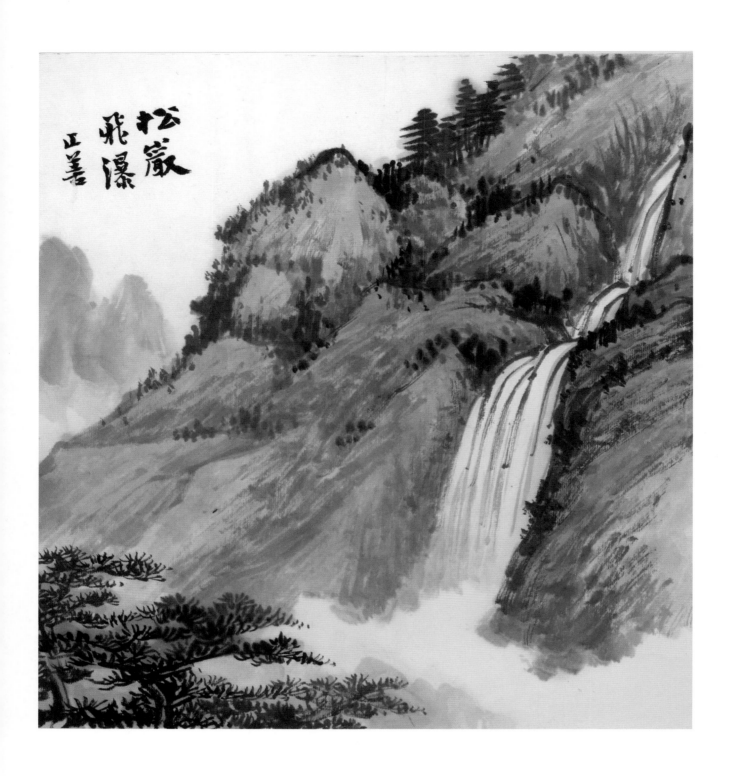

松巖飛瀑
止善

松巖飛瀑
止善

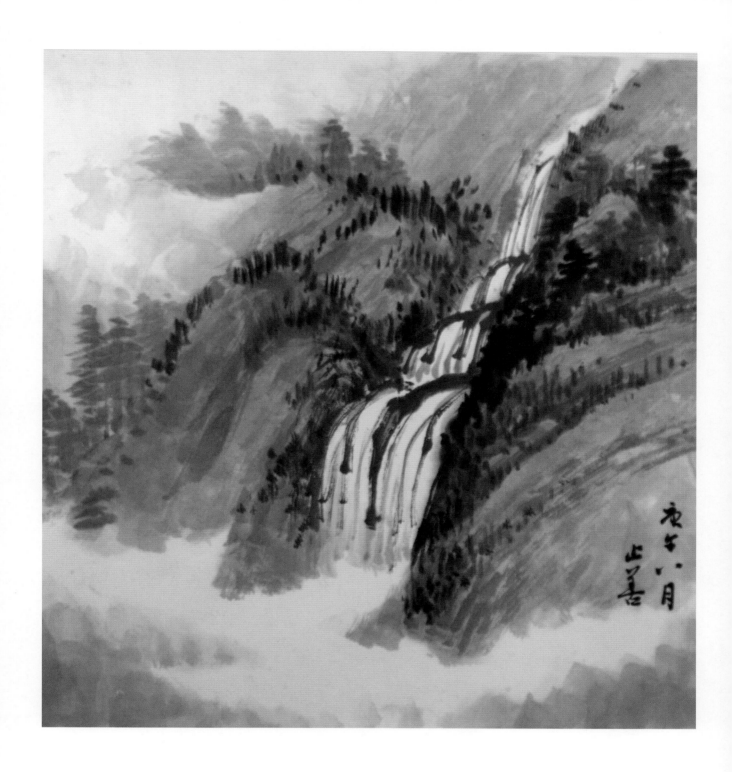

庚午八月
止善

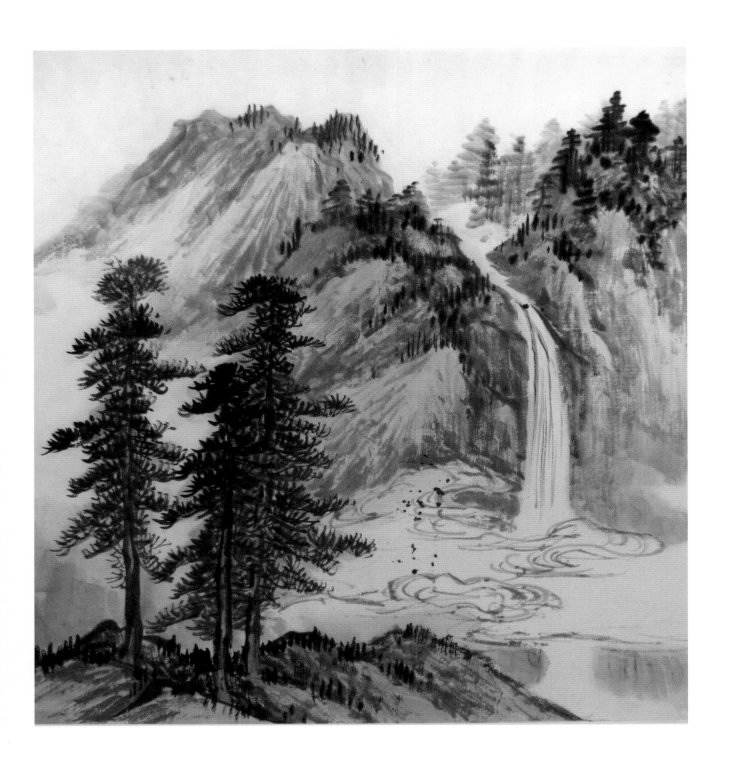

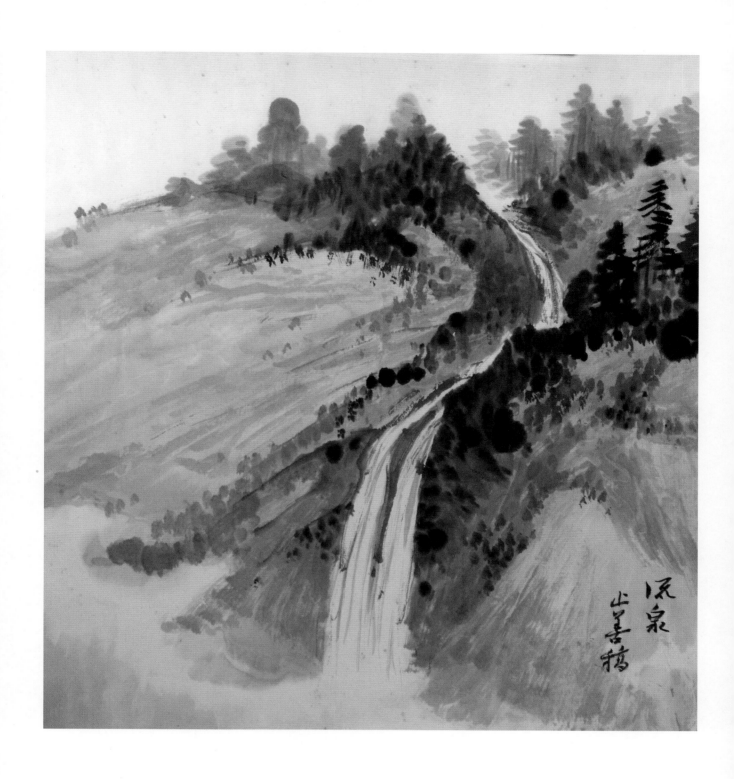

流泉
止善稿

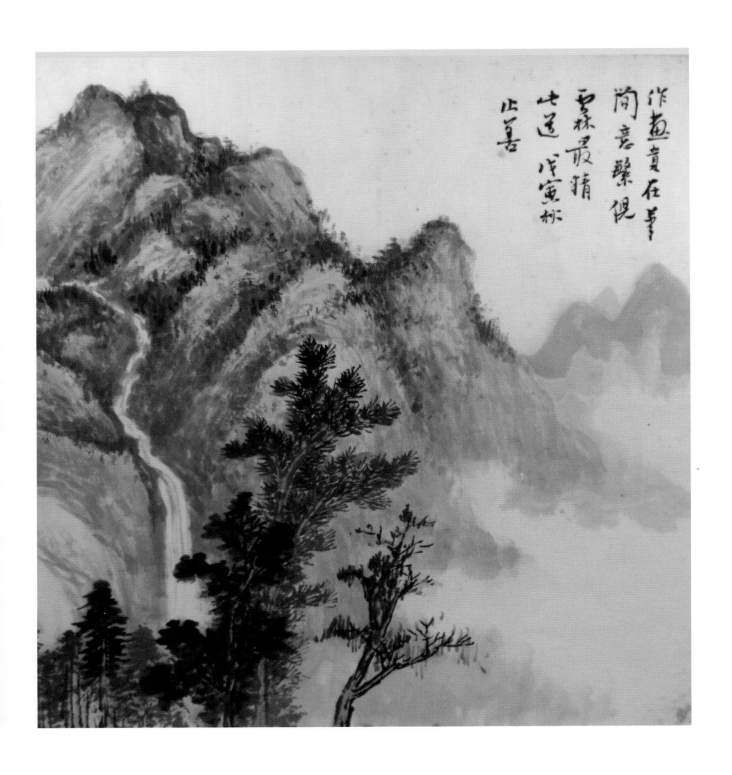

作畫貴在筆簡意繁
倪雲林最精此道
戊寅秋
止善

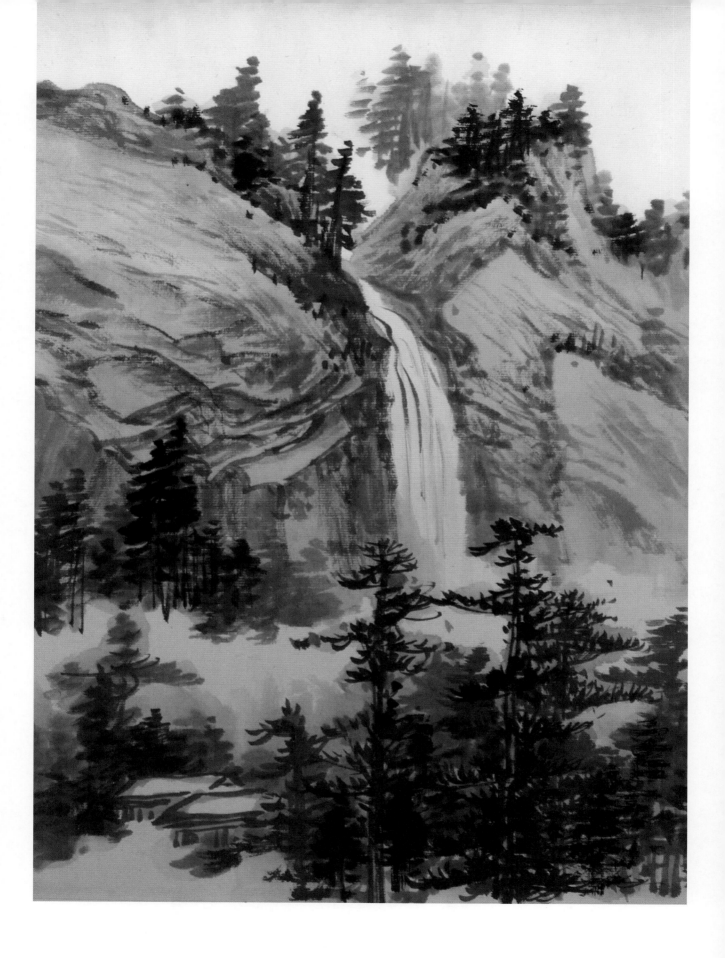

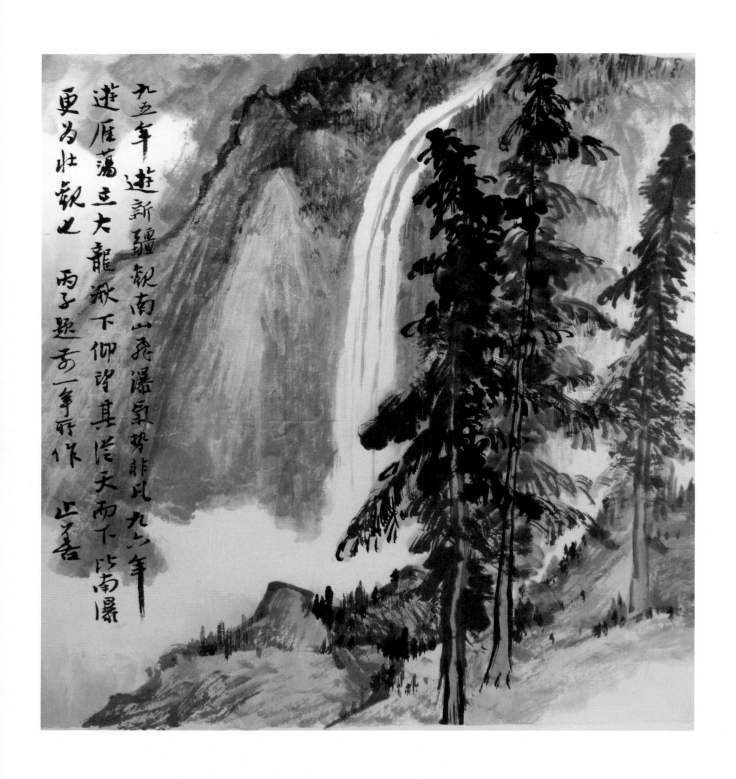

九五年遊新疆觀南山飛瀑氣勢非凡九六年遊雁蕩立大龍湫下仰望其從天而下比南瀑更為壯觀也 丙子題前一年所作 止善

九五年
遊新疆觀南山
飛瀑氣勢非凡
九六年遊雁蕩立
大龍湫下仰望
其從天而下比
南瀑更為壯觀也
丙子題前一年所作
止善

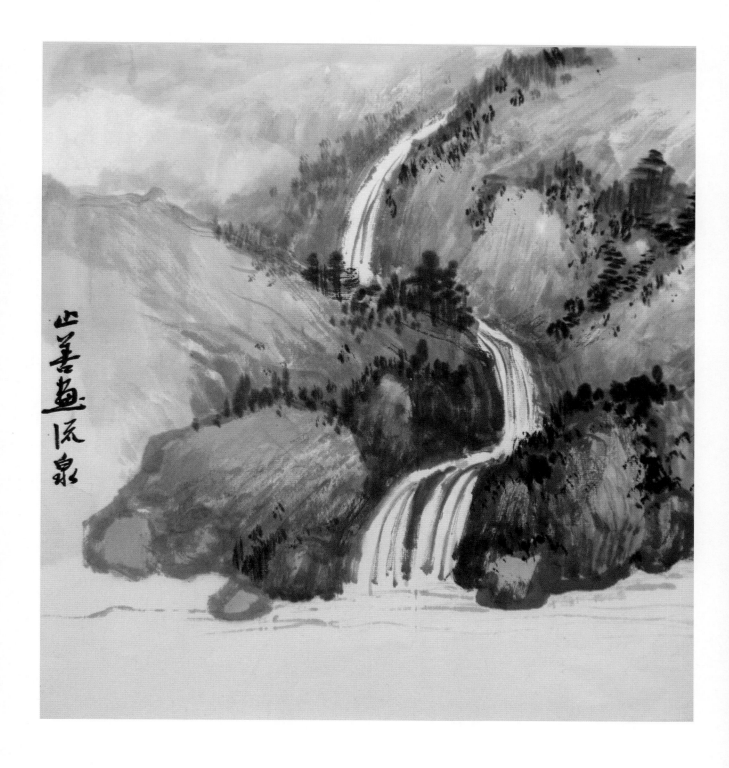

山善畫流泉

止善畫
流泉

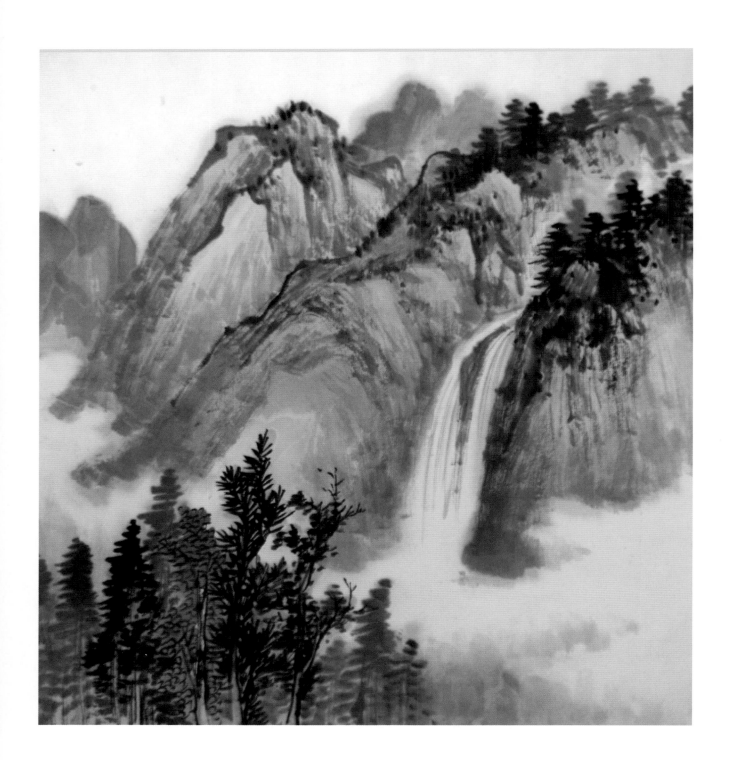

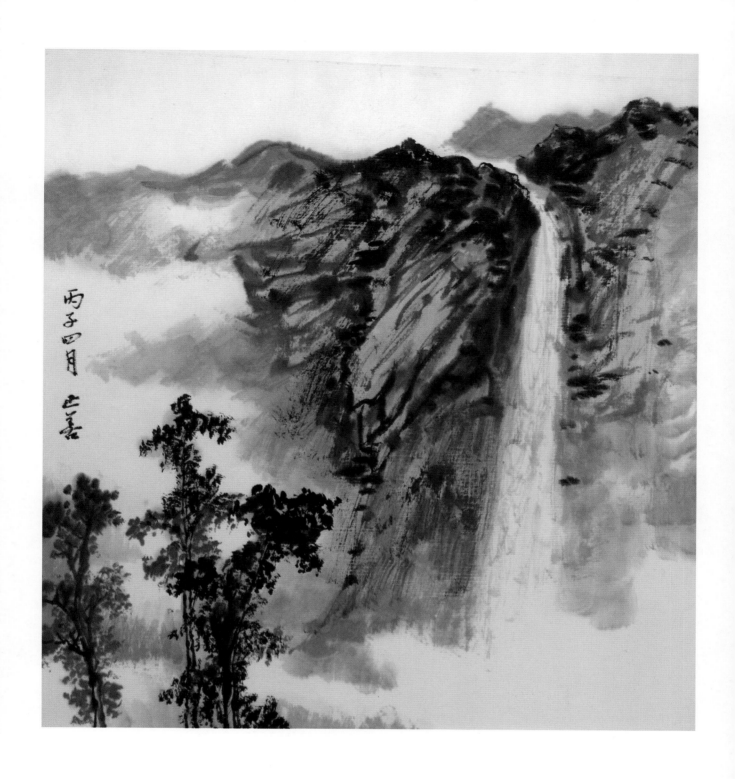

丙子四月　止善

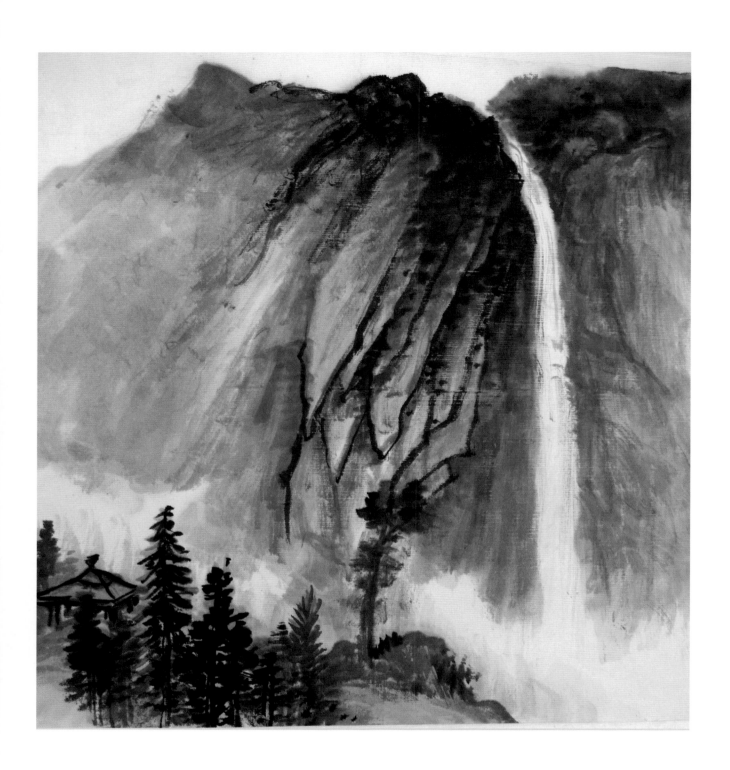

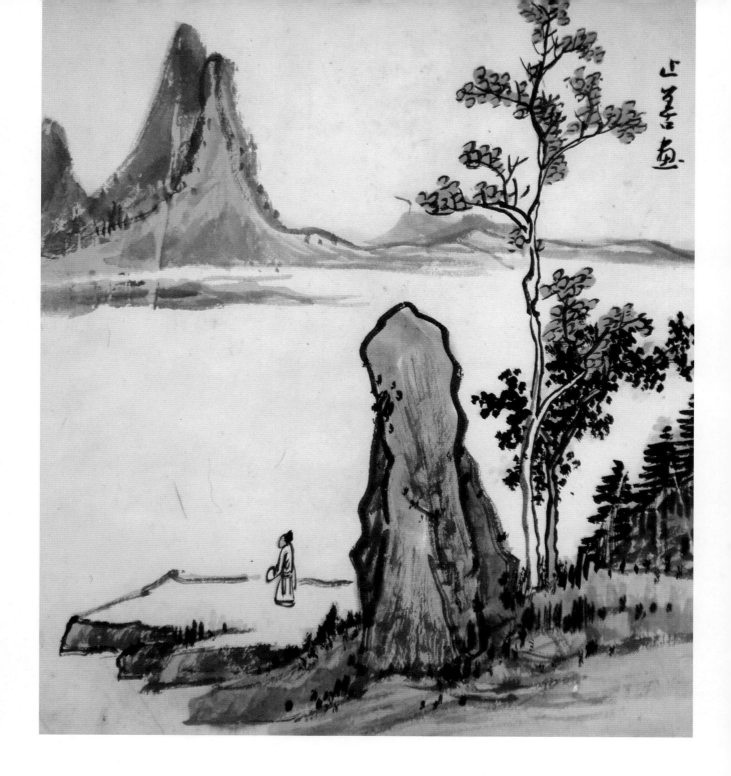

止善畫

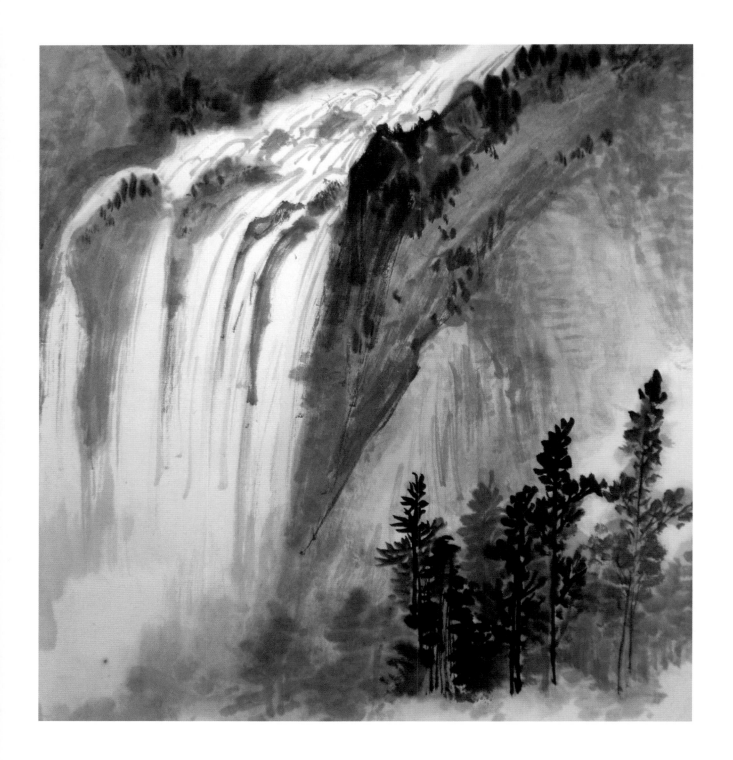

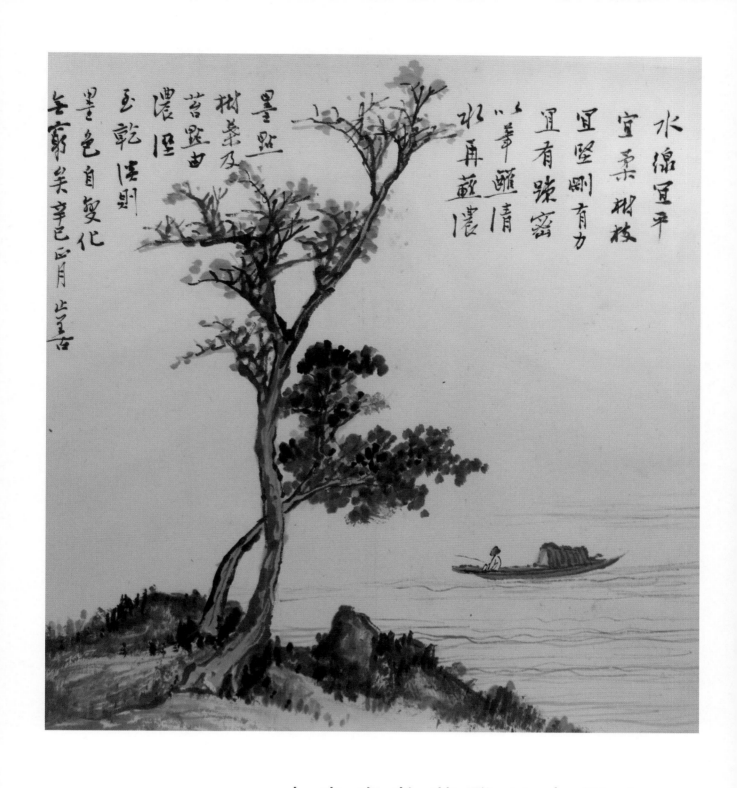

水線宜平宜柔
樹枝宜堅剛有力
宜有疏密
以筆醮清水再
醮濃墨點樹葉及
苔點，由濃濕至
乾淡則墨色
自變化無窮矣
辛巳正月
止善

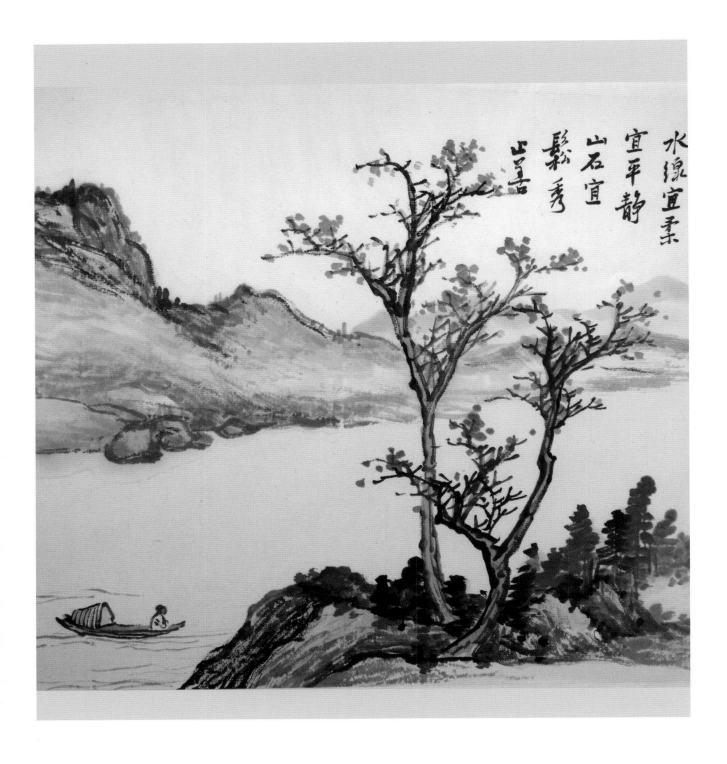

水線宜柔平靜

山石宜鬆秀

止善

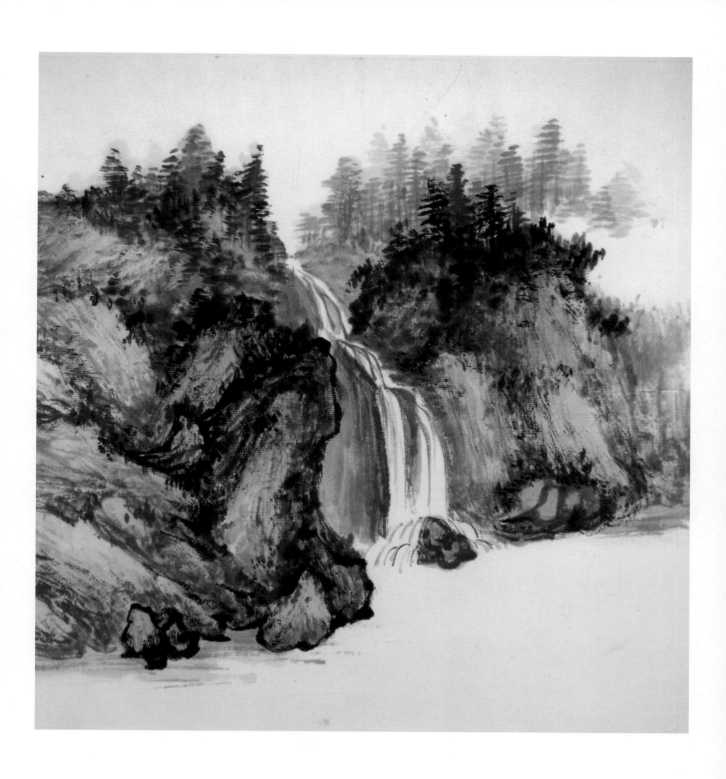

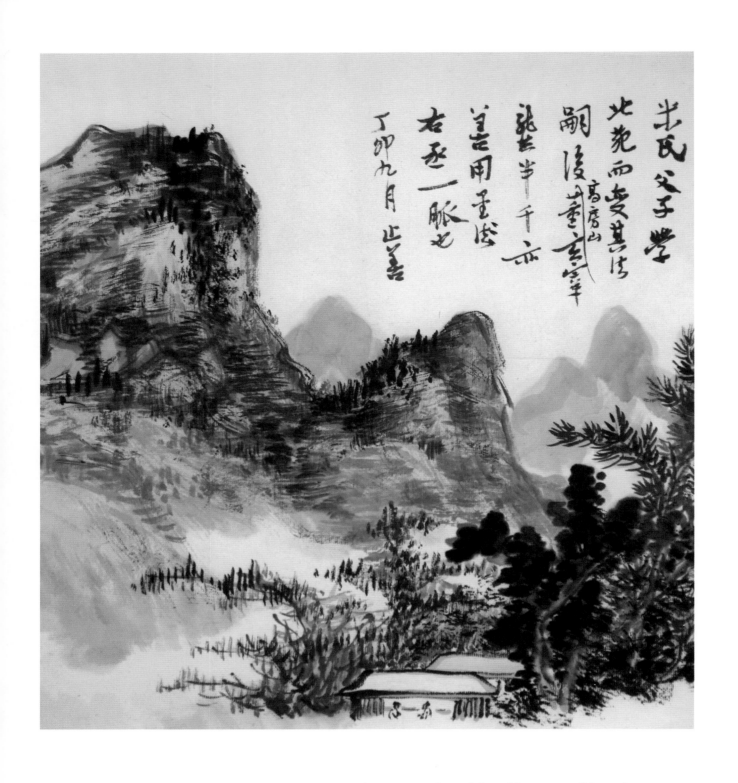

米氏父子
學北苑而變其法
嗣後高房山
董玄宰龔半千亦
善用墨法
右丞一脈也
丁卯九月
止善

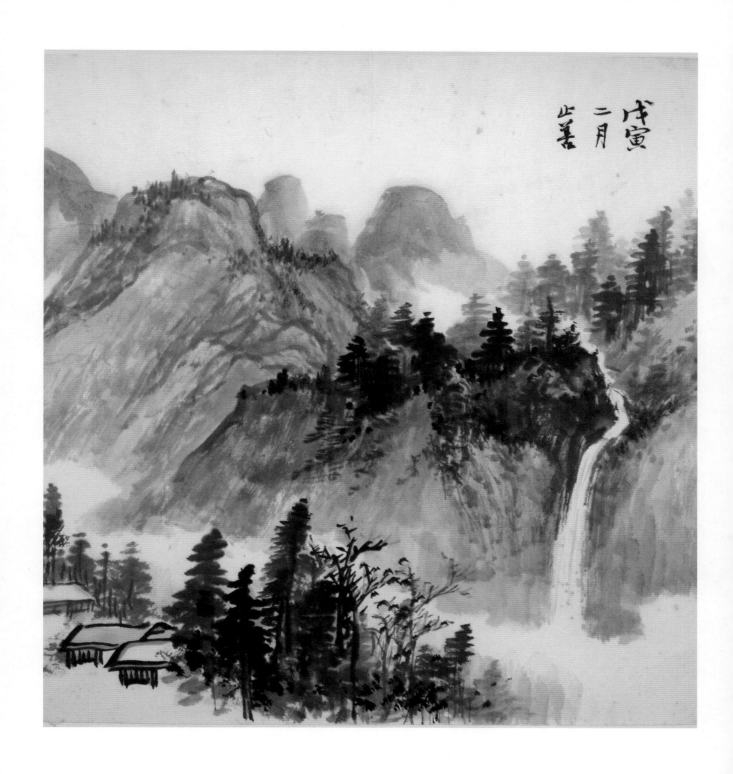

戊寅二月
止善

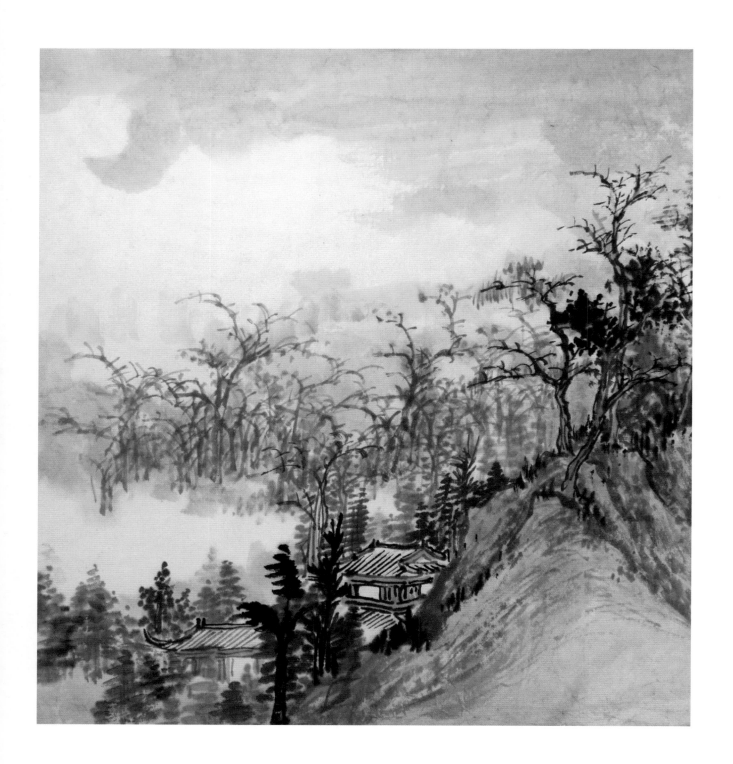

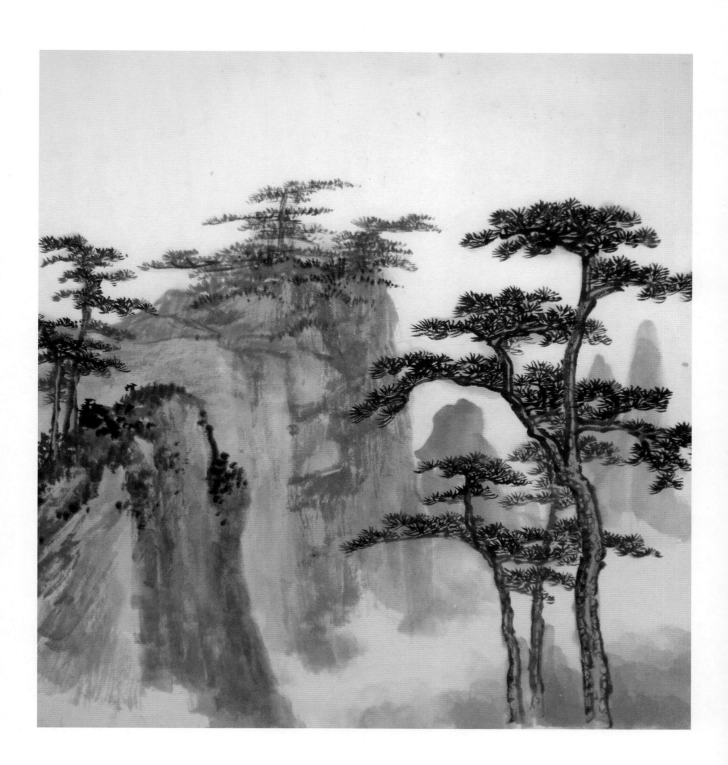

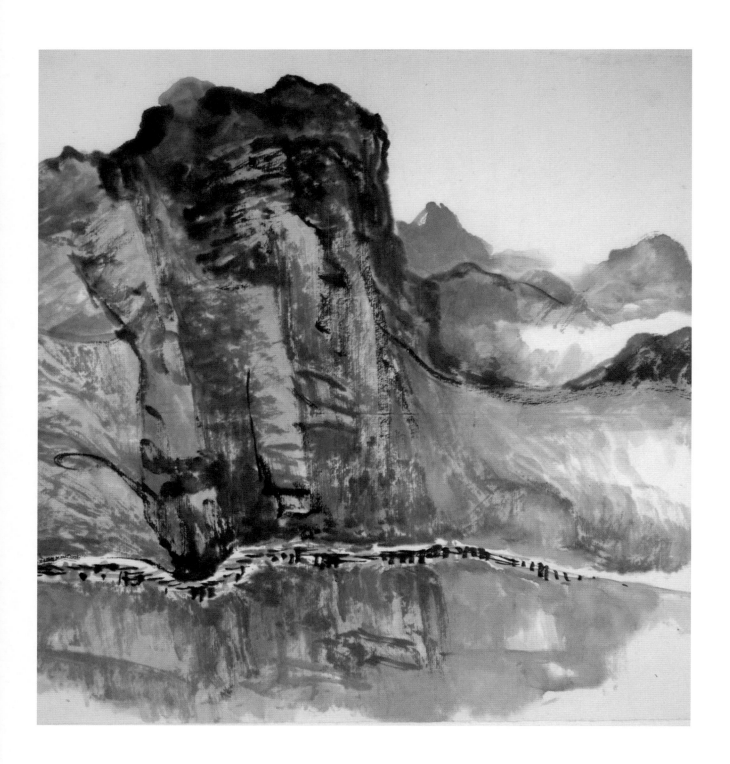

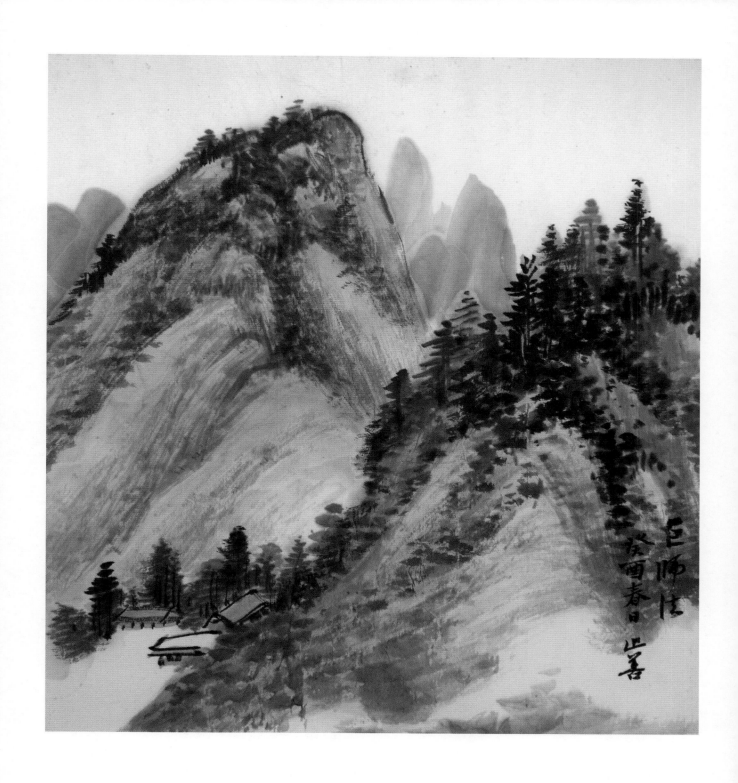

巨師法
癸酉春日
止善

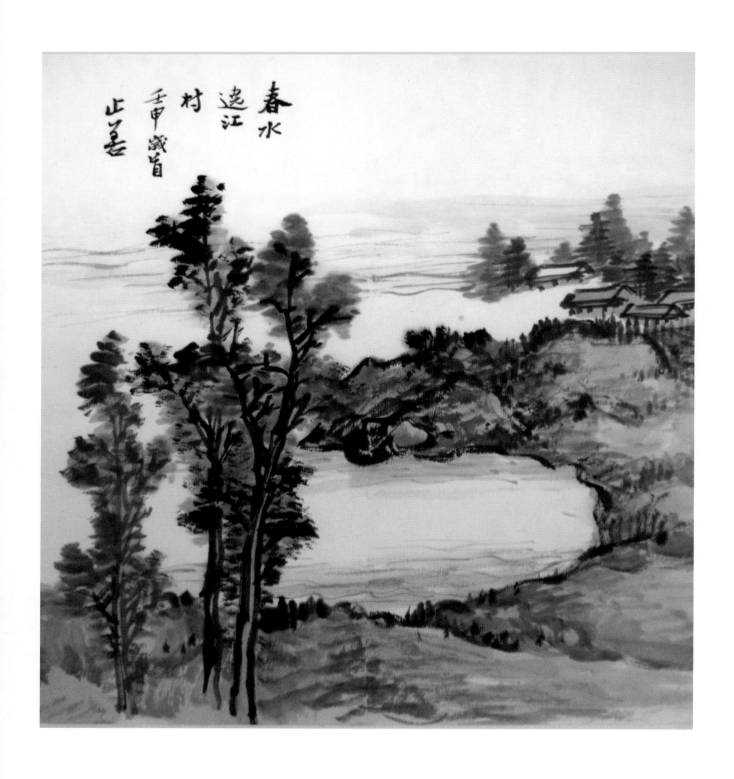

春水繞江村

壬申歲首

止善

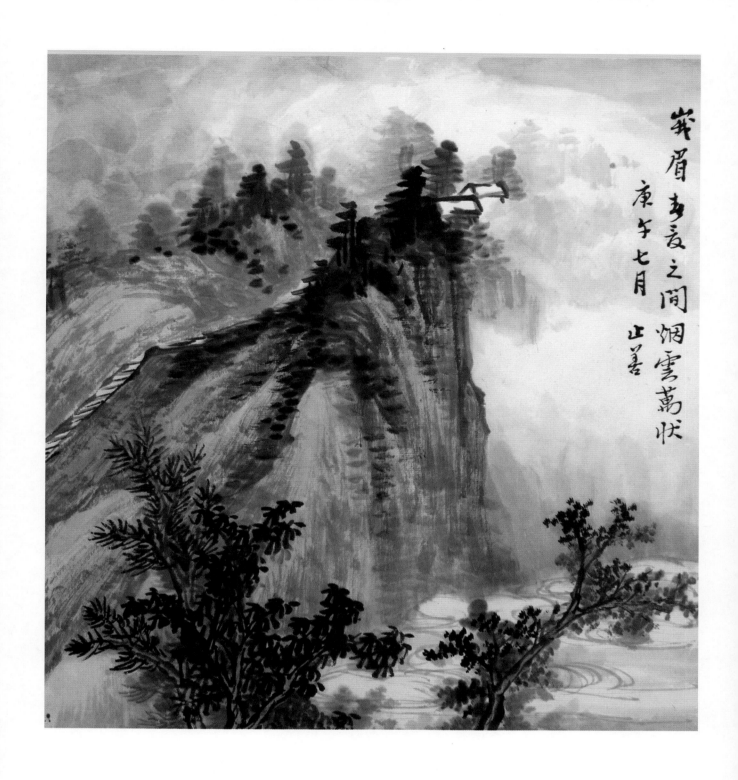

峨眉春夏之間
煙雲萬狀
庚午七月
止善

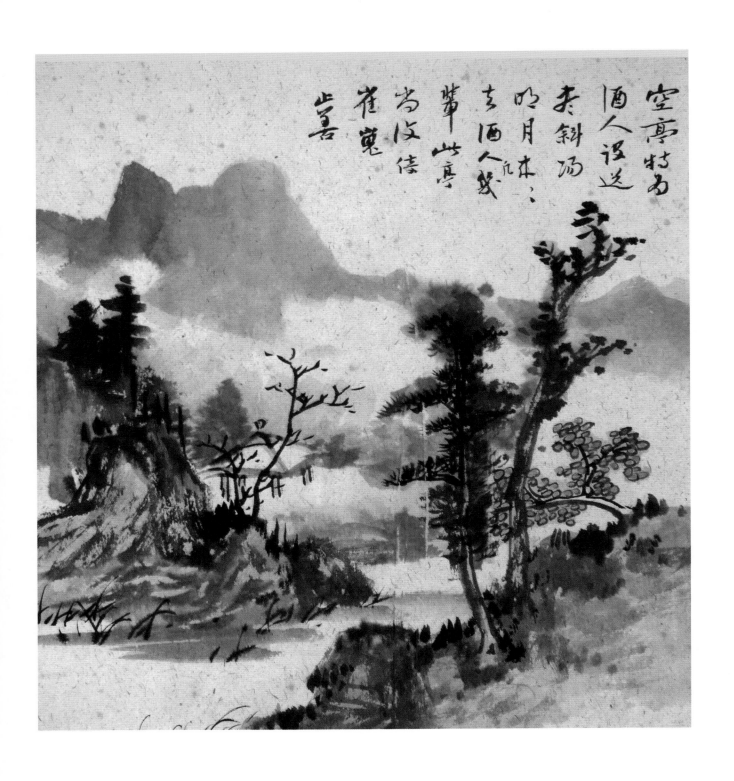

空亭特為酒人設
送盡斜陽明月來
來去酒人凡幾輩
此亭尚復倚崔嵬
止善

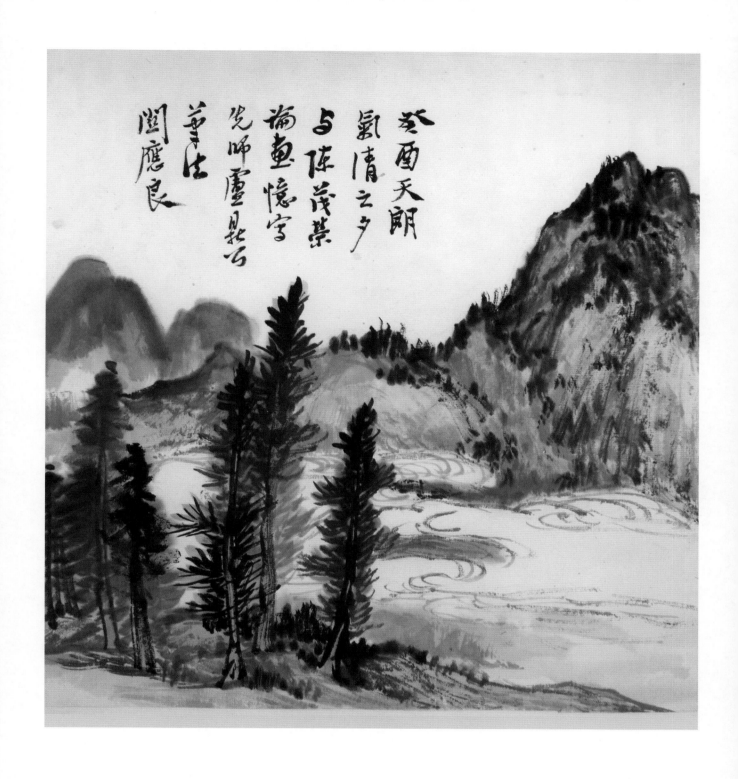

癸酉天朗氣清之夕
與陳茂榮論畫憶寫
先師盧鼎公筆法
關應良

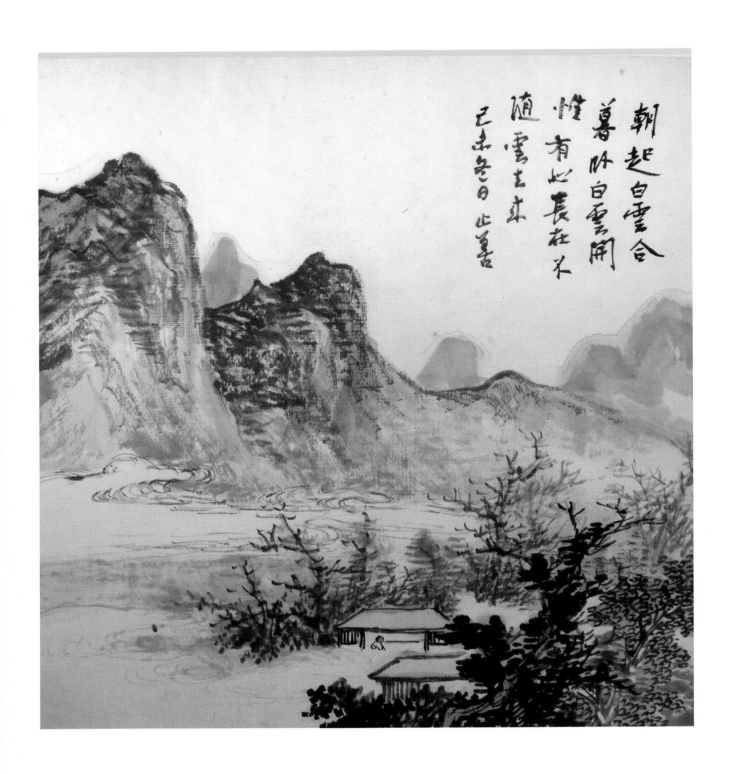

朝起白雲合
暮臥白雲開
惟有心長在
不隨雲去來
己未冬日
止善

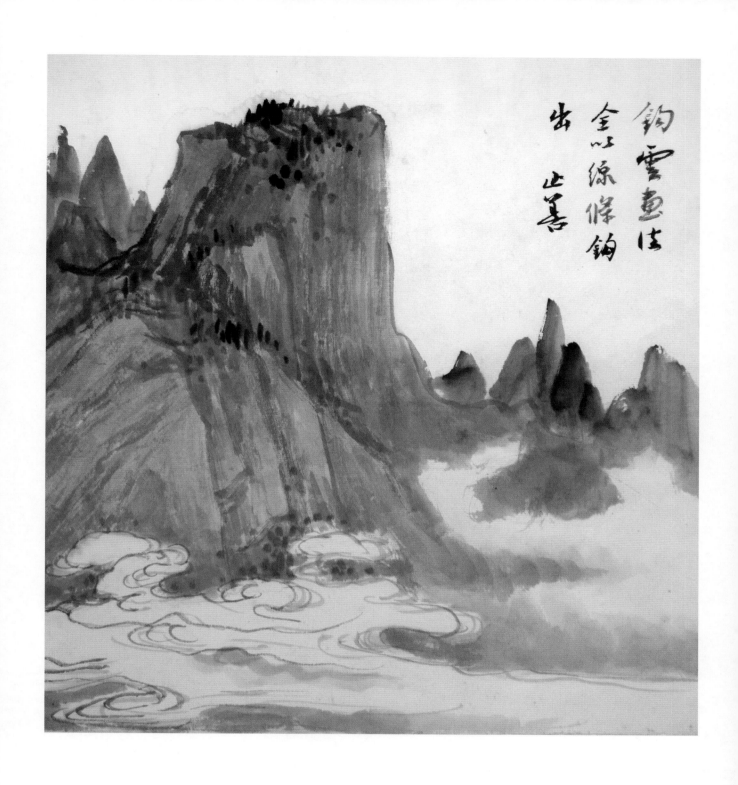

鉤雲畫法
全以線條鉤
出
止善

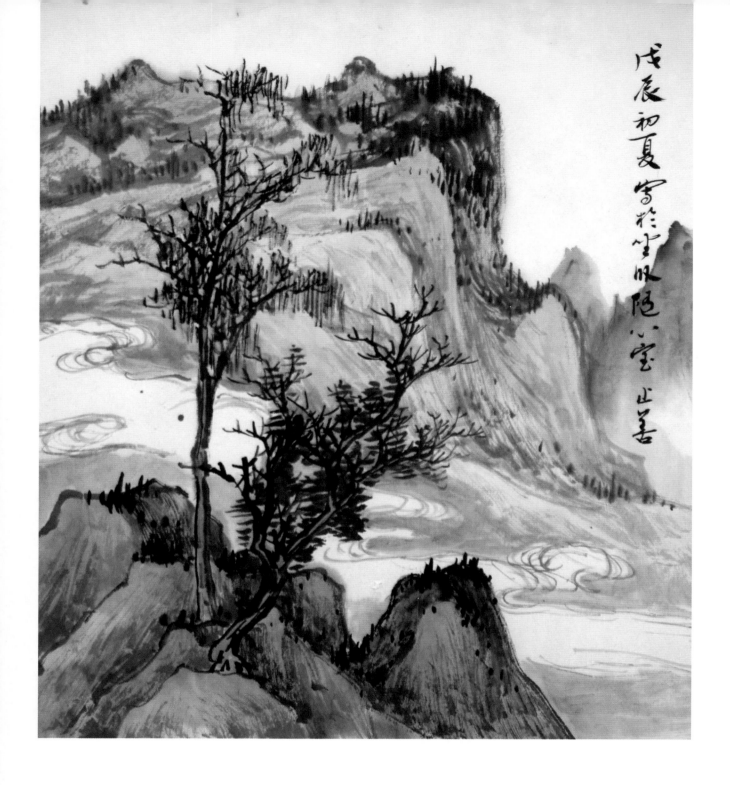

戊辰初夏
寫於坐臥隨心室
止善

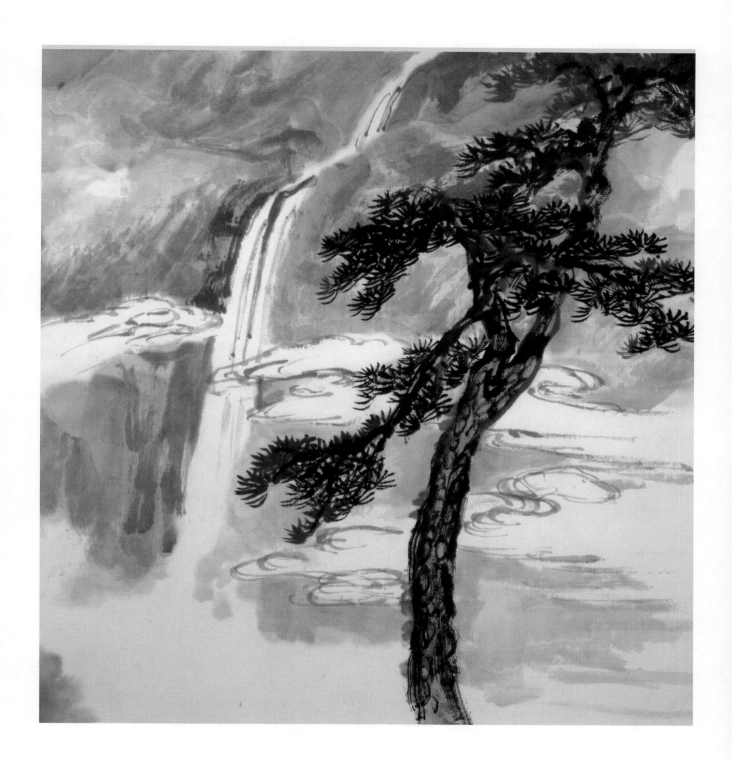

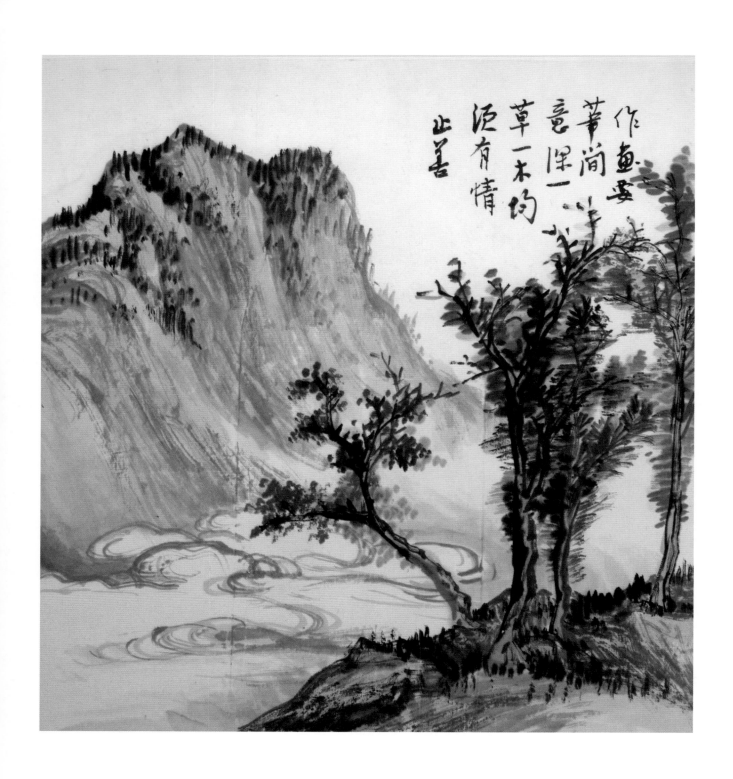

作畫要筆簡意深
一草一木均須有情
止善

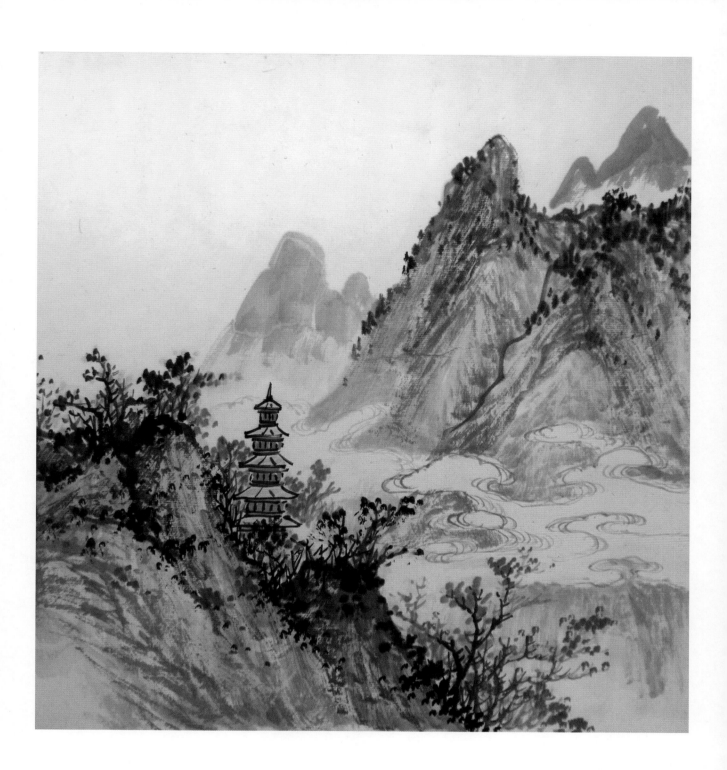

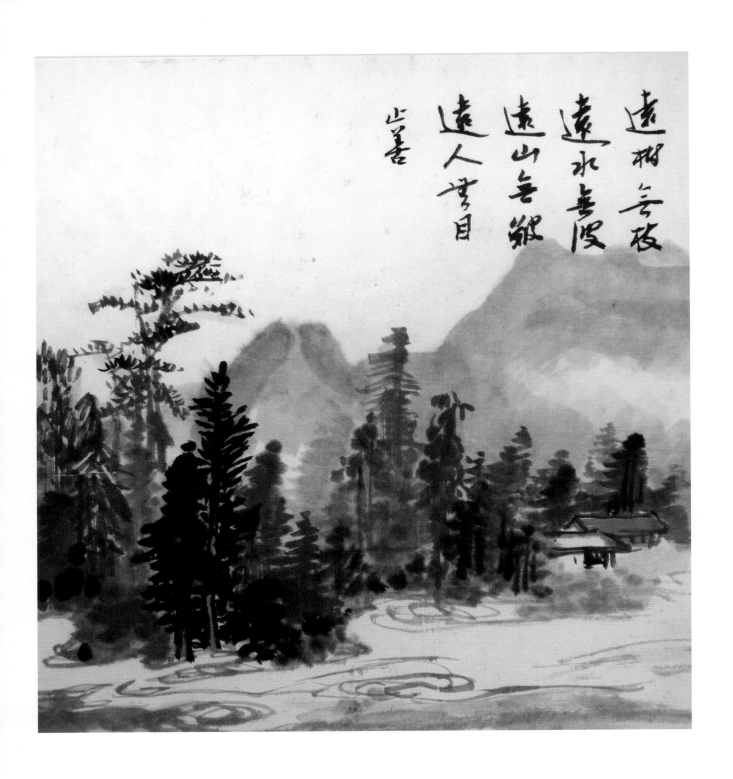

遠樹無枝
遠水無波
遠山無皺
遠人無目
止善

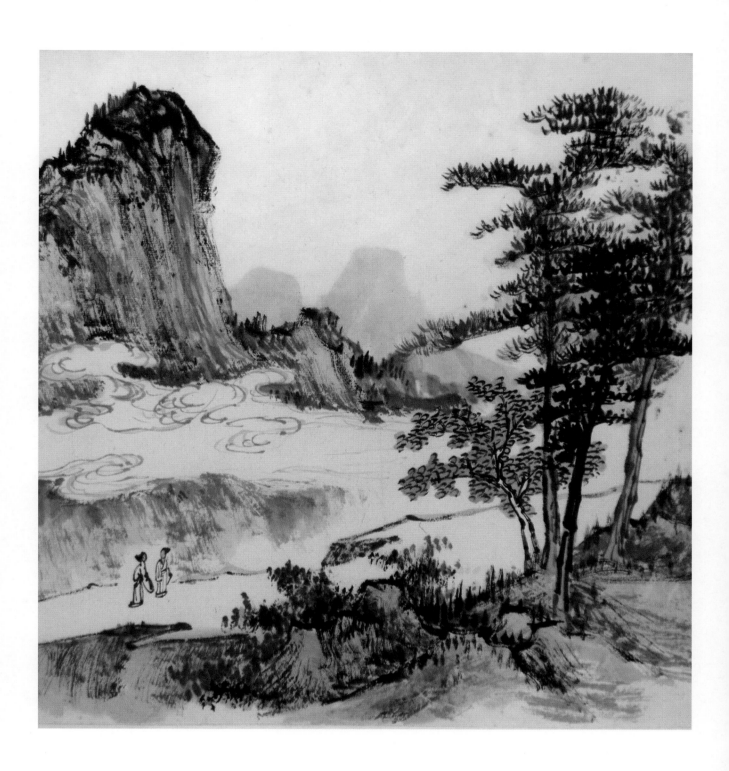

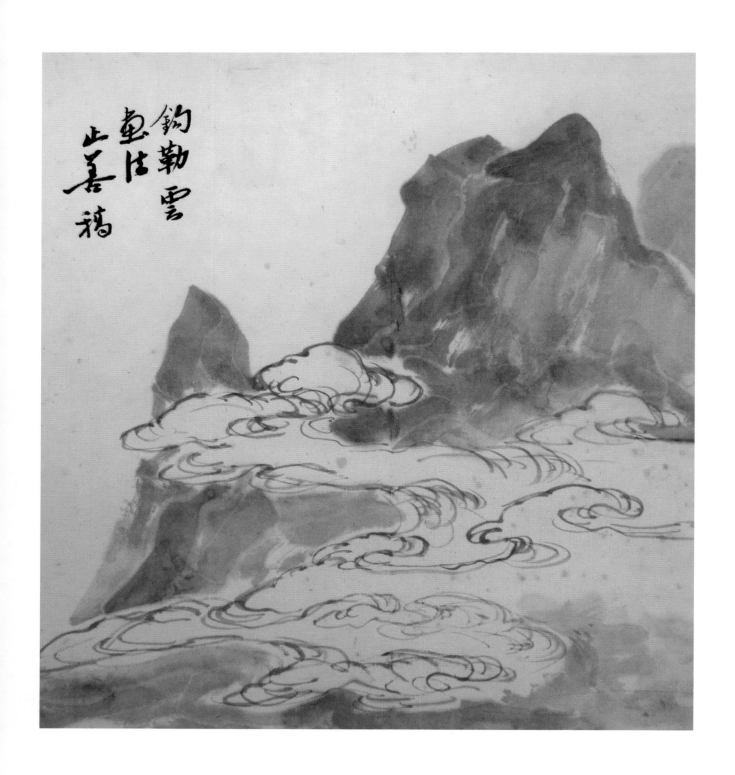

鈎勒雲畫法
止善稿

鈎勒雲
畫法
止善稿

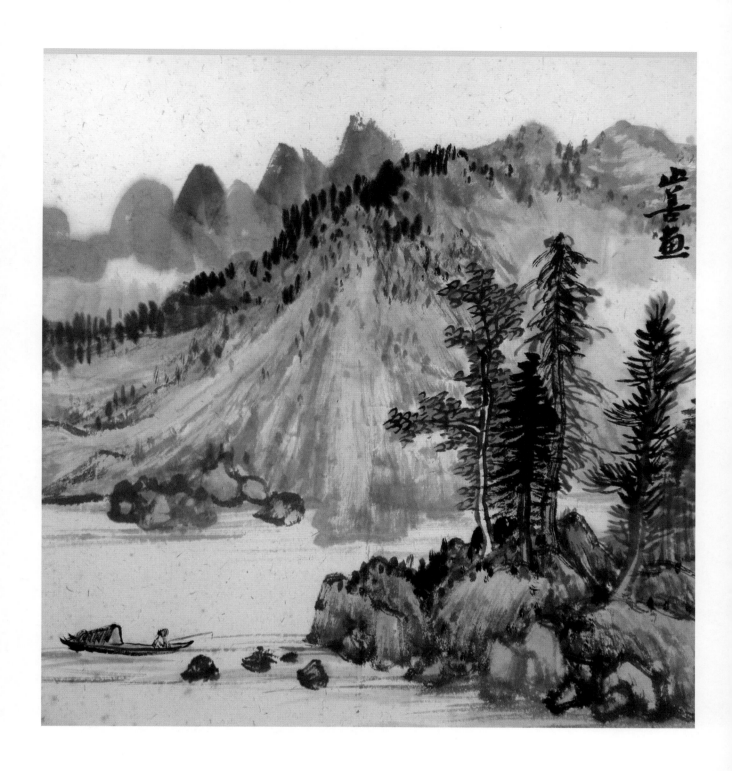

止善畫

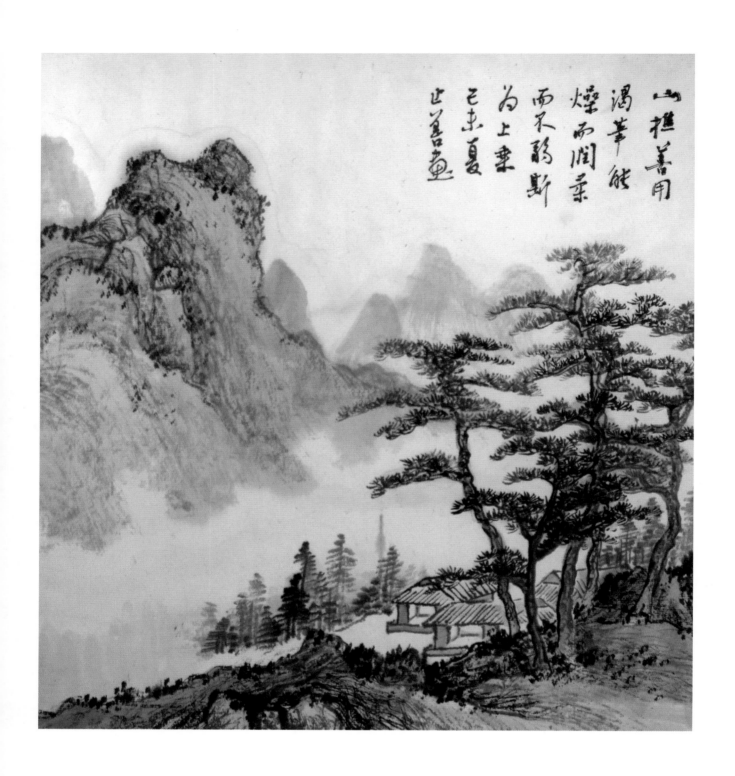

山樵善用渴筆
能燥而潤
柔而不弱斯為上乘
己未夏
止善畫

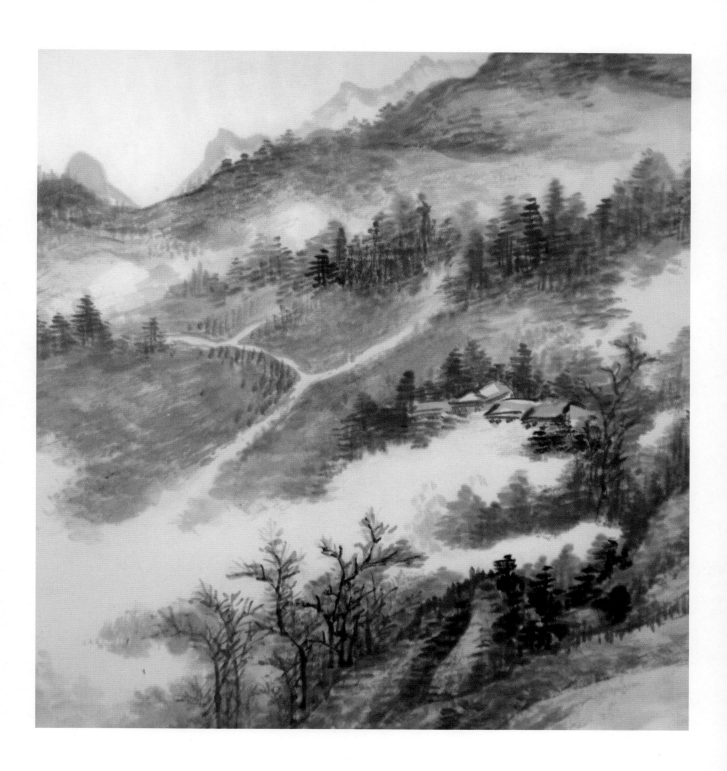

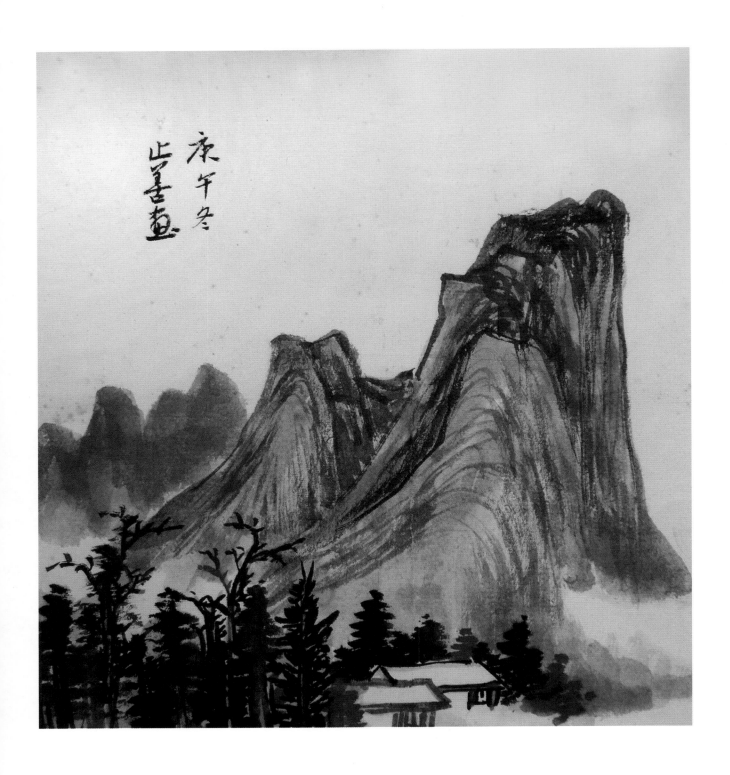

庚午冬
止善畫

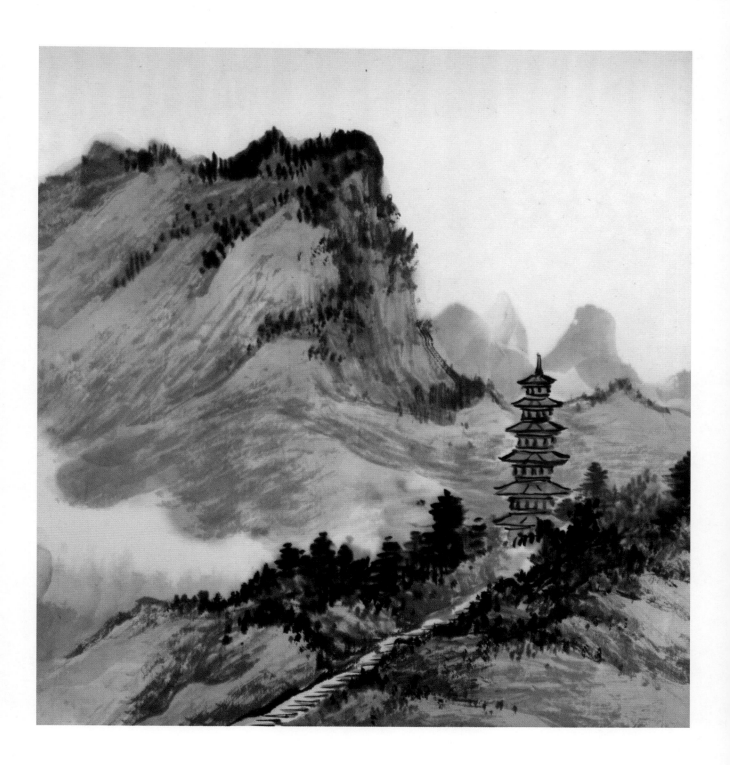

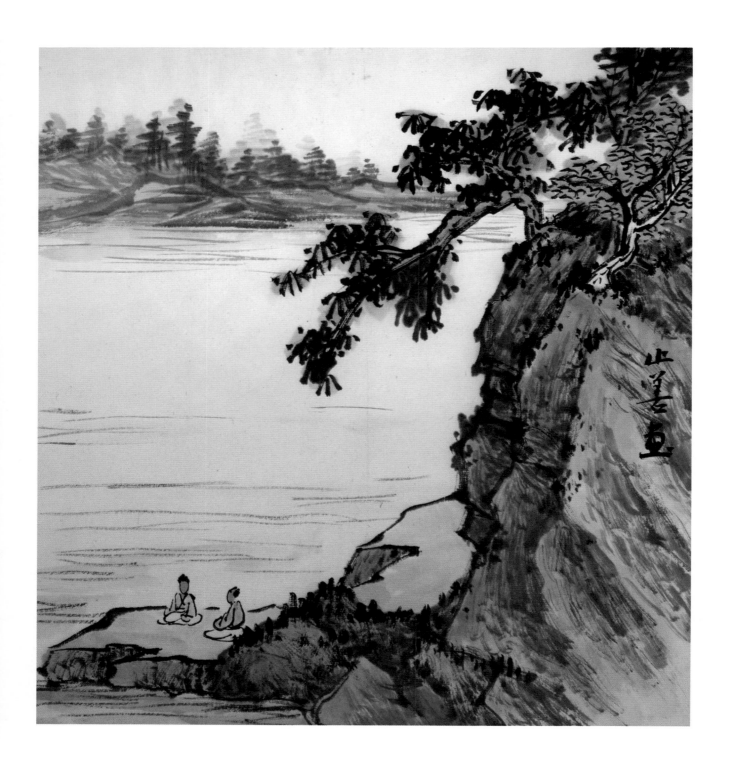

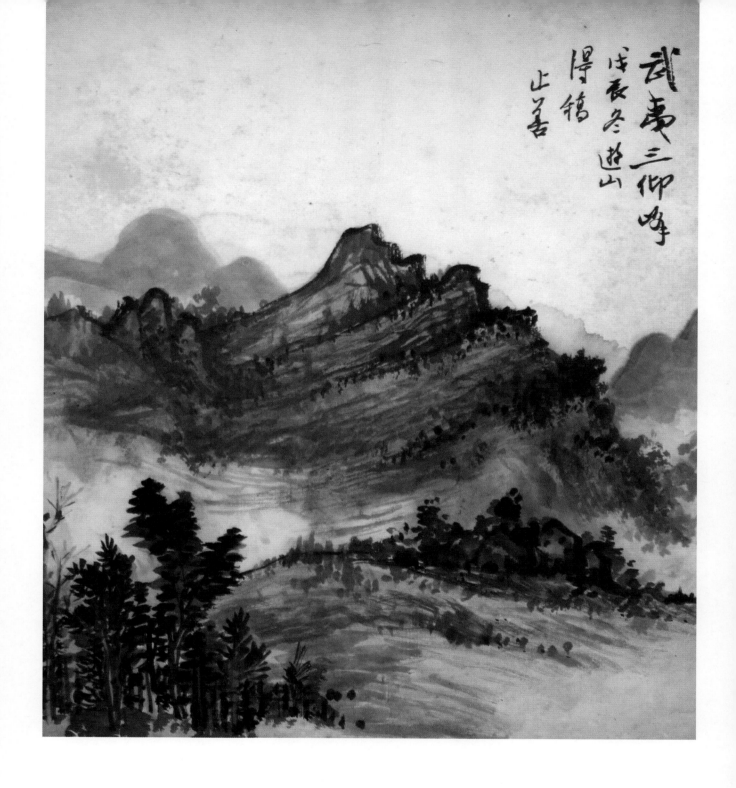

武陵三仰峰
戊辰冬遊山得稿
止善

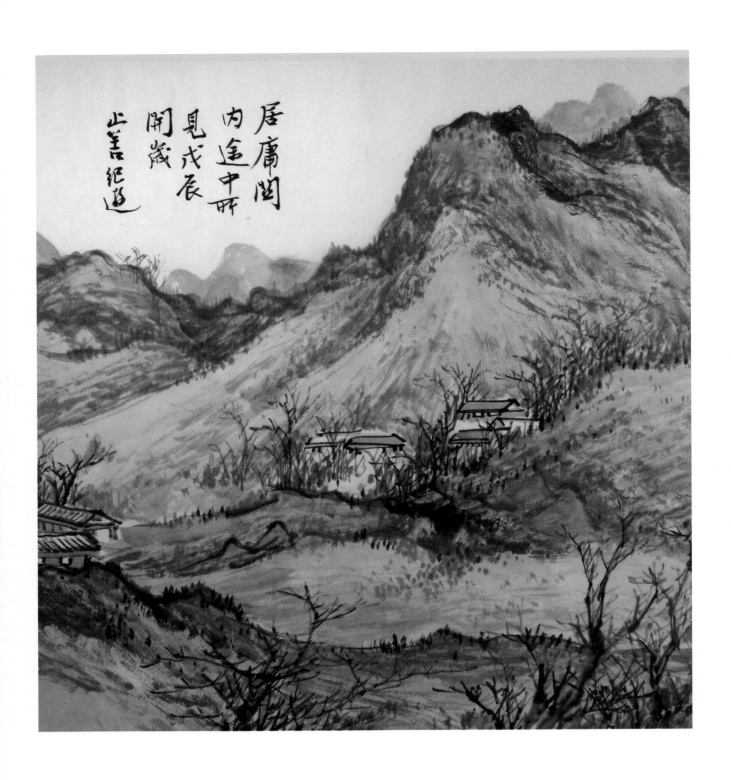

居庸關內途中所見

戊辰開歲

止善紀遊

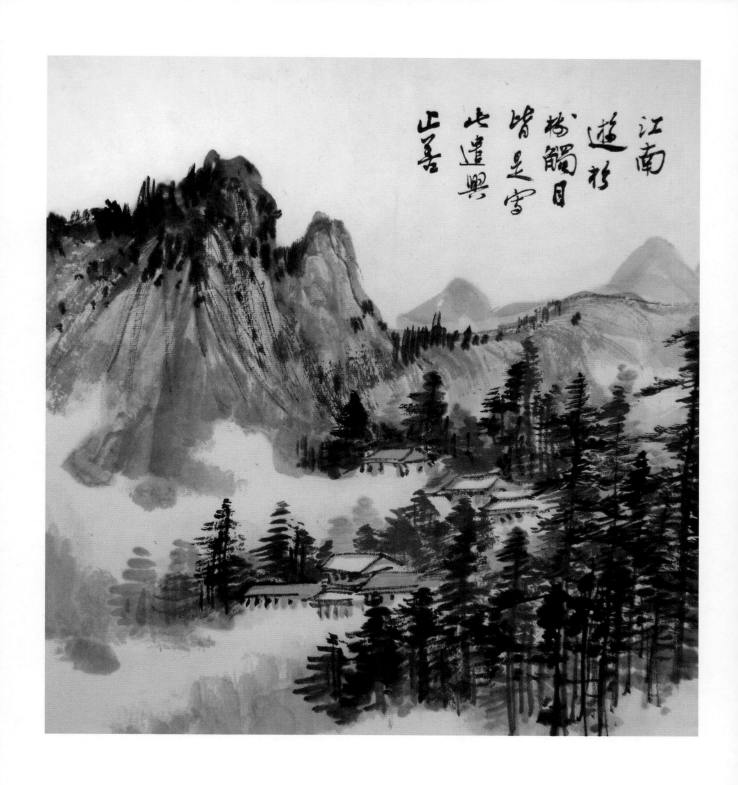

江南遊
杉樹觸目皆是
寫此遣興
止善

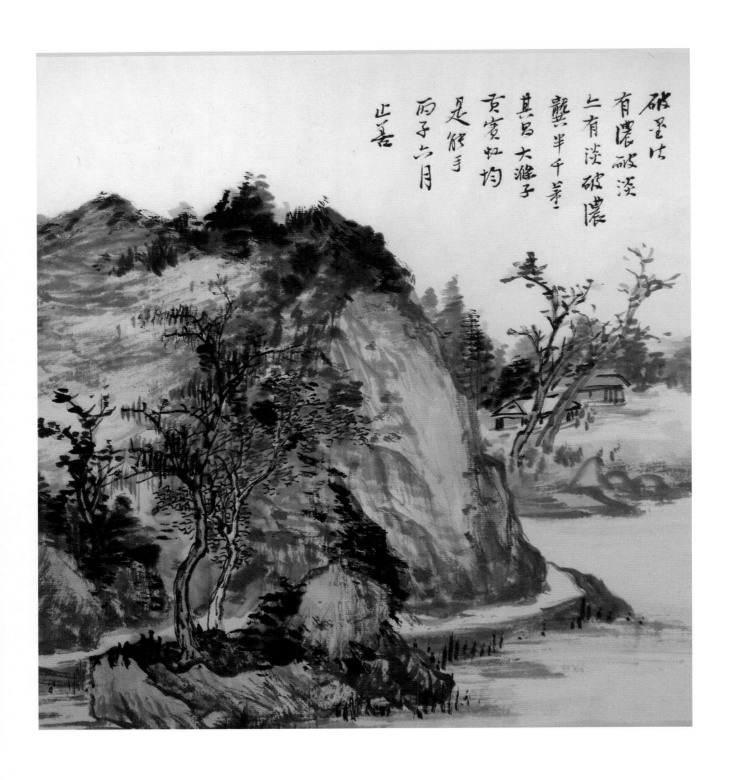

破墨法

有濃破淡淡亦有

淡破濃

龔半千董其昌大滌子

黃賓虹

均是能手

丙子六月

止善

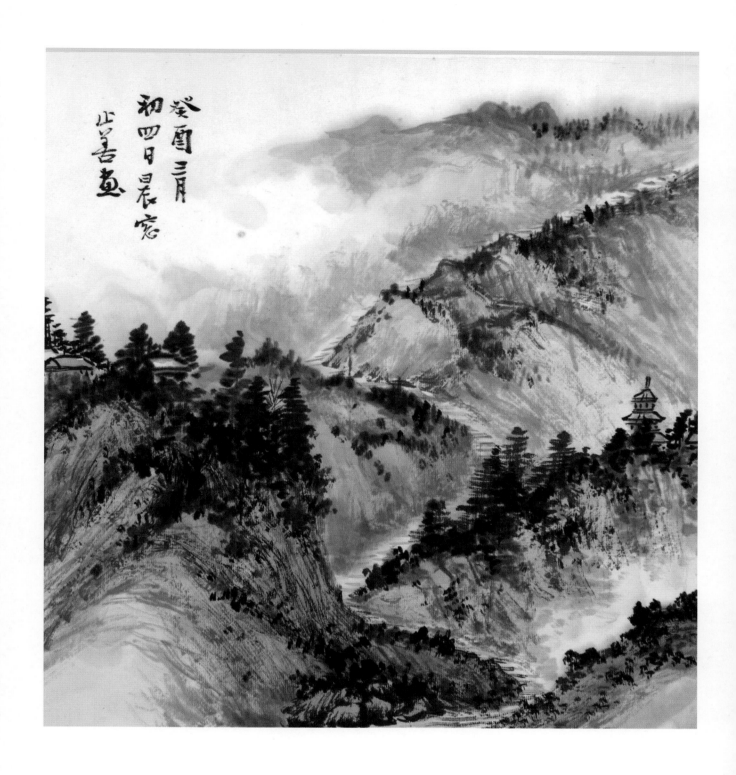

癸酉三月初四日

晨窗

止善畫

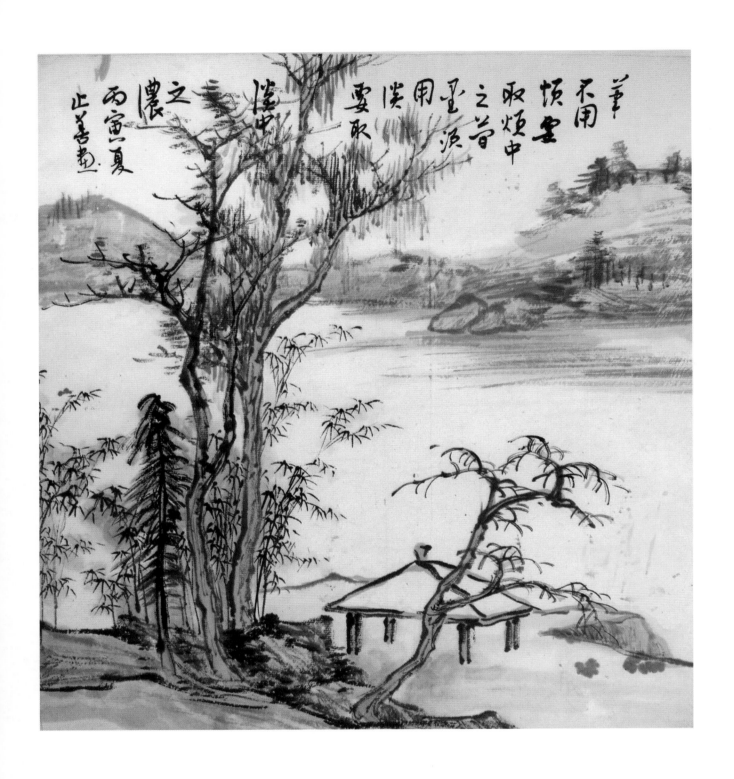

筆不用煩
要取煩中之簡
墨須用淡
要取淡中之濃
丙寅夏
止善畫

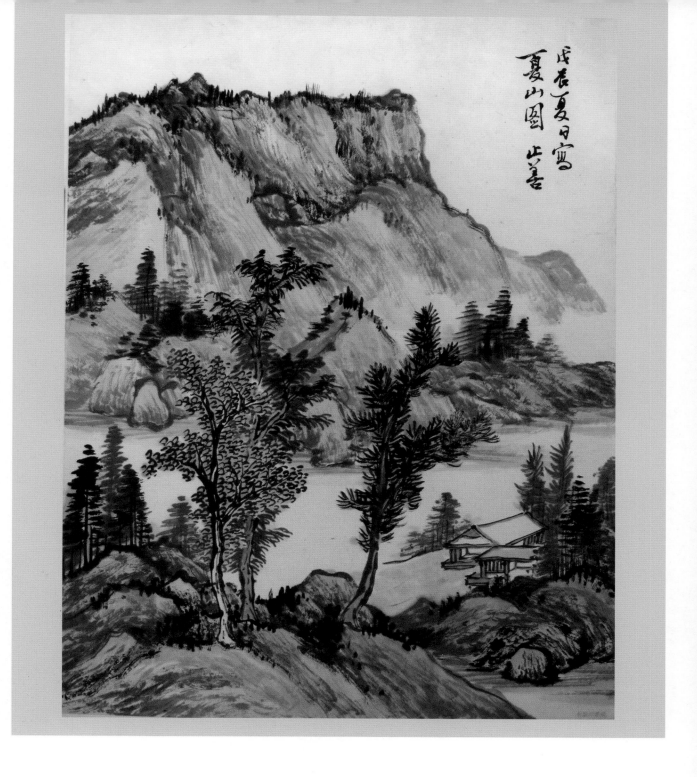

戊辰夏日寫夏山圖
止善

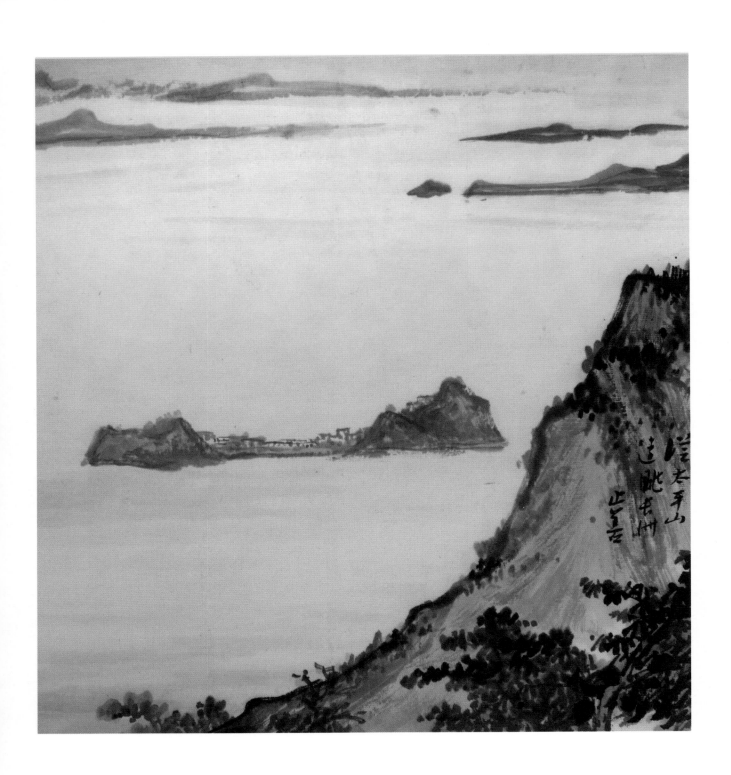

從太平山遠眺長洲

止善

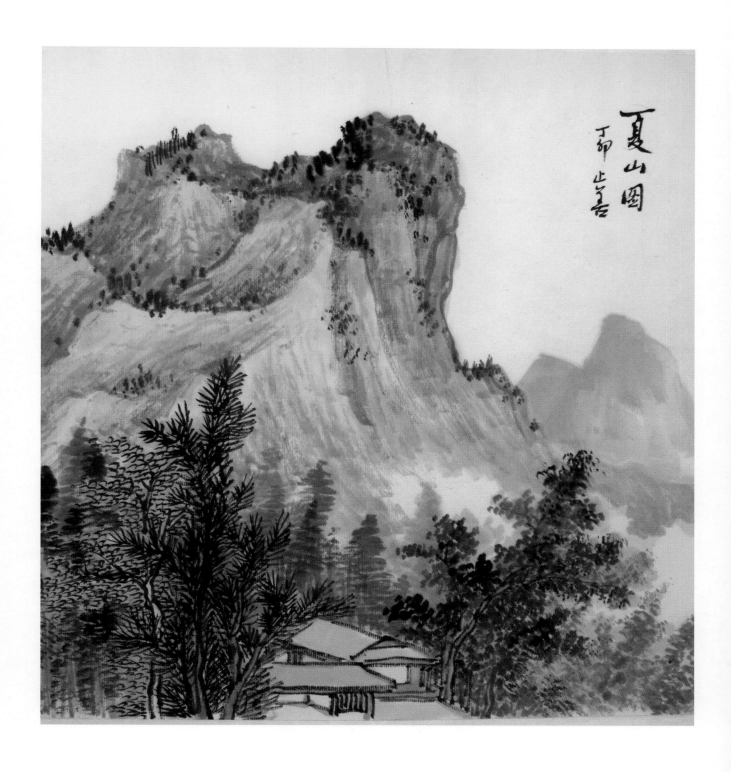

夏山圖
丁卯
止善

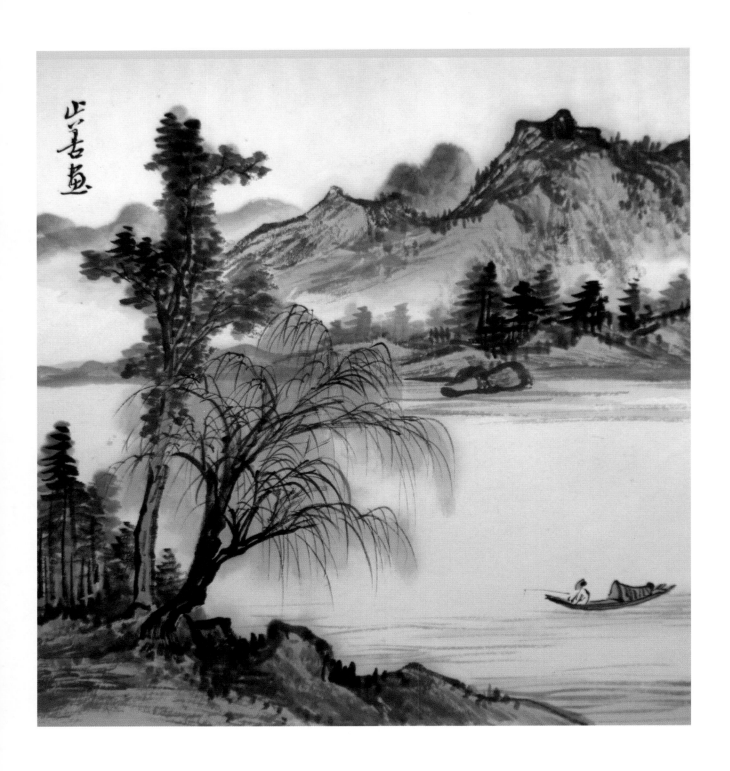

止善畫

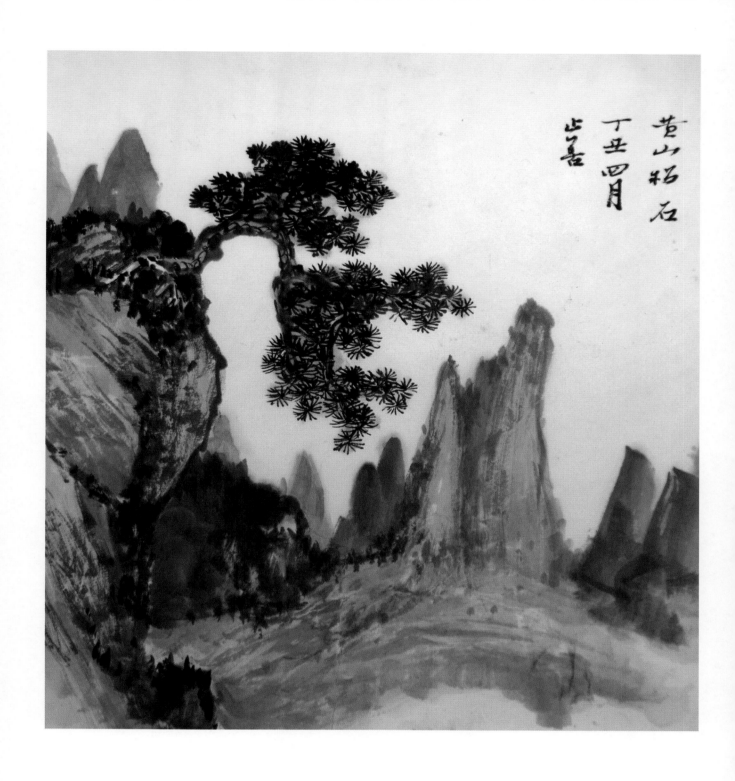

黄山松石
丁丑四月
止善

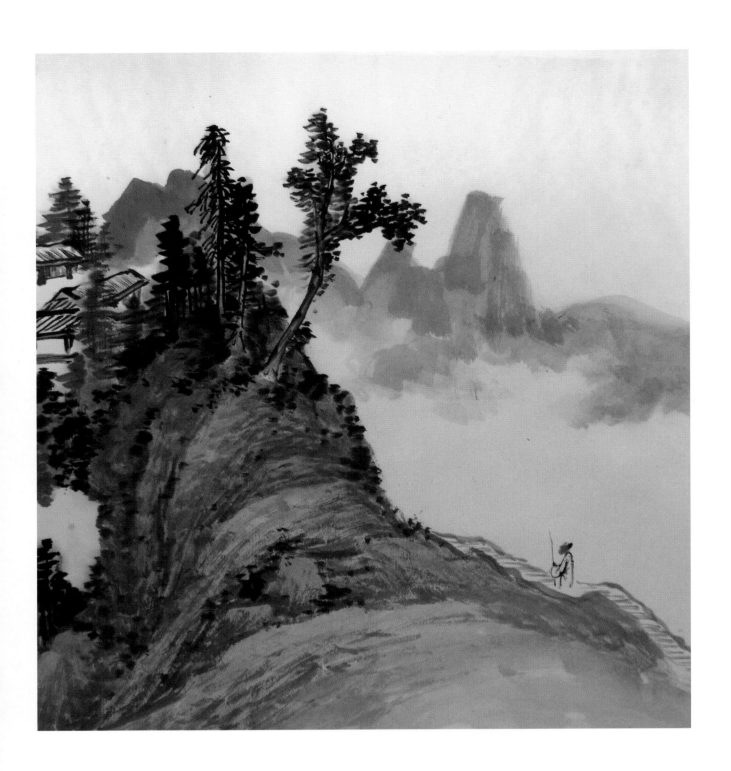

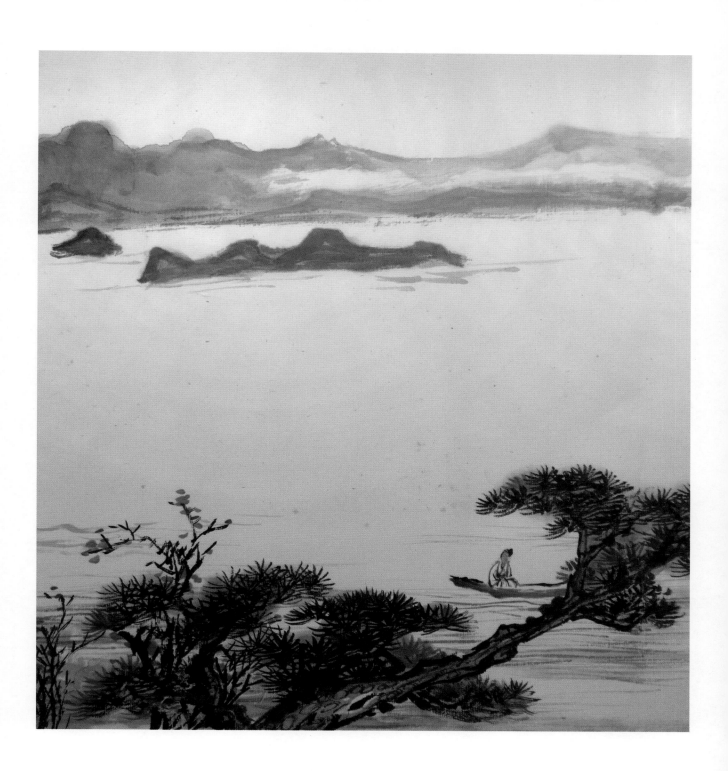

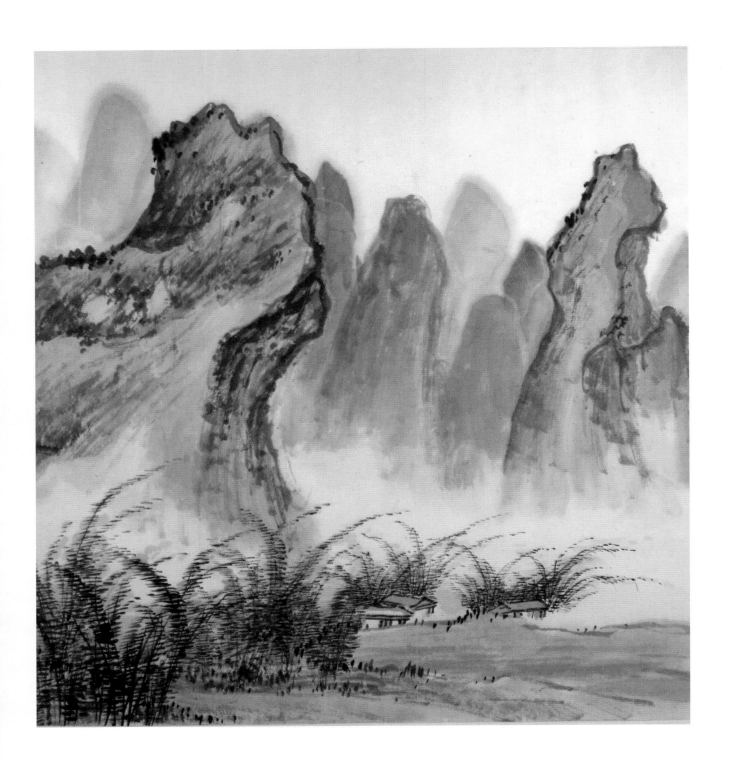

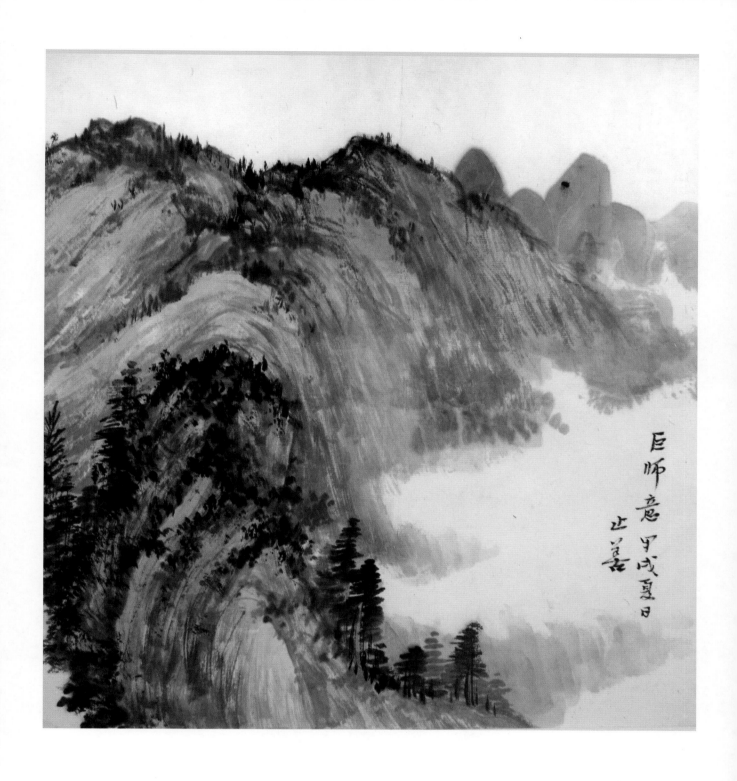

巨師意
甲戌夏日
止善

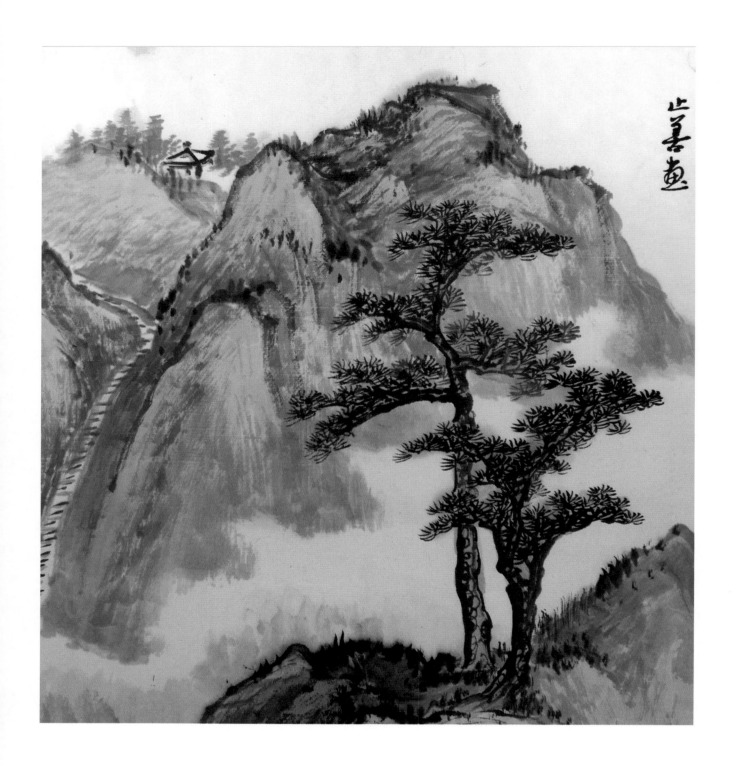

止善畫

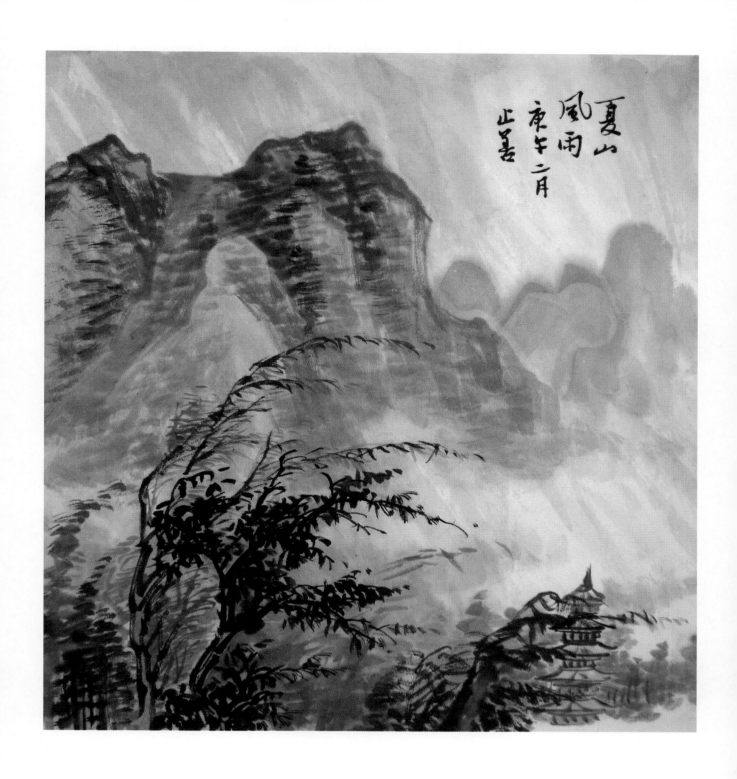

夏山風雨
庚午二月止善

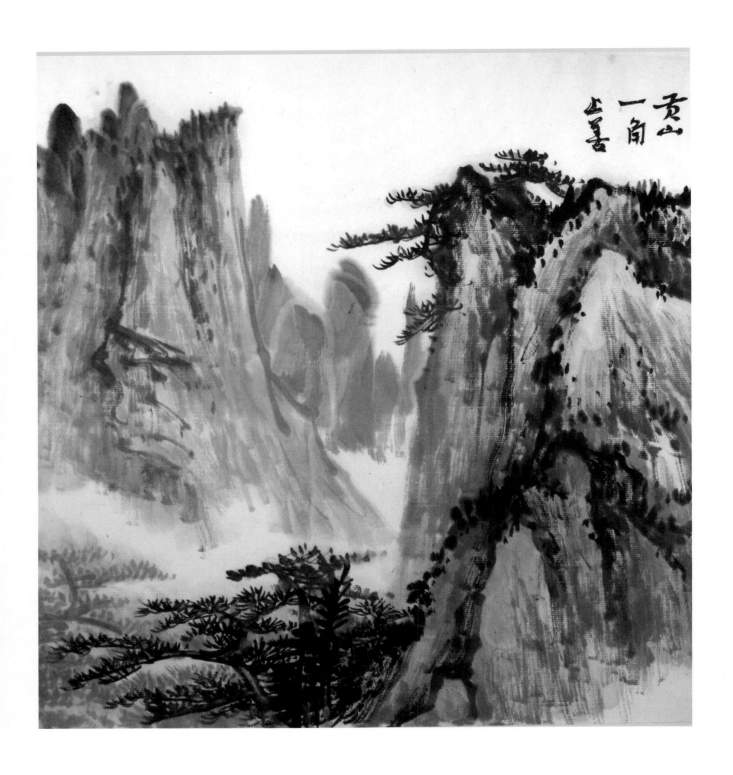

黄山一角

止善

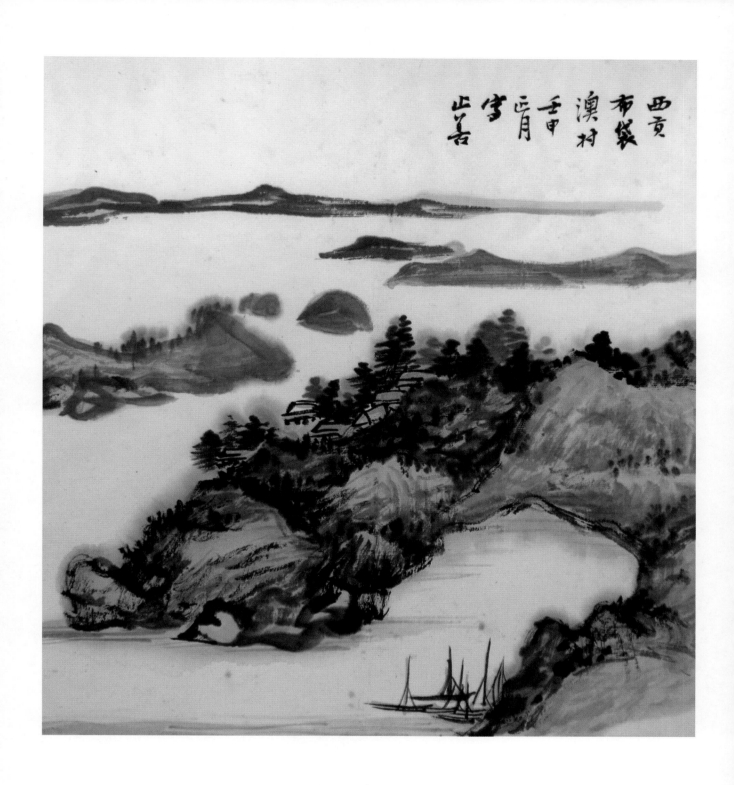

西貢布袋澳村
壬申正月寫
止善

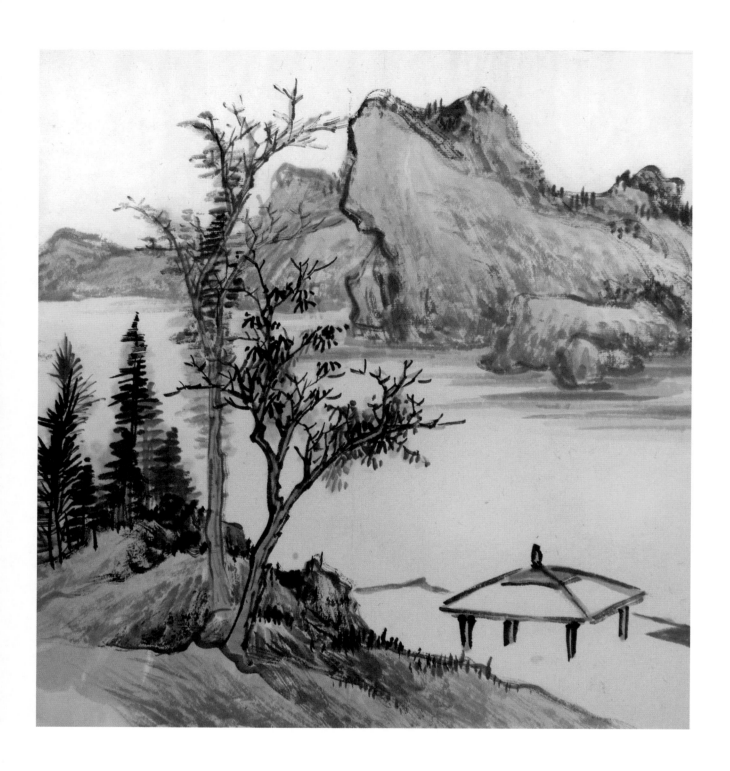

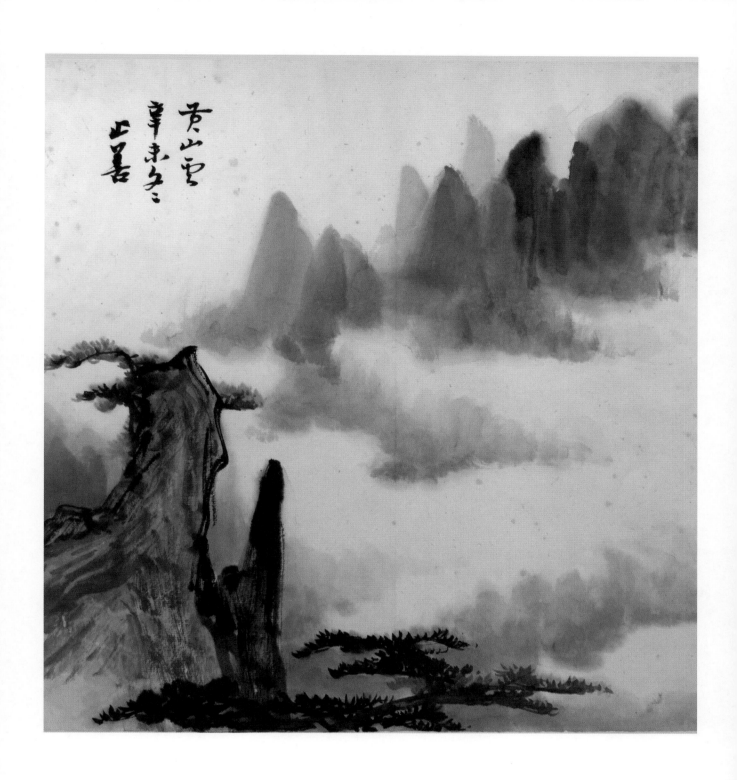

黄山雲
辛未冬
止善

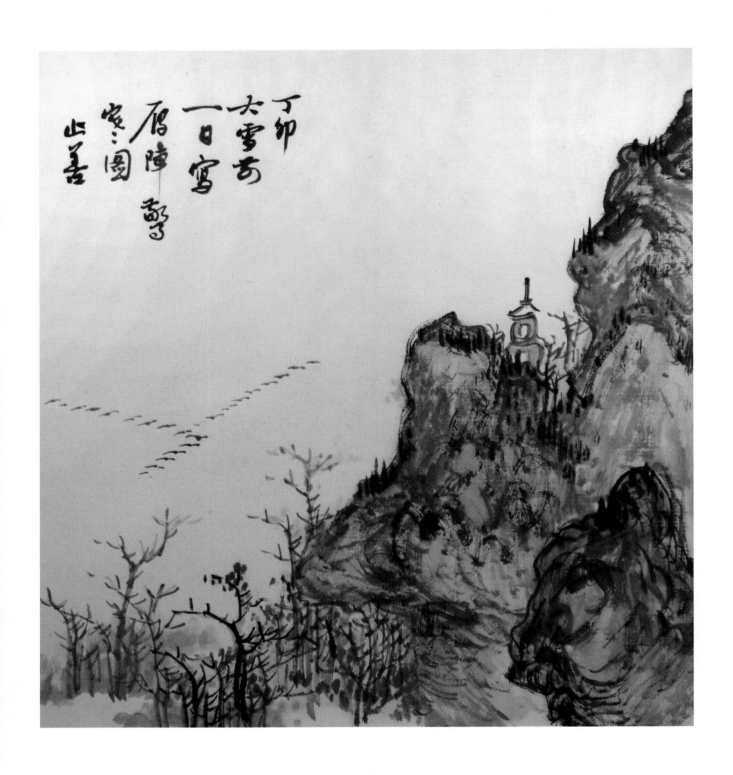

丁卯大雪前一日
寫雁陣驚寒圖
止善

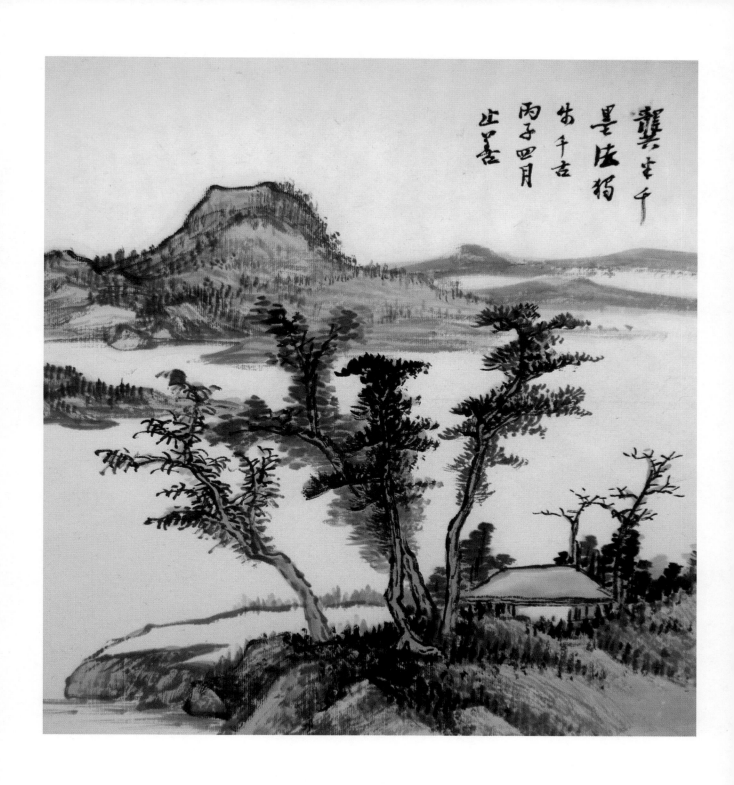

龔半千墨法
獨步千古
丙子四月
止善

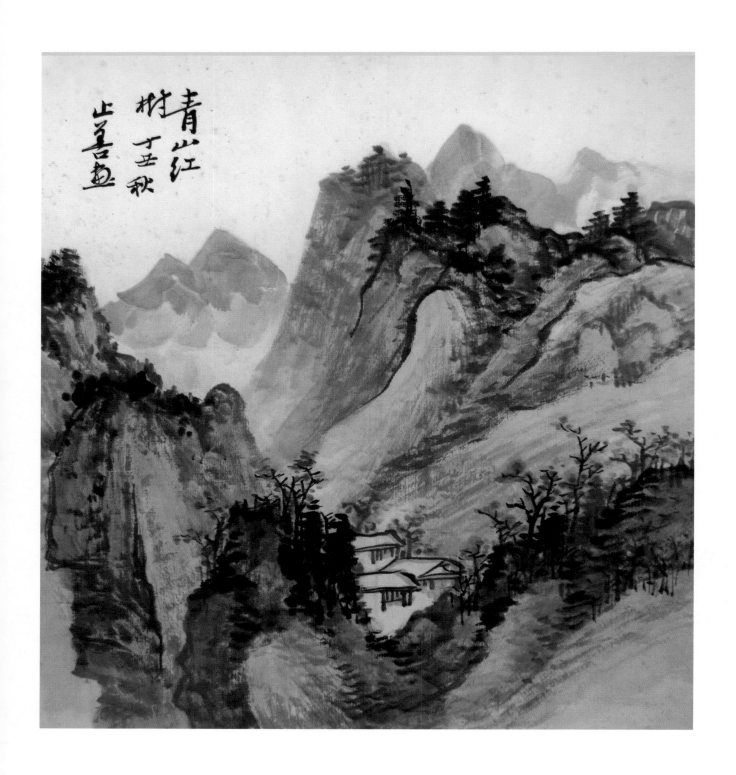

青山紅樹

丁丑秋

止善畫

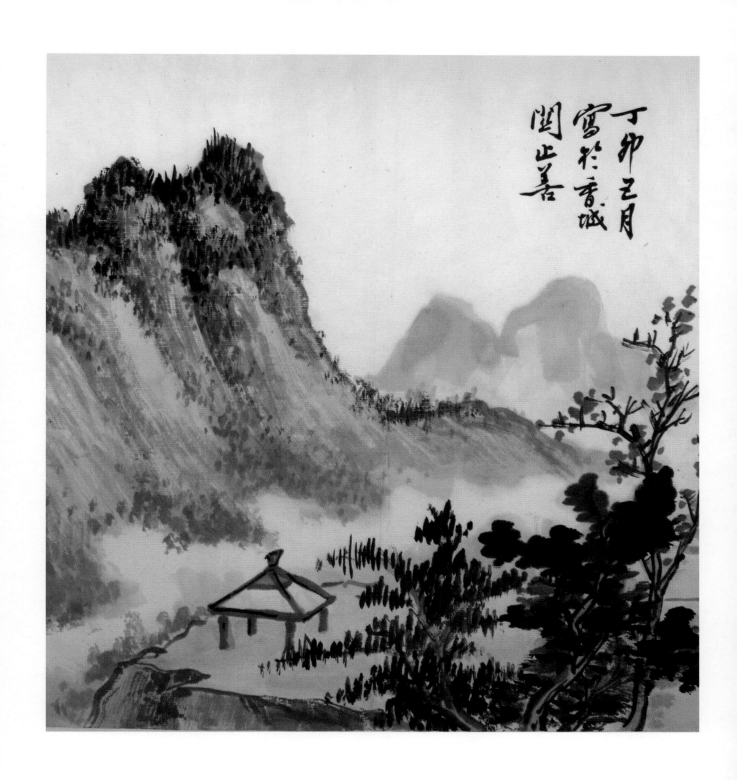

丁
卯
五
月

寫
於
香
城

關
止
善

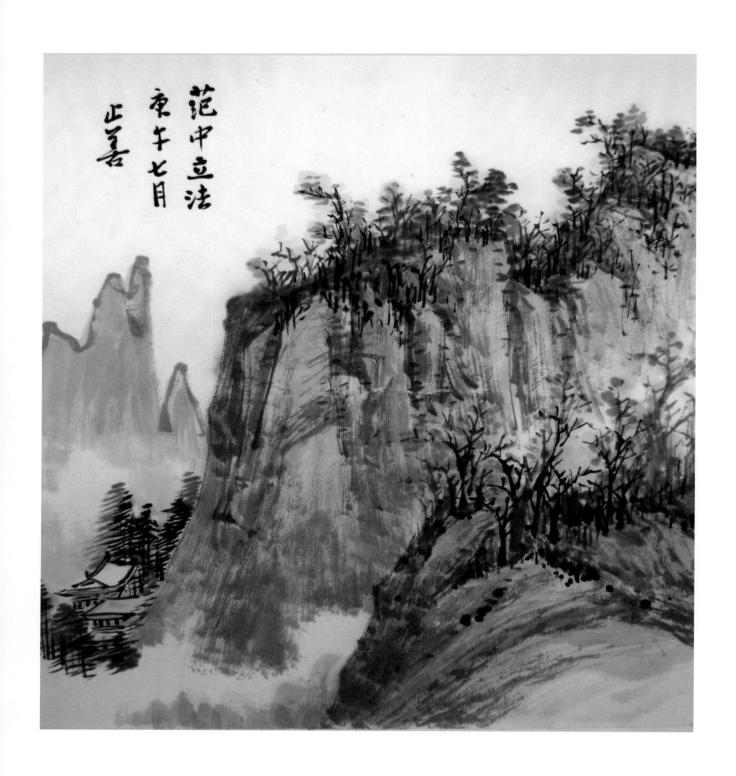

范中立法
庚午七月
止善

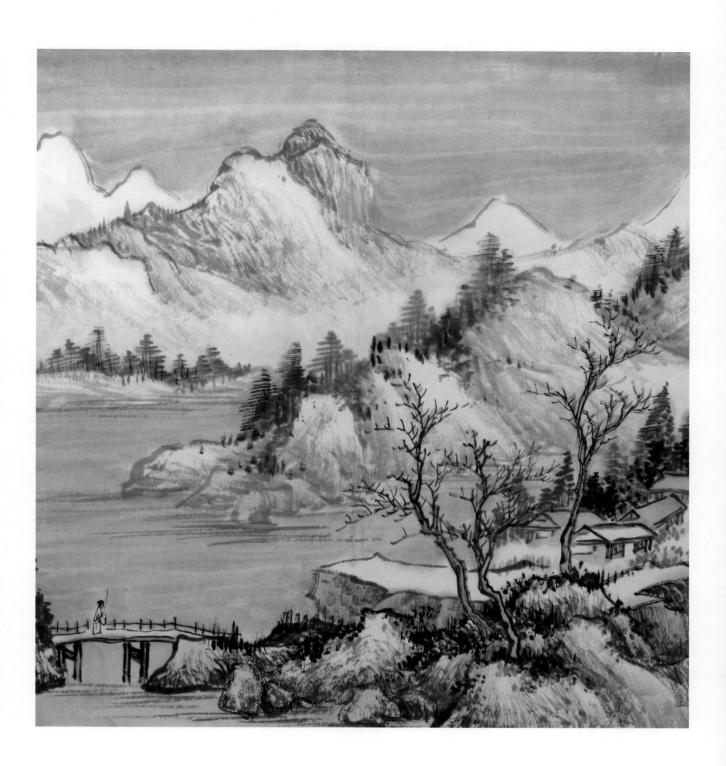

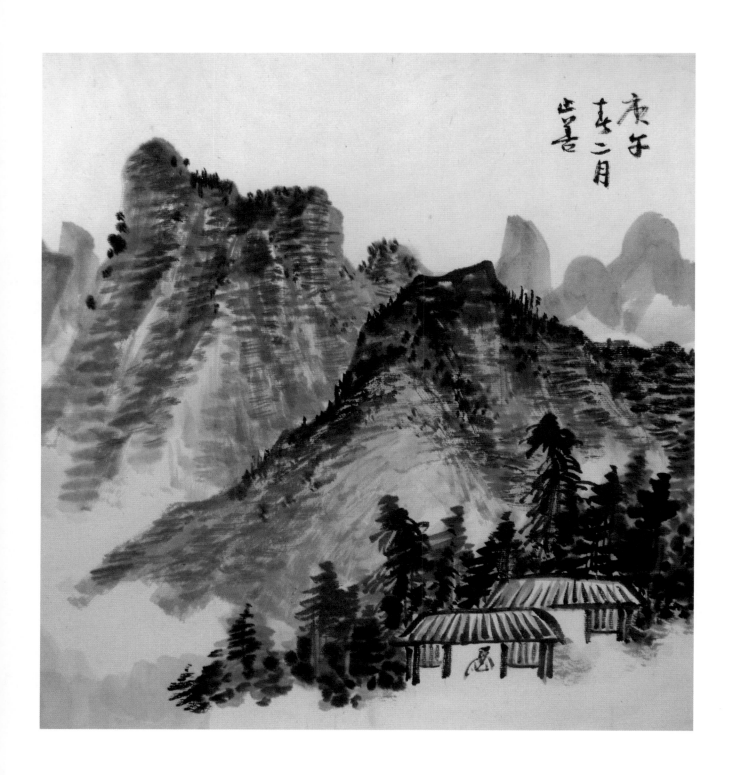

庚午春二月

止善

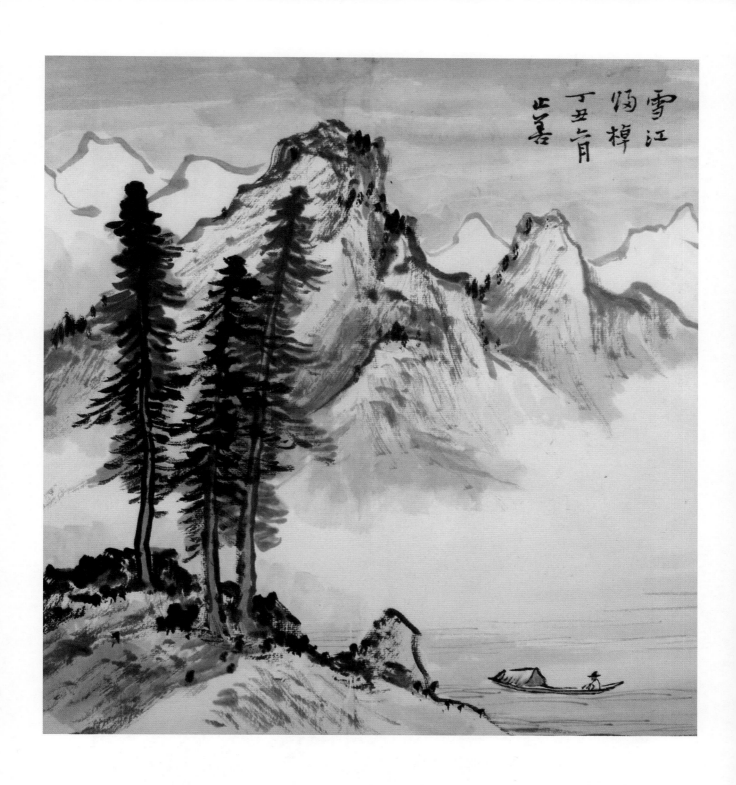

雪江歸棹

丁丑六月

止善

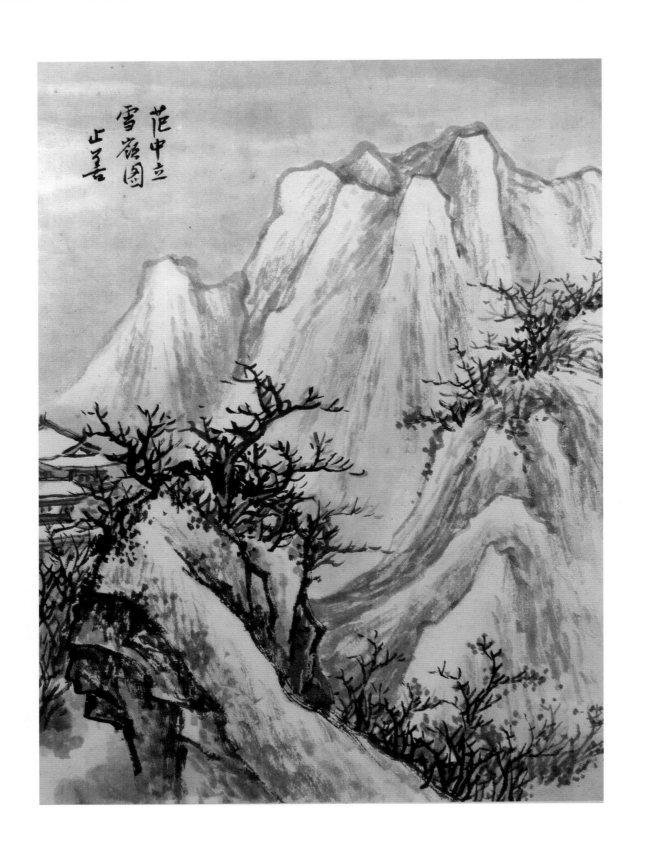

范中立
雪嶺圖
止善

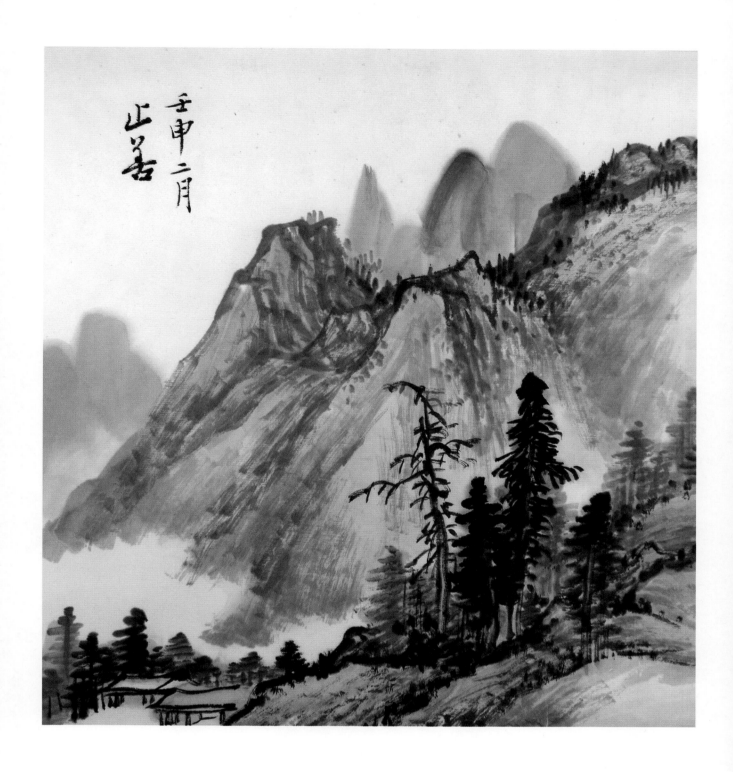

壬申二月
止善

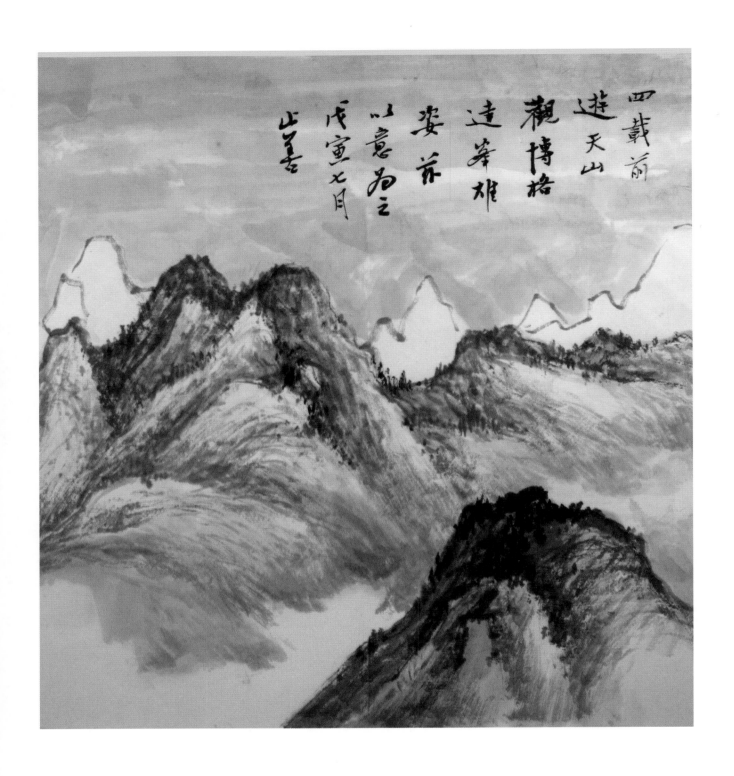

四載前遊天山
觀博格達峰雄姿
茲以意為之
戊寅七月
止善

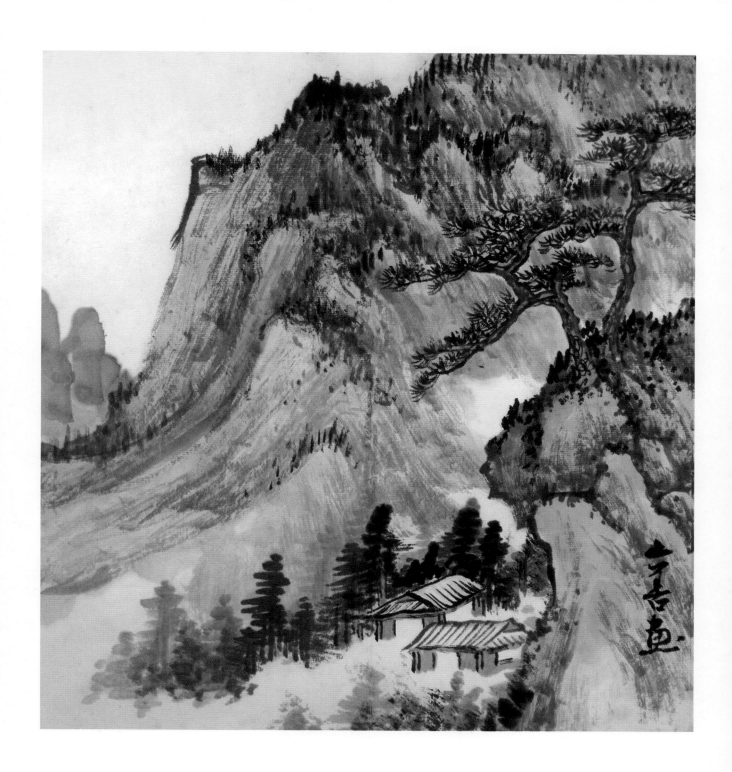

止善畫

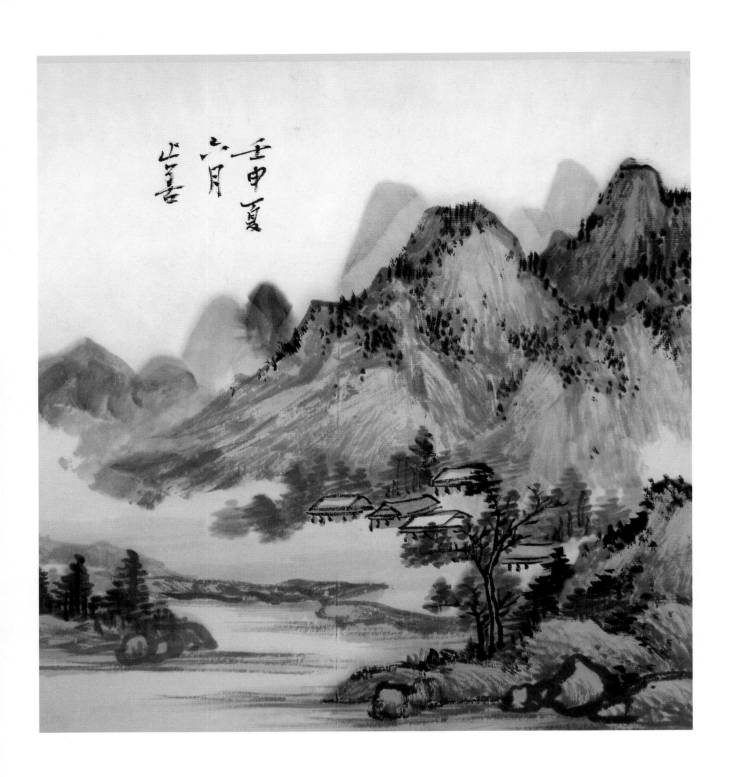

壬申夏六月

止善

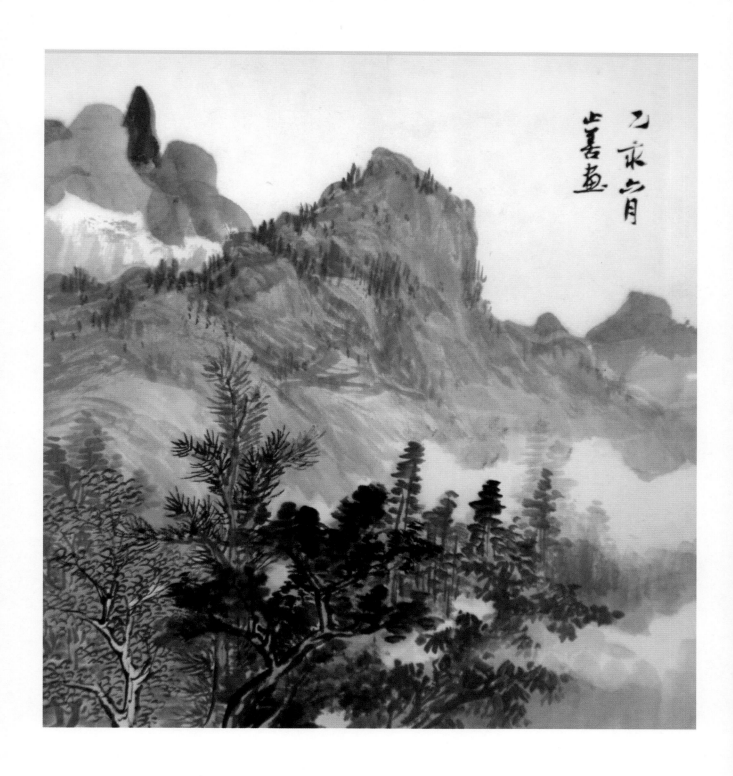

乙亥六月
止善畫

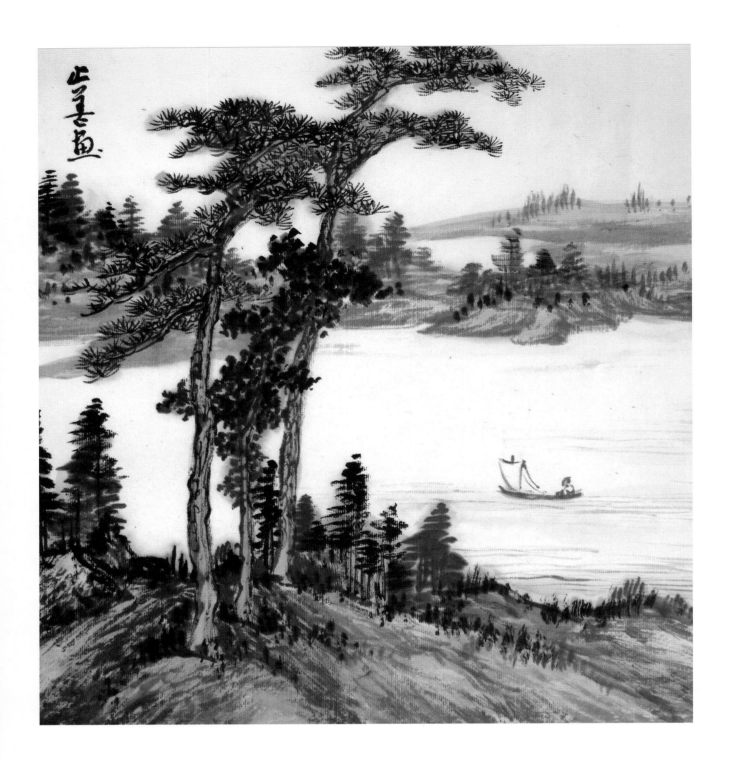

止善畫

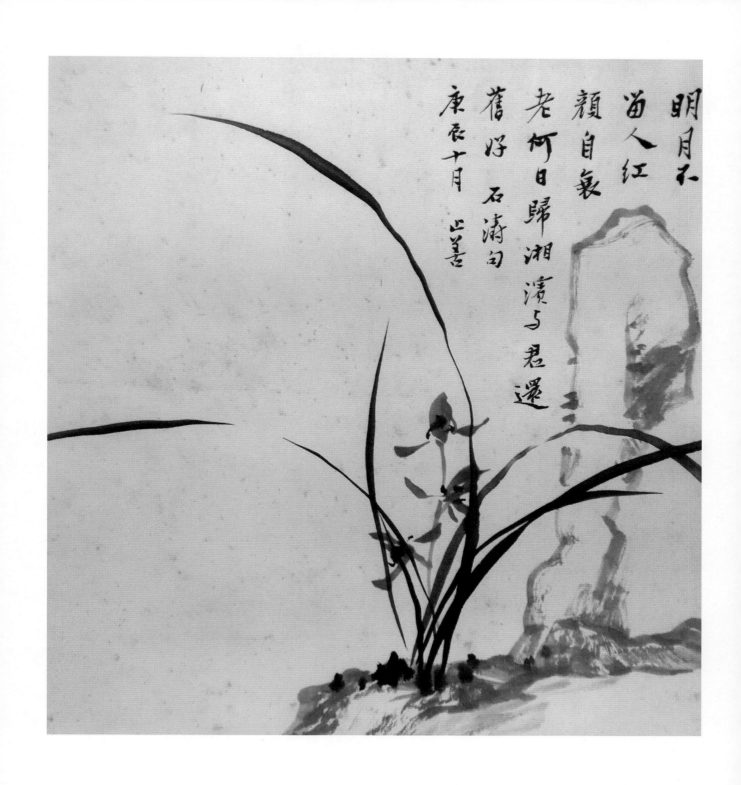

明月不留人
紅顏自衰老
何日歸湘濱
與君還舊好
石濤句
庚辰十月
止善

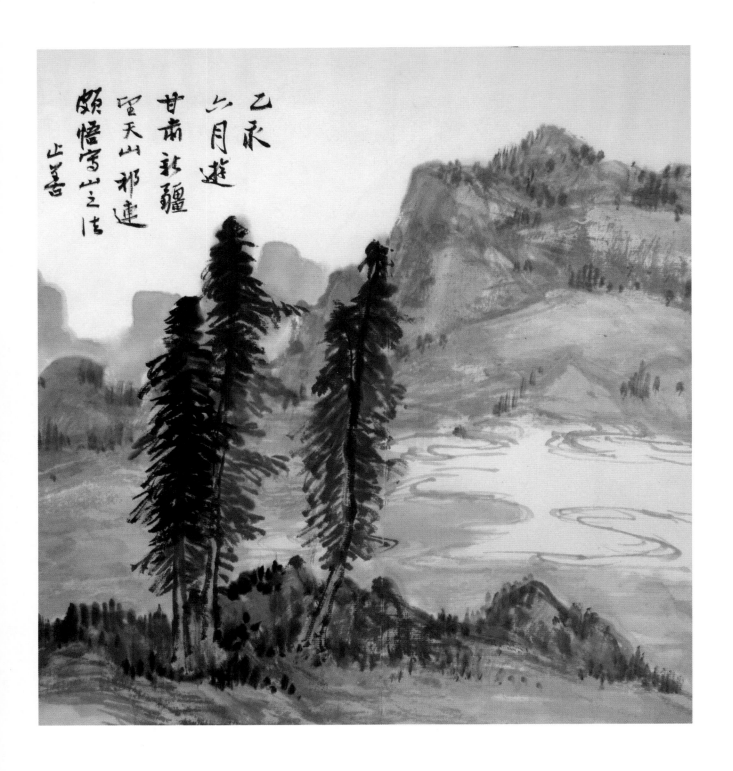

乙亥六月
遊甘肅新疆
望天山祁連頗悟
寫山之法
止善

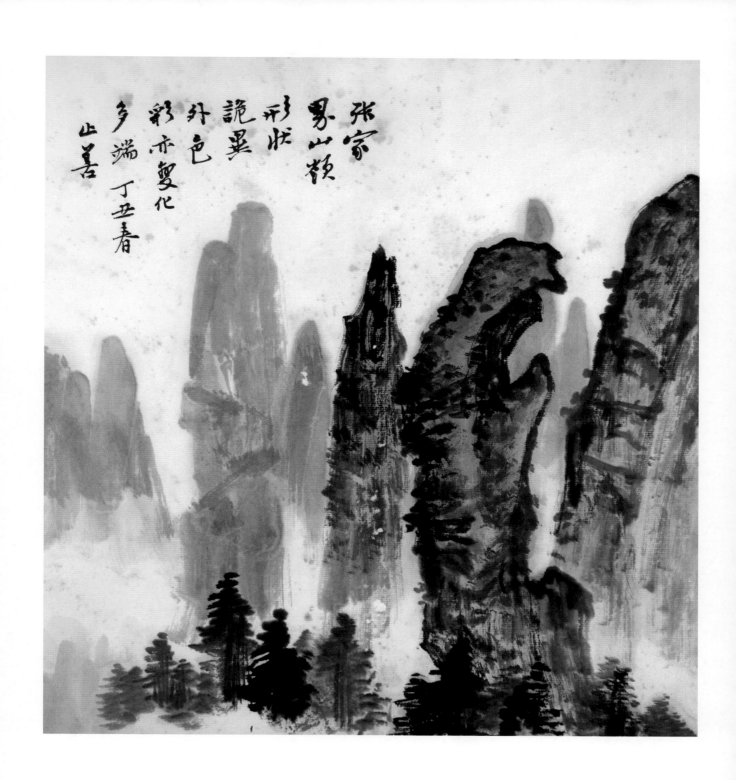

張家界山嶺
形狀
詭異異外
色彩亦變化
多端　丁丑春
止善

張家界山嶺形狀
詭異外
色彩亦
變化多端
丁丑春
止善

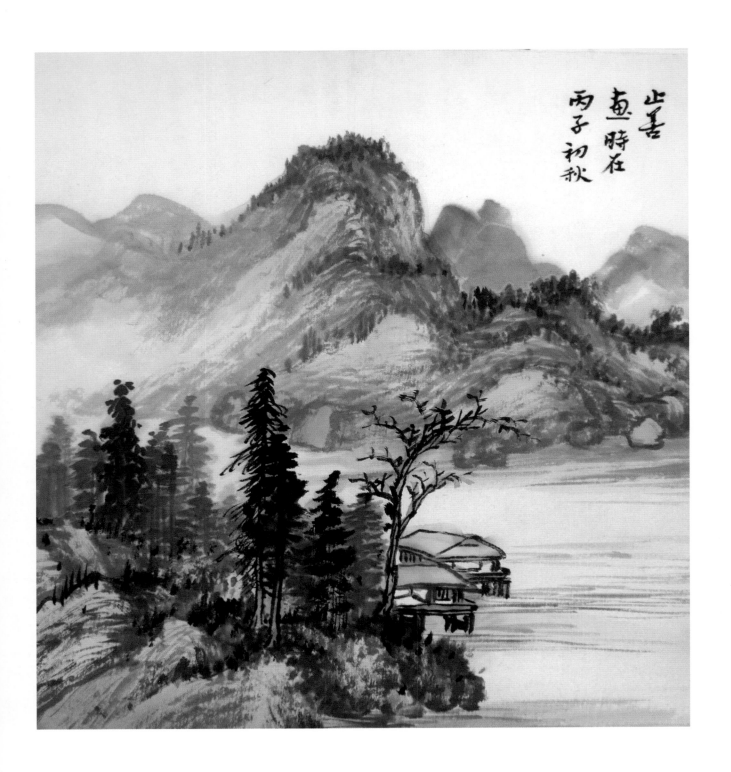

止善畫

時在丙子初秋

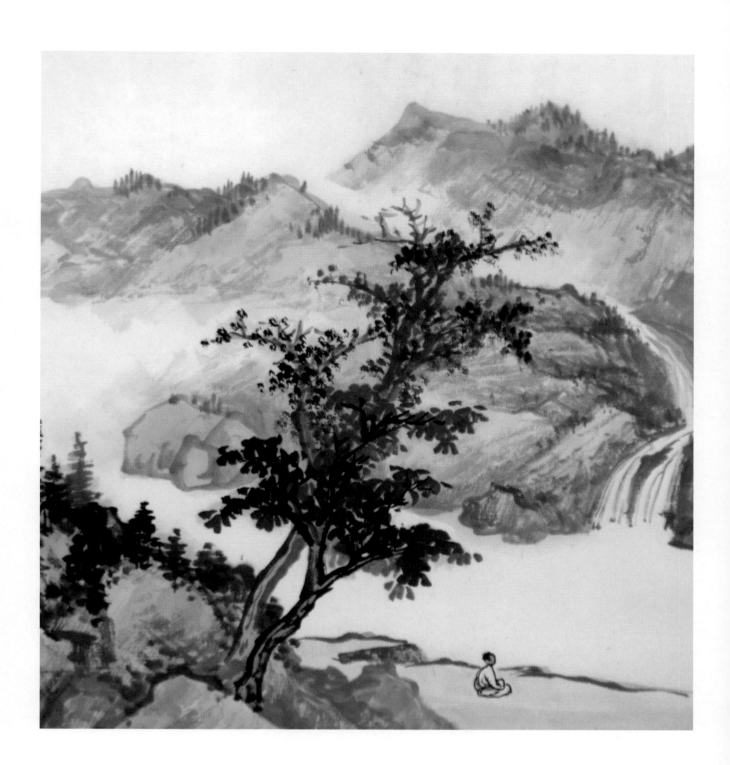

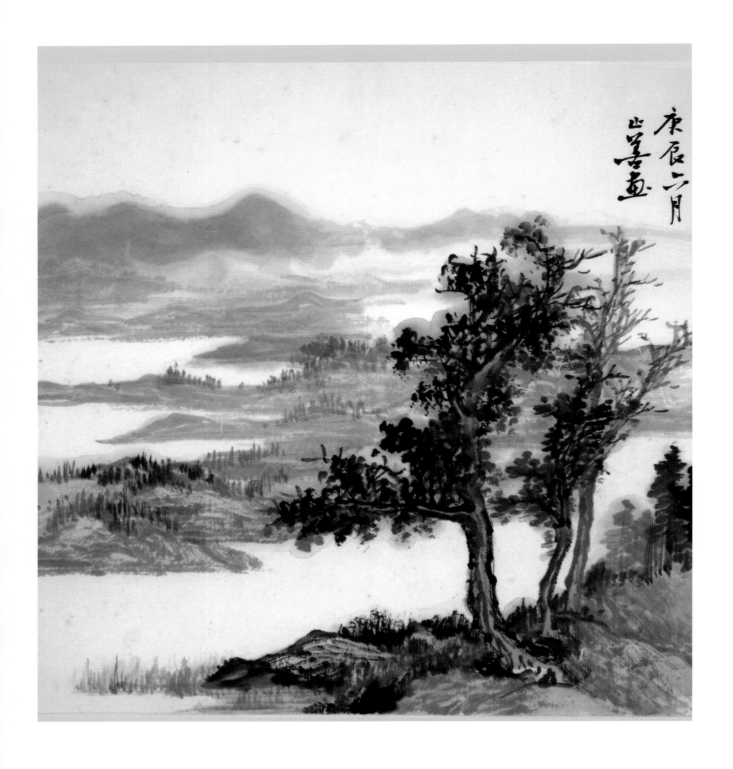

庚辰六月
止善畫

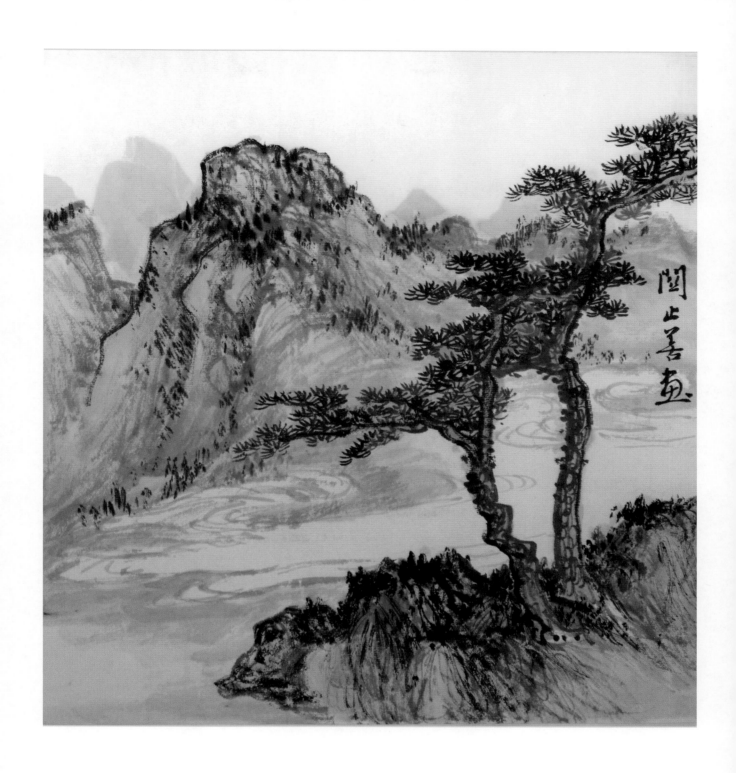

關止善畫

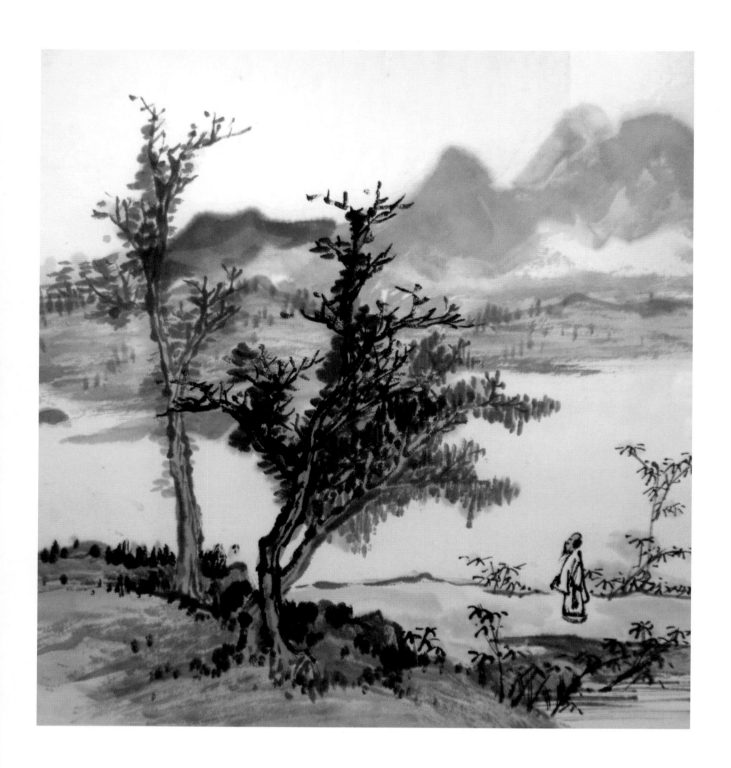

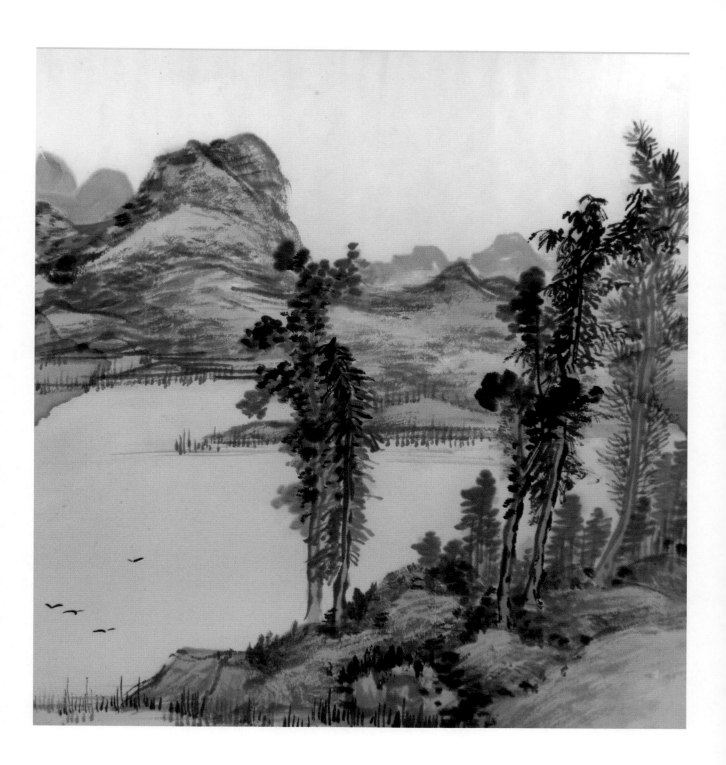

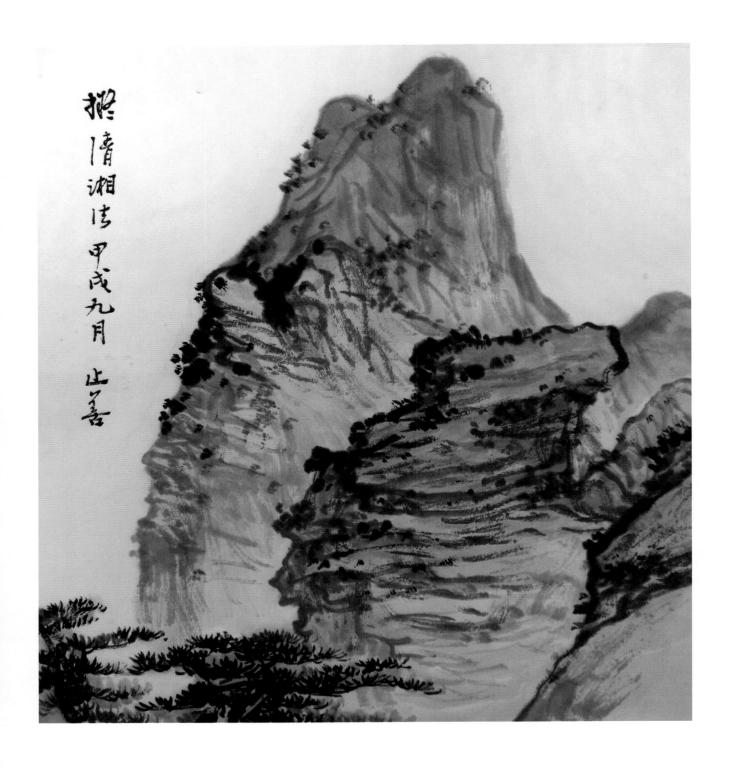

擬清湘法甲戌九月

止善

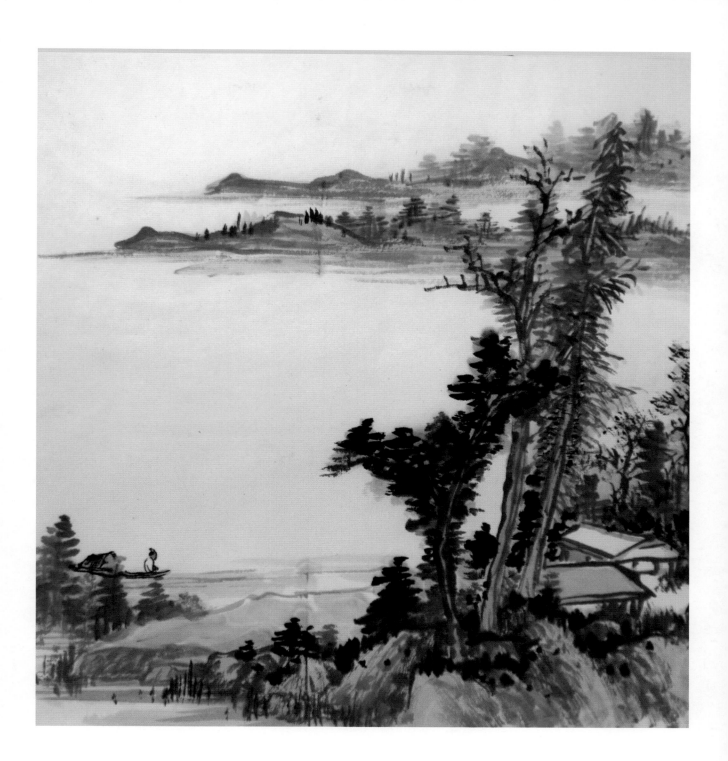

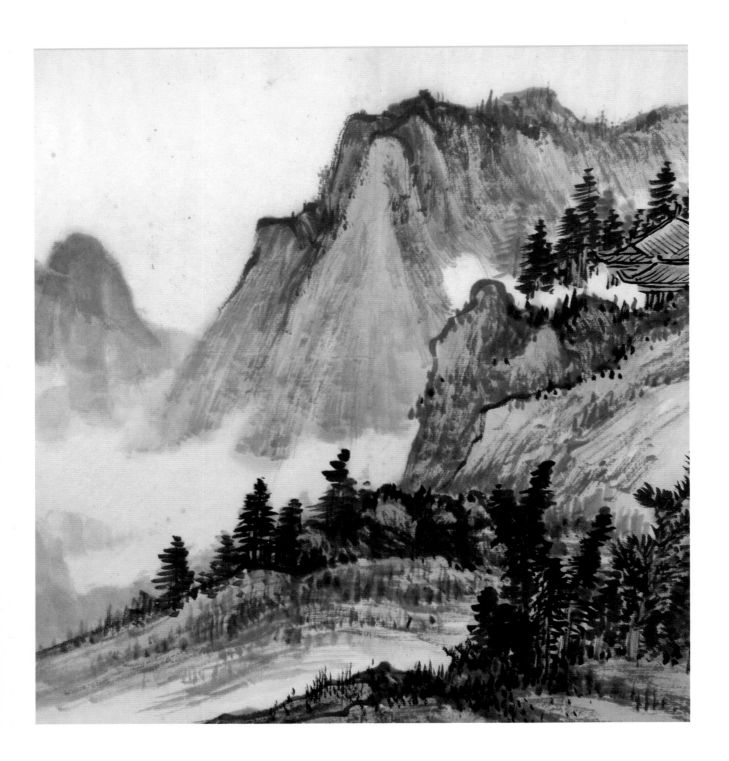

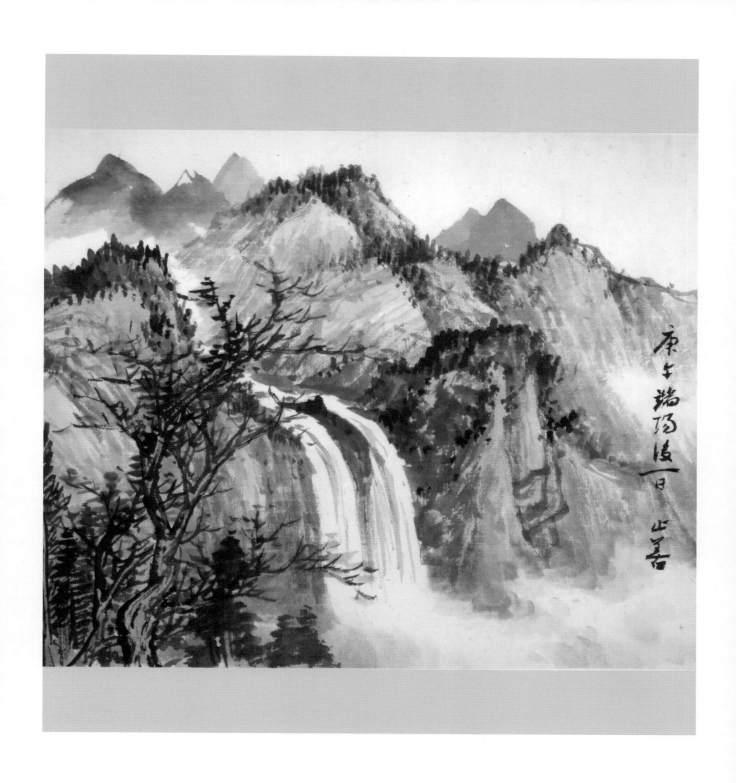

庚午端陽後一日

止善

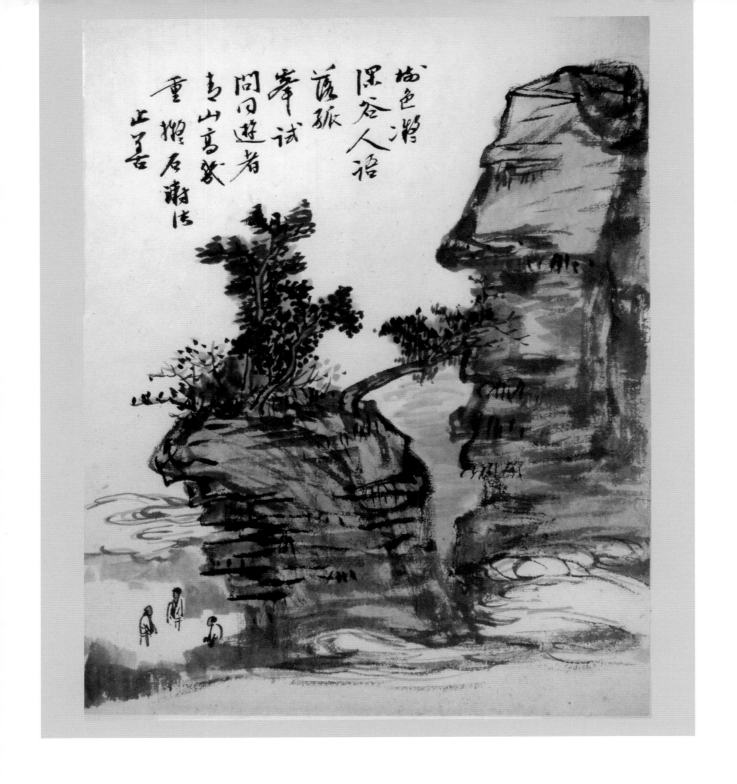

樹色凝深谷
人語落孤峰
試問同遊者
青山高幾重
擬石濤法
止善

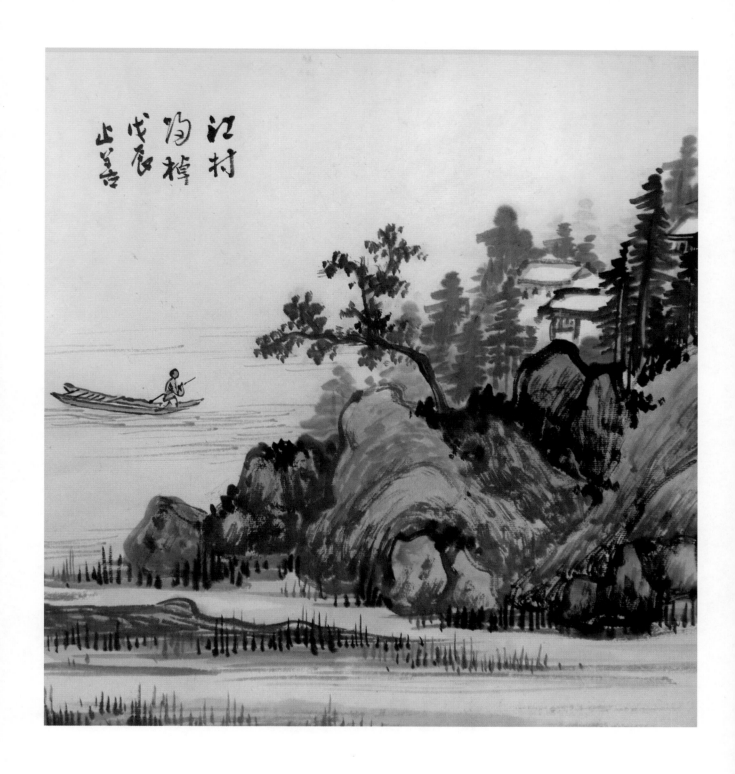

江村歸棹
戊辰
止善

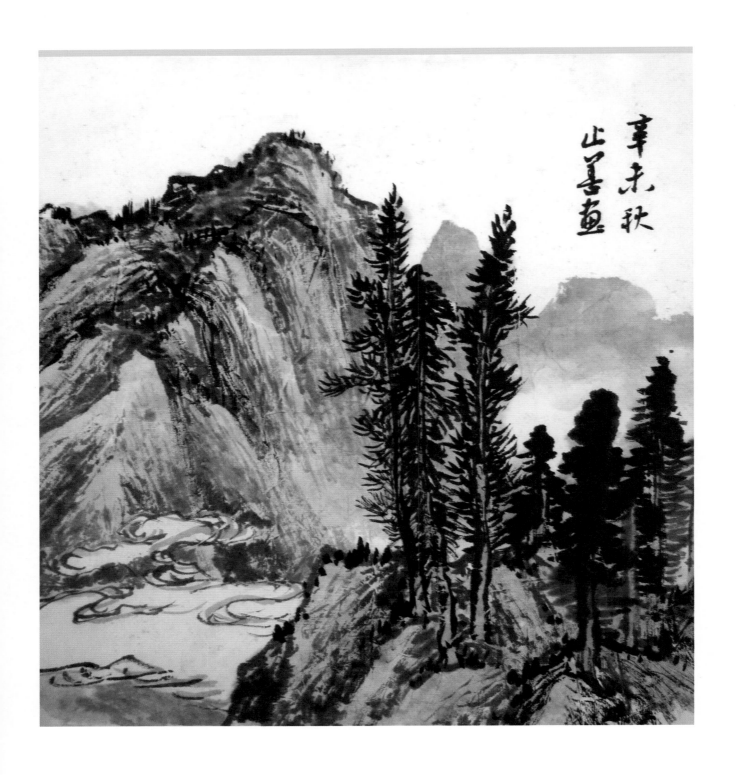

辛未秋
止善畫

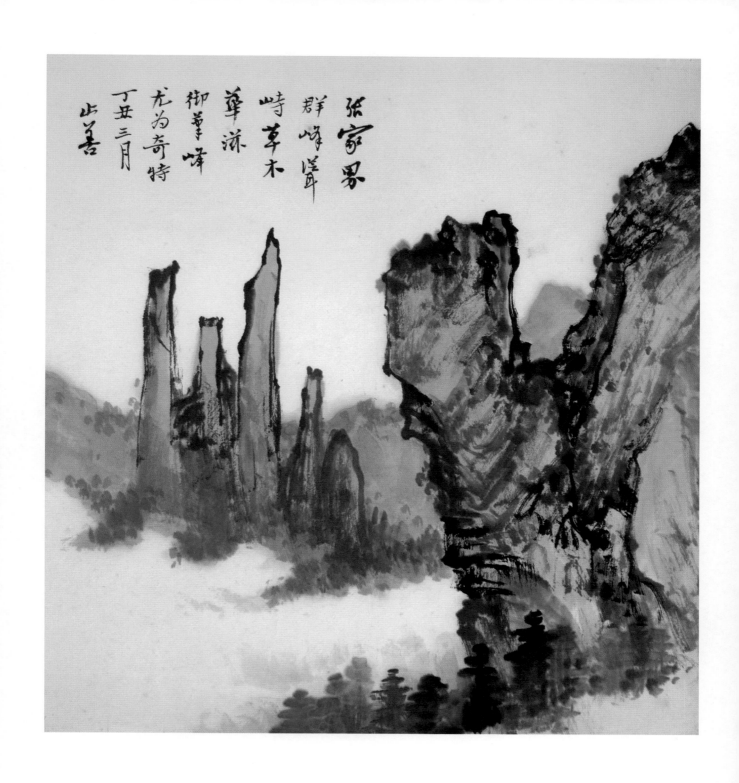

張家界群峰聳峙
草木華滋
御筆峰尤為奇特
丁丑三月
止善

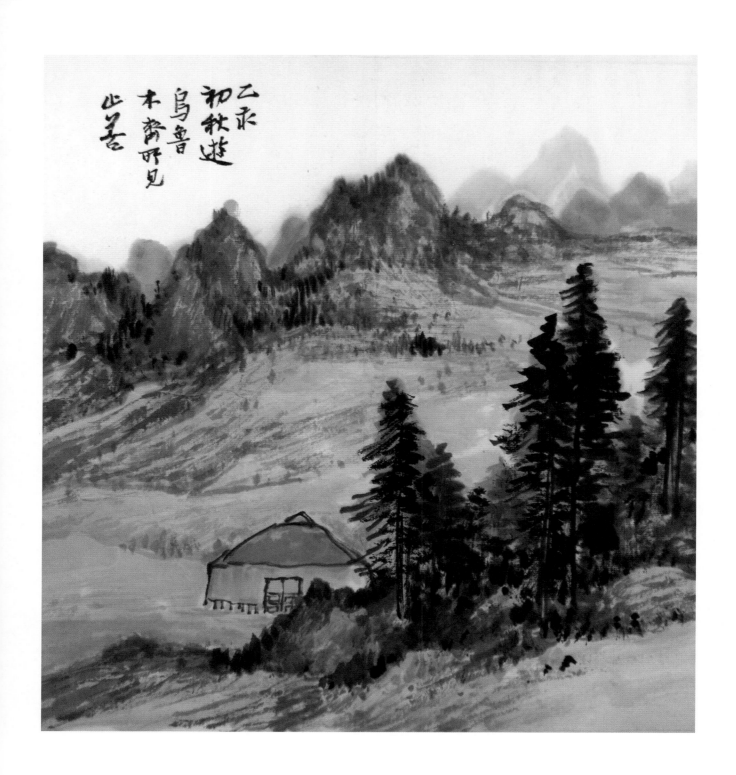

乙亥初秋遊
烏魯木齊所見
止善

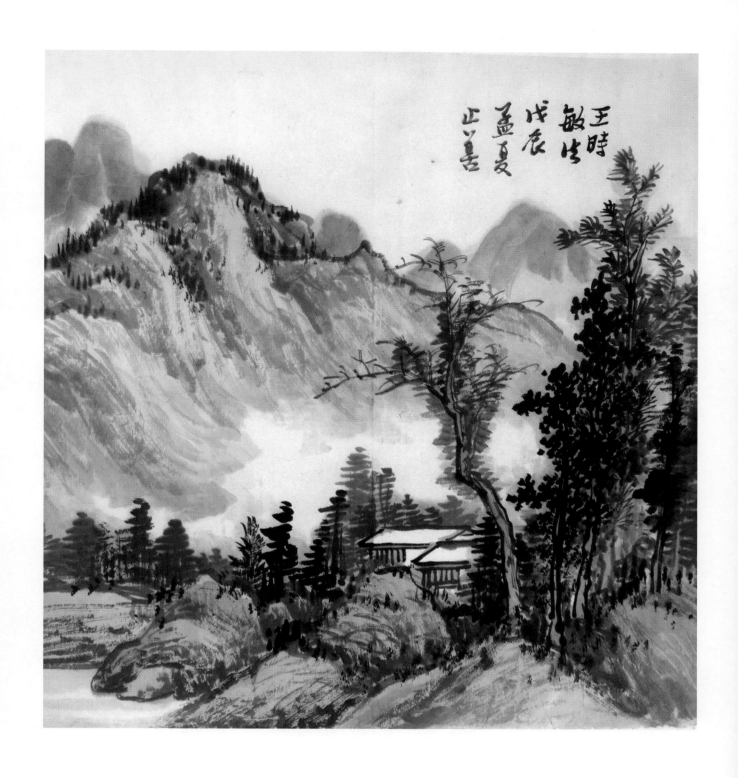

王時敏法
戊辰孟夏
止善

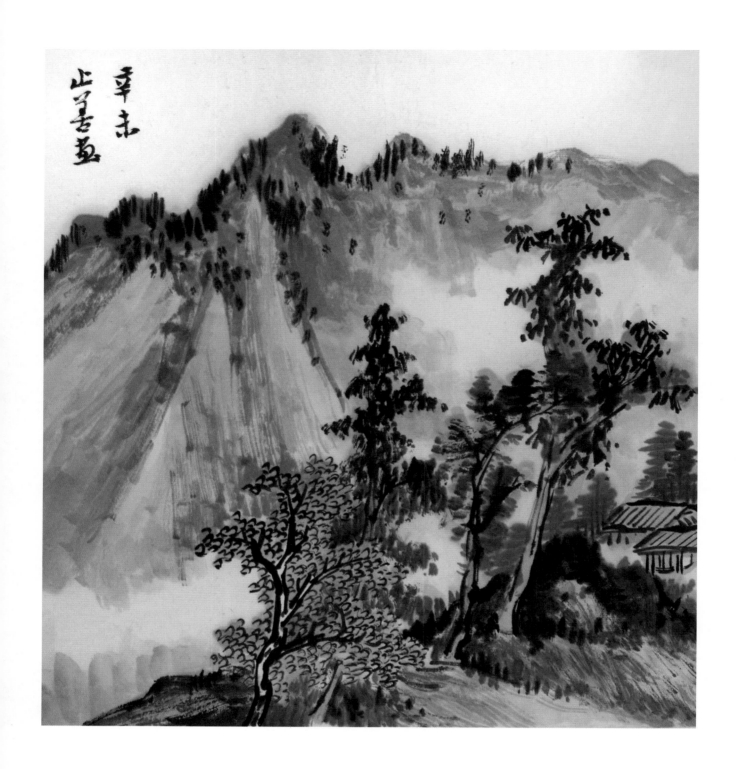

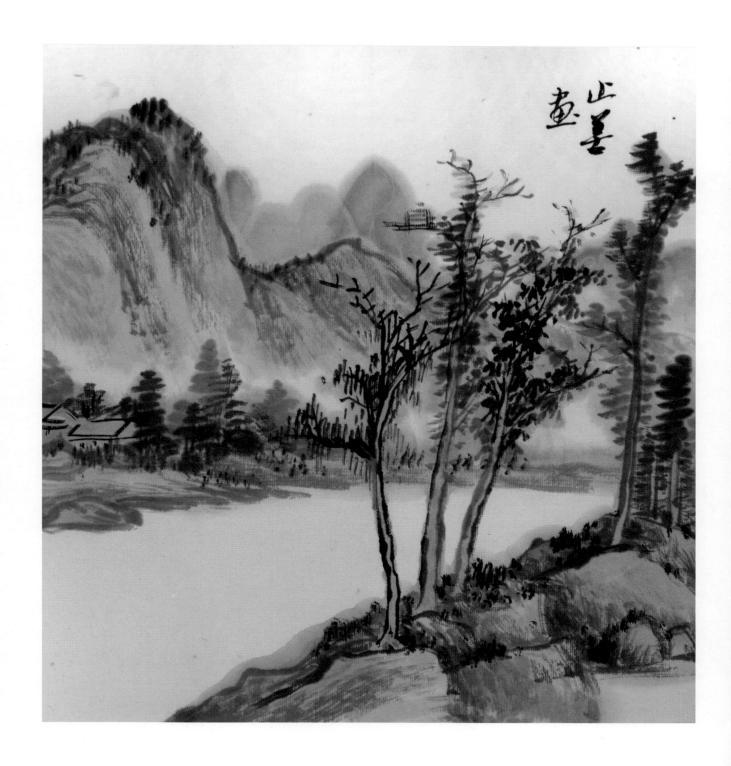

止善畫

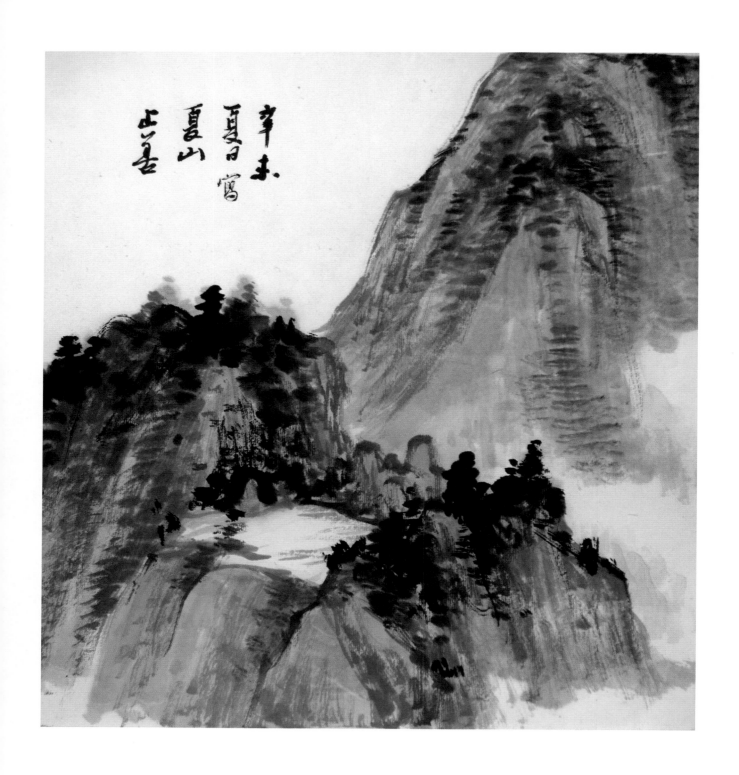

辛未
夏日寫夏山
止善

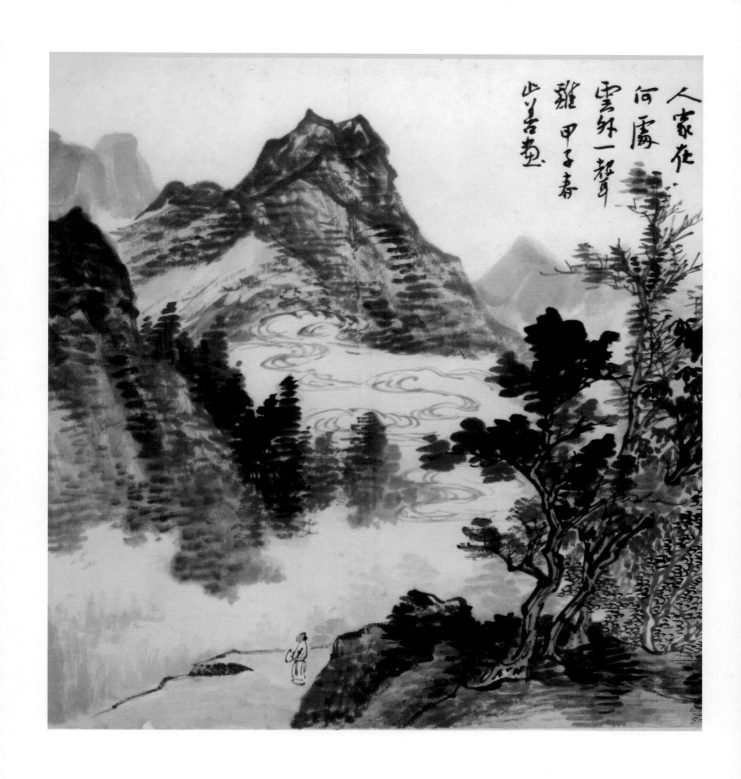

人家在何處
雲外一聲雞
甲子春
止善畫

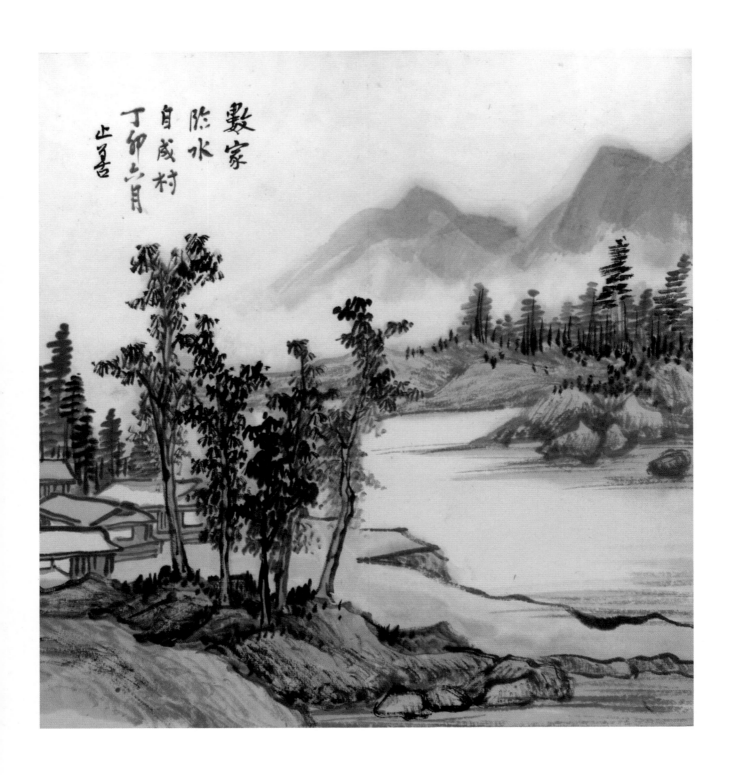

數家臨水自成村

丁卯六月

止善

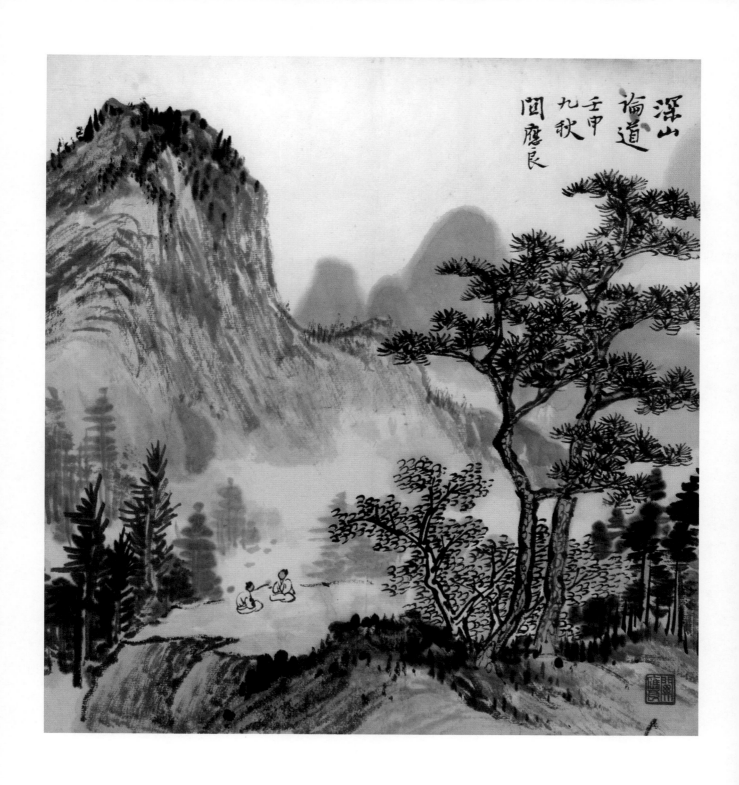

深山論道
壬申九秋
關應良

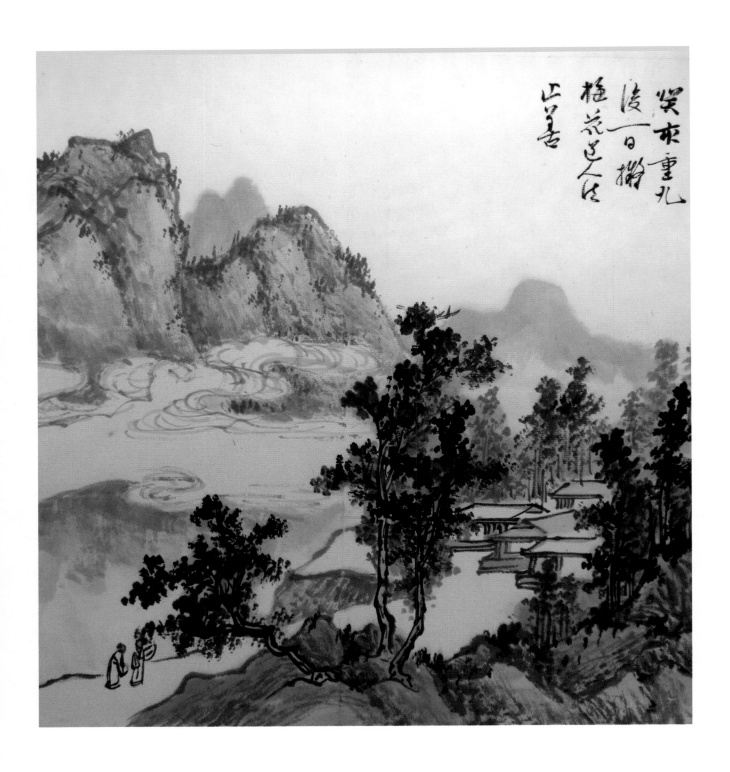

笑來重九
後一日擱
梅花道人法
止善

癸亥重九後一日
擬梅花道人法
止善

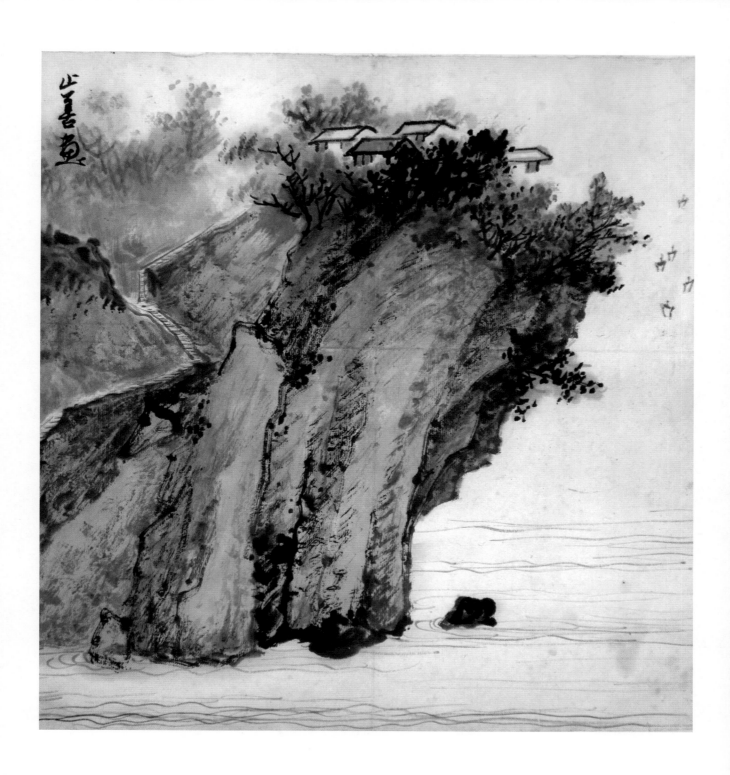

止善畫

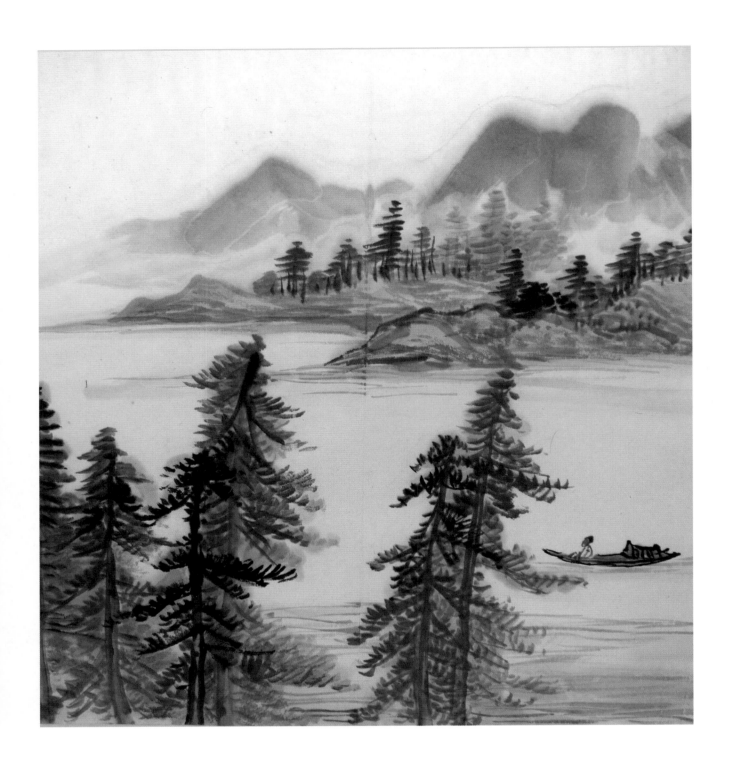

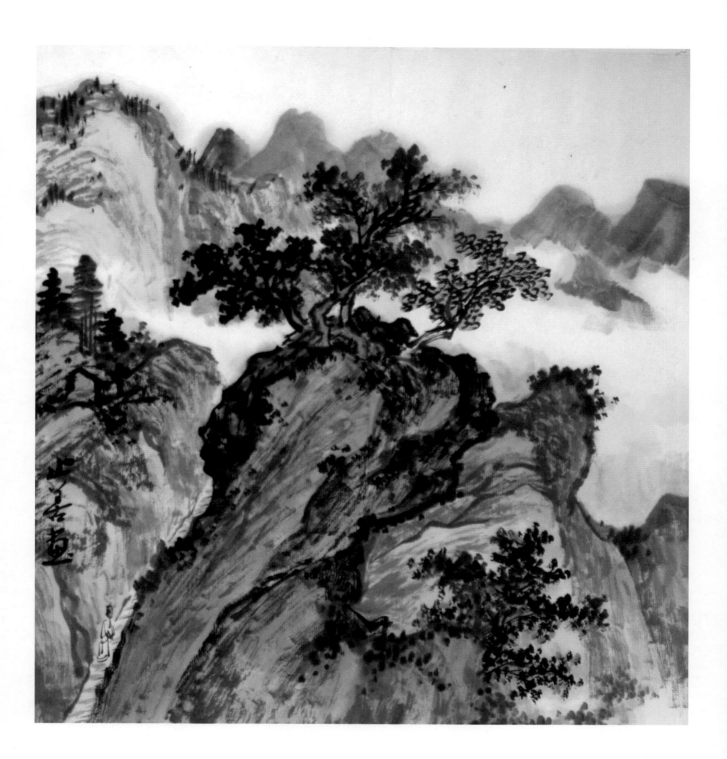

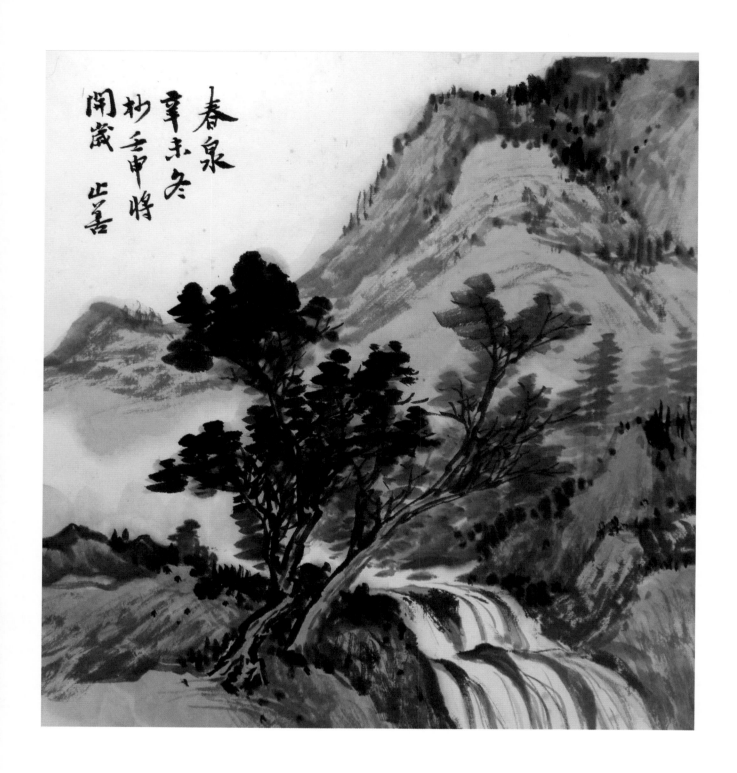

春泉辛未冬杪

壬申將開歲

止善

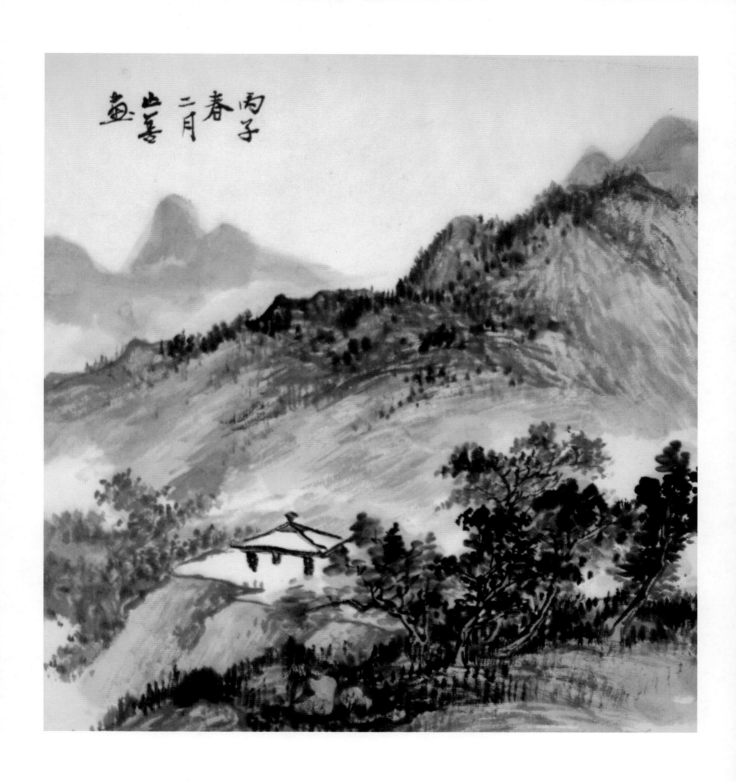

丙子春二月
止善畫

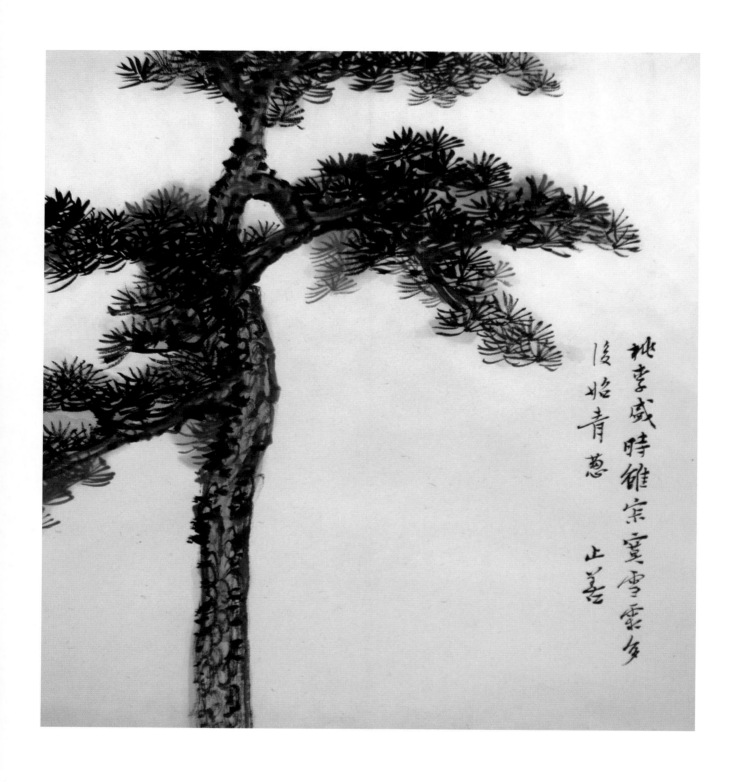

桃李盛時雖寂寞

雪霜多後始青葱

止善

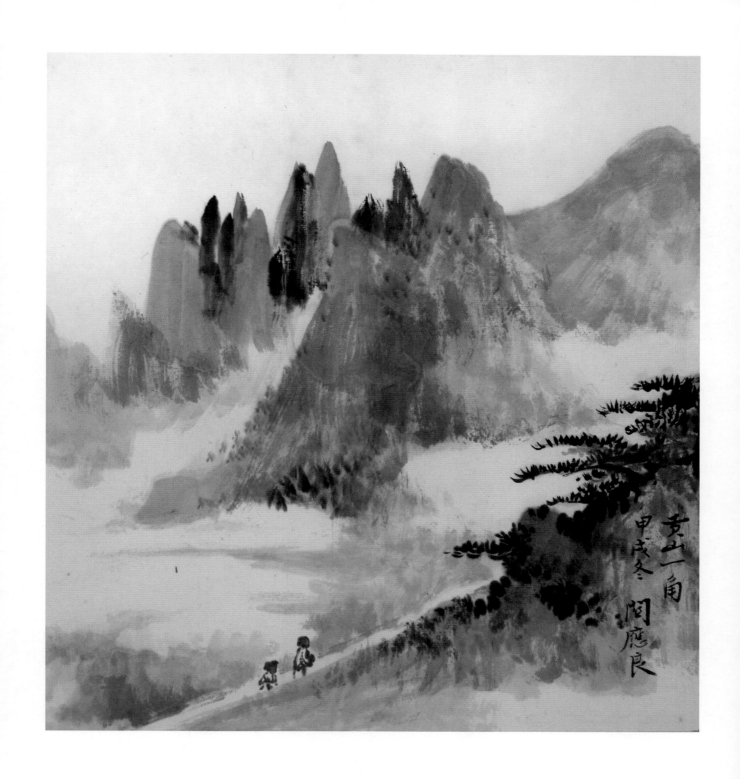

黄山一角
甲戌冬
關應良

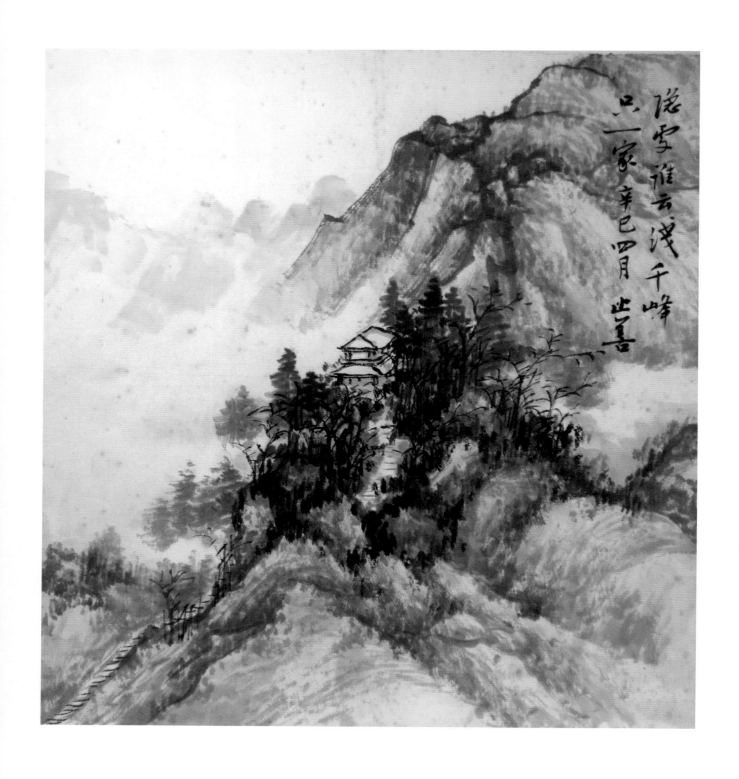

隱處誰云淺

千峰只一家

辛巳四月

止善

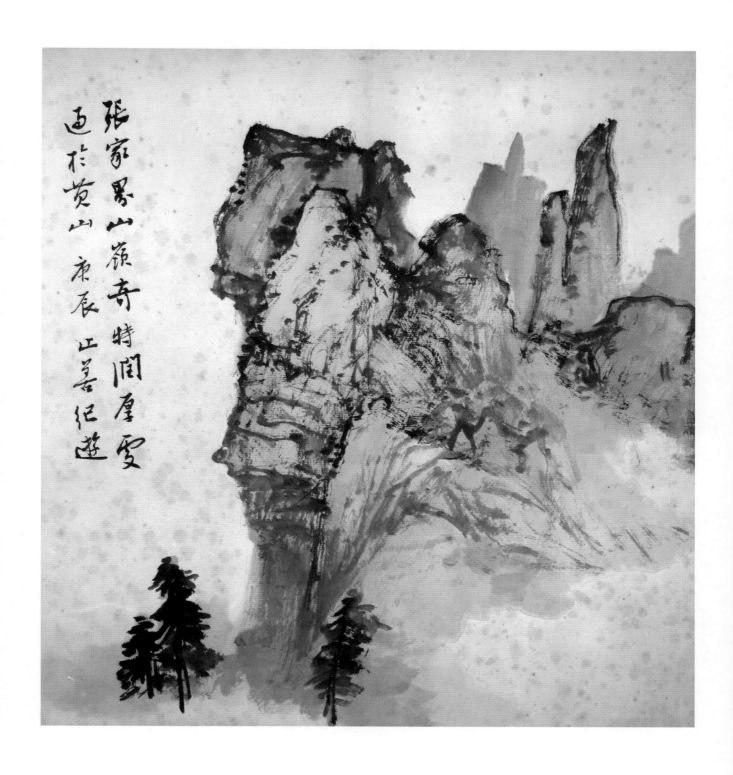

張家界山嶺奇特間屯雲
迤於黄山庚辰止善紀遊

張家界山嶺奇特
潤厚處過於黄山

庚辰
止善
紀遊

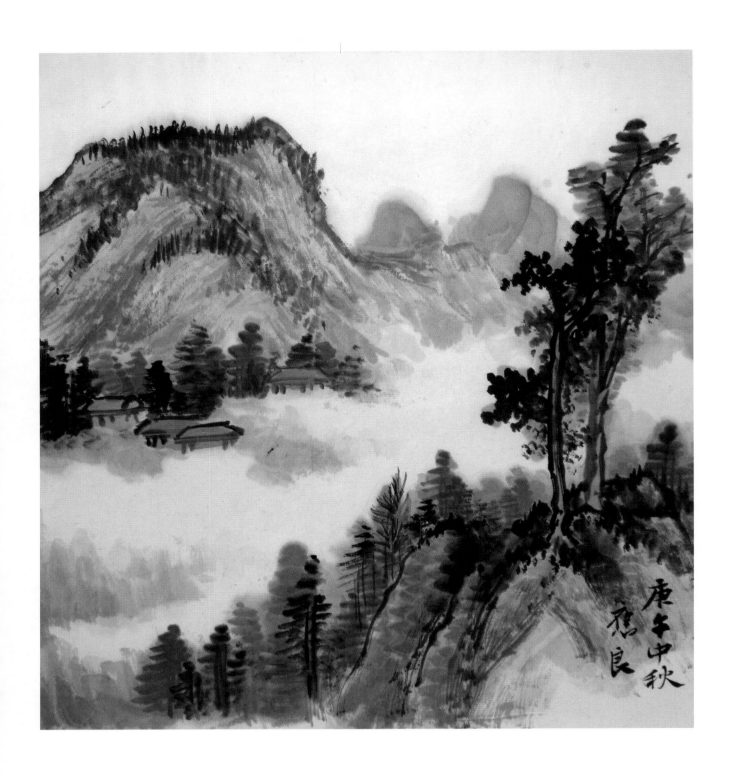

庚午中秋
應良

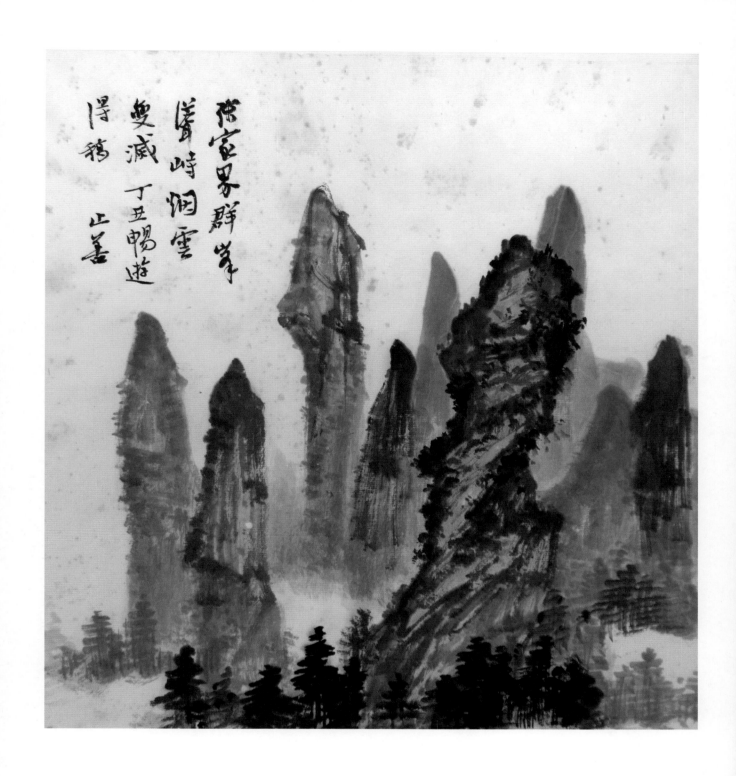

張家界群峰聳峙

烟雲變滅

丁丑暢遊得稿

止善

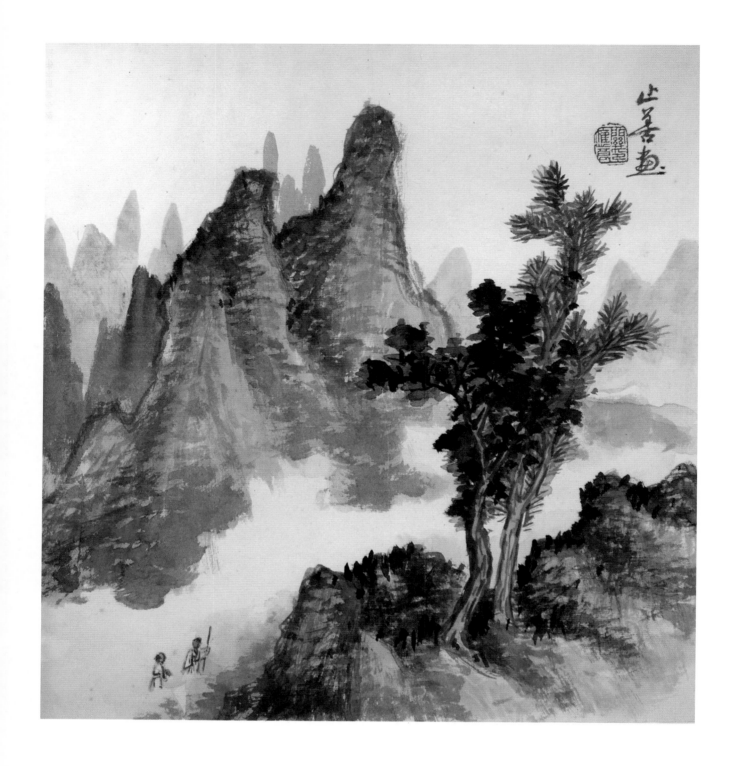

止善畫

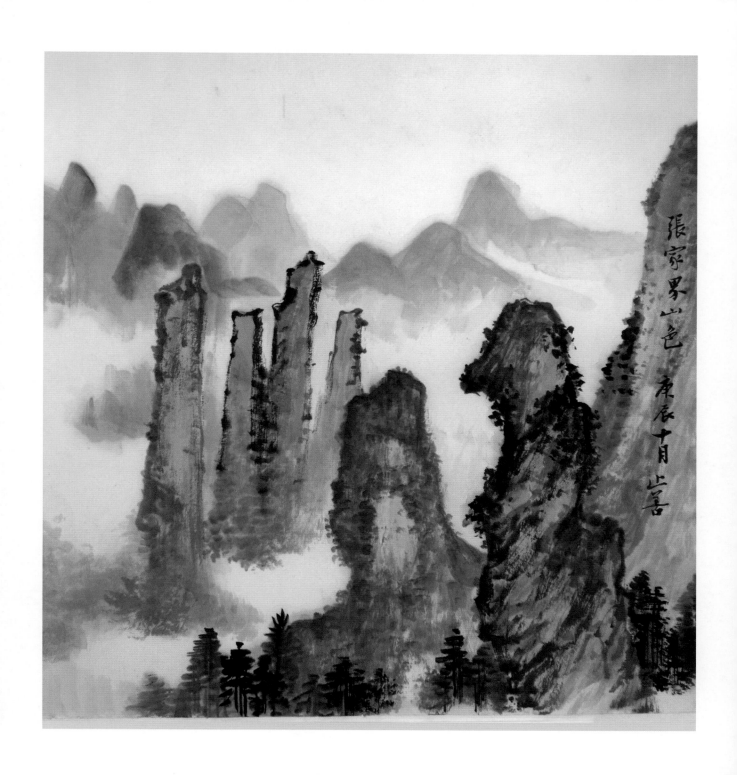

張家界山色

庚辰十月

止善

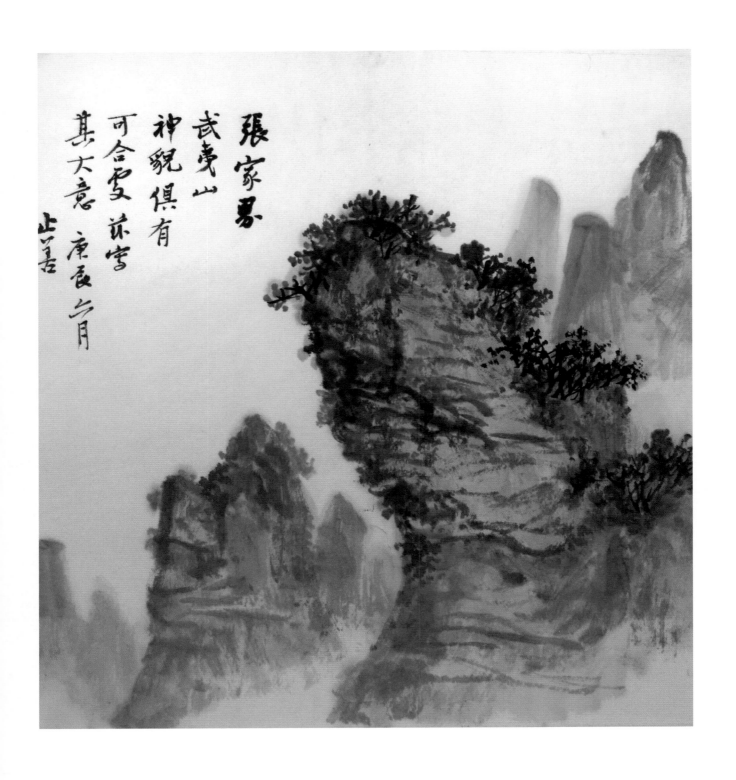

張家界武夷山
神貌俱有可合處
茲寫其大意 庚辰六月
止善

張家界武夷山
神貌俱有可合處
茲寫其大意
庚辰六月
止善

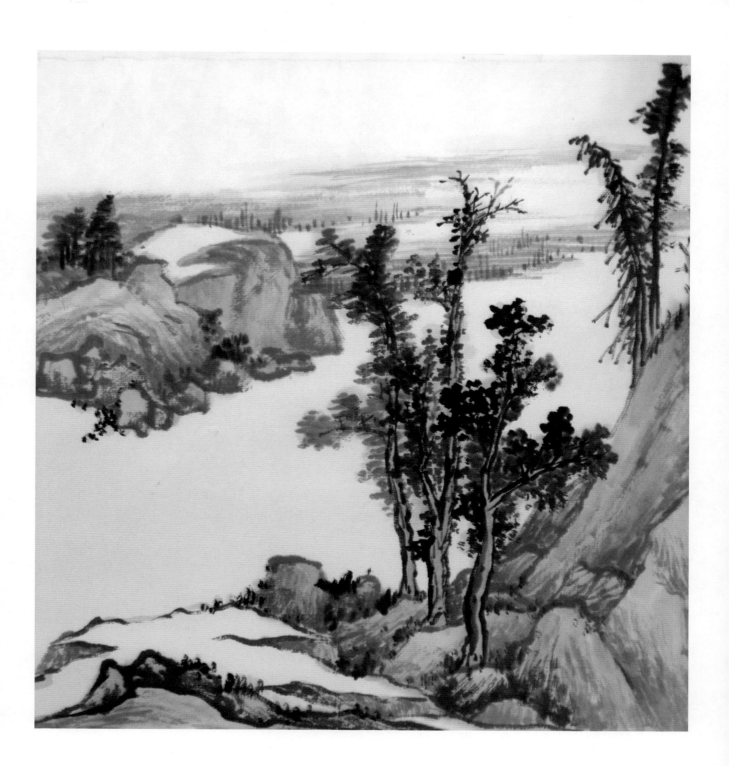

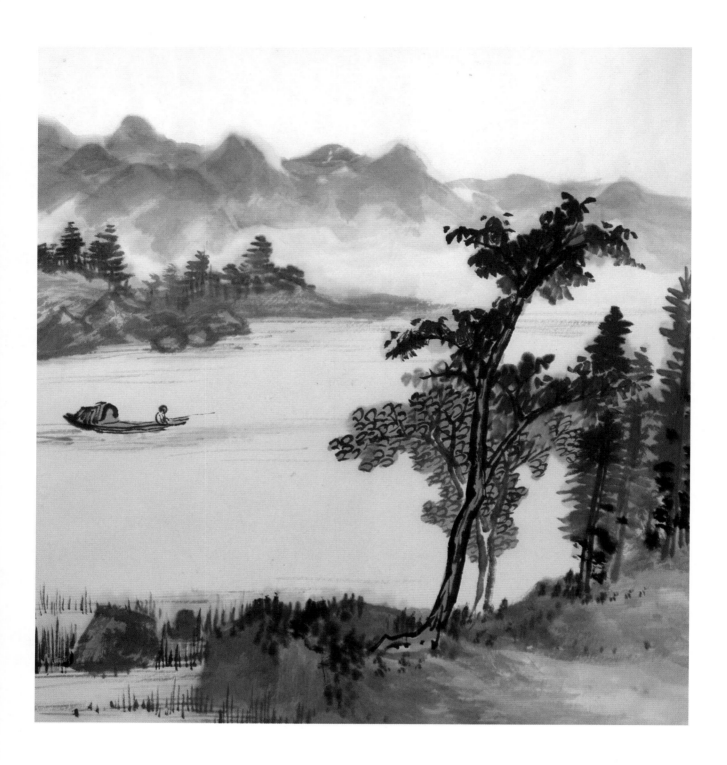

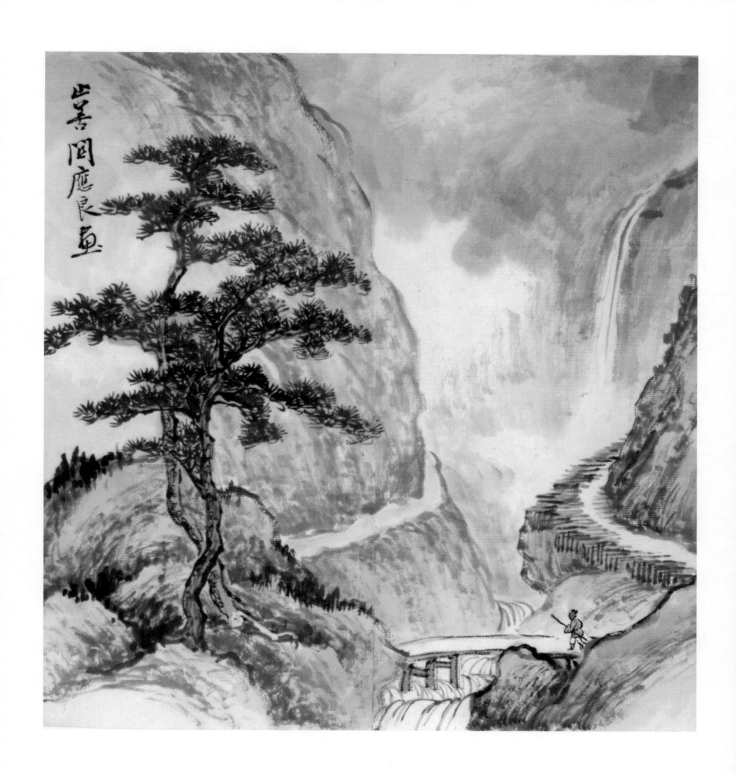

止善
關應良畫

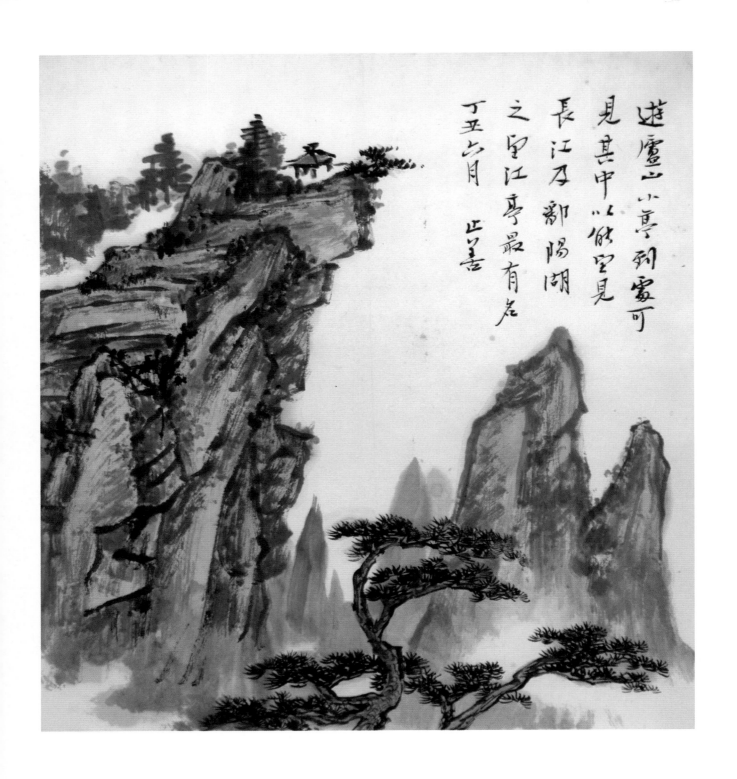

遊盧山
小亭到處可見
其中以能望見
長江及鄱陽湖
之望江亭
最有名
丁丑六月
止善

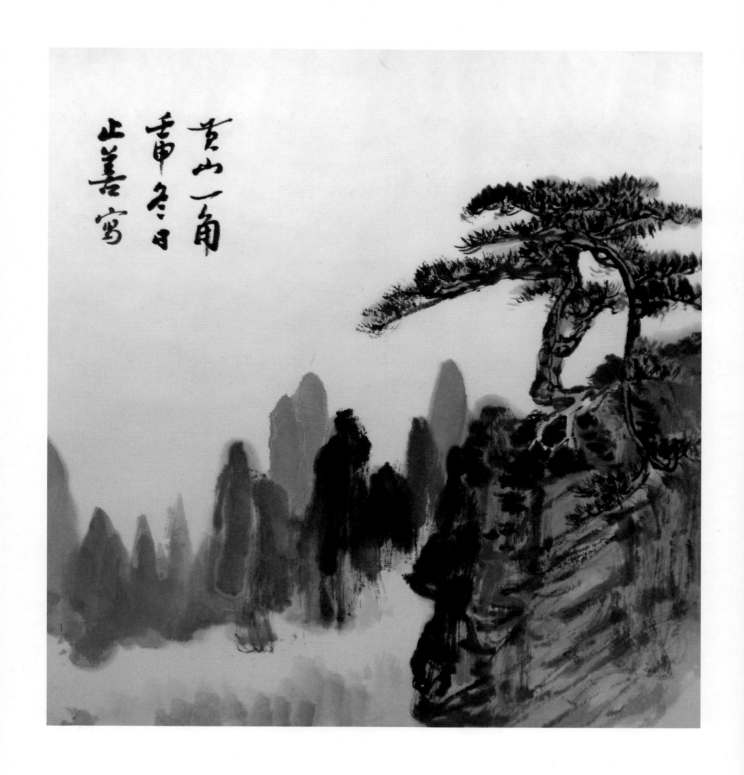

黄山一角
壬申冬日
止善

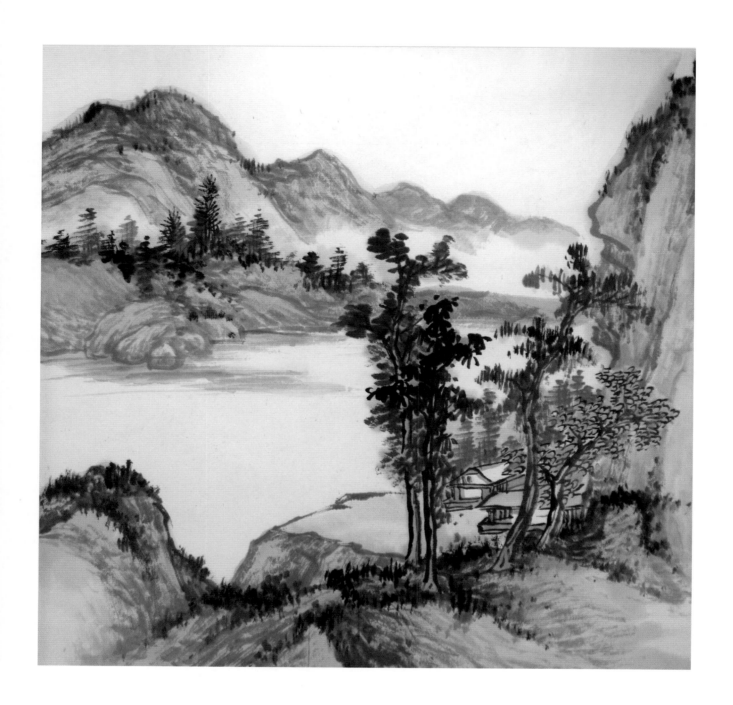

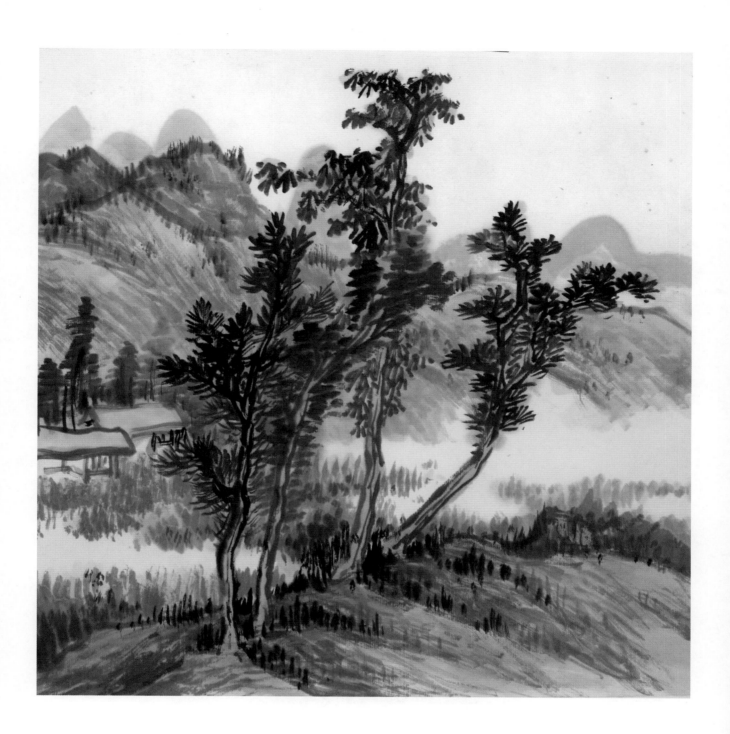

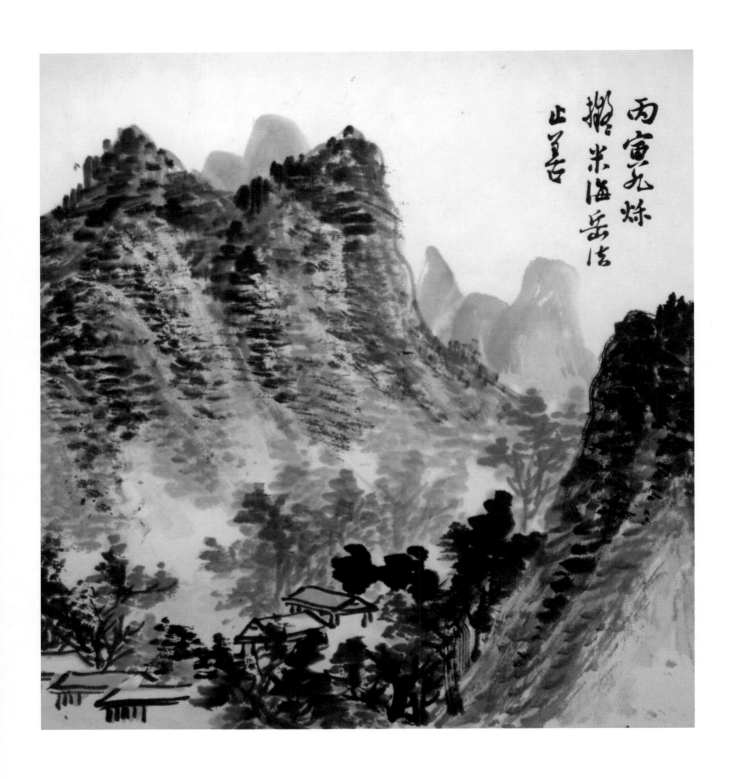

丙寅九秋
擬米海岳法
止善

詩書畫三者之互相關係

詩和書畫是不同的藝術形式，各有各的特點。但古代畫家卻能有機地根據三者的內在聯繫，使它們融為一體。形成綜合的藝術，詩書畫三者的相互關係可分下面幾點來說明：

1，書畫同源和筆之運用

書法之妙

中國漢字的基礎字是從象形開始的，文字發展為了速記，書寫方便，從繁到簡，從具象向抽象轉換變化。象形就是用線條畫出實物形象符號，使人看了便底知道它代表什麼，例如日就寫成《⊙》，月就寫成半圓《☽》，魚就寫成《魚》，鳥就寫成《鳥》等等。

有些畫家寫蘭寫竹，寫葡萄，寫梅多兼書法，因為書法和畫法在線條結構上有多類似之處。

清代的大畫家對書畫同源多深有體會，所以最能以畫筆運用書法，即以書入畫，使畫法大大提高一步，如鄭板橋的書畫更是兩結合的典型，有人贊美他《長於蘭竹，蘭葉尤妙，焦墨揮毫，以草書中之中豎，長撇運之，多不亂，少不疏，脫畫時習，秀勁絕倫。》正因其能以書入畫，增加了蘭竹的秀勁。而趙之謙有一幅松樹圖，老幹虯枝，用筆如屈鐵，自題雲：以篆隸書法畫松，古人多有之，茲更間以草法，意在郭熙馬遠之間。這些都完全說明書畫同源和融合書畫技巧的妙處。

2，詩畫相通和詩書畫相得益彰，詩和畫同屬藝術，而形式不同，各有各的領域，詩不受時空的局限，上下五千年，縱橫九萬里，一拉即來，而畫的可視性強，通過形象表達作者美學情趣，若能把兩者不同的效果合而為一，集中表達一個內容，會相得益彰，格外完整豐富，把美的境界提得更深，推得更廣，不但詩中有畫，畫中有詩，還可以收得詩外有詩，畫外有畫之效。宋蘇東坡曾明確地指出：詩畫本一律。基於這種認識，他把杜甫的詩和韓幹的畫相提並論，他說：少陵翰墨無形畫，韓幹丹青不語詩。也就是稱詩為有聲畫，畫為無聲詩，從而闡發了詩和畫在精神，實質上相通的真諦。

上面說明書畫同源，詩畫相通而互相促進，實際上在一幅畫面上一有題詠便使詩書畫的造詣同時體現於畫面上。可見三者關係密切，相輔相成，相得益彰之處了。

略談中國山水畫的技法

一，用筆和用墨

中國畫無論人物，山水，花鳥都是十分講究用筆用墨的。筆是描繪物象時所寫的線條，墨是描繪物象時所賦的墨色，也可以說筆是墨的筋骨，墨是筆的血肉，所以二者的關係非常密切。

初學寫畫，先要明白執筆的方法，這方法和寫字一樣，必須指密掌虛，五指緊執筆管，行筆時純運腕力，這樣寫出來線條始能達到道健的境界。古人說：使筆不可反為筆使。就是這個道理。

筆與墨是互為表裏的。用筆活了，黑色自然多姿多采，因為墨的乾濕濃淡全要靠筆的抑揚頓挫表達出來。六法中的第一法氣韻生動是說明除了有筆氣之外，還要有墨韻。至於用筆的秘訣又是從何而來的呢？這樣我們便不得不歸到書法那一方面去研究了。古人論書有所謂：如折釵股，如屋漏痕，如錐畫沙。這些用筆，如果拿來寫畫，也是最好不過的。因此想要寫得一手好畫，是應該先有好的書法來做基礎。

二，樹木

習山水畫先學寫樹，寫樹先從枯樹起手，樹幹寫好了，才可以生枝發葉。樹幹畫法一一向左樹第一筆自上而下（圖一），下筆時須用較輕之筆，中間應該有轉折，接近樹根的地方，大多數適宜直寫。所謂轉折即是向背，頓挫，疏密的道理。向背的方法和寫字相同，例如我們寫月，門等字（圖二）如果不用向法，便用背法，萬不能左右兩筆都同一方向來彎曲的。（圖三）我們既然明白了向背的方法，跟着便要研究頓挫，疏密的方法了，頓挫疏密就是除了有把握地運用向背外，還要加上輕重快慢和長短適宜的用筆，這才覺得所寫出來的線條不會由頂至踵都是絲毫沒有變化（圖四）。四筆便寫成了樹幹，第二，三，四筆必須依循着第一筆的曲直來寫的。（圖五）樹幹的輪廓寫好了，再在輪廓內空白處加些皴筆。這叫做樹紋。（圖六）

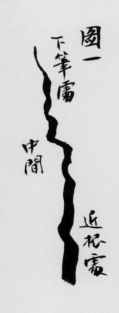

圖一
下筆處　中間　近枝處

圖二　正確
（一）向法
月用門　八背法
月用門　月用門

圖三　錯誤
月用門
月用門

圖四　全背與長短
正確
向背長短輕重均適當
錯誤
至向無輕重

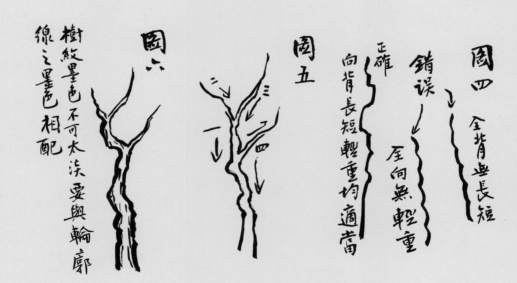

圖五

圖六
樹紋墨色不可太淡要與輪廓
線之墨色相配

鳴 謝

本書教學視頻由關應良老師的學生提供，特此鳴謝，排名不分先後。

趙炯輝，張伯勳，鄧昌成，李志清，馬星原，李德寶，鍾志求，黃建泉，陳志揚